사적이고
지적인
미술관

Private and Intellectual
Art Gallery

사적이고
지적인
미술관

당신이 지나친
미술사의 특별한
순간들

이원율 지음

RHK
알에이치코리아

머리는 문학적 상상력을 더한 팩션Faction으로 시작합니다. 각 사조가 등장하는 데 있어 가장 결정적인 장면들을 생생하게 전해드리기 위해 어떤 이야기는 아예 단편소설처럼 구성했습니다.

책을 쓰는 내내 2013년의 한 가을날을 떠올렸습니다. 그날 저는 대뜸 제 블로그에 페르메이르의 그림 〈진주 귀걸이를 한 소녀〉를 소개하는 글을 올렸습니다. 제가 쓴 첫 미술 글이었습니다. 단순히 좋다는 이유만으로 작성한 감상평이었습니다. 잘 알지도 못하면서, 그저 그림에 대해 보고 느낀 바를 그대로 쓰곤 '작성' 버튼을 눌렀습니다. 인제 와서 돌아보면 대단한 용기가 아니었나 생각합니다. 그때부터 지금까지 10년째 미술 글을 쓰리라고는 생각도 못 했습니다. 분에 넘치는 응원과 격려를 받게 되리라고는 더더욱 상상하지 못했습니다. 미술 비전공자라 외려 더 꼼꼼하게 쓰고자 했습니다. 펄떡대는 온갖 이슈를 풀어쓰는 사회부, 정치부 출신 기자라는 특징을 살려 더 쉽고 간결하게 전하고자 했습니다.

이제, 제 러브레터를 열어 보실 시간입니다. 그 마음이 닿기를 바랍니다.

2023년 초여름,
이원율

Part 2 신인상주의부터 팝아트까지

Part 1

르네상스부터

인상주의까지

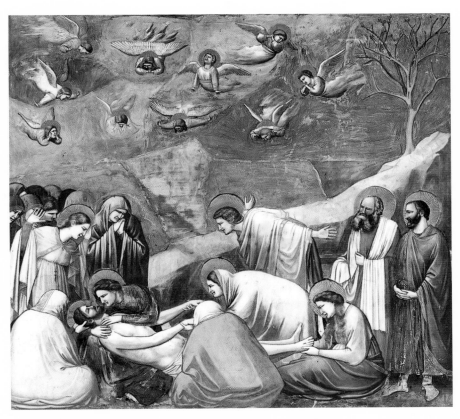

1. 조토 디 본도네, 애도Compianto sul Cristo morto, 프레스코화, 200×185cm, 1305년경, 스크로베니 예배당

조토의 그림 〈애도〉는 파도바의 스크로베니 예배당 안 벽화로 남아 있습니다. 이는 그의 손으로 채운 예배당 내 벽화 중 가장 감동적이고 제일 혁신적인 '컷'으로 거론됩니다. 1304년께, 조토는 엔리코 스크로베니에게 주문을 받고 작업을 시작했습니다. 구두쇠 아버지의 대부업을 가업으로 이어받은 그가 자신의 가문이 지옥에 떨어질지도 모른다는 두려움을 느끼던 때였습니다. 실제로 동시대의 작가 단테는 서사시 《신곡》에서 엔리코의 아버지 레지날도가 지옥 속에서 고통받는 모습을 묘사합니다. 단테가 지옥에서 '살찐 푸른색 암퇘지'가 그려진 돈주머니를 맨 고리대금업자를 만났다는 내용인데요, 푸른색 암퇘지는 스크로베니 가문의 문장이었습니다. 단테가 대놓고 지옥 속에서 등장시킬 만큼 악명 높은 고리대금업 가문이었기에, 스크로베니가 두려움을 느낀 건 어쩌면 당연한 일이었습니다.

가진 게 돈뿐이었던 스크로베니는 양심의 가책을 덜기 위해 파도바에 신을 위한 예배당을 짓기로 합니다. 당대 최고의 명성을 날린 조토에게 예배당 내 벽화 작업의 책임 권한을 줍니다. 조토는 스크로베니의 불안함을 꿰뚫은 양 그림의 주제를 '구원'으로 잡았습니다. 그에 맞춰 이 작품을 그리게 된 겁니다.

✦ 중세를 깨트릴 혜성의 등장

조토는 14~16세기 유럽 전역을 뒤덮은 르네상스 회화의 선구자

입니다. 미술사를 말할 때 빼놓을 수 없는 화가지요. "오랜 기간 '조토'라는 말 자체가 '화가', '최고의 그림'과 동의어였다."라는 말이 있을 정도입니다. 조토는 미술의 주인공을 신에서 인간으로 바꾼 화가였습니다. 조토로 인해 화가들은 인간의 눈을 찾았고 그림 속에 '진짜 인간'을 담을 수 있었습니다.

"중세 화가들은 눈을 못 떴다는 말이야? 중세 그림 속 사람들은 인간이 아니고?"라는 질문이 생길 수 있습니다. 반 정도는 맞는 말입니다. 14세기 들어 르네상스 바람이 불기 전 중세 미술계의 중심에는 비잔틴 회화*가 있었습니다. 지금도 이콘*에서 볼 수 있는 이 기법은 쉽게 말해 '신에 의한, 신을 위한' 화풍입니다. 딱딱한 선과 둔탁한 무게감, 화려한 색채와 눈부신 장식 등이 특징입니다.

비잔틴 화가들은 자기 눈에 보이는 대로 그리지 않고 그저 배운 대로 그렸습니다. 구도, 색깔, 소품 모두 정해진 대로 칠했습니다. 중세의 그림은 성경을 쉽게 알려주는 수단이었지요. 그림이라기보다는 학습지나 그림책에 더 가까웠습니다. 그 시대에는 글을 읽을 수 없는 사람이 많았습니다. 걸음마도 못 하는 상대에게 달리기를 가르칠 수 없듯, 이들에게 성경 구절을 조목조목 가르치는 건 불가능했습니다. 그래서 글을 모르는 이도 쉽게 직관적으로 이해할 수 있는 그림을 교육 도구로 택한 겁니다.

비잔틴 회화Byzantine Paintings 주로 4세기 무렵부터 1453년 콘스탄티노폴리스 함락까지 동로마 제국 내의 예술품을 가리킨다. 교리 전달, 교회당 내부 장식을 위한 모자이크와 성상화가 대표적이다.

이콘icon 동방교회에서 발달한 예배용 화상

르네상스 선구자: 조토 디 본도네

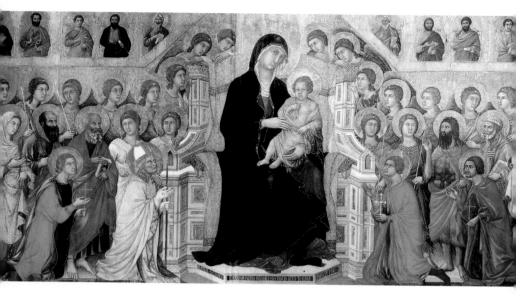

2. 두초, 마에스타Maestà, 템페라화, 396×213cm, 1308~1311, 오페라 델 두오모 박물관

　　그러다 보니 중세 그림에는 공식이 필요했습니다. '낫 놓고 기역
자를 모르는' 사람이 그림을 보는 것만으로도 신에 대한 경외감과 두
려움을 느끼도록 만들어야 했던 겁니다. 이런 이유로 그 시절 그림은
전지전능한 신의 시선으로 그려졌습니다. 신은 모든 것을 볼 수 있고
모든 것을 알고 있어야 합니다. 부족함이 없어야 합니다. 이 때문에
그림도 엄숙하고 신성해졌습니다.

　　비잔틴 전통을 받아들인 마지막 화가로 꼽히는 두초Duccio의 그림
〈마에스타〉(그림 2)를 볼까요? 그림은 조용하고 평면적입니다. 눈이

　　　　　　　　　　　　　　　　　사적이고 지적인 미술관

부실 만큼 화려합니다. 신의 시선으로 공식에 맞춰 그리다 보니 가장 중요한 성모 마리아가 제일 크게 그려졌습니다.

성모 마리아가 밟고 있는 육각형 발판에 주목해 주세요. 두초가 그린 것이 실은 직사각형 발판이라는 설이 있습니다. 이 말은, 저게 육각형이 아니라 직사각형이라는 겁니다. 두초는 이 그림을 그릴 때 신의 눈을 빌렸습니다. 인간이야 얼굴에 있는 눈으로 그 앞만 볼 수 있지만, 신은 어디서든 고개 한 번 돌리지 않고 앞뒤 양옆을 다 볼 수 있지요. 신의 시선에선 직사각형도 그림 속 모양처럼 보일 것이라고 짐작한 뒤 그렸다는 이야기입니다. 등장인물들은 득도한 양 별다른 표정이 없습니다. 인간처럼 감정을 내보이지 않습니다. 배경에는 화려한 금박이 반짝거립니다.

✦ 신의 눈은 이제 그만, 인간의 눈을 뜨세요

조토가 위대한 이유는 중세의 공식들을 싹 다 깨부쉈기 때문입니다. 그는 신의 눈이 아닌 인간의 눈으로 대상을 관찰했습니다. 중세가 '배운 대로'라면 조토가 띄운 르네상스는 '보이는 대로'입니다. 조토는 인간의 표정과 감정을 공부했습니다. 신이든, 성인聖人이든 상관없이 그 대상에 자신이 탐구한 형형색색의 감정을 그려 넣었지요.

조토는 인체의 구조와 해부학에도 관심을 두었습니다. 그림 속 인물의 생동감 있는 동작도 그의 연구 결과를 그대로 옮겨온 겁니다.

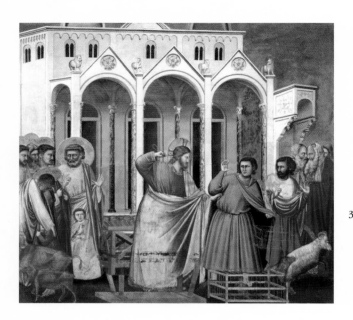

3. 조토 디 본도네, 성전의
 환전상을 쫓아내는 예수
 Cacciata dei mercanti dal
 Tempio, 프레스코화,
 200×185cm,
 1304~1306,
 스크로베니 예배당

4. 조토 디 본도네, 황금문에서
 만난 요아킴과 안나 Incontro
 di Anna e Gioacchino alla
 Porta d'Oro, 프레스코화,
 200×185cm,
 1304~1306,
 스크로베니 예배당

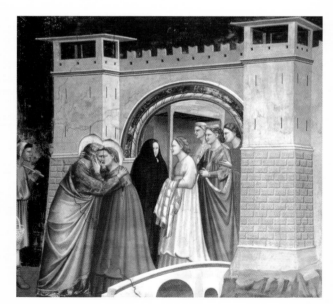

금박투성이던 배경에서 벗어나 현실에서 볼 수 있는 풍경도 담았습니다. 조토는 그렇게 신과 성인을 모두 웃고, 울고, 화낼 수 있는, 어딘가 한적한 시골에서 볼 수 있을 법한 인간으로 그려냈습니다.

조토의 〈성전聖殿의 환전상을 쫓아내는 예수〉(그림 3)를 함께 볼까요? 이 그림도 스크로베니 예배당에서 볼 수 있습니다. 예수가 예루살렘 성전 앞에서 이른바 환치기를 하려고 모인 환전상들에게 격분한 표정으로 강펀치(?)를 날리려는 장면입니다. 성질나면 욱하고, 가끔은 법보다 주먹을 먼저 찾으려고 하는 인간처럼요.

〈황금문에서 만난 요아킴과 안나〉(그림 4)도 흥미롭습니다. 예수의 외할아버지, 외할머니로 칭해지는 요아킴과 안나가 뜨겁게 입을 맞춥니다. 뒤에 있는 한 여성은 이를 보지 않으려고 얼굴을 반쯤 가립니다. 성스러움을 강조하던 당시로는 두 그림 모두 파격적이었습니다. 조토는 유머와 반항기가 함께 있는 사람이었던 듯합니다.

르네상스는 프랑스어로 '재탄생'을 뜻합니다. 이는 그리스, 로마 등 고대 시대 문화예술의 재탄생을 의미하는데요. 생각해 보면, 고대의 신은 꽤 인간적입니다. 하늘의 신 제우스는 바람둥이에다 사고뭉치였습니다. 그뿐만 아니라 명색이 죽음의 신(타나토스)이라는 이는 인간(시시포스)에게 잡혀 지하실에 갇히는 엉성한 모습을 보여줍니다. 조토는 신조차도 자연스러운 인간의 모습으로 등장하는 그 시대를 다시 불러낸 겁니다. 이로써 인간의 회화가 시작됐습니다.

르네상스 선구자: 조토 디 본도네

1428년 어느 날, 피렌체 산타 마리아 노벨라 성당. 이곳을 찾은 사람들이 바로 본관으로 가지 않고 성당 왼쪽 벽면에 큰 관심을 보입니다. 벽을 파내 새 조형물로 꾸몄다는 소식을 들은 겁니다. 그런데…. "응? 이게 뭐야?" 이를 향해 맨 앞에서 뛰다시피 걷던 사람이 파낸 공간 안쪽으로 쑥 들어가려다 말고 급히 멈춥니다. 목소리에 당혹감이 묻어납니다. "벽을 파낸 게 아닌데요? 벽은 멀쩡해요. 그냥 그림이 그려져 있는 거예요!" 그저 벽화라고…? 사람들이 웅성댑니다.

　　"에이, 여기까지 와서 장난을 치고 그래." 뒷줄에 있던 또 다른 사람이 호탕하게 웃으며 나옵니다. "이게 그림이야? 당신들, 살면서 이렇게 입체적인 그림 본 적 있어?" 다른 사람들이 고개를 젓습니다. 그는 벽을 향해 뚜벅뚜벅 걸어갑니다. 누구를 바보 취급해? 중얼대던 그는 뒤에서 들려오는 "위험해요!"란 말을 차마 듣지 못한 채… 벽화

　　　　　　　　　　　　　　　　　　　　　원근법 선구자: 마사초

1. 마사초, 성 삼위일체 La Trinità, 프레스코화, 667×317cm, 1428, 산타 마리아 노벨라 성당

에 꽝 부딪히고 맙니다. "뭐, 뭐야. 진짜 벽이야? 이게 그림이란 말이야?" 보기 좋게 나자빠진 그의 눈이 번쩍 뜨입니다. 우스꽝스럽게 넘어진 그 모습에 현장은 웃음바다가 됩니다.

이날 성당을 찾은 사람들은 생애 최초로 '원근법'을 경험했습니다. 평면적 그림만 봐 온 이들은 처음으로 원근법이 만들어낸 짜릿한 공간감을 만끽했습니다. 서양 미술의 새로운 500년을 지배할 이 기법을 처음 선보인 화가는 마사초로, 훗날 원근법의 선구자로 불리게 됩니다. 원근법 교본으로 남는 이 그림의 제목은 〈성 삼위일체〉(그림 1)입니다. 화가와 작품 모두 다소 생소할 수 있지만, 르네상스 3대 거장 미켈란젤로 부오나로티°마저 마사초에게만은 "한 수 배웠습니다!"라고 할 정도로 미술사에 큰 족적을 남긴 화가입니다.

✦ 벽을 파낸 것 같은데, 평평한 그림이라고?

제목과 같이 성부·성자·성령, 성 삼위일체三位一體의 장면이 담긴 그림입니다. 삼위일체는 종교화의 단골 소재로, 이 세 존재가 모두 하나의 하나님이라는 기독교 교리를 뜻합니다. 천장 바로 아래 성부로 칭해지는 하나님이 있지요. 십자가에 못 박힌 성자 예수의 두 팔을 받쳐 들고 있습니다. 하나님 얼굴 바로 아래, 예수의 머리 쪽으로 날아가는 흰 비둘기가 그려졌습니다. 이는 성령의 상징입니다. 이 작

미켈란젤로 부오나로티 Michelangelo Buonarroti 이탈리아의 조각가, 건축가, 화가(1475~1564). 르네상스 3대 거장 중 한 명이다.

품이 '벽을 파내 만든 조형물'이라고 오해받은 이유가 짐작이 가시나요? 정답부터 말하자면 원근법의 마술 덕입니다. 가까이 보이는 건 크게 그리고, 멀리 보이는 물체는 작게 표현하는 그 미술 기법 맞습니다.

> "이전 그림을 단순히 그린 것이라고 한다면 마사초의 작품에는 생명이 넘쳐흐른다. (…)
> 밑으로 들어갈수록 점점 좁아져 마치 담벼락을 뚫은 것처럼 보인다."
> ＿조르조 바사리°

유심히 보면, 그림 안에 4단계의 거리 차가 있다는 걸 알 수 있습니다. 앞쪽부터 ①중년 남녀가 손을 모은 채 있는 공간 ②성모 마리아와 사도 요한이 있는 공간 ③십자가에 못 박힌 예수의 공간 ④가장 높은 단 위에 서 있는 하나님의 공간입니다. 분홍빛 무지개 모양 아치부터 격자무늬 반원형 천장을 따라 직선을 그어볼까요? 이 선들은 약속한 듯 하나의 점으로 모입니다. 바로 십자가 밑동입니다. 이를 소실점(평행한 두 선이 멀리 가서 만나는 점)이라고 합니다.

조르조 바사리 Giorgio Vasari 16세기 이탈리아 화가이자 건축가(1511~1574). 최초의 미술사가 중 한 명으로 1550년에《미술가 평전》을 출간했다.

선과 소실점을 놓고 다시 봅시다. 그림 속 사람과 사물은 소실점을 향해 비례적으로 작아집니다. 뻗어간 선의 길이가 길수록, 그 선의 출발점과 십자가 밑동 사이 깊이감이 더

느껴집니다. 이런 수학적 계산이 '선 원근법'의 핵심입니다. 이 때문에 사람들이 이 작품을 평면화가 아닌 입체 조형물로 착각한 겁니다.

여기서 끝이 아니었습니다. 마사초는 원근법의 효과를 극대화하기 위해 몇 가지 설계를 했는데요. 먼저, 그는 황금비율을 갖춘 소실점을 찍어내기 위해 못과 끈을 활용했습니다. 소실점의 자리로 점 찍어둔 곳에 못을 살짝 박습니다. 그런 다음 못 끝부분에 끈을 묶습니다. 그 끈을 어느 방향이든 끝까지 쭉 잡아당기기만 하면, 소실점과 한 치 오차 없이 이어지는 직선이 만들어지도록 한 겁니다. 지금도 벽화를 가까이서 보면, 이 끈을 따라 그린 듯한 스케치 흔적을 볼 수 있다고 합니다. 마사초는 벽화 감상자의 눈높이도 계산했습니다. 당시 이탈리아 성인 남성의 평균 키는 162cm 정도였습니다. 마사초는 이들의 눈높이를 153cm쯤으로 봤습니다. 딱 그 지점쯤 십자가 밑동이 그려졌습니다. 눈높이 바로 위를 올려다보면서 깊이감을 느껴보라는 것처럼요. 아치와 기둥도 모두 마사초가 의도한 장치로, 당시 피렌체에서 흔히 볼 수 있는 디자인이었습니다. 그림에 현장감을 더하려고 일부러 눈에 익은 사물들을 가져온 겁니다.

✦ 브루넬레스키 원근법 실험에 눈이 반짝

마사초는 그림에 원근법을 시도한 첫 화가로 여겨집니다. "원근법, 우리가 초등학생 때 배우는 거 아니야? 그게 뭐가 그리 대단하다

고 호들갑이야?"라는 분도 계시겠죠. 다만 마사초에 관해 꼭 짚고 넘어가야 할 게 있습니다. 바로 그가 15세기 화가라는 점입니다. 회화의 모든 요소가 경직됐던 당시, 원근법은 그 자체로 혁명이었습니다. 평면의 2D가 진리였던 세상에 처음으로 입체적인 3D 기술을 들고 나온 격이었기 때문입니다. 현대로 비유하자면 처음으로 디지털 입체 영상을 선보인 것과 같습니다. 마사초 덕분에 회화는 드디어 무한한 공간을 표현할 수 있게 된 겁니다.

"내 그림은 삶과 같았다. 나는 인물들의 움직임, 열정, 혼을 실었다."

—마사초

앞에서 말했듯, 그 당시 절대다수의 화가는 '개인의 눈'이 아닌 '신의 눈'으로 그림을 그렸습니다. 전지전능한 신의 시선에선 모든 게 평평했기에 대상 사이 거리도 중요하지 않았습니다. 본질적 의미만 봤습니다. "중요한 사람이야? 그러면 더 크게…. 별로 안 중요한 사람이야? 그러면 더 작게 그릴게." 이런 말이 교과서처럼 통용되던 시대였습니다. 그 시대 그림에서 가장 크게 그려지는 이는 신과 성인들이었지요. 그다음은 왕과 귀족이고, 가장 작게 그려지면 십중팔구 평민이었습니다. 마치 아직 자아가 성립되지 않은 아이들이 부모님 모습만 크게 그리는 일과 비슷했지요.

암브로조 로렌체티 Ambrogio Lorenzetti 이탈리아 화가(1285년 추정~1348). 깊은 공간감을 주는 1점 투시도법을 적극적으로 활용했다.

2. **암브로조 로렌체티, 마돈나와 아이** La Madonna col
Bambino. **템페라화, 150×78cm, 1319, 줄리아노
겔리 박물관**

마사초보다 한 세대 앞서 명성을 떨쳤던 화가 암브로조 로렌체티*
의 작품 〈마돈나와 아이〉(그림 2)를 볼까요? 성모 마리아가 아기 예수
를 안고 있습니다. 품에 안긴 예수는 머리부터 이목구비 등 모두 아

원근법 선구자: 마사초

5. **마사초, 추방당하는 아담과 이브**Cacciata dei progenitori
 dall'Eden, 프레스코화, 208×88cm, 1426~1428,
 산타 마리아 델 카르미네 성당

6. **미켈란젤로 부오나로티, 타락과 낙원에서의 추방**
 Peccato originale e cacciata dal Paradiso terrestre,
 프레스코, 280×570cm, 1509~1510, 시스티나 성당

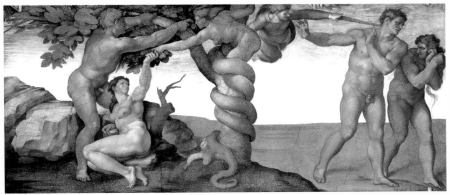

말이 퍼질 정도였습니다. 마사초는 안타깝게 요절했지만, 그가 남긴 업적은 전혀 흐리거나 바래지 않았습니다. 마사초에게 영향을 받은 대표적 인물이 무려 르네상스 3대 거장 미켈란젤로이기 때문입니다.

실제로 미켈란젤로는 마사초의 그림을 공부하고 모사했습니다. 그는 시스티나 성당 천장화를 그릴 때도 마사초의 〈추방당하는 아담과 이브〉 같은 작품들을 참고했습니다. 미켈란젤로가 얼마나 마사초에게 심취했는지, "미켈란젤로는 모든 사람을 가르쳤다. 하지만 마사초에게서는 배웠다."라는 말이 있을 정도입니다. 다빈치 또한 마사초를 칭송했습니다. 마사초가 남긴 그림을 교재 삼아 공부했다는 설도 있습니다. 마사초가 다빈치나 미켈란젤로처럼 반세기 이상 살았다면 서양 미술사는 어떻게든 달라졌을 겁니다.

마사초가 불꽃 같은 삶을 살고 떠났을 때 가장 애석해한 이는 브루넬레스키였습니다. "그를 잃어버린 일은 비할 데 없는 큰 손실"이라며 통곡했습니다. 다빈치, 미켈란젤로와 함께 르네상스 3대 거장으로 거론되는 라파엘로 산치오*의 묘비문을 혹시 아시나요? '여기는 생전에 어머니 자연이 그에게 정복될까 두려워 떨게 만든 라파엘로의 무덤이다. 이제 그가 죽었으니 그와 함께 자연 또한 죽을까 두려워하노라.' 이 글을 쓴 이가 마사초의 묘비문을 썼다면 이렇게 쓰지 않았을까요? '이제 마사초가 죽었으니 그의 손에서 겨우 살아난 원근법 또한 다시 죽을까 두려워하노라.'

라파엘로 산치오Raffaello Sanzio
이탈리아의 화가, 건축가(1483
~1520). 르네상스 3대 거장 중
한 명으로, 37세에 요절했다.

사적이고 지적인 미술관

유화 선구자:
얀 반 에이크

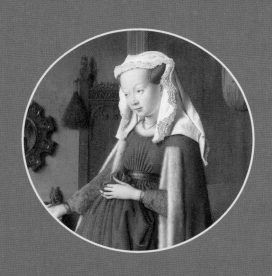

3

결혼식이야 약혼식이야?
중요한 건 도장이라고!

Jan van Eyck 1395?~1441

1434년 플랑드르 브루게. 매서운 눈매의 사내가 가로×세로 1m 도 되지 않는 작은 오크 화판에 붓을 댑니다. "팔은 이렇게 하면 되오?" "제 옷깃이 예쁘게 잡혔나요?" 그 앞에 남녀 한 쌍이 멀뚱히 서 있습니다. 자세가 영 어색해 질문을 이어가는 두 사람은 숨 쉬는 것도 잊은 양 몰입한 이 남성을 본 후에야 말을 아낍니다. 영리한 강아지는 자기 자리를 찾아 가운데 섰습니다. 공간은 금세 고요해집니다. 시큼한 오렌지 향과 동양풍 카펫의 먼지 냄새, 물감을 품은 오크에서 올라오는 기름 냄새만 나풀거립니다.

무섭게 집중한 사내는 종종 심호흡하듯 고개를 들어 주위를 살핍니다. 모델이 된 남녀는 그럴 때마다 흠칫하지만, 붓을 든 이 남성은 전혀 개의치 않습니다. 천장부터 마룻바닥까지 꼼꼼하게 관찰하고 무엇 하나 허투루 그리는 게 없습니다. 주어진 시간이 무한한 양 옷

유화 선구자: 얀 반 에이크

주름 하나, 심지어 강아지의 털 한 가닥까지 공을 들입니다. 광택을 뿜어내는 가늘고 얇은 붓끝이 캔버스 위에서 쉴 새 없이 춤을 추자, 무한할 줄 알았던 이 작업도 끝이 보입니다. 남성의 표정은 그제야 누그러집니다. "나, 얀 반 에이크가 여기 있었노라." 그는 흡족한 마음으로 그림 중앙에 이렇게 씁니다. 근 600년 뒤에 가장 오래된 유화 명작으로 칭해질, 세상에서 가장 유명한 2인 초상화가 될 이 작품이 얀 반 에이크의 손끝에서 마무리된 순간입니다.

✦ 작은 것 하나하나 메시지가 다 있다고?

"예술의 모든 것은 디테일에 있다."

—크리스티안 마클레이

나란히 선 두 남녀, 한눈에 봐도 부자 같습니다. 경건한 분위기 속에서 서로의 손이 맞닿았습니다. 이 그림은 언뜻 보면 옛사람들의 초상화, 그 이상도 이하도 아닌 듯 보입니다. '악마는 디테일에 있다 The devil is in the detail'라는 말이 있지요? 이 작품을 하나씩 따져보면 현존하는 가장 악마 같은 그림이라 칭해도 무방합니다. 고작 81.8× 59.7cm 크기의 그림 속 디테일이 말 그대로 미쳤기 때문입니다. 먼저 눈여겨볼 만한 부분은 중앙의 볼록 거울입니다. 볼 게 한가득인데

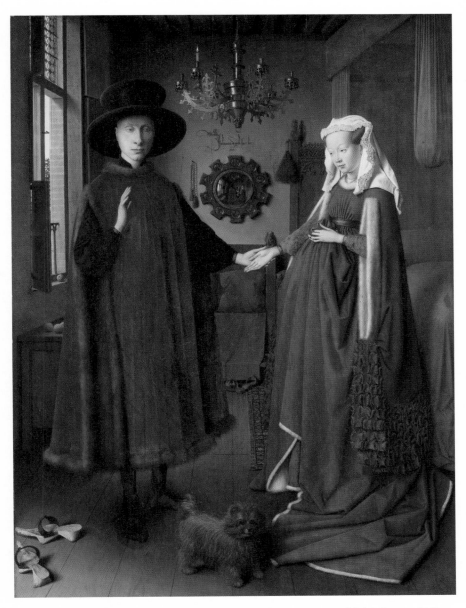

1. 얀 반 에이크, 아르놀피니 부부의 초상 Portret van Giovanni Arnolfini en zijn vrouw, 오크 화판에 유채, 81.8×59.7cm, 1434, 내셔널 갤러리

달리 가정집에서 이뤄질 수 있었던 점, 또 소수의 증인을 데리고도 효력이 있었던 점 등을 근거로 삼았습니다. 반 에이크가 이름·연도를 남긴 일은 약혼 증인으로 '계약' 성립을 증언하기 위한 차원이었다고 설명했습니다.

아예 사랑의 언약식이 아니라는 말도 있지요. 아르놀피니가 모자까지 써서 힘껏 꾸몄고, 체나미도 이미 잘 다듬어진 기혼 여성의 머리 스타일을 한 것 등 그저 부에 대한 자부심을 표현했다는 해석입니다. 당시 두꺼운 커튼으로 가릴 수 있는 높은 침대는 부유함을 과시하는 대표적인 수단이기도 했습니다. 이 의견대로면 굳이 잘 꾸며진 집에서, 오렌지까지 굴려 가며 그림을 남긴 게 이해가 되는 듯도 합니다. 일부의 견해지만, 약간 섬뜩한 해석도 있는데요. 두 사람이 지오반니 아르놀피니와 지오반나 체나미가 아니라, 지오반니 형 부부라는 주장입니다. 그런데 형의 부인은 1433년에 죽었다는데, 이 그림이 그려진 연도는 1434년입니다. 즉, 형수님의 사망 1주년을 기념하는 의미로 만들어졌다는 것입니다. 샹들리에의 초 하나가 남성 쪽에서 빛나는 건 당시 남성만 살아있었다는 뜻이라는 겁니다.

그런가 하면 반 에이크가 두 사람을 그저 비판하기 위해 그렸다는 설도 있습니다. 값비싼 오렌지가 의미 없이 널브러져 있는 장면, 고난받는 그리스도의 모습을 굳이 정성껏 담은 일 자체가 두 사람이 신의 뜻을 올곧게 따르지 않는다는 점을 알려주는 상징이라는 해석입니다. 오버하면서 이것저것 가져다 붙이지 말고 그냥 보이는 그대

유화 선구자: 얀 반 에이크

로만 보라는 주장도 있고요. 미술사학자 장 밥티스트 브도Jan Baptist Bedaux는 당시 북유럽에서는 낮에도 실내라면 초에 불을 켜놓는 게 일상이었다고 지적했습니다. 신발도 출애굽기까지 갈 필요 없이 그저 선물일 수 있다고 강조했습니다. "내가 본 그대로, 내가 할 수 있는 만큼 한다."라는 말을 남겼다는 반 에이크는 이런 논쟁들을 보면 어떤 기분일까요? "정답이 안 보이는가? 애써 이것저것 다 공들여 그려줬는데도…. 웃기고 있군." 그의 까칠한 목소리가 벌써 들리는 듯합니다.

✦ '내가 그렸다'는 도장을 찍은 첫 화가

플랑드르를 작품 활동의 주 무대로 삼은 반 에이크는 북유럽 미술 전통의 설립자로 칭해집니다. 플랑드르 미술사에서 그의 이름이 빠진 적은 단 한 순간도 없습니다. 반 에이크가 개척한 건 유화 기법만이 아니었습니다. 그가 자기 작품 중 상당수에 직접 서명을 남긴 최초의 플랑드르 화가라는 점도 눈길을 끕니다. 'JOhannes DE EYCK' 혹은 자기 개인 좌우명인 'Als ich kanas well as i can' 등을 남겼다고 합니다.

당장 아르놀피니 부부의 초상에도 라틴어로 서명을 남겼습니다. '나, 얀 반 에이크가 여기에 있었노라'라고요. 해석에 따라 결혼식 혹은 약혼식의 증인 선언, 단순한 흔적 표시 등으로 볼 수 있지요. 반 에이크가 활동하기 전 중세 시대의 화가 대부분은 익명으로 사라졌습

4. 얀 반 에이크, 남자의 초상 Portrait of a Man,
 패널에 유채, 26×19cm, 1433,
 내셔널 갤러리

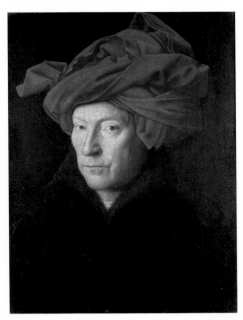

5. 얀 반 에이크, 서명, 1434, 내셔널 갤러리

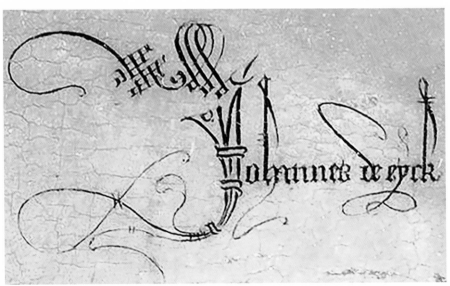

알브레히트 뒤러 Albrecht-Düre
독일 미술의 아버지(1471~1528).
이탈리아 르네상스 미술을 경험
한 선구적인 북유럽 예술가다.

니다. 이름 없는 노동자 중 하나일 뿐이었죠. 그림을 그리고도 자신이 그렸다는 표시를 남기지 않았기 때문입니다. 반 에이크는 그렇게 되고 싶지 않았습니다. 그래서 자신을 브랜딩했습니다. 누구든 서명을 보면 반 에이크의 작품임을 알 수 있게끔 만들었지요. "저렇게 하면 모든 사람이 내 그림인 것을 알 수 있겠구나!" 많은 화가가 반 에이크처럼 자신만의 표시를 그림에 남기기 시작했습니다. 덕분에 화가들도 익명의 노동자가 아닌, 개성 있는 개인이 될 수 있었습니다. 반 에이크는 결과적으로 화가의 위상을 높이는 공도 세운 겁니다.

"세계에서 가장 존경받아야 할 그림."

　─알브레히트 뒤러*

　반 에이크는 화가들의 화가였습니다. 어떻게 그려야 더 잘 그릴 수 있고, 어떻게 해야 화가의 이름까지 남길 수 있을지 고민한 혁신가였습니다. 반 에이크가 내린 답이 수백 년째 이어지는 걸 보면, 그가 유능한 선지자였음을 부정할 수 없겠습니다.

초현실주의 선구자:
히에로니무스 보스

4

'레드벨벳'도 춤추게 한 화가의 정체,
정말로 악마의 아들인가요?

Hieronymus Bosch 1450?~1516

1500년께 네덜란드 스헤르토헨보스에 있는 한 작업실. 딱 봐도 깐깐해 보이는 중년 사내가 붓질에 온 정신을 쏟고 있습니다. 단호한 눈빛과 각진 코, 꾹 다문 입과 푹 패인 두 볼에서 꺾이지 않을 고집이 느껴집니다. '한 명이라도 더 이 그림을 보게 해야 한다….' 마치 계시를 받은 듯, 이 사람은 자기 몸집보다 크고 넓은 세 폭 제단화˙를 빨리 그려내고자 하는 의지로 가득합니다. 이 남성의 작업실에는 우화

와 속담집 같은 온갖 책과 벽돌 같은 종교서가 수북이 쌓여 있습니다. 그는 중간중간 작업을 멈추고 깔린 책들을 열심히 뒤지더니 "그래, 이 구절을 활용하면 좋겠어!"라고 외치곤 다시 그리기를 반복합니다.

도대체 무슨 대작을 그리기에 작업 삼매

세 폭 제단화triptych 중앙 패널을 중심으로 양쪽에 폭이 좁은 패널을 단 제단화. 종교화의 한 형식이며 주로 기독교적 주제를 다룬다. 각 패널에 그려진 그림은 개별적으로도 작품성이 있지만, 3개의 그림이 모여 하나의 이야기 구조를 이루는 경우가 많다.

초현실주의 선구자: 히에로니무스 보스

2. 히에로니무스 보스, 세속적인 쾌락의 동산(바깥 날개 부분), 패널에 유채,
220×195cm, 1480~1490, 프라도 미술관

니다. 그림 여기저기에 경고성 메시지를 심어놓은 겁니다. 알레고리
는 '다른allos'과 '말하기agoreuo'가 더해진 단어입니다. 하고 싶은 말을
다른 사물 등에 비유해 암시적으로 표현하는 방법이지요. 알레고리
는 중세 예술 작품에서 쉽게 찾아볼 수 있습니다.

　다시 중앙 패널을 볼까요? 곳곳 숨어있는 딸기를 찾았나요. 누군

　　　　　　　　　초현실주의 선구자: 히에로니무스 보스

가는 딸기를 끌어안고, 어떤 이는 딸기를 등에 이고 있습니다. 저 멀리 한 무리의 인간들은 딸기를 숭배하듯 떠받들고 있습니다. 당시 딸기는 한순간의 성적인 유혹을 상징했습니다. 많은 씨앗, 금방 열어지는 향기 등 딸기가 갖는 특성 때문이었습니다.

오른쪽 패널에 있는 선술집도 한 번 더 봅시다. 자기 몸을 돌아보는 듯한 이 얼굴은 보스의 자화상으로 알려져 있습니다. 실제로 보스의 초상화와 비교하면 비슷한 면이 많습니다. "어휴, 너희 내 말 안 듣더니 그럴 줄 알았다." 이런 말을 할 것 같은 표정입니다. 바로 위 만신창이가 된 두 귀는 '내 말을 안 들은 너희들의 귀다.'라는 생각으로 그린 게 아닐까요.

그리고 마지막으로 패널을 모두 접었을 때 나타나는 모습, 그림 2를 봅시다. 이 그림은 패널 안 세상이 만들어지기 전, 미완성의 지구를 묘사하고 있습니다. 한 가지 색의 농담과 명암으로 그려졌습니다. "그가 말씀하시매 이루어졌으며, 명령하시매 견고히 섰도다(시편 33장 9절)." 상단에 적힌 구절입니다. 세계가 창조된 후 딱 사흘째 되는 날, 왼쪽 위에서는 설교 책을 든 신의 형상이 자기가 창조한 세상을 보고 안타까워합니다. 고심 끝에 만든 피조물의 종착지가 결국 지옥이니까요. 보스는 다양한 알레고리와 메시지를 통해 쾌락만 좇는 삶에 경종을 울리고 있는 겁니다.

✦ '외딴섬' 같은 화가

　실제로는 독실하고 고지식한 기독교인이었을 가능성이 매우 큰 보스가 오랫동안 지옥의 화가로 불린 까닭은, 그에 대한 정보가 너무 없기 때문입니다. 미술사를 장식하는 거장 중 보스만큼 비밀에 싸인 이는 손에 꼽을 정도입니다. 이 때문에 그는 '외딴섬의 화가'라고도 불립니다.

3. 히에로니무스 보스, 성 안토니우스의 유혹Verzoeking van de heilige Antonius, 패널에 유채, 73×52.5cm, 1515, 프라도 미술관

　　　　　　　　　　　　초현실주의 선구자: 히에로니무스 보스

보스는 1450년쯤 태어난 것으로 추정됩니다. 그는 네덜란드 남부 노르트브라반트주에 속하는 스헤르토헨보스를 삶의 주 무대로 삼았습니다. 본명은 예로니무스 판 아켄Jheronimus van Aken입니다. 사람들은 그의 긴 이름 대신 도시 이름을 붙여 보스로 불렀습니다. 보스의 생애에 대해선 정확히 알려진 게 많이 없습니다. 그는 일기나 편지를 쓰지 않았으며 몇몇 그림 말고는 제목과 서명도 남기지 않았습니다. 〈세속적인 쾌락의 동산〉 또한 후세 사람들이 붙인 제목입니다. 지금껏 그의 작품으로 판명된 원화는 24점, 드로잉은 20점 정도입니다. 보스의 이름은 1474년 스헤르토헨보스시市 문서에서 처음 볼 수 있었는데요. 이 안에도 이렇다 할 정보는 없었습니다. 그가 1479~1481년 사이 알레이트 고이아르츠 반 덴 메르베네라는 연상 여성과 결혼한 일 정도만 알아낼 수 있었습니다.

그런 보스가 신앙심 깊은 기독교인이었음을 추측할 수 있는 건, 당시 도시 분위기 때문입니다. 브라만트 공국의 중심 도시였던 스헤르토헨보스는 종교 부흥이 크게 일던 곳이었습니다. 무수한 수도원이 도시 안팎에 자리 잡고 있었습니다. 보스는 어릴 적부터 자연스럽게 기독교를 접할 수 있었을 겁니다. 또, 당시 스헤르토헨보스는 상업 도시로도 발전 궤도에 오르고 있었습니다. 보스가 볼 때 두둑한 돈자루를 앞세워 불경스러운 짓을 하는 이가 너무나 많았을 겁니다. 실제로 보스의 이름은 도시에서 복음을 전파하던 '성모 마리아 형제회' 명단에서도 찾을 수 있었습니다.

그렇다면 보스의 그림 실력이 남달랐던 이유는 무엇일까요? 보스의 할아버지와 아버지, 삼촌에 형까지 모두 화가였습니다. 그가 누구에게 그림을 배웠는지, 누구와 얼마나 교류했는지는 정확히 알 수 없습니다. 허나 예술가의 진한 피가 흘렀던 것만은 분명하지요.

✦ 지옥에서 왔니? 미래에서 왔니?

워낙 미스테리한 화가인 만큼 보스에 대해선 다소 음모론적인 논쟁이 있습니다. 대표적인 것이 '시간 여행자' 설입니다. 보스가 미래에서 온 사람이라는 것입니다. 〈세속적인 쾌락의 동산〉(그림 1) 오른쪽 패널을 보면 인간을 먹고 있는 새 부리형 괴물이 있지요. 이 괴물의 의자 밑에서는 사람이 배설되듯 떨어지고 있습니다. 언뜻 보면 수세식 변기 같습니다. 부리를 가진 괴물 왼쪽 아래에는 사람 얼굴 같은 무언가가 둥근 유리 안에 들어가 있습니다. 먼 행성에서 온 외계인, 첨단 우주복을 입은 우주인 같기도 합니다. 물론 지금 시대의 시각에서야 그렇게 보일 뿐입니다. 다소 비논리적인 의견입니다.

환각제 설도 있습니다. 약의 힘 없이는 이렇게나 끔찍하고 괴상한 괴물들을 그릴 수 없었을 것이라는 주장입니다. 악마와 교신했다더라, 실제로 지옥을 다녀온 적이 있다더라는 식의 '카더라'도 많습니다. 이 또한 사실무근입니다. 보스의 충격적인 그림은 당시 설교서의 삽화류를 독창적 상상력으로 각색했을 뿐이었다는 게 가장 설득력이

초현실주의 선구자: 히에로니무스 보스

있습니다. 그러나 다양한 의혹이 그의 그림의 진가를 뒷받침하는 것 같습니다.

✦ 달리의 아이돌, 레드벨벳도 춤추게 했다

"기괴함의 거장, 무의식의 발견자."

— 카를 구스타프 융

1516년 보스가 죽고 난 후 400년가량이 지난 후에야 태어난 초현실주의의 대가 살바도르 달리*는 평생 보스를 존경했습니다. 비슷한 시기에 세상 빛을 본 초현실주의의 또 다른 거장 이브 탕기*도 보스의 열혈 팬이었습니다. 초현실주의의 대표 화가로 칭해지는 두 사람은 보스의 작품을 너무나 사랑했고, 끊임없이 질투했고, 거듭 공부했습니다. 보스가 4세기를 앞선 초현실주의의 시초라고 불리는 이유입니다.

살바도르 달리Salvador Dali 스페인 화가(1904~1989). 무의식을 탐구한 초현실주의 화가로 통한다. 익숙한 것들을 이해할 수 없는 문맥에 놓는 등 충돌과 부조화를 작품에 활용했다.

이브 탕기Yves Tanguy 프랑스 태생의 미국 초현실주의 화가(1900~1955). 기묘한 형상의 생물과 광물 등을 몽상적 배경에 놓는 등의 표현을 자주 했다.

그 시대에도 보스의 팬은 있었습니다. 1556년 스페인 왕국의 왕에 올라 '황금 스페인 시대'를 연 펠리페 2세*가 대표 인물 중 하나였습니다. 그는 드넓은 영토를 다스린 부왕

4. 히에로니무스 보스, 바보들의 배Het narrenschip, 나무에 유채,
58×33cm, 1490~1500, 루브르 박물관

카를 5세의 업적을 뛰어넘어야 한다는 압박
감에 시달렸습니다. 그런 그에게 사필귀정을
일깨우는 보스의 그림은 후련한 숨구멍이었
습니다. 사이키델릭 록 그룹인 도어즈의 리드

펠리페 2세Felipe II 스페인의 왕
이자 포르투갈의 왕(1527~
1598). 프랑스를 누르고 스페인
의 황금시대를 이끌었다. 그의
재위기에 스페인은 '해가 지지
않는 제국'으로 불렸다.

초현실주의 선구자: 히에로니무스 보스

그림 속 유디트는 어려 보입니다. 머리를 능숙히 손질했고, 반짝이는 귀걸이도 달았지만, 여전히 앳돼 보입니다. 당연히 살상용 칼 같은 건 들어본 적이 없었을 겁니다. 유디트의 표정도 묘합니다. 결의와 혐오, 사명과 불안 등 여러 감정이 묻어납니다. 유디트는 홀로페르네스의 머리채를 최대한 멀리서 쥐고 있는데요. 힘의 역학으로 보면 이 자세로 목과 몸통을 깔끔히 떼어내긴 어렵습니다. 이 또한 그녀의 서툰 칼질, 그녀가 품은 분노와 공포 사이 복잡한 심경을 보여줍니다. 복숭아색 피부의 유디트와 달리 주름으로 뒤덮인 하녀의 표정도 오묘합니다. 마음속을 짐작하기가 어렵습니다. 유디트에게 더 힘을 주라고 부추기는 듯도 하고, 평소 부드럽기 그지없는 여주인의 살인 행위에 깜짝 놀란 듯도 합니다. 홀로페르네스는 온몸을 뒤틀며 울부짖습니다. 목은 이미 절반 넘게 잘렸습니다. 그 틈에서 새빨간 피가 분수처럼 터져 나옵니다.

그림은 노골적입니다. 유딧서를 줄줄 외운 사람들에게도 그림은 폭력적으로 다가왔을 테지요. 부모라면 아이가 이 작품을 못 보게끔 두 눈을 가렸을 겁니다. 강렬한 이 작품, 카라바조의 〈홀로페르네스의 목을 치는 유디트〉(그림 1)입니다.

✦ 바로크, 르네상스 밀어내고 대세로

카라바조의 이 그림은 연극이나 뮤지컬의 절정 부분처럼 기운이

넘칩니다. 세 사람 다 조명이 내리쬐는 무대에서 연기하는 배우 같습니다. 손 뻗으면 마치 피부가 만져질 것 같은 현장감도 있습니다. 이는 카라바조가 개척한 바로크 미술의 특징입니다. 17세기 초부터 18세기 전반에 걸쳐 이탈리아 등 유럽 가톨릭 국가에서 발전한 바로크 미술의 핵심은 역동적 구조, 강렬한 색채입니다. 15세기 르네상스 미술이 안정감과 단정함, 절제된 표현을 추구했다면, 바로크 미술은 과장과 극적 효과를 추구합니다. 르네상스 미술이 깔끔한 교복 차림의 모범생이면, 바로크 미술은 깃을 바짝 세운 채 껄렁하게 앉아 있는 반항아 정도로 볼 수 있겠습니다. 애초 바로크라는 말 자체가 '현란한', '불규칙한', '변덕스러운' 같은 의미로도 통합니다. 포르투갈어로 바로크는 '비뚤어진 진주'라는 뜻입니다.

매일 담백한 밥과 빵만 먹어버릇하면 자극적인 맛이 생각나기 마련입니다. 그 시대 사람들도 그랬습니다. 영원할 줄 알았던 르네상스의 파급력은 시간이 흐를수록 약해집니다. 밝고 가지런한 르네상스 미술이 어느 순간부터 재미없는 교과서처럼 느껴진 겁니다. 화가들은 다른 길을 찾아 나서지만, 늘 그렇듯 새로운 길을 개척하는 건 쉽지 않습니다. 미술사에서는 1520년께부터 17세기 초, 지고 있는 르네상스 미술과 뜨고 있는 바로크 미술 사이의 이 시기를 매너리즘Mannerism이라고 칭하곤 합니다. '매너리즘에 빠지다'라는 관용구는 틀에 박힌 사고에 젖어 식상한 일만 반복하는 것을 뜻하는 표현이지요. 이 말이 여기서 유래했습니다. 물론 매너리즘 시기에도 뛰어난 화

사적이고 지적인 미술관

가들은 있었습니다. 그러나 큰 틀에서 보았을 때, 식어가는 르네상스 엔진을 대신할 새 엔진을 찾기 위해 헤매던 시기였습니다.

결국 카라바조의 바로크 미술이 르네상스 미술의 후임자로 간택된 데는 당시 시대상도 한몫했습니다. 그 시기에는 북유럽을 중심으로 종교 개혁의 불씨가 들불처럼 번졌습니다. "무소불위 권력을 휘두르는 교황청에 반기를 들겠다!"가 구호였습니다. 물주 대부분을 교황청 등 종교계에 둔 예술가들은 종교 개혁의 어수선함을 피해 가톨릭의 본산 로마로 몰려옵니다. 로마 밖 분위기를 알고 있던 종교계는 이들에게 대중의 뇌리에 박힐 형태의 '매운맛' 종교화를 주문합니다. 로마의 백성마저 종교 개혁의 바람에 올라탈까 봐 불안했던 겁니다. 그 당시 그림은 기득권층이 대중에게 구사할 수 있는 가장 효과적인 계몽 또는 홍보 수단이었습니다. "르네상스 그림은 너무 순해. 매너리즘 그림은 난해하고. 어디 좀 센 거 없어?"라는 말이 나올 때였습니다. 수많은 도전작이 밀려들었지만, "이런 건 말고!"라며 거부하는 상황이 이어지고 있었지요. 이때 카라바조가 쓱 나타나 "이거나 보쇼!"라며 입맛에 딱 맞는 그림을 내민 겁니다.

✦ 이 정도는 그려야 뇌리에 남지요

카라바조의 유디트에서 바로크적 요소를 찾아볼까요? 카라바조는 빛과 어둠을 적극적으로 활용했습니다. 뚜렷한 명암 대비로 그림

명암대조에 의한 극적인 회화
양식. 화면의 상당 부분을 어두
운 색조로 하고, 일부만 간접광
을 비추듯 밝게 표현해 대비를
이루도록 한다.

속 분위기를 더욱 강렬히 표현했습니다. 배경이 어두운 것도 장치입니다. 그냥 어두운 게 아니라 아예 아무것도 보이지 않지요? 그는 이 암흑 한가운데 빛을 만들었습니다. 그 빛은 화면 속 가장 중요한 요소들만 골라서 비춥니다. 감상자가 그림 안 주인공의 표정과 행동, 발생한 주요 사건에만 몰입할 수 있게끔 돕는 겁니다. 유디트 속 세 등장인물 모두 무대에 오른 연극배우처럼 보이는 건 이 덕분입니다. 빛과 어둠의 조화로 극적 효과를 불러일으키는 이 기법은 훗날 테네브리즘*으로 칭해집니다. 그런가 하면, 그림 속 색채는 진합니다. 만지면 축축할 것처럼 선명합니다. 뒷배경에 보이는 새빨간 천과 뿜어지는 붉은 혈액, 피 한 방울 묻지 않은 유디트의 새하얀 옷 등이 모두 뚜렷한 색을 품고 있습니다. 이는 생생함과 역동성을 더해줍니다.

유디트의 모델이 된 이의 정체도 충격적입니다. 그녀는 필리데 멜란드로니Fillide Melandroni로, 당시 로마에서 가장 유명한 매춘부 중 한 명이었습니다. 그녀는 문란한 생활로 경찰에 여러 차례 체포된 전적이 있을 만큼 좋지 않은 쪽으로 늘 화제의 인물이었습니다. '르네상스형 모범생'들은 상상도 못 할 캐스팅이었습니다. 당연히 "그런 사람을 영웅 유디트로 그렸다고? 세상에, 어디 한 번 봅시다!"라는 말이 돌 수밖에 없었습니다. 결과적으로 이 그림은 더 명성을 얻었고, 더 많은 대중에게 노출됐습니다.

2. 조르조네, 유디트와 홀로페르네스Giuditta con la testa di Oloferne,
캔버스에 유채, 144×68cm, 1504, 예르미타시 미술관

사실 이 그림은 장면 선정부터 바로크의 색채를 물씬 풍깁니다.

유디트 이야기는 그 시대 화가들의 단골 소재였습니다. 특유의 에로

바로크 선구자: 카라바조

틱하고 폭력적인 전개가 영감을 일깨웠기 때문이지요.

그러나 카라바조처럼 참수 장면 그 자체를 그린 그림은 거의 없었습니다. 대부분은 홀로페르네스의 목이 잘리기 전후를 화폭에 담았습니다. 그간의 화가들은 이런 적나라한 장면을 일부러 피했습니다. 그림 구도 자체가 안정적일 수 없고, 세 사람을 단정하고 우아한 분위기로 뽑아낼 수도 없었기 때문입니다. 그런데도 카라바조는 "무슨 상관이야? 뇌리에 박힐 만한 장면이 필요하다며?"라며 거침없이 그린 겁니다. 바로크의 심장을 품은 카라바조의 야성을 온전히 느낄 수 있는 그림은 이 밖에도 더 있습니다.

그중 하나가 〈성 마테오와 천사〉(그림 3)입니다. 1599년 한 예배당에서 내부 벽에 걸 그림을 주문해 그린 작품입니다. 이 그림은 공개되자마자 신성 모독이라는 비판을 받습니다. 요즘 식으로 표현하면 "그래도 이건 선을 넘었지!"라고 지적받은 겁니다. 카라바조가 마태를 지저분한 하층민으로 그렸기 때문입니다. 그림 속 마태는 후줄근합니다. 정돈 안 된 머리에 덥수룩한 수염을 달았습니다. 그런 그는 얼굴의 주름을 잔뜩 구긴 채 천사의 손을 따라 복음서를 씁니다. 허벅지가 훤히 드러나는 옷을 입고 다리를 꼬는 등 자세도 영 성스럽지 않습니다. 마태에 몸을 바짝 붙인 천사는 요염한 눈빛으로 입을 살짝 벌리고 있습니다. 카라바조는 이번에도 "억지로 꾸미고 미화하는 건 또 다른 아류작을 만들 뿐이야. 이 정도는 돼야 머릿속에 제대로 남지 않겠어?"라는 생각을 했을 테지요.

사적이고 지적인 미술관

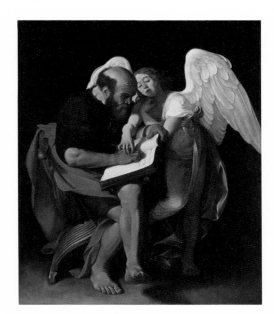

3. 카라바조, 성 마태오와 천사
 San Matteo e l'angelo, 캔버스에 유채,
 232×183cm, 1602(1945년에 파괴됨)

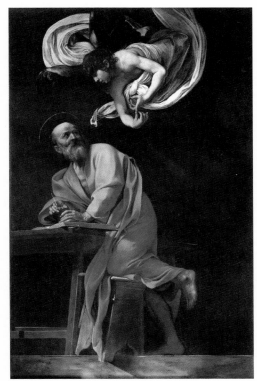

4. 카라바조, 성 마태오의 영감
 San Matteo e l'angelo, 캔버스에 유채,
 292×186cm, 1602,
 산 루이지 데이 프란체시 성당

로코코 선구자:
장 앙투안 바토

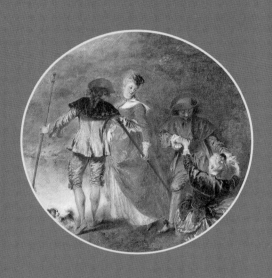

6

우아하고 아름다운 사랑의 섬,
무거운 이야기는 두고 오세요!

Jean-Antoine Watteau 1684~1721

"그래서…. 예수는 어디에 그려져 있소?" "없는 것 같은데요." "그렇다면 저기 있는 비너스 동상이 주인공인가?" "오른쪽 구석에 볼품없이 그려놓았는데, 주인공 느낌은 딱히 아니네요." "하늘에 날고 있는 아이들은? 천사나 큐피드 아니오?" "큐피드에 가깝겠죠? 그런데 큐피드의 상징은 활과 화살인데, 그런 건 홀홀 털고 그저 놀고만 있는 애들이 많은데요." "하…. 그래! 저기 가운데 선 남자! 왕이나 왕자 같지 않소? 모자랑 망토, 지팡이를 보니 신의 뜻을 찾는 순례자겠구면!" "다 아니래요. 그냥…." "그냥? 그냥 뭐?" "그냥 그렸다는데요. 아무 상징 없이 그냥 그린 그림이래요." "그러니까 이 그림이 신화화도, 종교화도, 역사화도 아니다? 그럼 뭐야. 아이고, 참!"

1717년 프랑스 왕립 미술 아카데미. 원장과 간부들이 원탁 테이블에 그림 한 장을 놓고 심각한 표정을 짓습니다. "그놈, 처음부터 마

음에 안 들었어!" 원장이 소리를 꽥 지릅니다. "어떻게 해야 할까요?" 둘러앉은 간부들도 깨나 골머리를 앓은 듯합니다. 원장이 지칭한 그 놈은 얼마 전 "왕립 아카데미 입회작이라오!"라며 그림을 휙 던지고 는 사라졌습니다. 가입한 지 벌써 5년이 넘었는데, 인제 와서 입회작 을 내놓곤 이렇다 할 설명도 없이 퇴장한 겁니다. 그가 낸 그림의 내 용은 당황스러움 그 자체였습니다. "낼 거면 진작 낼 것이지…. 5년을 질질 끌며 괴롭히고, 이번에는 그림 분석으로 또 이렇게 못살게 구는 군." 원장이 중얼댑니다.

이 그림을 어느 카테고리로 분류해야 깔끔할까…. 원장은 살면서 이런 그림은 처음 봤습니다. 간부들도 마찬가지였습니다. 이들은 이 그림의 장르를 무엇으로 둬야 하는지를 놓고 며칠째 입씨름을 했습 니다. 신화화도 아니고, 정물화도 아니고, 그렇다고 미완성작도 아니 었습니다. "인물화로 하죠. 사람이 많잖아요. 제발 이제 끝내시죠. 쉽 게 생각하자고요." "인물화는 무슨. 이봐요. 그림 속에 아는 사람 한 명이라도 있어요?" 술렁임이 또 커집니다. "산도 울창하고 물도 반짝 이고…. 풍경화로 해요. 다들 이제 집에 좀 들어갑시다!" "사람이 스 무 명은 그려진 듯한데 풍경화가 가당키나 해요? 말도 안 돼요." 며칠 째 이런 식이었습니다.

"차라리 장르를 새로 만듭시다." 원장의 말에 회의실이 조용해집니 다. "장르? 무슨 말이에요?" 간부들이 웅성거립니다. "페트 갈랑트*는 어떻소? 우아하고 평화로운 시골에서 사랑을 나누는 사람들을 그린

그림. 앞으로 이런 작품이 들어오면 다 '페트 갈랑트'로 묶는 거요." 원장은 어수선한 분위기를 무시하고 간부들에게 재차 제안합니다. "종교화, 역사화, 풍경화 같은 대분류에 '페트 갈랑트'란 말을 새로 만들자는 말인가요?" 원장은 고개를 끄덕입니다. "원장님. 그냥 그놈을 다시 여기로 부르시죠. 자기 그림을 부연 설명도 없이 이렇게 무책임하게…." "말주변도 없고 괴팍하기만 한 그놈이 무슨 말을 더 하겠소. 당신네처럼 자존심만 센 인간인데!" 원장의 마지막 말에 아무도 반박을 못 합니다.

페트 갈랑트 fête galante 우아한 연회라는 뜻. 차려입은 젊은 남녀가 정원이나 공원을 배경으로 두고 즐겁게 노는 모습을 담는 회화. 아연화雅宴畵라고도 한다. 18세기에 유행했다.

　원장의 입장에선 그놈, 그러니까 이 화가가 보여준 무례한 행동보다 더 화가 치미는 부분이 있었습니다. 잔뜩 벼른 상태에서 본 이 그림이 보면 볼수록 너무 좋았던 겁니다. 모든 부분이 아름다웠습니다. 이가 바득바득 갈렸지만 인정해야 할 지점이었습니다. 간부들도 내심 감탄하고 있었습니다. 전인미답의 명작임을 알기에 더 치열하게 토론한 겁니다. "원장님. 이참에 그 건방진 화가도 잘라버리시죠? 그림이야 대충 깎아내리면 되지요."라는 말이 차마 나오지 않는 이유였습니다. "무슨 생각으로 그린 건지는 알 수 없지만, 솔직히 그림만 놓고 보면 잘 그렸잖소. 딱 요즘 스타일이란 말이오. 분하지만 그렇지 않소?" "그건 그렇지만…." "분명히 이 그림을 따라하는 이가 한 뭉텅이로 생길 거요. 미리 '페트 갈랑트'란 대분류를 만들어놓으면 혼란을 예방할 수 있소." 원장의 말에 누구도 토를 달지 않았습니다.

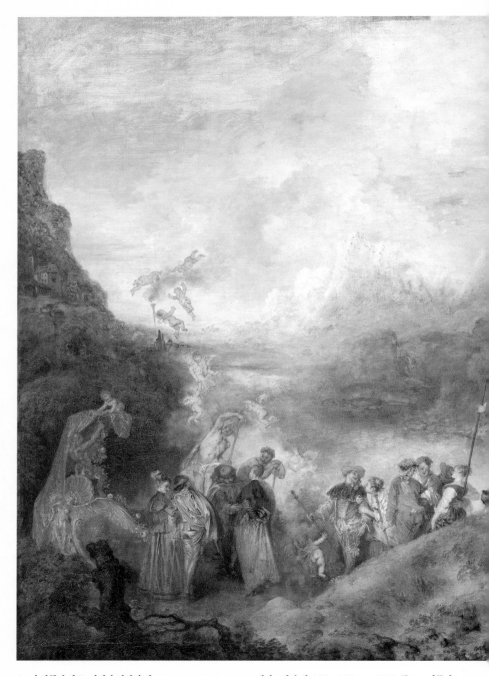

1. **장 앙투안 바토, 키테라 섬의 순례** Pèlerinage à l'île de Cythère, **캔버스에 유채, 120×190cm, 1717, 루브르 박물관**

바토는 이 그림을 통해 당시 달라지고 있는 예술계의 분위기를 풍자합니다. 봉인되고 있는 루이 14세의 초상화는 힘이 빠진 바로크를 뜻합니다. 사람들이 몰린 '페트 갈랑트'는 막 날개를 편 로코코를 의미합니다. 이는 1720년에 바토가 화랑을 연 친구 제르생의 부탁을 받아 고작 8일 만에 만든 작품입니다. 이 그림은 제목대로 실제 간판으로 쓰였습니다. 하지만 그저 간판으로 내놓기엔 너무 아까운 작품이었습니다. 한 예술품 수집가가 한 달도 안 돼 돈주머니를 들고와 삽니다. 화랑 내 전시품이 아닌 간판을 떼간 겁니다. 그 시절 바토의 인기를 실감할 수 있는 일화이지요. 이 그림은 돌고 돌아 프로이센의 프리드리히 대왕 품에 들어갑니다. 그 사이 작품의 일부가 훼손되는데, 전문가들은 캔버스를 다시 매는 과정에서 몇 인치가 날아간 것으로 추정합니다.

✦ **연극을 즐긴 플랑드르의 아들**

바토는 까다로운 개인주의자였습니다. 그의 그런 성향을 여실히 보여준 게 '페트 갈랑트' 탄생 비화입니다. 만만찮은 성격, 타의 추종을 불허하는 실력과 반짝이는 통찰력이 없었다면 진작 따돌림을 당했을 스타일입니다. 실제로 따돌림 비슷한 걸 겪었는데, '내가 모두를 따돌리고 있는 것'이라는 태도로 맞받아쳤습니다. 동양권에선 비교적 많이 알려지지 않았지만, 프랑스는 바토를 18세기의 간판 화가로

거론합니다.

바토는 1684년에 지붕 만드는 일을 업으로 둔 집안에서 태어났습니다. 그가 눈을 뜬 곳은 프랑스가 1678년에 정복한 발랑시엔입니다. 원래 플랑드르에 속했던 도시에서 나고 자란 바토는 성인이 된 후 '플랑드르 화가'라는 별명을 얻습니다. 바토는 1702년에 프랑스 파리로 갑니다. 훗날 바로크와 로코코 미술의 가교 역할을 한 것으로 평가받는 클로드 질로Claude Gillot의 작업실에서 명작 모사와 연극 무대를 장식하는 일을 합니다.

바토는 그다지 살가운 성격이 아니었습니다. 웬만해선 나서지도 않고, 모임에 참석하는 일도 싫어했습니다. 혼자서도 충분히 즐길 수 있는 소설 읽기와 음악 감상 등이 취미였습니다. '사교계'라는 말이 있었을 정도로 특히나 사교성이 강조되던 시대였기에 바토를 놓고 주변 사람들은 공공연히 특이하다고 평했습니다. 바토 스스로도 "정신적으로는 방탕해지고 싶은데, 도덕적으로 나는 너무나 조심스럽다."고 평가했습니다.

고독한 바토의 뮤즈는 연극이었습니다. 요즘 말로 치면 '연덕(연극 덕후)'이었는데요. 특히 코메디아 델아르테Commedia dell'arte를 좋아했습니다. 16세기 이탈리아에서 발달한 이 연극은 대본보다 배우의 애드리브를 중요시하는 즉흥극입니다. 바토는 이들의 아무 말 대잔치를 보고 즐기면서 '정해진 틀 바깥의 무언가'도 예술이 될 수 있다는 점을 느꼈을 겁니다.

그사이 바토는 특유의 섬세한 그림으로 이름을 조금씩 알리고 있었지요. 1712년 프랑스 왕립 미술 아카데미 회원이 된 그는 아카데미가 5년을 독촉한 끝에 입회작을 제출합니다. 그게 바로 〈키테라섬의 순례〉입니다. 심사위원들이 종교화나 풍경화 등 정해진 틀에 욱여넣을 수 없어 새 장르 '페트 갈랑트'를 만들게 한 그 그림이요. 바토가 좌충우돌의 코메디아 델아르테에 심취하지 않았다면, 이런 틀을 깨는 그림의 탄생 또한 더 늦어졌을지도 모를 일입니다. 그러고 보니 바토의 그림 자체가 감각적인 연극 무대 같기도 하네요.

✦ 루벤스의 화풍, 우아하게 소화하다

바토를 말할 때 다뤄야 할 이가 또 있습니다. 페테르 파울 루벤스°입니다. 바로크 미술의 왕이라는 별명을 가진 화가입니다. 바토는 같은 플랑드르 출신의 대선배인 루벤스의 열정적인 팬이었습니다. 그림을 이렇게나 잘 그린 분이 무려 동향同鄉이라니요. 바토는 자신이 플랑드르의 핏줄이라는 점에 큰 자부심이 있었습니다. 파리에 온 뒤에도 플랑드르 출신 화가들만 골라 만났습니다. 바토는 스승 중 한 명인 클로드 오드랑 3세를 통해 루벤스의 작품 〈마리 드 메디치의 일생 24연작Cycle de Marie de Médicis〉을 봤을 땐 꿈결을 걷는 듯했습니다.

페테르 파울 루벤스Peter Paul Rubens 플랑드르 화가(1577~1640). 1620년대 유럽에서 가장 영향력 있는 인물 중 하나였다. 바로크 회화를 집대성한 것으로 평가받는다. 말년에 그린 풍경화는 인상주의 화가들에게 영향을 미쳤다.

로코코 선구자: 장 앙투안 바토

5. 페테르 파울 루벤스, 마르세유에 도착하는 마리 드 메디치 Le Débarquement de la reine à Marseille,
 캔버스에 유채, 394×295cm, 1622~1625, 루브르 박물관

바토는 물 만난 고기처럼 루벤스의 흔적을 모사, 또 모사합니다.

그러나 바토는 당연히 루벤스의 화풍을 그대로 카피하지 않습니다. 루벤스의 요동치는 힘은 바토의 손을 거쳐 섬세한 리듬으로 재탄생합니다. 루벤스가 맹렬한 칼싸움을 그렸다면 바토는 이를 우아한 춤 대결로 바꿔 표현한 겁니다. 이는 바토가 루벤스에게 표할 수 있는 최고 수준의 경의였습니다. 루벤스의 그림을 눈이 빠지게 연구한 끝에 완전히 '내 것'으로 소화했다는 뜻이니까요.

바토는 태어날 때부터 병약했습니다. 그를 둘러싼 온갖 병 때문에 신경질적인 면을 갖게 됐을 것이라는 분석도 있습니다. 바토는 〈키테라 섬의 순례〉를 출품하고 2년 뒤인 1719년에 단골 의사를 만나기 위해 영국 런던으로 갑니다. 악화하고 있는 폐병을 치료하고자 했으나, 애석하게도 그의 병세는 더욱 나빠졌습니다. 딱히 방도가 없었기에 결국 다시 파리로 돌아왔습니다. 몇 안 되는 친구인 제르생의 집에 머물면서 〈제르생의 간판〉을 그려준 겁니다. 사실은 이 그림이 그의 마지막 작품입니다. 바토는 이를 완성한 뒤 급격히 몸이 나빠졌습니다. 1721년, 고작 37세의 나이로 허무하게 요절합니다. 사인은 폐결핵이었습니다. 그토록 동경했던 루벤스의 딱 절반만큼 살고 세상을 떠났습니다.

그래도 바토는 말년 10여 년간 높은 명성과 상당한 상업적 인기를 누렸습니다. 지금은 이보다도 위상이 더 높아져 18세기 프랑스 미술의 자랑으로 칭해집니다. 하지만 있는 자들의 향락에 반기를 든 프

랑스 혁명 시기에는 바토 그림들이 사치의 본보기가 돼 핍박을 받았다는 사실이 흥미롭습니다. 당시 민중은 그의 작품에 빵 조각을 내던지며 조롱할 정도였습니다. 바토의 천재성을 기리는 흉상이 만들어진 해는 그가 세상을 떠난 지 144년 후인 1865년이었습니다.

신고전주의 선구자:
자크 루이 다비드

7

시대의 선택을 받은 남자,
그 진심이 궁금해!

와 지식인들이 고대 미술 지식과 기술을 얻기 위해 떠난 유학도 이에 포함됩니다. 평균 여행 기간은 2~3년, 최종 목적지는 보통 로마였습니다. 필요하면 수행 교사 동행도 가능했지요. 이런 길고 먼 여행은 고고학적 발굴과 함께 출판업 발달, 종교 갈등 약화 등의 시기가 잘 맞물려 유행할 수 있었습니다. 이탈리아 여행을 위한 가이드북이 나올 정도였으니까요. 직접 본 고대 도시는 놀라웠습니다. 모든 예술품이 가슴 뛰는 사연을 품었습니다. 엄격하고 균형 잡힌 양식은 요즘 시대의 칼군무를 보는 듯한 감동을 주었습니다. 좀 배웠다는 사람에게 이탈리아는 꼭 가봐야 할 장소로 자리매김했습니다. "이탈리아에 가야 진짜 문화인이 된다!"라는 분위기까지 깔렸습니다. 그랜드 투어를 다녀온 이들은 로코코를 더 한심하게 봅니다. 이탈리아 물을 잔뜩 마시고 온 이들의 눈에 로코코는 알맹이 없는 사치에 불과했습니다.

✦ 신고전주의 대표 작품 속 사연

그렇다면 다비드는 어떻게 신고전주의 사령탑에 설 수 있었을까요? 다비드의 작품 〈호라티우스 형제의 맹세〉(그림 2)는 신고전주의 시대를 연 그림입니다. 프랑스 왕 루이 16세*가 다비드에게 의뢰한 작품입니다. 루이 16세는 신고전주의의 바람이 불어오고 있다는 걸 느꼈습니다. 그는 점

루이 16세 프랑스의 왕으로 배우자는 오스트리아의 왕녀 마리 앙투아네트였다. 재위 중 프랑스 혁명이 발발했고, 프랑스 역사상 처음이자 마지막으로 단두대에서 처형당한 비운의 왕이 됐다.

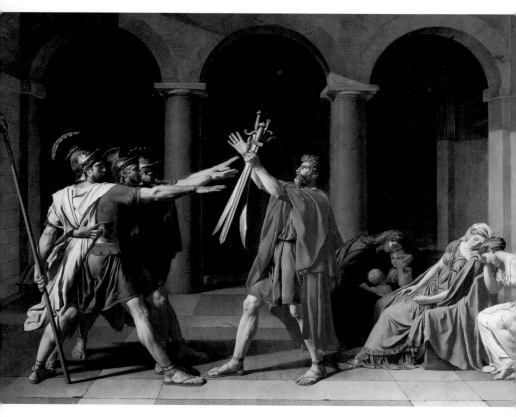

2. 자크 루이 다비드, 호라티우스 형제의 맹세 Le Serment des Horaces, 캔버스에 유채,
 329.8×424.8cm, 1784~1785, 루브르 박물관

점 퇴락하는 로코코 말고, 신선한 신고전주의를 통해 자신을 선전하고
싶었습니다. 당시 다비드는 이미 프랑스 왕립 미술 아카데미 사상 최
고의 역사 화가라는 평을 받고 있었습니다. 루이 16세는 다비드야말
로 신고전주의의 '꿈틀댐'을 민감하게 느끼고 있으리라고 본 겁니다.

다비드는 루이 16세의 기대에 부응합니다. 무장한 근육질의 세 남성이 검을 향해 팔을 뻗고 있지요? 한쪽에선 여인들이 슬퍼합니다. 다비드가 고전 로마사와 《플루타르코스 영웅전*Lucius Mestrius Plutarchus*》을 읽고 그린 작품입니다. 작품의 주제인 호라티우스 형제의 설화는 흥미롭습니다. 아직 도시국가였던 로마는 같은 도시국가인 알바를 침공합니다. 전쟁이 길어지자 결국 두 나라는 각각 최고의 전사를 뽑아 이들의 결투 결과로 전쟁을 끝내자고 협상합니다. 로마는 호라티우스 가문의 삼 형제, 알바는 쿠라티우스 가문의 삼 형제에 국가의 운명을 맡깁니다. 팽팽한 대결이 이어지다가 호라티우스 가문의 두 용사가 먼저 죽습니다. 1대 3의 극한 대치 끝에, 호라티우스의 마지막 용사가 신이 일으킨 것 같은 기적으로 쿠라티우스 가문의 세 용사를 모두 쓰러뜨립니다. 그는 역전의 영웅이 됩니다.

그런데 사실 두 가문은 사돈 관계였습니다. 서로의 국가를 위해 가족이 갈라져 목숨 건 결투를 벌이게 된 겁니다. 그림 속 여인들의 절망적인 모습을 이제 이해가 되시죠? 한 여성은 쿠라티우스 가문의 사비나, 또 다른 여성은 호라티우스 가문의 딸이자 곧 쿠라티우스 가문으로 시집을 갈 카밀라입니다. 형제들에게 검을 건네는 이는 그들의 아버지로, "로마 왕국의 아들이자 제 아들인 삼 형제가 로마를 대표해 전쟁터로 갑니다. 상대는 천하무적의 쿠라티우스 형제입니다. 하지만, 애국심으로 똘똘 뭉친 제 아들들이 이겨서 살아남게 해주십시오"라고 기도 중입니다. 다비드는 이 비극을 담담하게 그립니다. 화

살롱전Salon展 현존하는 예술
가의 작품을 모아 정기적으로
여는 공식 전람회. 1667년 프
랑스 왕립 아카데미가 처음 개
최했다. 당시 루브르궁의 '살롱
카레Salon Carr'에서 열렸기에
살롱이라는 이름이 붙었다. 예
술가와 예술 애호가를 연결하
는 데 중요한 역할을 했다.

려한 색채와 장식을 모두 거뒀는데 비장함에
가슴이 쿵쿵 뜁니다. 다비드는 이 작품을 통
해 신고전주의의 덕목을 체계화합니다. 신고
전주의의 교과서가 탄생한 순간입니다.

그림을 받아든 루이 16세는 방긋 웃습니
다. 국가를 위해 무심하게 목숨을 거는 그림
속 용사들을 보고 시민들의 애국심이 타오를 것을 기대했습니다. 나
라를 위한 길이라면 가족마저 뒤로하는 이들을 보고 피가 들끓을 것
으로 확신합니다. 루이 16세는 왕실 권위가 추락하던 시대를 살았습
니다. 왕과 귀족의 사치가 곪아 터진 겁니다. 이런 선전용 작품이 절
실한 이유였습니다. 이 그림은 1785년 프랑스 파리 살롱전*에서 베
일을 벗습니다. 사람들은 로코코에서 볼 수 없던 묵직함에 사로잡힙
니다. 신고전주의 특유의 호소력은 루이 16세가 기대한 것처럼 보는
이의 가슴에 불을 지핍니다. 그러나 그 열기는 왕의 생각과는 다르게
번지고야 맙니다.

✦ **다비드 제1의 전성기: 루이 16세의 남자**

신고전주의의 아버지, 시대 흐름을 읽은 당대 최고의 화가. 혁명
의 배신자, 비열한 기회주의자. 다비드에게 따라붙는 호칭입니다. 전
부 심상치 않지요? 어떤 호칭으로 그를 부르든 다비드가 두뇌 회전

이 빠른 것만큼은 모두가 인정했습니다. 최고의 영예, 최악의 시련을 모두 겪었지만 어떻게든 자기 자리를 찾아내고야 맙니다. 왕정 시절 루이 16세의 남자, 왕정을 내몬 프랑스 혁명 시절에는 실세 로베스피에르*의 친구, 혁명의 이상을 뒤엎은 나폴레옹 1세* 시대에서는 궁정 화가 등으로 항상 정쟁의 중심에 섭니다. 신고전주의 특유의 호소력이 선전 도구 역할을 톡톡하게 한 겁니다. 다비드의 그림은 그 시절 프랑스 연대기로 봐도 될 수준입니다.

다비드는 1748년 프랑스 파리의 부유한 집안에서 태어났습니다. 아버지는 잘나가는 금속상이었고 어머니는 유명 건축가 집안 출신의 부족함 없이 자란 숙녀였습니다. 다비드의 아버지는 다비드가 고작 9살 때 결투를 하다가 죽습니다. 다비드는 아버지의 허무한 최후에 충격을 받습니다. 다비드가 훗날 왕(루이 16세)에서 혁명 정부(로베스피에르), 다시 황제(나폴레옹)로 아버지 격 권위자를 찾아다닌 일은 그 시절 상실감을 떨치지 못한 탓이라는 말도 있습니다.

다비드는 어릴 적부터 미술에 재능을 보입니다. 로코코 미술의 권위자인 프랑수아 부세*가 그런 다비드를 눈여겨봅니다. 부세는 늙은 자신 대신 또 다른 화가 조제프 마리 비엔에게 다비드를 소개합니다. 부세보다 더 개

로베스피에르Robespierre 프랑스의 혁명 정치가(1758~1794). 프랑스 혁명 당시 급진파의 지도자로 공포정치를 펼쳤다.

나폴레옹 1세Napoléon I 프랑스의 군인·제1통령·황제(1769~1821). 프랑스 혁명 후 제1 제정을 건설했다. 제1통령이 돼 국정을 정비하고 유럽의 여러 나라로 진출해 세력을 팽창시켰다.

프랑수아 부세François Boucher 프랑스 로코코 미술의 전성기를 대표하는 화가(1703~1770). 궁정과 귀족, 부르주아 등 일반 대중에게도 인기가 있었다.

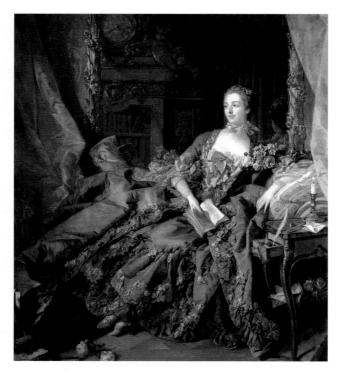

3. 프랑수아 부셰, 퐁파두르 부인의 초상Madame de Pompadour, 캔버스에 유채,
212×164cm, 1756, 알테 피나코테크

혁론자였던 비엔은 다비드에게 로코코 밖 세상을 엿보게 합니다. 부
셰의 혜안, 비엔의 대담함이 다비드에게 신고전주의 씨앗을 안긴 겁
니다. 1765년부터 비엔 밑에 있던 다비드는 1770~1772년 3차례 미
술 아카데미 최고상(로마상)에 도전했지만, 매번 고배를 마십니다. 다
비드는 방문을 잠근 채 극단적인 선택을 시도할 정도로 상실감에 젖

사적이고 지적인 미술관

었습니다.

다비드는 1774년, 비엔이 아카데미 원장으로 있을 때 드디어 로마상을 받고 이탈리아로 유학을 떠납니다. 5년의 공부 끝에 돌아온 다비드는 아카데미 입회작으로 고대 트로이 전쟁을 배경으로 한 그림을 낼 만큼 고전에 심취합니다. 바로크 선구자인 카라바조, 안니발레 카라치Annibale Carracci에 푹 빠져 둘의 요동치는 개성도 연구합니다. 이 또한 고전 너머의 신고전주의를 다지는 초석이 되지요. 다비드는 1780년 아카데미 정회원이 된 직후에 루이 16세의 눈에 들어 궁전으로 갑니다. 그야말로 인생역전, 단번에 출세한 겁니다.

✦ 다비드 제2의 전성기: 혁명의 동지, 지도자의 친구

다비드는 루이 16세의 부탁을 받아 1784년 〈호라티우스 형제의 맹세〉를 내놓고, 파란을 일으킵니다. 루이 16세는 대중이 이 그림에서 '왕에 대한 충성심'을 느끼길 바랐습니다. 그러나 시민은 이 그림을 통해 '국가에 대한 충성심'만 다졌습니다. 루이 16세와 귀족을 위한 프랑스 말고 우리를 위한 프랑스를 만들어야 한다, 그러려면 목숨까지 걸어야 한다는 마음이 들불처럼 번진 것입니다. 이 그림은 의도와 다르게 1789년 프랑스 혁명의 상징이 됩니다. 혁명 정부가 세워질 때 지도자들이 호라티우스 형제와 같은 자세로 맹세할 정도였습니다.

낭만주의 선구자:
테오도르 제리코

8

'뗏목 위에 있던 게 정말 사람일까?'
표류가 남긴 격정적인 낭만

Théodore Géricault 1791~1824

1816년 7월 2일. 선장이 망설이고 있는 상급 선원을 밀쳤다. "그래도 승객이지 않습니까…"라며 덜덜 떠는 그 손에서 칼을 낚아챘다. 구명보트와 뗏목 위 사람들 모두 선장의 손만 바라봤다. "속도가 안나잖아! 우물쭈물하다가는 우리도 다 죽어." 선장의 목소리는 걸걸했다. 선장은 구명보트와 뗏목을 연결하고 있는 밧줄을 노려보며 그곳으로 성큼성큼 다가갔다.

밧줄을 꽉 쥔 선장의 팔뚝에 핏줄이 곤두섰다. 그는 쥔 칼로 밧줄을 한 올 한 올 끊어냈다. "선장님!" "저리 꺼져. 살 사람은 살아야해!" 선장은 달려드는 상급 선원을 재차 밀어냈다. 밧줄에서 삼가루가 연기처럼 피어올랐다. 뗏목 위에 모여있는 3등석 사람들은 이를 맥없이 바라만 봤다. 이미 바닷물을 너무 많이 먹은 탓에 저항할 기력조차 없었다. 빠르게 얇아지던 밧줄은 탁, 마지막 일격에 결국 끊어

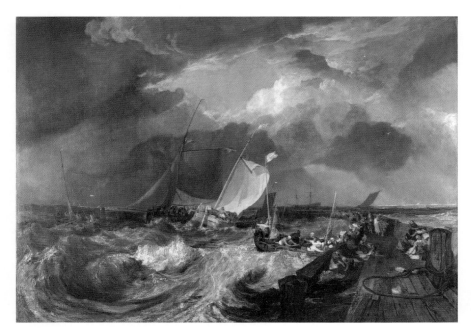

1. 윌리엄 터너, 칼레의 부두Calais Pier, 캔버스에 유채, 172×240cm, 1803, 내셔널 갤러리

졌다. 끝이었다. 구명보트는 그대로 사라졌다. 뗏목 위 사람들은 그
후부터 다시는 구명보트를 볼 수 없었다.

✦ 우리는 어디서부터 잘못됐을까

 물안개를 타고 멀어지는 구명보트를 보며 사람들은 절규했다. 이
틈바구니 속에서 나는 묘하게 차분해졌다. 나무살이 훤히 드러난 거

사적이고 지적인 미술관

친 뗏목 위에 그대로 풀썩 주저앉았다. 2년 전 오른팔이 너덜너덜해
진 채 찾아왔던 한 노인이 떠올랐다. 그는 석탄을 캐던 중 동물 뼛조
각에 팔이 뚫렸다고 했다. 어르신, 그 팔을 잘라내야 해요. 내가 말하
자 그 노인은 고개를 끄덕였다. 이 모든 일이 신의 뜻이라면…. 노인
은 차분했고 심지어 웃고 있었다. 체념의 미소였다. 그 노인의 기분을
이제야 이해할 수 있을 듯했다.

　언제부터 꼬인 걸까? 아버지와 나는 시골 의사였다. 우리는 성경
을 가까이하며 신이 주신 소명을 따라 살았다. 먹고 살 정도로만 벌
어도 만족하며 조용히 살던 우리 앞에 어느 날 고위 관리가 찾아왔
다. 그는 뇌물을 원했다. 자본가로 칭해지는 신흥 세력도 방문했다.
그는 접대를 바랐다. 우리는 이들의 신호를 외면했다. 그때부터 손님
이 차츰 줄어들더니 언젠가부터는 단 한 명도 오지 않았다. 무언가를
눈치챈 듯 아버지는 "연기 뿜는 기계들이 세상을 타락시켰다."라고
한탄했다. 한 자본가가 의원 건물을 사겠다며 찾아온 날은 늙은 아버
지의 장례식을 마친 직후였다.

　이들 무리는 건물 안을 비집고 들어왔다. 자본가는 창가 앞에서
햇빛이 잘 들지 않는다며 투덜댔다. 그 자리는 아버지가 고민에 잠겼
을 때 늘 찾는 곳이었다. 그의 추종자 중 한 명은 사무실이 좁아터졌
다고 불평했다. 그 공간은 아버지가 평생 몸을 바쳐 일하던 곳이었다.
건물이 마음에 들었지만, 그저 값을 후려치기 위해 트집을 잡는 그들
의 속이 뻔히 읽혔다. "어디서 무슨 말을 듣고 왔는지 알 수 없으나

이 건물을 내놓은 적이 없소." 초대하지 않은 손님들을 모아놓고 이렇게 말했다. "그런데 이 건물 말이오. 전체가 불법 건축물인 건 아시오?" 자본가가 느릿느릿 응수했다.

그가 품에서 종이를 꺼냈다. 이 건물 주소 옆에 빨간색으로 '불법'이라는 글자가 쓰여 있었고, 서류에는 아버지와 내게 뇌물을 요구하던 관리의 도장이 찍혀 있었다. "노인네가 살아있을 때는 딱해서 봐줬다던데…. 내가 제값 쳐서 사줄 테니 파시오. 철거되기 전에." 자본가는 '철거'라는 말에 힘을 줬다. 건물이 이들에게 넘어가는 동안 누구도 내 편을 들지 않았다. 모두가 침묵한 채 눈치만 봤다. "아직 젊지 않소. 뭐라도 할 수 있을 거요." 자본가가 내게 돈 몇 푼을 건넸다. 회의감에 모든 의욕을 잃지 않았다면 뺨이라도 올려붙였을 터였다.

나는 공황을 겪었다. 오만 정이 다 떨어졌다. 이제 이곳에선 숨을 쉬고 내뱉기도 힘들었고 가만히 서 있어도 심장이 터질 듯 두근거렸다. 어쩔 수 없이 살기 위해 떠나기로 했다. 그때, 식민지 세네갈에 정착할 이주민을 추가 모집한다는 소식을 마주했다. 다소 충동적으로 평소라면 하지 않았을 결정을 했다. 새로운 땅에 작은 의원을 세우고, 낯선 이들에게 신의 뜻을 알리기로 결심했다.

출항 날, 항구에서 마주한 태양 아래의 해군 군함은 위압적이었다. 이름도 '메두사호'였다. 선장은 멋들어진 콧수염을 매만지고 있었다. 뱃사람 같지 않고 장사꾼 같은 외양이었다. 떠도는 말에 의하면 그는 루이 18세의 최측근이라고 했다. 선장은 기분이 무척 좋아 보였

사적이고 지적인 미술관

다. 그럴 만도 했다. 세네갈에서 식민지 건설만 성공한다면 평생의 부와 권력을 쥐게 될 터였다.

승객은 400명 정도로 선장과 그의 친인척, 관료, 그리고 나와 같은 이주민 등이었다. 선장의 측근들이 가장 좋은 방을 차지했고 하급 군인, 광부, 상인 등 나처럼 가진 게 없는 사람들은 창고 같은 곳에 몰렸다. 200~300명은 되는 듯했다. 이곳은 3등 칸으로, 우리는 3등석 사람들이었다. 방 한쪽에는 흑인들이 옹기종기 모여 있었다. 1등 칸에서는 매일 밤 경쾌한 소리가 들려왔다. 저 멀리 새로운 대륙에서 잠자고 있을 희망을 일깨우는 소리였다. 반면 우리 방 사람들은 그저 지쳐 보였다. 하루빨리 도착하기만을 기다리는 듯했다. 메두사호는 각자의 사연을 품은 채 부와 권력을 향해 내달렸다.

"엄마, 배는 원래 이렇게 흔들리는 거야?" 메두사호가 아프리카 해안에 접어들었다는 소식이 닿은 지 며칠이 흘렀을 때, 한 아이가 엄마의 옷깃을 잡고 속삭였다. 이번 요동은 확실히 달랐다. 메두사호는 산이 되려는 듯 우뚝 솟았다가, 바다가 되려는 듯 푹 내려꽂히기를 반복했다. 사람들은 위아래로 끌려다녔다. 그간 겪은 크고 작은 휘청임은 아무것도 아니었다. "밖에서 문이 잠겼어!" 거칠게 문을 밀던 군인이 소리쳤다. "거기 남자들, 이리 와 봐!" 그가 소리쳤다. 나를 비롯한 몇몇이 허겁지겁 문에 달려들었다.

겨우 문을 뜯고 나오자 바깥은 안보다도 더 아수라장이었다. 머리 위로 번개가 여러 번 스쳐 갔다. 고래 지느러미 같은 파도가 계속

"배다!" 누군가의 외침이 들렸다. 정신착란증을 겪는 이가 또 환상을 봤으리라. 상상도 못 했던 방식의 죽음이 눈앞에 있으니 무엇이든 보고 싶었을 터였다. 덩달아 고개를 돌려봤다. 그런데 정말로 무언가가 보였다. 저 멀리서 흐릿하게 보이는 건 신기루가 아니라 분명 배였다. "배라고! 뭐 흔들 거 없어?" 사람들은 마지막 힘을 다해 고개를 쳐들었다. 넝마가 된 옷을 북북 찢어 흔들었다. 잠시 멍하게 있던 군인과 그 졸개도 이내 정신을 차린 듯 벌떡 일어섰다. 여기 사람, 사람이 있다고 소리쳤다.

사람···. 나는 그 단어가 어색하고 새삼스러웠다. 다행히 뱃머리가 우리 쪽으로 돌아섰다. 표류를 시작한 지 13일째였다. 그때까지 뗏목 위에서 목숨을 부지한 이는 15명뿐이었다.

✦ 메두사호의 비극, 낭만주의 신호탄을 쏘다

1816년 프랑스 해군 군함 메두사호가 세네갈을 식민지로 삼기 위해 출항했습니다. 400여 명의 승객을 실은 메두사호는 자신 있게 바다를 갈랐습니다. 하지만 이들의 항해는 재앙으로 끝을 맺게 됩니다. 아프리카 해안에 다다랐을 때 암초에 걸려 허무하게 물 밑으로 가라앉고 말았습니다. 선장과 그의 동행, 상급 선원들은 구명보트 6개를 타고 대피했으나, 하급 군인과 이주민 등 149명은 급하게 뗏목을 만들었습니다. 뗏목 끝단과 구명보트를 밧줄로 묶은 뒤 겨우 올

낭만주의 선구자: 테오도르 제리코

라탔으나 선장이 뗏목을 달고 다니기 무겁다는 이유로 밧줄을 끊어 버립니다. 뗏목 위 사람들은 13일간 표류합니다. 당연히 물도, 식량 도 충분치 않았습니다. 결국 탈수, 기아, 질병, 폭동이 순서대로 발생 합니다. 그 사이 많은 사람이 여러 가지 극단적 선택도 합니다. 영국의 아르귀스 호가 등장해 그들을 구조했을 때 뗏목 위 생존자는 고작 15명이었습니다.

메두사호의 비극은 언론 보도로 널리 알려졌습니다. 알고 보니 메두사호 선장 뒤루아 드 쇼마레는 루이 18세의 측근으로, 항해 경력 이 길지 않음에도 선장직을 차지한 낙하산이었습니다. 그런데도 프 랑스 왕정에선 책임지는 이가 없었습니다. 살아남은 선장은 재판에 넘겨지긴 했으나 고작 징역 3년을 받은 것으로 알려졌습니다. 그렇 다면 뗏목에서 겨우 살아남은 15명은 어땠을까요? 이 가운데 5명은 구조 후 며칠 뒤에 사망했습니다. 길고 지독했던 표류의 후유증이었 습니다. 짐작하다시피 나머지 사람들도 평생 멀쩡하게 살지 못했습 니다.

프랑스 화가 테오도르 제리코는 이 사건에 주목해 〈메두사호의 뗏목(난파 장면)〉(그림 3)을 그립니다. 뗏목 위 생존자들의 구조 장면 을 극적으로 강조했지요. 제리코는 훗날 이 작품 덕에 프랑스 낭만주 의의 아버지로 칭해집니다.

✦ 딱딱한 틀을 깨부순 감성과 상상력

19세기 초 고개를 든 낭만주의 회화의 핵심은 감성입니다. 낭만주의 그림은 숭고합니다. 때로는 비장하고, 때로는 정열적입니다. 콕 찌르면 꾹 참아온 온갖 사연을 털어놓을 듯합니다. 낭만주의 회화는 말랑말랑하게 다가와 상상력을 자극합니다. 동시대에 퍼져 있던 신고전주의 회화가 딱딱한 태도로 하나의 정답만 요구하는 모습을 보인 것과는 정반대였습니다. 실제로 낭만주의 그림의 대표작인 제리코의 〈메두사호의 뗏목〉을 자세히 들여다보세요. 이 그림 한 장, 그리고 약간의 배경지식만으로도 수백 가지의 비장한 이야기를 지어낼 수 있을 것 같지 않나요? 의사를 주인공으로 둔 이번 글 또한 당시 역사의 한 구절에 상상력을 곁들여 쓴 이야기입니다.

만약 신고전주의 화가가 메두사호의 이야기를 그렸다면 어땠을까요? "얘가 주인공이고, 나머지는 조연이야. 굳이 뒷 이야기를 상상할 필요가 없어!"라는 식의 명징하게 딱 맞아떨어지는 장치를 두었을 가능성이 큽니다. 낭만주의가 힘을 얻은 건 신고전주의가 보인 이러한 딱딱함 때문이었습니다. 강한 통제가 저항을 낳은 셈이지요.

신고전주의의 경직성에 지친 사람들은 ▷객관보다는 주관 ▷지성보다는 감정 ▷규범보다는 개성 ▷정답보다는 자아 해석이라는 표어를 내걸고 반발의 깃발을 듭니다.

4. (위) 테오도르 제리코, 난파Shipwrecked on a Beach, 캔버스에 유채, 34×52.7cm,
 1822~1823, 예일대학교 미술관

5. (아래) 테오도르 제리코, 잘린 머리Têtes coupées, 캔버스에 유채, 50×61cm, 1818, 스웨덴 국립미술관

✦ 33세 나이로 요절한 새 시대의 개척자

　제리코는 새로운 흐름에 앞장선 화가입니다. 그가 1819년 프랑스 살롱전에 낸 〈메두사호의 뗏목〉이 결정적인 신호탄이 되었습니다. 제리코의 그림을 놓고 기성 화단은 시체 더미 작품, 그림이 선거만큼 정치적이라는 등의 비난과 공격을 퍼붓습니다. 메두사호의 흑역사를 감추고픈 프랑스 정부가 이 그림을 일종의 고발로 보고 비판을 부추겼다는 말도 있습니다. 제리코가 진짜 시신을 구해 스케치했다는 소문이 돌자 '광인 화가'라는 말도 퍼졌습니다. 제리코는 물러서지 않고 1년 뒤 영국 런던에서 다시 그림을 선보입니다. 다행히 영국에선 그의 편을 들어주는 이가 많았습니다. 특히 신고전주의의 권위에 질린 젊은 화가들과 대중이 열광했습니다. 눈부신 재능의 소유자였던 외젠 들라크루아*가 제리코의 뜻을 이어받습니다. 낭만주의는 비로소 꽃을 피웁니다.

　제리코는 프랑스 낭만주의 선구자로 명성을 쌓았습니다. 하지만 그의 개인사는 안타깝게도 불행의 연속이었습니다. 첫 고비는 화가의 길을 걷기 어려울 만큼 심한 부모의 반대였습니다. 뒤이어 승마 중 낙마 사고와 이로 인한 척추 부상, 몸속 종양이 발견되는 등 고통이 거듭 찾아왔습니다. 연이은 사고와 그의 자학적인 성향은 건강을 급속도로 상하게 합니다. 끝내 1823년부터는 침대에서 일어나지도 못합니다. 그가 눈을 감

> **외젠 들라크루아**Eugène Delacroix 프랑스 낭만주의 회화의 대표 화가(1798~1863). 테오도르 제리코 등의 영향을 받고 작품 활동을 펼쳐 낭만주의를 수립하는 데 결정적 역할을 했다.

은 건 1년 후인 1824년으로, 그의 나이 고작 33세였습니다. 제리코는 허무하게 요절했지만, 그는 그간의 뻣뻣한 예술을 풀어내 말랑말랑하게 만드는 데 톡톡한 역할을 했습니다. 제리코가 혼을 쏟은 〈메두사호의 뗏목〉은 19세기 그림에서 가장 중요한 작품 중 하나로 평가받습니다.

사적이고 지적인 미술관

사실주의 선구자:
귀스타브 쿠르베

9

"천사요? 데려오면 그려드리죠!"
프랑스에서 가장 오만한 남자

쿠르베는 그 시절 유행하던 신고전주의와 낭만주의는 위선이라고 여겼습니다. 쿠르베는 화가라면 '그들만의 세상' 말고 '진짜 세상'을 담아야 한다고 생각했습니다. 신고전주의는 "고대 그리스·로마 문화의 고전 양식을 다시 공부하자!"를 목표로 합니다. 낭만주의는 "보다 몽상적으로, 더욱 드라마틱하게!"를 지향했지요. 사뭇 다르게 보이지만 공통점이 있습니다. 바로 뜬구름을 잡았다는 것입니다. 두 화풍이 답이라고 믿은 화가들은 14~16세기 르네상스에서 다룬 신화화, 역사화를 또 끌고 옵니다. 누가 더 비장하게 그리는지 경쟁합니다. 그림은 다시 거룩해지길 반복했습니다.

하지만 쿠르베가 볼 때 실제 세상은 두 화풍이 낳은 그림처럼 그렇게 숭고하지 않았습니다. 그는 그 가면을 벗기고 싶었습니다. 쿠르베가 만난 농부들은 별로 잘 생기지도 않았으며 근육질도 아니었습니다. 이들의 머릿속은 흉작 걱정뿐이었습니다. 광부들은 언제 걸릴지 모를 병에 떨고 있었습니다. 먼 옛날 아시리아의 마지막 왕 사르다나팔루스가 어떻게 죽었는지(그림 3), 로마 신화 속 호라티우스 형제들이 무슨 맹세를 했는지 관심조차 없었습니다. 이런 문제의식을 느끼고 있을 무렵 쿠르베는 한 의뢰인에게 '천사 그림'을 부탁받습니다. 이때 쿠르베가 뭐라고 답했을지 예상이 가시나요? 그의 '단호박' 대답은 이렇습니다. "내게 천사를 보여주시오. 그러면 그릴 테니."

사실주의는 미술 화풍의 새로운 행성行星이라는 점에서 더욱 의미가 큽니다. 사실주의 등장 전 미술 화풍은 되풀이의 굴레에서 자유

롭지 못했습니다. 미술사에서는 고전주의만 무려 3차례 이상 등장합니다. 기원전 5~4세기 그리스 고전기, 14~16세기 르네상스, 그리고 쿠르베의 시대와도 겹치는 18세기 후반~19세기 초반 등입니다. 당시 미술 화풍을 행성에 빗대자면 뜻을 펼치기에는 너무나 작은 행성이었던 겁니다. "좁은 이 행성 대신 무한한 가능성이 있는 다른 행성으로 가자!" 쿠르베가 가장 먼저 외친 셈입니다.

쿠르베가 새로운 화가의 아버지로까지 불리는 이유가 여기에 있습니다. 사실주의가 고개를 들지 않았다면 이후 인상주의, 입체주의, 초현실주의 등 미술 화풍의 등장도 기약 없이 늦어졌을 가능성이 큽니다. 늘 그랬듯 미술계는 잠깐 무언가를 시도하는 듯하다가도 또 고전주의의 유혹을 받았을 테니까요.

✦ **시대상을 모두 끌어들인 화가의 작업실**

사실주의의 시선으로 〈화가의 작업실〉(그림 1)을 다시 보겠습니다. "왼쪽에는 죽음을 먹고 사는 사람들이 있어. 오른쪽에는 생명을 먹고 사는 사람들이 모여 있고." 쿠르베가 이 작품을 놓고 비평가인 샹플뢰리에게 쓴 편지 내용입니다.

왼쪽은 프랑스의 계급 사회를 뜻합니다. 고개를 숙인 채 힘없이 앉은 밀렵꾼은 당시 황제였던 나폴레옹 3세라는 해석이 유력합니다. 실제로 쿠르베는 1851년 쿠데타를 일으키곤 의회를 강제 해산시킨

나폴레옹 3세를 한심하게 봤습니다. 성직자는 종교계, 옷감을 든 상인은 상업계 등을 의미합니다. 그 시절 프랑스의 계급을 다 모아 놓은 셈입니다. 그 결과는 어땠을까요? 해골이 신문을 짓누르고 있습니다. 한 여인은 구

샤를 보들레르Charles Baudelaire 프랑스의 시인, 미술평론가(1821~1867). 미국 낭만주의 거장 에드거 앨런 포의 작품을 번역, 소개했다. 시집 《악의 꽃》을 출간했으나 불건전한 작품으로 매도되는 수모를 겪었다.

석에 내몰려 아이에게 급히 젖을 물립니다. 쿠르베는 프랑스의 계급 사회가 망해가고 있음을 주장하고 싶었습니다.

보다 깔끔해 보이는 오른쪽 사람들을 볼까요. 맨 끝 사람의 정체는 쿠르베의 사실주의를 옹호한 시인 샤를 보들레르*입니다. 눈에 힘을 잔뜩 준 사람들은 샹플뢰리, 수집가 알프레드 브뤼야스, 시인 뵈송, 미술품 애호가 부부 등입니다. 오른쪽 가운데 앉은 이는 쿠르베와는 동향 출신인 무정부주의자 피에르 조제프 프루동Pierre-Joseph Proudhon이고요. 이들은 쿠르베의 도발적 이념을 대변하는 세력들입니다. 그런데 이 사람들, 언뜻 봐도 '자기 잘난 맛'에 사는 것 같지 않은가요?

한가운데 있는 쿠르베는 자신이 추구하는 사실주의만이 두 진영을 중재할 수 있다고 말하는 듯합니다. 나를 따르라는 듯한 '자뻑'이 묻어나지 않나요? 그 때문에 이 그림은 화가가 자의식을 듬뿍 담은 최초의 그림이라는 평도 받습니다. 그림 속 쿠르베는 풍경화를 그리고 있지요. 양극화가 심해지고 있는 사회에서 필요한 건 정치나 물질이 아니라 '자연 그대로'라는 걸 알려줍니다. 현실부터 똑바로 직시하라는 겁니다. 옛 화풍의 상징으로 볼 수 있는 벌거벗은 여성은 눈길

조차 받지 못합니다. 낭만주의의 도구인 모자, 기타, 단검도 바닥에 처연히 떨어져 있습니다.

왼쪽 사람들은 서로 다른 곳을 봅니다. 오른쪽 사람들도 별반 다를 게 없습니다. 심지어 보들레르는 굳이 여기까지 와서 책에 빠져 있습니다. 프루동마저 쿠르베와 거리를 두고 있습니다. 쿠르베의 메시지를 알아차리는 이는 한 명뿐입니다. 어린아이입니다.

✦ 위험한 철학자를 만나, 위험한 화가로

쿠르베는 어떻게 사실주의에 눈을 뜨게 됐을까요? 가장 큰 영향을 준 이는 프루동입니다. 20대 시절인 1844년, 프랑스 살롱전으로 데뷔한 쿠르베는 드디어 그 시대 지식인과 교류할 수 있는 자격을 얻습니다. 1847년 쿠르베는 같은 고향 출신의 프루동을 만납니다. 최초의 무정부주의자로 칭해지는 프루동은 그때도 요주의 인물이었습니다. 그가 1840년에 펴낸 책 《소유란 무엇인가_Qu'est-ce que la propriété?_》를 통해 "소유란 도둑질이야!"라며 발칙한 선언을 했기 때문입니다. 프루동은 부를 '옛날부터 쌓은 경험과 공동 노동의 성과'로 정의합니다. 이를 통해 임대나 고리대금 같은 방식으로 개인 재산만 불리는 행위는 도둑질과 다름없다는 주장입니다. 쿠르베는 프루동의 뜻에 고개를 끄덕입니다. 자신을 '리얼리스트'로 칭하기 시작한 쿠르베는 프루동을 따라 신고전주의, 낭만주의의 포장지에 가려진 소외계층에

4. 귀스타브 쿠르베, 프루동과 그의 아이들Proudhon et ses enfants, 캔버스에 유채,
186.5×236cm, 1865, 프티 팔레 미술관

더 눈길을 주게 됩니다. 그 자존심 센 쿠르베가 프루동의 초상화는
기꺼이 그려줄 정도로 가깝게 지냈습니다.

쿠르베가 프루동의 이론에 뜨겁게 반응한 데도 이유가 있었습니
다. 1819년에 프랑스 오르낭에서 태어난 쿠르베는 시골 출신이었지
요. 집안 자체는 부유해 큰 고생은 하지 않았지만, 노동자의 실상은
쉽게 마주할 수 있었습니다. 사실 쿠르베의 아버지는 그가 법학도가
되길 바랐는데요. 쿠르베는 그때부터 반골 기
질이 있었는지 법 공부는 매번 미뤄둡니다. 그
대신 루브르 박물관에서 렘브란트 반 레인*의
그림만 입을 벌린 채 바라봅니다. 우여곡절

렘브란트 반 레인Rembrandt van
Rijn 네덜란드 화가(1606~1669).
뛰어난 감각과 기법으로 당대
명성을 얻었다. 자화상을 즐겨
그린 것으로 유명하다.

사실주의 선구자: 귀스타브 쿠르베

끝에 그림을 배우게 됐을 때도 정식 아카데미 교육을 거부하고 정부의 보조금도 받지 못하던 사립학교에서 붓을 들었습니다.

✦ **나는 프랑스에서 가장 오만하다**

프루동의 영향으로 사실주의의 불길로 뛰어 들어간 쿠르베는 곧장 사실주의 전도사가 됩니다. 쿠르베의 작품 〈안녕하세요, 쿠르베 씨〉(그림 5)를 볼까요? 미술 도구를 잔뜩 챙긴 쿠르베가 들판 한복판에서 수집가 브뤼야스를 만났습니다. 화가와 후원자의 만남이니 당연히 화가가 을, 후원자가 갑이라고 생각하기 쉽습니다. 그 당시에는 실제로도 그런 문화가 지배적이었고요. 그런데 그림 속 쿠르베는 당당합니다. 외려 브뤼야스와 그의 하인이 모자를 벗고 예를 갖추는 모습입니다. "나는 프랑스에서 가장 오만한 사람, 가장 자부심이 강한 사람이다." 쿠르베가 이 그림을 완성하기 1년 전에 했던 말입니다. 사실주의에 심취한 자신을 '깨어있는 사람'으로 본 겁니다.

그런 사실주의 그림을 많은 이들에게 알리고 싶었던 쿠르베는 1855년 프랑스 파리 만국박람회에 자기 작품들을 출품합니다. 결과는 전시 거부였습니다. 그림이 너무 크다는 게 공식적인 이유였지만, 쿠르베의 자화자찬을 아니꼽게 본 기성 화단의 입김도 분명 작용했을 겁니다. 그쯤 쿠르베를 놓고 태도가 건방지고 그림이 불경스럽다는 비판도 상당했기 때문입니다. 쿠르베가 물러섰을까요? 전혀요. 쿠

5. **귀스타브 쿠르베, 안녕하세요, 쿠르베 씨** Bonjour Monsieur Courbet, **캔버스에 유채, 132×150.5cm, 1854, 파브르 미술관**

르베는 후원자들의 도움을 받습니다. 만국박람회 맞은편 창고를 빌려 개인전을 엽니다. 행사 이름은 '사실주의'였습니다. 만국박람회와 같은 입장료를 받고 〈화가의 작업실〉을 포함한 그림 44점을 내걸었습니다. 이른바 '사실주의 선언'을 담은 안내 책자도 만들었습니다. 첫날에는 방문객이 약간 있었는데, 시간이 지날수록 이곳을 찾는 발

사실주의 선구자: 귀스타브 쿠르베

그림들입니다. 저 보름달, 아니 저 백동거울을 보고 그린 나리의 얼굴 그림도 저 안에…." "선이 마음에 들지 않았다. 원래 버릴 것들이었다." "나리…." "평생 달고 다닌 자기 얼굴조차 그림으로 그리려니 쉽지 않구나. 처음부터 다시 그리려고 한다. 저건 버릴 것을 모아둔 것이다." 그분이 나를 번쩍 들어 올려 대청마루 위에 놓아주셨다. 달빛이 내려왔다. 어느새 방 안에 있던 보름달이 밤하늘에 다시 걸린 모양이었다. "계승아" 어른의 목소리가 들렸다. 풀벌레 소리도 함께 귓가에 닿았다. "이번 일로 절대 주눅 들지 말거라. 평소처럼 일하고, 평소처럼 놀아라. 내 가끔은 멀찍이서 계승이 너를 그리기도 한다." 어른은 나와 눈높이를 맞추며 당부했다. 그의 얼굴은 여전히 우락부락했다. 그런데 계속 보니 그 험상궂은 인상 곳곳에 따뜻함이 스며 있었다. 분명히 미소 비슷한 무언가도 비치는 듯했다. "저를 왜…." 눈물이 차올라 차마 말을 잇지 못했다.

문인 화가 공재 윤두서는 조선 회화의 판을 바꾼 선구자입니다. 윤두서는 '조선의 다빈치'라는 별명이 있을 만큼 세운 공이 크고 다채롭습니다. 그가 있었기에 조선 회화 황금기를 이끈 단원 김홍도와 혜원 신윤복이 등장할 수 있었다는 말도 있습니다. 호랑이 선비처럼 생겼지만 윤두서는 의외의 따뜻함을 갖춘 그 시대 최고의 반전남이기도 합니다.

　　　　　　　　　　　　사실주의 특별 편: 윤두서

✦ 폐부를 찌르는 초상화, 이렇게 작다고?

스쳐 가듯 봐도 깊이 각인되는 그림입니다. 눈썹은 하늘로 치솟았으며 눈빛은 폐부를 찌르듯 강렬합니다. 눈 밑 누당涙堂은 만져질 듯 통통하고, 팔자 주름은 근엄하게 패였습니다. 꾹 다문 입술은 고집스럽지요. 구레나룻부터 이어지는 수염은 강철 덤불 같습니다. 자신을 뚫어지게 보는 듯도 하고 감상자를 꿰뚫을 양 직시하는 듯합니다. 국보 240호, 윤두서의 〈자화상〉(그림 1)입니다. 영화 '관상'의 주인공 김내경(송강호 분)의 포스터가 이 그림을 오마주해 주목받기도 했지요.

크기는 고작 38.5×20.5cm지만 뿜어내는 기운이 장난이 아니지요. 보고 있노라면 블랙홀에 빨려 들어가는 느낌도 듭니다. 윤두서의 친구 이하곤은 이 그림에 "6척도 되지 않는 몸에 사해를 초월하려는 뜻이 담겼다. 긴 수염이 나부끼는 얼굴은 윤택하고 붉다. 바라보는 이는 그를 선인이나 검객으로 의심할 수 있다. 하지만 진실로 자신을 낮추고 양보하는 풍모는 무릇 돈독한 군자로서 부끄러움이 없다."라는 감상평을 남깁니다.

먼 미래, 강산이 수백 번 바뀐 뒤 이 그림을 본 학자들은 이를 '미완성작'으로 둡니다. 귀와 목, 상체도 없고 유령처럼 얼굴만 둥둥 떠 있던 탓입니다. 일각에선 "얼굴과 눈 말곤 본질적인 게 없잖나. 그래서 일부러 그리지 않았을 것"이라고 분석하기도 했지요. 그러나 실제로는 귀와 함께 가슴 부분 옷깃, 옷 주름까지 그려진 완성작이었습니다. 300년 세월의 풍파를 견디다 못해 옅어지고 지워졌다는 분석이

사적이고 지적인 미술관

1. 윤두서, 자화상, 종이에 수묵담채, 38.5×20.5cm, 17세기 후반경, 고산윤선도전시관

중론입니다.

1937년 조선총독부가 펴낸《조선사료집진 제3집》에 윤두서작作 〈자화상〉의 옛 모습이 있는데, 가슴 부분 옷깃과 옷 주름까지 살아있 습니다. 2006년 국립중앙박물관이 현미경과 적외선, X-선 촬영과 형광분석법 등 당시 첨단 기법을 갖고 재분석하자 두 귀와 옷깃, 옷 주름이 분명하게 나타났습니다. 원래는 채색까지 돼 있었다는 점 또 한 밝혀졌습니다. 다만 몇몇 학자들은 귀 모양이 너무 어색하다는 등 의 이유로 가필加筆의 가능성도 제기했습니다.

✦ 조선 미술, 윤두서 전과 후로 나뉜다

윤두서는 수백 년간 이어진 조선의 화풍을 바꾼 혁신가입니다. 조선 땅에 등장한 첫 사실주의 화가입니다. 사실주의는 보이는 걸 그 대로 담는 화풍입니다. 피사체의 외면을 넘어 요동치는 내면도 그립 니다. 나아가 그 시대상까지 있는 그대로 솔직하게 표현하는 기법입 니다. 당시 조선이 세계 패권국 중 하나에다 윤두서가 주류 중 주류 였다면, 동·서양 미술사가 지금과는 조금이나마 달라지지 않았을까 하는 생각도 듭니다.

윤두서의 자화상을 다시 볼까요? 외면은 윤두서의 모습 그 자체 입니다. 타임머신을 타고 그 시대 윤두서가 사는 마을로 가서 이 그 림만 보여주면 누군들 "당연히 윤두서 아닌가!"라고 할 겁니다. 내면

은 형형한 눈, 회오리치듯 말린 터럭에서 느낄 수 있지요. 누구는 옹 골찬 기개를, 또 누군가는 못다 이룬 한恨을 엿봅니다. 이 그림에서 볼 수 있는 당시 시대상은 무엇일까요? 잘린 탕건에서 짐작할 수 있 습니다. 남자가 망건 위에 쓰는 탕건은 제도권 관직의 상징이었습니 다. 이 중요한 걸 제대로 안 그린 겁니다. 당시는 임진왜란·병자호란 같은 격동의 시기가 지나고 그간의 권위가 급격히 무너지는 시대였 습니다. 자연스레 변화와 혁신에 대한 각성이 싹텄지요. 윗부분을 빼 고 그린 탕건은 그때의 어수선한 분위기를 나타내는 것이라는 분석 이 설득력을 얻습니다.

윤두서가 가장 친한 벗 심득경이 죽고 나서 그의 초상화를 그려 상갓집에 보낸 적이 있습니다. 그 그림을 본 집안사람들은 "죽은 심 득경이 살아서 돌아왔구나!"라며 펑펑 울었습니다. 심득경의 외면과 내면, 그 사회의 분위기까지 담겨 있기에 느낄 수 있는 감동이었겠지 요. 이 또한 윤두서가 사실주의 정점에 올랐다는 걸 보여주는 사례 중 하나입니다.

그렇다면 윤두서가 등장하기 전 조선 초기~중기의 자화상이나 초상화는 어땠을까요? 얼굴을 창백할 만큼 맑게 표현한 그림이 대부 분으로, 표정이 없고, 강조하는 곳도 적습니다. 옷차림도 신선이나 도 사 같은 게 많았습니다. 전체적으로 깔끔하고 담백한 맛이 있긴 하지 만, 돌아서면 곧장 기억 속에서 흐릿해집니다. 나름의 멋이 있지만 밋 밋함을 감출 수 없습니다. 강한 인상을 남기지는 못합니다. 윤두서의

사실주의 특별 편: 윤두서

2. 윤두서, 심득경 초상, 비단에 색, 160.3×87.7cm,
 1710, 국립중앙박물관

〈자화상〉에는 그간 우리 미술사에서 볼 수 없었던 특이한 점이 또 있
습니다. 마치 눈싸움하듯 정면을 보고 있는 그의 얼굴입니다. 한반도
에서 측면 아닌 정면 초상화가 나온 건 처음이었습니다. 때마침 거울
역할을 한 백동경의 등장도 한몫했지만요.

윤두서는 조선이 낳은 첫 서민풍속 화가이기도 합니다. 그의 사실주의는 자화상에만 머물지 않았습니다. 윤두서는 서민을 그림의 주인공으로 둡니다. 그간 아무도 하지 않은 파격이었습니다. 왕이나 양반 등 '귀하신 몸'

남태응 조선 후기의 문인 겸 미술평론가(1687~1740). 《청죽만록 聽竹漫錄》이라는 문집 8권을 쓸 만큼의 학식을 갖췄다. 이 가운데 《청죽화사 聽竹畵史》는 조선시대 화론 중 가장 뛰어난 비평적 견해를 담았다고 평가된다.

을 그리기에 바빠 감히 서민을 내세울 생각을 하지 않은 겁니다. 윤두서는 이 금기를 깹니다. 밭 가는 모습, 나물을 캐고 짚신을 삼는 모습 등을 그대로 화폭에 담습니다. 윤두서의 후배 남태응*은 "윤두서는 머슴아이를 그릴 때도 앞에 세워놓고 움직이게 했다."라고 기록했습니다. 윤두서는 그렇게 서민을 직접 보며 이들이 품은 한의 정서부터 애환과 비통, 체념까지 보정 없이 칠합니다. 혁명적 발상입니다. 서민을 주인공으로 삼는 일을 넘어 감정의 주체로 표현한 겁니다.

윤두서 이전에도 서민풍속화 비슷한 게 있긴 했습니다만, 주로 임금의 정치·행정용 참고 자료였습니다. 예술이 아니라 교재였습니다. 속화(俗·저속한 그림)라고도 불렸습니다. 막상 뜯어보면 서민이 주인공도 아니었지요. 주제는 시장이나 경기장 등 현장 자체였습니다. 그림 속 서민은 일종의 소품으로, 굳이 안 보고도 그릴 수 있는 감자나 옥수수 같은 존재였습니다.

윤두서는 조선에 내려온 첫 정물화가이기도 합니다. 윤두서는 꽃과 과일을 직접 '예쁘게' 배치한 뒤 그림을 그린 한반도 최초의 화가였습니다. 수박, 참외, 가지 등 여름 과일과 채소를 쟁반에 놓고 자리

사실주의 특별 편: 윤두서

인상주의 선구자(1):
에두아르 마네

11

벌거벗은 이 여자,
뭐 때문에 빤히 쳐다보나

Edouard Manet 1832~1883

"아이고, 망측해라!" 1863년, 프랑스 파리의 한 전시회의 분위기가 심상치 않습니다. 많은 사람이 그림 한 점을 향해 삿대질을 합니다. 한 노인은 못 볼 장면이라도 본 듯 말세라며 고개를 젓습니다. 쫙 빼입은 정장 차림의 청년들 틈에선 "이건 우릴 향한 모욕이야!"라는 말이 나옵니다. 미술 비평가들의 반응도 비슷합니다. 심지어 '캔버스에 물감만 잔뜩 찍어 바른 꼴'이라는 혹평까지 망설이지 않습니다.

"대체 자기들끼리 무슨 상상을 하는 건지 이해하지 못하겠군⋯." 이제 막 30대에 들어선 한 화가가 전시회 한편에서 중얼거립니다. 자기 그림이 겪는 수모를 숨죽인 채 지켜봅니다. 그는 이 작품을 걸면 논란이 생길 것을 예상하긴 했습니다만, 이 정도의 파문은 예상 밖이었습니다. 기존 화풍과는 차별화된, 개인의 '필'이 충만한 이 작품을 모두가 싸구려 누드화로만 볼 줄은 상상도 못 했습니다. 이 화가는

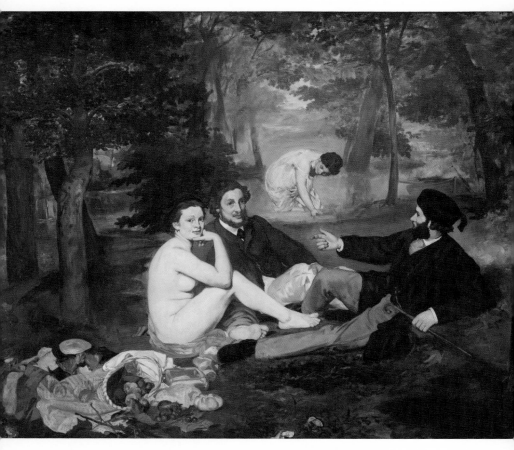

1. 에두아르 마네, 풀밭 위의 점심 식사Le Déjeuner sur l'herbe, 캔버스에 유채, 208×264.5cm, 1863, 오르세 미술관

약간의 두려움, 어느 정도의 당혹감, 아울러 엄청난 분노를 함께 느낍니다.

　이 화가의 이름은 에두아르 마네입니다. 삿대질을 받는 그림 제목은 〈풀밭 위의 점심 식사〉(그림 1)였습니다. 당시 관람객과 평론가는 몰랐습니다. 심지어 마네 본인도 예측할 수 없었습니다. 가까운 미래, 마네가 이 그림 덕에 인상주의의 아버지로 불리게 될 줄은요.

✦ 흔히 볼 수 있는 누드화가 아니라고?

　젊은 남녀 두 쌍이 인적 드문 숲속에서 소풍을 즐기는 장면을 담았습니다. 남성 둘은 한껏 꾸몄습니다. 그림 속 가운데 있는 남성의 이마가 반질거립니다. 멋들어진 흰 바지를 입고서도 바닥에 앉아 있습니다. 돈도 많고, 옷은 더 많은 걸까요? 흙먼지 따위는 신경 쓰지 않는 듯합니다. 오른편 남성도 부티가 납니다. 모자, 구두, 지팡이 등 걸치고 챙긴 모든 게 비싸 보입니다. 들어 올린 오른팔, 반쯤 누운 자세에서 여유로움이 묻어납니다. 이들에게선 잘 나가는 부르주아* 자제 느낌이 물씬 납니다.

　사실 이 그림에서 남자들은 별로 눈에 띄지 않습니다. 두 남성과 함께 앉은 여성이 눈길을 사로잡습니다. 태연한 표정, 벌거벗은

> **부르주아**Bourgeois 원래는 성에 둘러싸인 중세 도시 국가의 주민을 뜻하는 말이었다. 근대에 와선 절대 왕정의 중상주의 경제 정책으로 부를 쌓은 상인과 지주 등 유산 계급을 의미하게 됐다.

몸, 당당한 자세가 인상적입니다. 이 여성은 보는 이에게 "안녕?"하고 스스럼없이 인사를 건넬 듯합니다. 이들 무리와 떨어진 채 물을 맞는 여인도 존재감이 만만치 않지요. 그녀 또한 부끄러움은 없어 보입니다. 그림 왼쪽 밑에는 빵과 술병, 과일 등이 깔려있습니다.

그런데 그 당시 사회가 이런 그림을 놓고 외설적이라며 화들짝 놀랄 만큼 닫힌 시대는 아니었습니다. 유독 마네의 이 그림이 손가락질받은 이유는 무엇일까요?

✦ 감각에 기댄 최초의 그림

"나는 남이 보기에 좋은 것이 아니라 내가 보는 것을 그린다."
— 에두아르 마네

마네의 〈풀밭 위의 점심 식사〉는 기성 화단을 제대로 한 방 때리는 그림이었습니다. 이 그림은 감각을 다룬 작품입니다. 마네는 인간의 오감을 적극 활용했습니다. 두 눈으로 직접 볼 수 있는 인간의 누드를 그렸습니다. 뱃살이 접히는 걸 보고는 이마저도 똑같이 묘사했습니다. 그늘이 진 곳에도 빛을 표현했습니다. 정말 아무것도 안 보이고, 안 들리고, 무엇 하나 만져지지 않는 칠흑 같은 어둠이 현실에선 흔치 않다는 이유였습니다. 지금껏 인간의 주관이 이렇게나 가득 스

　　　　　　　　사적이고 지적인 미술관

며든 작품은 처음이었습니다. 그간 그림이 갖는 역할은 역사와 신화 속 장면 미화, 현실의 순간 보정 등이 거의 전부였습니다. 과거를 그린다면 틀에 박힌 공식에 맞춰 최대한 멋있게 그리는 게 당연했습니다. 신 혹은 종교적 일화를 다룰 때만 누드화를 그릴 수 있었습니다. 당연히 완벽하고 조화로운 인체미를 묘사해야 했습니다. 현실을 그린다면 그 장면에 최소한의 보정은 해야 '좀 그리네?'라는 평을 받았습니다. 신이 아닌 인간의 누드는 감히 생각도 하지 못했습니다. 마네의 〈풀밭 위의 점심 식사〉는 그간의 틀에 박힌 공식도, 최소한의 보정도 없이 선만 잔뜩 넘었기에 문제작이 된 겁니다.

마네의 파격으로 회화계에서는 한바탕 소란이 벌어집니다. 결과적으로 그는 이 그림 덕분에 인상주의 선구자라는 칭호를 얻습니다. 인상주의 회화의 핵심 가치가 '개인의 감각, 즉 화가 각자의 개성'으로 정립되기 때문입니다.

✦ **"망측해 죽겠네!" 쏟아진 공격**

하지만 마네가 선구자가 되는 길은 멀고도 험했습니다. 기성 화단은 마네의 그림을 엄청나게 공격합니다. 정형화된 옛 화풍에 익숙했던 이들에게 주관이 가득한 그림은 반항 또는 저항 같았습니다. 이 작품을 받아들이는 순간 대혼란이 올 게 분명했습니다. 이들은 〈풀밭 위의 점심 식사〉를 만신창이로 만들 각오로 달려듭니다. 내용, 형식,

기법 모두 물어뜯습니다.

먼저 프랑스 부르주아는 내용을 문제 삼습니다. 그림 속 부르주아 남성이 성을 파는 여성과 밀회하는 순간을 담았다고 생각했기 때문입니다. 요즘으로 치면, 부유층에 속한 이들이 도심 외곽 어딘가에서 난잡한 파티를 벌이는 장면이 그려진 겁니다. 부르주아 중 몇몇은 정말 억울해서, 또 다른 몇몇은 치부가 훤히 드러난 듯해 분노했습니다. 관람객도 썩 좋게 보지 않았습니다. 부적절한 현장의 목격자가 된 기분이었으니까요. 게다가 나체의 여성은 분명 관람객과 눈 맞춤을 하고 있습니다. "화가란 작자가 우릴 도발하려고 일부러 이렇게 그렸군!" 비난이 쏟아졌습니다.

기성 화단도 맹렬하게 때립니다. 그들은 벌거벗은 여성을 놓고 태클을 겁니다. 마네가 보란 듯 인간의 누드를 그린 것에 격분했습니다. 살구색을 한껏 품은 이 여성의 이름은 빅토린 뫼랑^{Victorine Meurent}이라는 실존 인물이었습니다. 남성들도 마네의 실제 지인이었지요. 가운데 남성은 훗날 마네의 매제, 오른쪽 남성은 마네의 동생이라고 합니다. 사실 마네가 말이라도 "신과 성인을 차용해 그렸다."라고 했다면 파장은 적었을 겁니다. 실제로 당시 많은 화가가 인간의 누드화를 그리고는 제목에 여신의 이름을 다는 등 '편법'을 구사했기 때문입니다. 기성 화단의 비판을 피하기에 효과적이었지요. 하지만 마네는 또 무슨 반항심이 발동했는지, 그런 말도 하지 않았습니다.

기성 화단은 마네의 그림 기법도 비난합니다. 이 정도면 아예 싹

2. 마르칸토니오 라이몬디,
파리스의 심판Oordeel van Paris, 동판화,
28.6×43.3cm, 1515~1517년경,
샌프란시스코 파인아트 미술관

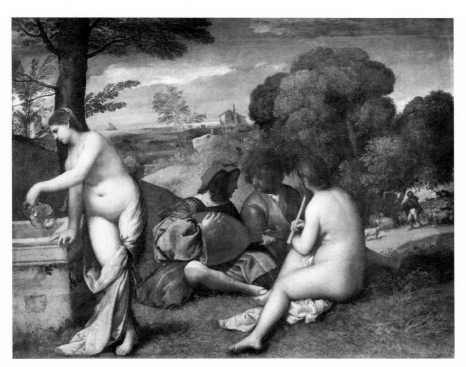

3. 티치아노, 전원 음악회 Le Concert Champêtre, 캔버스에 유채, 110×138cm, 1509, 루브르 박물관

을 자르려고 한 듯합니다. 그림에 '중간색'이 없다는 겁니다. 당시 화가들에게 중간색은 모를 수가 없을 만큼 중요한 개념이었습니다. 이는 가장 밝은색, 가장 어두운색을 매끄럽게 이어주는 색입니다. 잘 활용하면 명암을 자연스럽게 표현할 수 있지요. 지저분한 붓 자국도 가릴 수 있습니다. 그런데 마네는 이 그림에서 중간색을 쓰지 않았습니다. 그림 속 창백한 살색, 짙푸른 녹색이 물과 기름처럼 서로 존재감을 뿜는 이유입니다.

또 하나, 원근법도 잘 지켜지지 않았다고 조롱합니다. 그림 한가운데 있는 목욕하는 여성을 보면 오른편에 있는 배와 견줘볼 때 너무 크게 그려진 감이 있지요. 원근법을 신처럼 떠받들던 기성 화단은 "건방지게 미완성작을 내놓았다."라고 비아냥댔습니다. 딴지는 여기에서 멈추지 않습니다.

마네는 이 그림을 그릴 때 두 거장의 작품을 참고했습니다. 하나는 16세기 판화가 라이몬디가 모사한 동판화로 알려진 라파엘로 산치오의 〈파리스의 심판〉(그림 2) 또 하나는 티치아노의 〈전원 음악회〉(그림 3)였습니다. 기성 화단은 마네가 이런 세기의 명작을 본떠 이런 걸 그린 일도 문제로 삼았습니다. 그림 크기도 논란이었습니다. 정말 별걸 다 트집을 잡았지요? 웅장한 역사화에나 어울릴 법한 2m가 넘는 큰 크기로 그린 게 문제라는 겁니다.

✦ '아니, 뭐 이렇게까지 해?' 그 남자의 속마음

마네는 대체 무슨 생각으로 이 그림을 그린 걸까요? 사실 엄청난 사명감으로 그린 건 아니었습니다. 평소와 같은 어느 날, 마네는 친구와 함께 강변에서 여유를 즐기고 있었습니다. 그는 멍한 표정으로 풍경을 봅니다. 사람들이 뛰어놀고 있습니다. 누군가는 웃통을 벗은 채, 누군가는 아예 속옷 차림으로 여가를 만끽합니다. 마네는 문득 루브르 박물관 안에 걸린 수많은 작품 중 '우리 시대의 누드화'가 없다는 것을 새삼스럽게 깨닫습니다. '지금 눈에 보이는 저 평범한 사람들의 누드를 그린다면? 재밌을 것 같은데?' 이런 생각으로 이어집니다.

시작은 거창한 의미가 아니라 흥미 정도였던 겁니다. 물론 그 시절 젊은 화가 중 마네 같은 생각을 한 사람도 있었을 겁니다. 이들 중에서 결국 마네가 사고를 친 이유에 주목해야겠지요? 무엇보다 마네의 반골적 기질을 파악해야 합니다.

마네는 1832년 프랑스 파리에서 태어났습니다. 할아버지도 판사, 아버지도 판사였습니다. 어머니는 외교관의 딸이었습니다. 가족 구성원의 직업에서 알 수 있듯이 집안은 유복했습니다. 어른들도 모두 상식적이었습니다. 다만 반항아는 이런 부족한 것 없어 보이는 집안에서도 등장하는 법입니다.

마네는 어릴 적에 남아메리카 항로의 견습 사원으로 일한 적이 있습니다. 험한 뱃일이 그의 반항적 기질에 영향을 끼쳤을지도 모를 일입니다. 1850년, 마네는 해군사관학교에 지원했지만, 낙방합니다.

4. 토마 쿠튀르, 로마인의 타락Les Romains de la décadence, 캔버스에 유채, 472×772cm, 1847, 오르세 미술관

그는 곧장 역사 화가로 이름을 떨친 화가 토마 쿠튀르Thomas Couture의 작업실로 들어갑니다. 중학생 때부터 화가를 '플랜B'로 생각했었는데, 이를 망설임 없이 실현한 겁니다. 마네는 이때부터 통제받기를 싫어했습니다. 그림을 배우는 동안 쿠튀르와 지겹게 싸웠습니다. 스승 쿠튀르보다도 프란시스코 고야Francisco Goya, 디에고 벨라스케스Diego Velázquez 등 자기 색깔이 뚜렷한 화가의 옛 그림에서 더 많은 영감을

얻었습니다.

마네의 목표는 프랑스 살롱전 제패였습니다. 인정에 목마른 청년 화가라면 누구나 꿈꾸던 일이었고 나름의 성과도 있었습니다. 1861년 살롱전에서 상을 받은 겁니다. 하지만 그게 다였습니다. 큰 주목을 받지 못했습니다. 데뷔 무대는 허무하게 막을 내렸습니다. "너희들이 원하는 양식대로 그렸더니 고작 이 정도 취급이야?" 마네는 이를 바득바득 갈았을 테지요. '오냐, 그러면 내가 그리고 싶은 걸 그려주마….' 반항아 마네가 날개를 활짝 폅니다. 그런 그가 살롱전에 다시 낸 작품이 바로 〈풀밭 위의 점심 식사〉였습니다.

이 그림은 당연히 살롱전 심사에서 탈락했습니다. 마네는 포기하지 않습니다. 낙선落選전에 그림을 걸기로 했습니다. 이는 당시 프랑스 황제 나폴레옹 3세의 지시로 열린 행사였는데, 그해 살롱전 심사에서 떨어진 작품들을 모아놓은 전시였습니다. 방문객 중 대부분은 심심풀이로 이곳을 찾았습니다. 언론과 미술 비평가 중에선 대놓고 물어뜯을 그림을 물색하고자 오기도 했습니다. 마네의 이 작품은 훌륭한 먹잇감이었습니다. 실력 논란, 외설 논란, 장난 논란 등 종합 선물 세트 같았습니다. 논란은 눈덩이만큼 커졌습니다. 하룻밤 사이 마네는 파리에서 최고로 주목받는 화가가 되고 맙니다. 그가 터뜨린 핵폭탄 덕에 낙선전은 살롱전 버금가는 흥행을 합니다.

✦ **정신 차려보니 새 시대의 선장**

"저 사람 봐. 언젠가 한 번은 사고 칠 줄 알았어." 마네의 반골 기질을 아는 사람들의 반응이었습니다. 하지만 마네를 둘러싼 논란이 이렇게 비난으로 끝났다면 지금의 인상주의도 없었겠죠? 그의 반항은 곧 반전을 만들어냅니다.

"와, 진짜 저렇게 해도 돼? 그렇다면 나도…." 그의 작품을 놀라워하며 그 정신을 이어받으려는 사람들이 속속들이 나타나기 시작했습니다.

그 사람들의 이름은 인상주의 황금기를 이끌게 될 카미유 피사로Camille Pissarro, 클로드 모네Claude Monet, 알프레드 시슬레Alfred Sisley 등 청년 화가 무리였습니다. 이들은 마네를 통해 열린 새로운 시대를 예감했습니다. 당장은 자기들이 그린 개성 있는 그림이 인정받지 못하고 있지만, 대세가 곧 바뀔 것으로 확신했습니다. 이들 편에 선 미술 비평가 에밀 졸라Emile Zola는 "내가 부자라면 마네의 작품을 다 사들일 텐데. 그렇게 돈을 지불하고서도 값이 싸다고 생각할 텐데."라고 했다지요.

마네는 이들의 선장이 됩니다. 그럴 뜻까지는 없었는데 인상주의의 문을 활짝 엽니다. 그럴 생각까지는 없었는데 인상주의의 아버지가 됩니다.

5. 에두아르 마네, 피리 부는 소년 Le Fifre,
 캔버스에 유채, 160.5×97cm, 1866,
 오르세 미술관

6. 에두아르 마네, 올랭피아 Olympia, 캔버스에 유채,
 130×190cm, 1863, 오르세 미술관

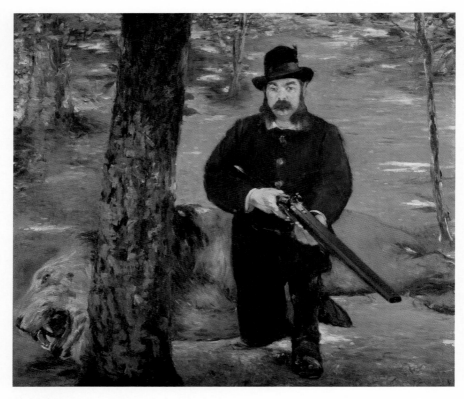

7. 에두아르 마네, 사자 사냥을 하는 페르튀제 Pertuiset, le chasseur de lions, 캔버스에 유채, 150×170cm, 1881, 상파울루 미술관

✦ 두 마리 토끼, 결국 다 잡았다

"마네는 우리가 생각했던 것보다 더 위대했다."

— 에드가 드가Edgar Degas

사실 마네는 인상주의 새싹들에게 별 관심이 없었다는 점도 흥미롭습니다. 더는 반항아로 치부되기 싫었던 그는 혁신가로 인정받은 고야, 벨라스케스의 길을 걷고 싶었습니다. 돈 없는 후배 인상주의 화가를 불러 용돈을 주곤 했지만, 이들과 한 동료로 묶이기 싫어 같이 식사도 하지 않았다고 합니다.

마네는 결국 두 마리 토끼를 다 잡습니다. 인상주의 선구자로 자리매김한 건 물론, 말년에는 그토록 원하던 기성 화단의 인정도 받을 수 있었습니다. 1882년, 그는 살롱전에 〈사자 사냥을 하는 페르튀제〉(그림 7)라는 그림을 냅니다. 이 그림이 드디어 심사위원들의 마음을 사로잡았습니다. 마네는 이 그림으로 은상을 받은 것은 물론 레지옹 도뇌르 훈장까지 따냅니다. 그간 마네를 적극적으로 옹호한 소설가 겸 비평가 에밀 졸라의 노력도 마네의 쾌거에 큰 영향을 미쳤습니다. 그는 이로써 평생 간직했던 꿈을 죽기 직전에 이뤘습니다.

말년의 마네는 류머티즘 질환으로 고생했습니다. 병이 심해질수록 근육 피로가 덜한 파스텔화 중심의 작품을 만들었습니다. 그는 1883년 초부터 침상 위에서 생활했습니다. 신경 문제로 마비가 심하

게 왔고, 결국 괴저가 생긴 왼쪽 다리를 절단했기 때문입니다. 이후 생사를 넘나들던 마네는 그해 4월. 51세의 나이로 사망했습니다. 젊은 시절 동네북처럼 얻어맞던 그는 존경의 물결 속에서 눈을 감았습니다. 마네는 모더니즘 미술의 시작을 알리며 회화가 미래로 나아갈 수 있는 문을 활짝 열었습니다. 그의 후배 화가들이 열린 틈을 향해 마구 내달립니다. 마네가 깔아준 새로운 판에서 마음껏 날뛰게 됩니다.

12

"실력도 없으면서 폼만 잡아"
욕먹던 이 그림, 3,900억이라고요?

Claude Monet 1840~1926

1872년 11월 프랑스 노르망디 지방의 항구 마을 르아브르. "끝났다." 한 사내가 토해내듯 한마디를 내뱉고는 침대로 풀썩 쓰러집니다. 거친 숨을 연신 내쉬는 그의 힘 풀린 손가락 틈으로 빠져나온 붓은 마룻바닥에 떨어집니다. 이 남성은 몇 시간 전부터 자신에게 무슨 일이 있었는지 기억하지 못합니다. 무언가에 아주 단단히 홀렸던 모양입니다. 세차게 머리를 흔들어보아도 겨우 몇 가지 잔상만 떠오릅니다. 눈을 떴을 때는 얼추 오전 7시 정도였습니다. 르아브르 항을 훤히 볼 수 있는 라미라우테 호텔 3층 방 침대였습니다. 몸을 일으켜 세운 뒤 창문을 활짝 열었습니다. 여기까지는 기억이 선명했습니다.

"그래. 빛. 정말 최고의 빛을 봤었는데⋯." 그는 방 안으로 차츰 밀려오는 빛을 본 뒤 자아를 잃었습니다. '그려야 한다. 이 인상을 꼭 담아야 한다.' 이 생각뿐이었습니다. 허둥지둥 붓을 쥐고 가장 가까이에

있는 작은 캔버스를 꺼냈습니다. 벅찬 마음으로 선을 긋고 색을 칠했습니다. 밀물 같이 찾아온 빛이 썰물처럼 빠져나가기 전에 끝내야 했습니다. 정신이 들었을 때는 이미 그의 손이 캔버스를 갖은 색채로 채운 후였습니다.

이 남자, 클로드 모네는 자신이 무아지경無我之境 상태로 그린 그림을 소중히 챙깁니다. 그는 이 작은 작품 하나로 '인상주의의 개척자'가 됩니다.

✦ 해돋이의 '인상'을 담았다고?

이른 오전 깨어나고 있는 르아브르 항구의 모습입니다. 자욱한 안개 속에서 해가 뜨고 있습니다. 바다에는 그런 해가 뿌린 빛의 파편들이 일렁입니다. 찰나의 빛이 만든 풍경은 순간 포착돼 캔버스에 담겼습니다. 부지런한 사람들은 아침 공기를 맞으며 조각배를 몰고 있습니다. 안개 뒤로 보이는 공장들도 증기를 뿜으며 바쁘게 돌아갑니다. 화폭에는 빛의 가장 역동적인 순간이 그려졌습니다. 이 풍경을 두 눈으로 직접 본다면 위로는 안개를 뚫고 나오려는 햇빛, 아래로는 휘몰아치는 윤슬 덕에 어딘지 성스러운 느낌까지 들 것 같습니다.

붉은빛의 하늘, 푸른색의 바다는 묘한 대조를 이룹니다. 새벽 공기 냄새, 바닷가의 물결 소리가 그대로 느껴지는 것 같지 않나요? 떠오르는 해를 보며 바닷가를 걸은 적이 있다면 더 와닿을 그림일지도

사적이고 지적인 미술관

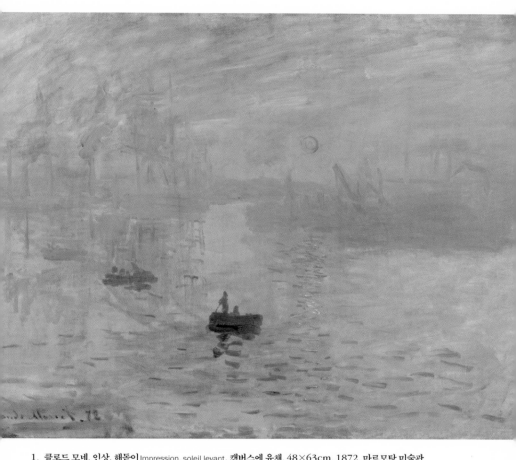

1. 클로드 모네, 인상, 해돋이 Impression, soleil levant, 캔버스에 유채, 48×63cm, 1872, 마르모탕 미술관

모르겠습니다. 서늘한 새벽에 내리쬐는 빛줄기에는 무언가 특별한 게 있지요. 흔히 볼 수 있는 풍경에도 울림을 느낄 수 있습니다. 하지만 그런 순간은 길지 않습니다. 해는 더 높이 올라서고 빛은 끊임없이 자리를 옮기기 때문입니다.

해의 위치, 빛의 강도가 조금만 달라져도 특별했던 그 풍경은 다시 평범해집니다. 모네는 그 사실을 잘 알았습니다. 그는 이러한 '시간의 습격'이 오기 전, 자신이 받은 특별한 인상을 그대로 이 그림 〈인상, 해돋이〉(그림 1)에 담았습니다.

✦ 뭘 이런 걸 그려놨어? "이 인상주의자들!"

1874년, 모네는 프랑스 파리에서 젊은 화가들과 첫 합동 전시회를 엽니다. 1872년 르아브르의 호텔에서 홀린 듯 그렸던 해돋이 그림, 그는 이것을 대표작으로 출품했습니다. 전시 담당자의 "그림 제목이 해돋이라니, 너무 평범해요."라는 말에 '인상'이란 말을 붙였습니다. 말 그대로 해돋이의 인상을 담은 것이니까요. 그래서 제목은 〈인상, 해돋이〉가 됐습니다.

결과는 쓸데없는 걸 그려놨다는 혹평 릴레이였습니다. 가장 아프게 때린 이는 〈르 샤리바리〉지의 기자 겸 평론가 루이 르루아Louis Leroy였습니다. "벽지의 첫 스케치도 이 풍경화보다는 더 완성된 느낌이겠다", "인상이라고? 나도 인상을 받았다. 대상의 본질이 아니라 단

사적이고 지적인 미술관

지 인상만을 그렸다." 같은 조롱을 쏟아냈습니다.

이것이 '인상주의'라는 말이 역사에 등장하는 순간입니다. 시간 낭비했다고 느낀 르루아가 모네와 그의 친구들을 향해 "인상주의자들! impressionism"이라고 비꼬았던 게 시작이었습니다. 많은 사람에게 사랑받는 이 사조의 명칭이 처음에는 조롱이자 놀림이었던 겁니다.

✦ 우아한가? NO! 정교한가? NO!

"아무리 돌이라도 빛에 따라 모든 게 달라진다." — 클로드 모네

모네는 마네가 문을 연 인상주의의 최전선으로 나아간 화가였습니다. 인상주의의 핵심은 풍경의 재현이 아닌, 감각의 묘사라고 했지요. 그렇다면 감각을 지배하는 건 무엇일까요? 바로 빛입니다. 빛이 있어야 볼 수 있고, 제대로 느낄 수도 있습니다. 모네는 그 빛에 주목해 캔버스의 주인공을 빛으로 둡니다. 색채, 색조, 질감 자체에 관심을 갖습니다. 빛의 세기, 각도에 따라 달라지는 풍경을 표현했기에 당연히 그림은 우아하지도, 숭고하지도 않았습니다. 하지만 과거의 어떤 그림보다 눈에 보이는 세계를 정확하게, 객관적으로 담아낼 수 있었습니다. 비로소 미술은 근대화를 받아들인 준비를 하게 된 겁니다.

그러나 인상주의가 자리를 잡는 동안 우여곡절이 생기지 않을 수

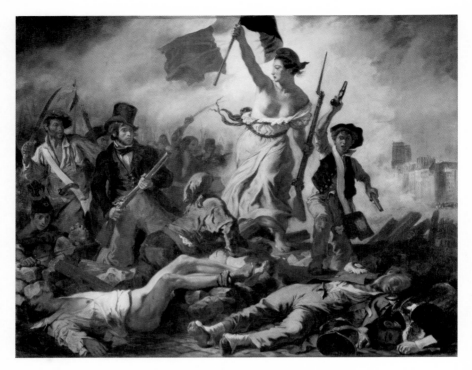

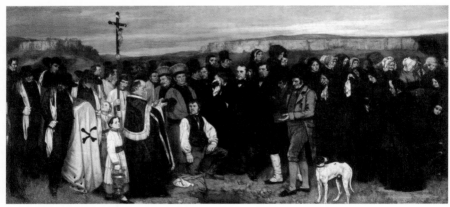

2. (위) 외젠 들라크루아, 민중을 이끄는 자유의 여신 La Liberté guidant le peuple,
 캔버스에 유채, 260×325cm, 1830, 루브르 박물관

3. (아래) 귀스타브 쿠르베, 오르낭의 매장 Un enterrement à Ornans,
 캔버스에 유채, 315×668cm, 1849~1850, 오르세 미술관

가 없었겠지요. 당장 인상주의라는 말 자체가 처음 등장할 때는 좋은 어감이 아니었던 것처럼요. 1863년 마네가 〈풀밭 위의 점심 식사〉로 기성 화단에 충격을 주기는 했습니다. 그 사건 이후 10년 가까이 흘렀지만, 세상은 여전히 들라크루아의 〈민중을 이끄는 자유의 여신〉(그림 2)같은 그림에 높은 점수를 줬습니다. 쿠르베의 〈오르낭의 매장〉(그림 3) 같은 작품에 나름의 팬덤이 생기고 있었습니다. 역시나 변화는 빠르지도 않고, 쉽지도 않았습니다.

들라크루아는 18세기 말부터 유럽 전역에 번진 낭만주의 선도자, 쿠르베는 이에 대한 카운터 격으로 등장한 사실주의 대표자입니다. 지금이야 미술사조의 큰 줄기를 '낭만주의→ 사실주의→ 인상주의'로 말하지요. 하지만 당시 사람들, 특히 기성 화단은 낭만주의와 사실주의 다음으로 어떤 화풍이 시대를 지배하게 될지 점칠 수 없었습니다. 새로운 화풍이 생기리란 예측도 쉽게 하기 어려웠습니다.

들라크루아와 쿠르베의 그림을 보면(물론 두 작품도 서로 매우 다르지만) 당시 등장한 모네의 〈인상, 해돋이〉가 얼마나 생뚱맞은 작품이었는지 알 수 있습니다. 모네의 작품은 들라크루아처럼 숭고하거나 쿠르베처럼 정교하지 않습니다. 기성 화단의 눈으로 봤을 때 이 그림은 무엇 하나 제대로 묘사된 게 없었습니다. 빛을 표현했다는 게 무슨 말인지 이해할 수 없었습니다. 해는 붓으로 푹 찍어 그린 듯했습니다. 항구에 뜬 배는 푸른 선으로 찍찍 그어 표현한 듯했고, 나룻배를 탄 사람들은 검푸른 선으로 거칠게 구현한 듯싶었습니다. 투박한

　　　　　　　　　　　인상주의 선구자(2): 클로드 모네

붓질도 그대로 보이고요. 아직 해가 덜 뜬 새벽, 그러니까 여전히 어두울 시간인데 검은색이 없다는 점 또한 의아했습니다. 목소리 좀 낸다 싶은 사람들은 이 그림을 보고 "못 그렸는데 자꾸 잘 그린 척한다.", "고작 지저분한 항구 풍경에 붓질 몇 번 쓱쓱 하고 폼 잡는다."라는 악평을 쏟아냈습니다. 모네도 들라크루아와 쿠르베의 화풍에 꽤 영향을 받기는 했습니다만, 영향에도 여러 갈래가 있죠? 그는 특히 들라크루아의 낭만주의를 두고는 이렇게 그려야겠다기보다는 "이렇게는 그리지 말아야겠다." 정도를 더 느낀 듯합니다.

그 시대의 주류 미술을 접했던 모네는 왜 비난받을 게 뻔한 〈인상, 해돋이〉를 세상에 내놓았을까요? 모네는 심지어 주목받는 걸 좋아하는 성격도 아니었습니다. 그러나 모네의 생을 돌아봤을 때, 이 그림을 그릴 수밖에 없는 운명이었습니다. 그가 신에게 3가지 선물을 받았기 때문이지요.

✦ 모네가 받은 신의 선물 1: 인연

모네는 1840년 프랑스 파리에서 태어났으나, 유년 시절은 르아브르에서 보냈습니다. 모네의 아버지는 사업 수완이 꽤 좋은 상인이었습니다. 모네는 아버지가 자신의 사업을 물려받기를 원한다는 걸 알았으나 모른 척합니다. 그림과 자연을 사랑한 그는 틈나면 노르망디 바닷가로 갔습니다. 제멋대로 달라지는 날씨, 이에 따라 달라지는 빛의

세기가 풍경에 어떤 영향을 주는지 관찰했습니다. 좋아하는 그림에 나름의 재능도 보였습니다. 청소년이었던 모네가 캐리커처caricature 주문 제작으로 용돈을 쏠쏠히 벌었다는 기록도 있습니다.

외젠 부댕Eugène Boudin 프랑스의 화가(1824~1898). 주로 바다와 해안 풍경을 그렸다. 외광外光의 중요성을 깨닫고 이를 적극적으로 활용하고자 했다. 그의 화풍은 클로드 모네뿐 아니라 수많은 인상파 화가에게 영향을 미쳤다.

모네의 가치를 먼저 알아본 이는 그의 고모였습니다. 일대 젊은 화가들을 후원하던 고모는 조카의 재능을 꽃 피울 과외 교사로 외젠 부댕˚을 부릅니다. 훗날 만국박람회에서 금상을 받는 화가입니다. 부댕은 모네에게 시시각각 바뀌는 풍경을 낚아채 캔버스에 담는 법을 알려줍니다. 모네는 이후 내가 한 사람의 화가가 됐다면 이는 모두 부댕 덕이라며 회고하지요.

1859년, 청년 모네는 파리의 사립 예술학교 아카데미 쉬스로 갑니다. 이 또한 고모의 후원 덕입니다. 그리고 1년 뒤 군대에 징집돼 프랑스 식민지인 알제리에 주둔합니다. 무려 7년짜리 복무였으나 장티푸스에 걸리는 바람에 1년 만에 군복을 벗습니다. 이때 제대 비용도 물론 고모가 대췄습니다. 파리로 돌아온 그는 오귀스트 르누아르, 알프레드 시슬레, 프레데리크 바지유 등 젊고 도발적인 화가들을 사귑니다. 우여곡절 끝에 다시 붓을 쥐게 된 모네는 자신이 꿈꾸는 발칙한 화풍에 확신을 갖습니다. 1863년, 마네의 〈풀밭 위의 점심 식사〉를 본 뒤 "역시 역사화만이 정답은 아니다!"라고 결론을 내립니다.

235 인상주의 선구자(2): 클로드 모네

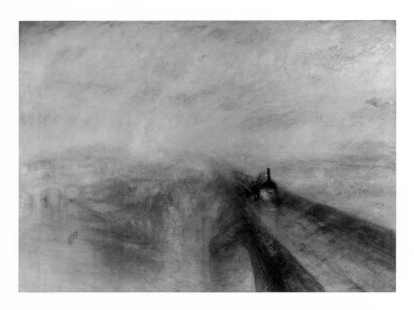

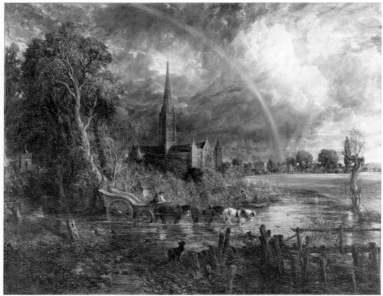

4. (위) 윌리엄 터너, 비, 증기와 속도Rain, Steam and Speed,
 캔버스에 유채, 91×121.8cm, 1844, 내셔널 갤러리

5. (아래) 존 컨스터블, 초원에서 본 솔즈베리 대성당Salisbury Cathedral from the Meadows,
 캔버스에 유채, 151.8×189.9, 1831, 내셔널 갤러리

1870년, 모네는 막 불이 붙은 보불 전쟁을 피해 영국 런던으로 갑니다. 모네는 이곳에서 삶의 전환점을 맞습니다. 윌리엄 터너와 존 컨스터블의 그림을 마주한 겁니다. 모네는 색채가 넘실대다 못해 몰아치는 두 사람의 작품을 뚫어지게 봅니다. 주변 사람들이 "그 정도야?"라며 의아해할 만큼 큰 감명을 받습니다.

이후 파리로 돌아온 모네는 화구를 챙겨 밖으로 나갑니다. 작업실 밖에서 생생한 풍경을 그리기 시작합니다. 작업실 안에는 안정이 있었지만, 작업실 밖에는 펄떡대는 생명이 날 것 그대로 존재했습니다. '역시 그림은 빛을 직접 보고 그려야 하는 것이구나….' 깨달음을 얻은 그는 어릴 적 노르망디 바닷가에서 알게 된 사실도 다시 새깁니다. "물질은 본질적이고 고유한 색상을 가진 게 아니다. 물질의 색은 빛에 따라 언제든 달라질 수 있다."

산업혁명의 결과물인 사진기와 튜브 물감도 모네의 각성을 부추깁니다. 기성 화단이 옛 거장의 그림들을 베끼면서 공부할 때, 그는 '이제 사진기가 있는데 우리는 왜 아직도 똑같은 그림만 그려야 하는가?'라는 의문을 품게 된 겁니다. 튜브 물감은 모네를 마음껏 밖으로 쏘다니게 해주었습니다. 뚜껑이 있어서 어디에든 쉽게 들고 다닐 수 있었지요. 모네 이전에도 작업실에서 벗어나야 더 생생한 그림을 그릴 수 있다고 생각한 화가가 있기는 했습니다만, 현실적인 문제가 있었습니다. 산업혁명 이전에는 물감을 주로 돼지 방광에 넣어뒀습니

다. 당연히 쉽게 터지고 빨리 상했습니다. 튜브 물감이 생기기 전 화가들은 자연의 변덕에 감히 맨몸으로 맞설 수 없었습니다. 인상주의에 도구의 발명도 영향을 주었습니다.

✦ 모네가 받은 신의 선물 3: 타고난 우직함

> "저는 서로 다른 효과를 내는 연작聯作에 매달려 있어요. 일할수록 절실히 느낍니다. 제가 바라는 걸 찾으려면 한층 더 열심히 작업해야 한다는 겁니다." —클로드 모네

모네의 바위 같은 우직함을 그대로 보여주는 말입니다. 그는 어떤 시련에도 쉽게 무릎 꿇지 않았습니다. 아버지와의 불화, 극단적 선택까지 부추긴 빈곤, 비평가의 조롱, 사랑했던 아내의 죽음…. 모네는 이 모든 일을 겪고서도 꿋꿋하게 버텨냈습니다.

시련을 잊기 위한 수단인 양 빛에 집착하던 모네는 점점 더 빛에 미쳐갑니다. 연작물 〈건초더미〉(그림 6, 7)를 볼까요? 그의 작업은 이런 식이었습니다. 달라지는 빛에 따라 같은 대상을 반복해서 그렸습니다. 계절마다, 시간대마다, 날씨마다 빛의 세기가 달라졌다 싶으면 무조건 그렸습니다. 이 덕분에 웬만큼 유명한 미술관은 모네의 연작 하나씩은 다 갖고 있습니다.

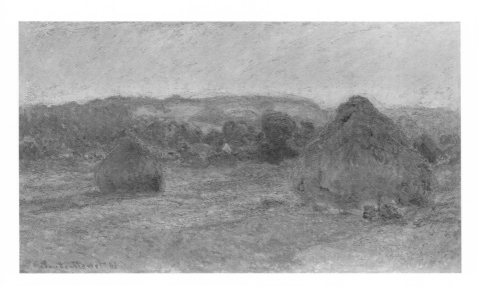

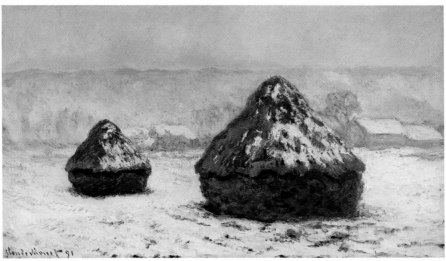

6. (위) 클로드 모네, 건초 더미: 여름Meules(fin de l'été), 캔버스에 유채, 60×100.5cm, 1897~1891,
 시카고 미술연구소

7. (아래) 클로드 모네, 건초 더미: 흰 빛 서리Meules, effet de neige, 캔버스에 유채, 65×100cm, 1890~1891,
 쉘버른 뮤지엄

모네는 심지어 1879년 아내 카미유의 임종 순간에도 무의식적으로 빛을 관찰합니다. 그는 훗날 자신의 후원자였던 클레망소에게 이렇게 고백하지요. "아주 사랑했던, 지금도 사랑하는 여인의 죽음을 지켜본 일이 있네. (…) 그런데 그 비참한 얼굴을 보고, 나도 모르게 빛과 그림자 속에서 드러난 색을 구별하고 있었어."

✦ "빛이 있으라 하시니 빛이 있었고."

'빛이 있으라 하시니 빛이 있었고'라는 창세기 1장 3절의 내용처럼, 모네가 회화계에 끌어들인 빛 또한 '있게 된' 그 순간부터는 거부할 수 없었습니다. 기성 화단과 같은 기득권은 모네의 〈인상, 해돋이〉를 기를 쓰고 인정하지 않으려고 했습니다. 그림은 있는 자들의 문화였던지라, 자기들만 무시하면 되는 줄 알았겠지요. 이런 상황에서 의외로 미국인들이 인상주의를 서양 미술 주류로 띄우는 데 큰 역할을 합니다. 미국에서 온 신흥 갑부들은 유럽 기득권과는 다른 취향을 추구하며 인상주의를 품기 시작했습니다. 빛을 내건 인상주의의 도전에 공감하고, 지지도 표했습니다. 적극적으로 모네와 그의 친구들을 도와준 덕에 인상주의 화가들의 위상은 나날이 높아졌습니다. 거대한 자본이 인상주의 쪽으로 움직였습니다. 어디로 가야 할지 눈치를 보고 있던 사람들은 하나둘 인상주의의 바다에 풍덩 빠졌습니다.

삶의 질이 한층 향상된 대중도 그림 속 빛의 변화를 즐기기 시작

사적이고 지적인 미술관

했습니다. 캔버스 안 풍경을 감상하는 데 그치지 않고, 풍경이 뿜어내는 감각을 느끼려고 했습니다. 그림 속 신과 영웅의 존재, 재현의 완성도 같은 건 차츰 촌스러움의 척도로 취급받았습니다. '값으로 칠 때 역사화가 최고, 풍경화가 최저'라는 고정관념도 산산이 부서졌습니다. 모네의 〈인상, 해돋이〉는 그렇게 귀한 몸이 됩니다. 현대의 전문가들은 이 그림의 값을 3억 달러(2023년 기준 약 3,900억 원) 내외로 매겼습니다. 사실상 부르는 게 값인 셈입니다.

마네와 모네는 헷갈리기 쉬운 인물들입니다. 확실한 건 둘 다 인상주의 선구자로 칭하기에 부족함이 없다는 겁니다. 사실 두 사람은 알파벳 철자도 마네Manet와 모네Monet로 한 글자 차이로 비슷합니다. 심지어 그 시대에도 마네와 모네를 헷갈리는 사람들이 많았습니다. 예민했던 마네답게 처음에는 후배인 모네와 혼동되는 일을 불쾌히 여겼습니다. 그러다가 모네와 몇 번 만난 후 뜻이 통했는지 거의 평생을 교류할 만큼 가까워졌습니다. 모네도 마네의 대표작인 〈풀밭 위의 점심 식사〉를 따라 그리는 등 존경을 표했습니다.

✦ 백내장마저 자신만의 풍경으로 승화

돈도, 명성도 충분해진 모네는 지극히 그다운 말년을 보냅니다. 1883년, 노르망디 지방의 지베르니로 집을 옮긴 모네는 그곳에서 평생 삽니다. 그는 젊은 시절에도 큰돈을 벌면 지베르니에 집을 얻겠다

고 말하곤 했는데요. 건초더미, 생 라자르 역 등 온갖 것에 집착했던 모네는 여기에선 수련에 제대로 꽂힙니다. 모네가 인생 후반부에 그린 수련 연작은 250여 점 이상으로 알려졌습니다.

"모네는 신의 눈을 가진 유일한 인간이었다." —폴 세잔

평생 빛을 연구한 모네는 그쯤 백내장을 앓습니다. 늘 맨눈으로 빛을 뚫어지게 본 사람이었으니 사실상 예고된 직업병이었지요. 모든 게 안개가 낀 양 흐릿해 보이는데도 그는 꺾이지 않습니다. 때로는 혼탁해진 수정체로 볼 수 있는 자신만의 풍경에 열광키도 합니다. 모네는 죽기 1년 전까지 붓을 내려놓지 않았습니다. 모네가 남긴 마지막 작품 몇 점은 형체도 알아보기 힘들지만, 자기 생명력을 불태워 끝까지 그렸다는 점은 알 수 있습니다. 1926년 모네는 지베르니에서 86세의 나이로 눈을 감습니다. "형태에 신경 쓰지 말게. 오로지 색상으로 보이는 것만을 그리시게. 그러면 형태는 저절로 따라올 것이야." 모네는 종종 동료, 후배 화가들을 앉혀놓고 이렇게 조언했습니다. 모네의 철학을 진지하게 받아들인 이들이 있었습니다. 화가들은 그의 말을 품은 채 도전을 이어갑니다. 그렇게 인상주의의 한계를 극복하기 위한 새로운 화풍이 곧 등장합니다.

사적이고 지적인 미술관

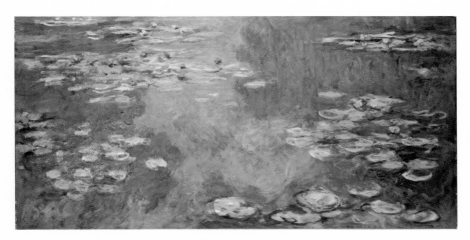

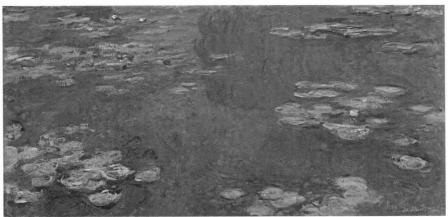

8. (위) 클로드 모네, 수련이 핀 연못 Le Bassin Aux Nymphéas, 캔버스에 유채, 100.4×201cm, 1919, 개인소장

9. (아래) 클로드 모네, 수련 Nymphéas, 캔버스에 유채, 101×200cm, 1919, 메트로폴리탄 미술관

신인상주의부터

팝아트까지

신인상주의 선구자:
조르주 쇠라

13

수백만 개의 점으로 완성한
미술의 새로운 가능성

Georges Seurat 1859~1891

1884년, 프랑스 파리의 한 작업실. 아이고, 여기는 왜 이렇게 좁아…. 한 껑다리 사내가 구시렁대며 들어옵니다. "하! 진짜구먼. 미치겠네…" 그는 작업 중인 화가가 하는 짓을 보고 한숨을 푹 내쉽니다. "이보게, 나야." "아, 자네 왔는가. 무슨 일로?" "요즘 계속 이상한 짓을 한다길래 와봤어. 도대체 왜 뭐에 홀린 사람처럼 점을 찍고 있나?" 잠시 정적이 흐릅니다. "이건 과학일세." 껑다리 사내의 도발에 화가가 단호히 답합니다. 붓을 든 화가는 캔버스에 다시 점을 찍습니다. 그 크기가 쌀알보다 작습니다.

　　"자네, 최근 그랑드자트 섬을 그린다고? 그 풍경도 점을 찍어 만들 생각이야?" 끄덕. "인상주의 양반들이 붓질 몇 번으로 쓱쓱 그려내는 것들을 다? 수백만 개의 점을 찍어야 할 걸세. 그런데도?" 끄덕. 껑다리 사내는 이쯤 되니 이 화가의 정신 상태가 걱정됩니다. 과학이라

　　　　　　　　신인상주의 선구자: 조르주 쇠라

고? 이건 과학이 아니라 그냥 아집이고 망집이지. 얼마 전 살롱전에 출품했던 그림이 낙선한 게 아직도 큰 충격인가. 빛나는 재능이 아깝군….."왜 스스로 힘든 길을 가나. 누가 시키지도 않은 실험에 왜 이렇게까지 나서는지 도무지 이해할 수 없군." 껑다리 사내가 목소리를 다소 높입니다. 화가는 천천히 고개를 들곤 예의 바르게 답합니다. "누군가는 해야만 하는 일이니까."

이 우직한 화가의 이름은 조르주 쇠라입니다. 많은 이를 걱정하게 한 쇠라는 고집스럽게 화폭에 점을 찍습니다. 이로부터 2년여에 걸친 작업 끝에 필생의 역작을 그립니다. 결국 쇠라는 이 그림을 통해 자신이 인상주의의 바통을 이어받은 신新인상주의의 선구자, 아울러 점묘點描법의 창시자임을 증명합니다.

✦ **온통 점을 찍어 그린 그림이라고?**

정적이 감도는 이 그림, 〈그랑드자트 섬의 일요일 오후〉(그림 1)에는 프랑스 파리 인근 그랑드자트 섬의 휴일 풍경이 담겨 있습니다. 여름날의 매서운 햇볕이 섬 곳곳에 내리쬐는 가운데, 모두가 각자 방식으로 휴식을 즐깁니다. 등장인물만 40명이 넘습니다. 그림은 크게 빛과 그늘 영역으로 나눌 수 있는데요. 그늘부터 보겠습니다. 맨 오른쪽에는 부르주아 차림새의 남녀가 센강을 봅니다. 왼쪽에는 민소매

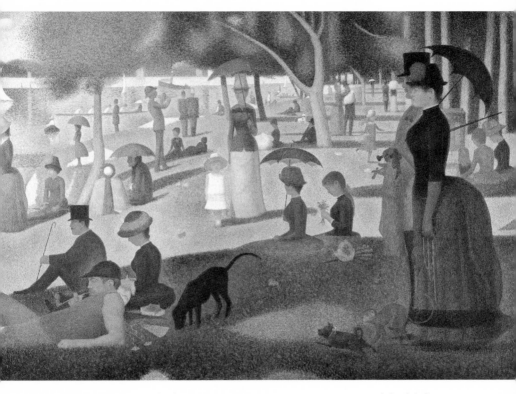

1. 조르주 쇠라, 그랑드자트 섬의 일요일 오후Un dimanche après-midi à l'Île de la Grande Jatte, 캔버스에 유채,
 207.5×308.1cm, 1884~1886, 시카고 미술관

옷을 입은 근육질 남성이 비스듬히 누워 있습니다. 뱃사공 같은 그는 여유롭게 담배를 태웁니다. 개와 원숭이도 평온해 보입니다. 그늘 바깥도 분위기는 비슷하지요? 원피스를 입은 어린이가 뛰어다닙니다. 화사해 보이는 여성은 낚시를 즐깁니다. 누군가는 일광욕을 하고, 누군가는 양산을 편 채 산책을 합니다. 찬란한 빛을 받는 센강은 윤슬을 가득 품었습니다. 저 멀리 길쭉한 배에 올라 강물을 가르는 사람들이 보입니다. 요트도 두둥실 떠 있습니다.

센강을 따라 파리로 들어오는 뱃길 초입에 떠 있는 그랑드자트 섬은 19세기 파리 시민이 가장 사랑하는 쉼터 중 한 곳이었습니다. 지금 서울의 한강공원과 비슷한 공간이었지요. '자트'는 프랑스어로 장식용 대접을 뜻합니다. 섬 모양이 대접 같아서 붙은 이름입니다. 쇠라가 고집스럽게 매달려 그린 이 그림은 무려 세로 2m, 가로 3m에 이르는 거대한 작품입니다. 다른 작품과의 차이를 찾으셨나요? 맞습니다. 무수한 점으로 이루어진 그림입니다.

✦ 한계를 맞이한 빛의 화가들 틈에서

"누군가는 내 그림에서 시를 봤다고 하지만,
나는 오직 과학만을 봤다."
　　ㅡ조르주 쇠라

　　　　사적이고 지적인 미술관

쇠라는 특유의 점묘법을 앞세워 신인상주의의 문을 연 화가입니다. 점묘법은 순색純色의 물감으로 무수한 점을 찍어 그림을 그리는 기법입니다. 붓으로 '칠하는 게' 아니라 '찍는' 겁니다. 이는 인상주의의 한계를 넘어서기 위한 고민 끝에 등장한 방식입니다. 당시 인상주의 화가들은 빛에 따라 시시각각 달라지는 순간의 인상을 감각적으로 잡으려고 했습니다. 그 빛, 그 시점, 그 장면을 탁 낚아채는 게 핵심이었습니다. 가령 사과를 그릴 때 흔히 생각하는 빨간색으로 칠하지 않았습니다. 사과를 비추는 당시 빛의 밝기, 각도에 따라 달리 보이는 색으로 사과를 칠하려고 했습니다. 사과는 주황색도, 파란색도, 검은색도 품을 수 있었습니다.

그러나 이들은 곧 벽을 마주합니다. 빛은 섞일수록 더 밝아집니다. 화가들은 빛을 좇아 물감도 이것저것 섞어보지만, 빛과 물감은 성질이 다르다는 게 문제였습니다. 빛과 달리 물감은 섞일수록 탁해졌기 때문입니다. 보기 싫을 만큼 칙칙해졌습니다. "물감으로 세상의 모든 빛을 있는 그대로 표현하려면 어찌해야 할까?" 인상주의 화가들의 주된 토론 주제였습니다.

고민에 빠진 화가 중 한 명이었던 쇠라는 과학의 영역에 손을 뻗어봅니다. 인상주의를 매너리즘의 늪에서 건진 위대한 한 걸음이었습니다. 신인상주의는 화가의 감각이 지배하던 인상주의에 설계와 분석, 즉 과학을 한 스푼 더했다고 보면 됩니다. 쇠라는 색을 다룬 여러 과학 논문을 섭렵했습니다. 때마침 그에게 답을 던져준 이가 있었

습니다. 색채 이론가였던 미셸 외젠 슈브뢸Michel-Eugene Chevreul입니다. 슈브뢸은 논문에서 다른 두 색을 병치併置한 뒤 멀리서 보면 아예 다른 색으로 보인다고 주장했습니다. 쉽게 말해 "모든 색은 이웃하는 색에 영향을 받는다!"라는 뜻입니다. 가령 주황색을 표현하고 싶다면 빨간색과 노란색 점을 작고 촘촘히 찍은 후 약간 떨어져서 보면 된다는 겁니다. 이 말대로라면 굳이 두 색을 팔레트나 캔버스에 섞지 않아도 되었지요.

쇠라는 직접 실험에 나섭니다. 서로 다른 원색을 화폭에 수백 개 찍고는 물러섭니다. 그는 두 색이 망막 위에서 뒤섞이는 착시 효과를 직접 경험합니다. 실제로 이 색도, 저 색도 아닌 제3의 색이 나타납니다. 흥분한 쇠라는 다시 화폭으로 다가가 다른 색을 조합해 봅니다. 점의 크기, 빽빽한 정도도 달리해 봅니다. 쇠라는 앞뒤로 움직이기를 되풀이하며 미세한 조절에 따라 색과 분위기, 무게감까지 달라진다는 점을 깨닫습니다. 쇠라는 외칩니다. "…이거다!"

✦ 풍요롭고 다채로운 점의 세계

쇠라의 〈그랑드자트 섬의 일요일 오후〉(그림 1)를 다시 꺼내 볼까요? 산산이 흩어지는 한낮의 햇살, 풍성한 나무, 반짝이는 윤슬 모두 언뜻 보면 부드러운 중간색 톤의 조화 같습니다. 그런데 자세히 들여다보면 순색의 점들이 조밀히 찍혀 있습니다. 심지어 눈부시게 밝은

사적이고 지적인 미술관

지점에선 검은색 점, 일부 옷과 그늘 등 새까만 지점에선 흰색 점을 상당수 볼 수 있습니다. 사각형의 원색 점(화소)을 모아 대상을 내보이는 디지털 이미지 표현법을 예견한 듯도 합니다.

쇠라는 순색을 표현하기 위해 물감 대신 당시의 첨단 재료도 활용했습니다. 그 예가 아연에서 추출한 노란색으로 태양 빛을 묘사한 일입니다. 지금은 변색으로 갈색이 됐지만, 당시 이런 재료의 사용은 파격적이었습니다. 쇠라는 2년 내내 아침이면 그랑드자트 섬에 나가 풍경을 관찰하고 스케치한 뒤, 저녁이면 작업실로 돌아와 인물과 사물 배치 변경, 점의 크기와 간격 조정 등을 반복했습니다. 쇠라는 이 그림에 앞서 연습작(드로잉과 색채 습작)도 60여 점이나 그렸습니다. 몇백 개도 아닌 수백만 개의 점을 찍는 건 분명 쉬운 일이 아니었습니다. 근력이 떨어지는 화가는 엄두도 못 낼 만큼 강도 높은 일이었지요. 2년 내내 쇠라는 팔이 빠질 듯한 고통을 겪었을 겁니다.

신인상주의의 기수가 된 것만으로도 의미가 큰 이 그림에는 알레고리를 찾는 재미도 쏠쏠합니다. 무엇보다 그림 속 사람들이 너무 고요하지요. 시간이 멈춘 듯합니다. 옆을 보는 인물들은 고대 조각 같습니다. 물 위에 뜬 배도 모두 얼어붙은 듯하고요.

당시 쇠라는 프랑스 고전주의의 대가였던 니콜라 푸생*에 푹 빠져 있었습니다. 그처럼 차분하되 웅장한 그림을 그리고 싶었습니다. 이 때문에 인물의 움직임을 최소화한 겁니다.

니콜라 푸생 Nicolas Poussin 프랑스 회화의 아버지(1594~1665). 고전주의를 주도한 대표적 화가인 그는 종교화, 신화화, 풍경화 등에 뛰어났다.

2. **니콜라 푸생, 아르카디아에도 나는 있다**Et in Arcadia ego, 캔버스에 유채, 85×121cm, 1628,
 루브르 박물관

나무 그늘에 양산을 든 여성도 주목할 만합니다. 당시 유행한 허리받
이를 댄 치마 차림의 여성은 원숭이로 이어지는 가죽끈을 쥐고 있습
니다. 당시 프랑스 속어로 암컷 원숭이는 매춘부라는 뜻을 가졌습니
다. 낚시하는 여성도 같은 의미로 눈길을 끕니다. 프랑스어로 '낚시하
다'와 '죄를 짓는다'의 발음이 비슷하거든요.

　다수의 미술 평론가는 "쇠라가 원숭이와 낚싯대를 통해 이 여성
들의 정체를 암시했다. 휴일 쉬고 있는 사람들을 통해 사회의 위선을

그려냈다."라고 분석했습니다. 실제로 그 시대에는 그런 말장난과 풍자가 유행했습니다. 물론 매춘부가 아니라 상류층의 정부情婦일 뿐이며, 원숭이는 이들의 사치스러움과 여유로움을 알려주는 장치일 뿐이라는 해석도 있습니다. 쇠라의 진짜 의도가 어떻든, 이 그림은 이러한 요소 덕분에 무성한 뒷말을 낳았습니다.

이제 한 가운데 있는 꼬마 숙녀를 보겠습니다. 은근한 존재감을 드러냅니다. 점투성이의 이 그림에서 소녀의 흰 원피스에는 점묘법이 쓰이지 않았기 때문입니다. 쇠라가 색상환 표 중 중간을 차지하는 흰색을 자신의 그림 중간에 '센스 있게' 배치해 안정감을 더하려고 한 게 아닐까 하는 추측이 나옵니다. 담배를 피우는 근육질의 남성, 책을 읽는 여인, 지팡이를 든 신사 등 다양한 계층이 함께 있는 모습처럼 보이지만 이 또한 착시입니다. 실제로는 서로 떨어져 있습니다. 서로 다른 계층 사이의 벽을 묘사하는 듯합니다.

✦ 빛으로 인도한 불굴의 실험정신

당시 쇠라는 유럽에서 가장 앞서가는 화가 중 한 명이었습니다. 이 말은 즉, 기성 화단의 견제와 같은 고난을 겪었다는 뜻입니다. 쇠라의 눈에 점묘법은 혁명 그 자체였으나 실험에 익숙하지 않은 사람이 볼 때 쇠라의 모든 새로운 시도는 장난질일 뿐이었습니다. 〈그랑드자트 섬의 일요일 오후〉를 구상하던 1884년, 쇠라는 살롱전에 〈아

3. 조르주 쇠라, 아스니에르에서 멱 감는 사람들Bathers at Asnières, 캔버스에 유채, 201×300cm, 1884, 내셔널 갤러리

스니에르에서 멱 감는 사람들〉(그림 3)을 출품합니다. 이 그림에는 점
묘법을 완전히 적용하지는 않았습니다. 그 대신 풀을 그릴 때는 납작
한 붓을 들고 비로 쓸듯 칠하는 발레예Balayé 기법을 활용했습니다.
이 작품 속 사람들도 또 어색하리만큼 고요합니다. 〈그랑드자트 섬의
일요일 오후〉 정도는 아니라도, 여러모로 딱히 그 시대 입맛에 맞는

느낌은 아니었습니다. 기법과 표현 방식 모두 실험에 가까웠습니다. 결과는 폭풍 탈락이었지요. "그리다 만 인상주의 아니야?"라는 혹평까지 들었다고 합니다. 열 받은 쇠라는 이후 상도 없고 심사위원도 없는 단체인 '독립미술가협회'의 창설위원으로 나섭니다. 인디 예술가의 길을 걷게 된 것이지요.

쇠라는 신진 세력이던 인상주의 그룹의 견제 아닌 견제도 받습니다. 그는 1886년 인상주의 전시회에 참여했는데요, 1874년에 첫 시작한 뒤 12년간 이어지던 이 전시회는 그 해를 끝으로 막을 내립니다. 여기에는 쇠라와 당시 그와 함께 신인상주의자로 불린 시냐크가 한몫했습니다. 피사로, 모네, 드가 등 인상주의 스타들을 흠모했던 쇠라는 이들과 나란히 그림을 걸 생각에 설렜습니다. 인상주의 대부로 칭해지는 피사로가 함께 하자며 손을 내밀 때는 꿈만 같았습니다. 하지만 피사로를 뺀 인상주의 화가 대부분은 쇠라의 참여에 반대했습니다. "쟤는 진짜 인상주의 화가가 아니잖아!"라는 이유였습니다. 함께 하던 식구가 아니고, 우리랑 회화 기법도 다르다는 겁니다. 쇠라는 피사로의 고집 덕에 겨우 전시 공간을 얻을 수 있었습니다만, 인상주의 화가 상당수가 이에 반발해 모임에서 탈퇴했습니다.

하지만 쇠라에게 낙선의 쓴맛을 안긴 1884년과 달리 1886년은 그의 편이었습니다. 잘 보이지도 않는 곳에 걸린 그림 〈그랑드자트 섬의 일요일 오후〉는 최고의 화제작으로 떠올랐습니다. 일단 크기부터 압도적이었습니다. 그 광활한 화폭의 대부분이 점으로 채워져 있

다는 건 더 충격적이었습니다. 주목을 받은 만큼 비판도 많이 받았지만, 불과 2년 전 낙제 성적표를 받은 쇠라 입장에선 예상하지 못한 결과였습니다.

사람들은 그사이 인상주의 화가들에게 권태를 느끼고 있었습니다. 늘 비슷한 그림을 내놓았기 때문입니다. 그들은 가끔은 빛을 핑계 삼아 무엇인지 알아볼 수조차 없는 그림도 그려댔지요. 이런 분위기가 이어지니 "자꾸 좋다고 하니까 선 넘네?"라는 분위기가 형성되었을 것도 같습니다. 쇠라의 작품에 감명받은 비평가 펠릭스 페네옹Félix Fénéon이 외쳤습니다. "새로운 인상주의의 가능성을 봤어. 이게 바로 신인상주의다!"

✦ **과묵한 아웃사이더, 끝은 안타깝게**

톡톡 튀는 그의 그림과 달리 쇠라는 부드러운 신사의 삶을 살았습니다. 쇠라는 1859년 프랑스 파리의 부유한 집안에서 태어났습니다. 아버지는 법률 관련 공무원으로 소유한 부동산의 규모도 상당했습니다. 그는 상식적 분위기에서 부족함 없이 자랐습니다. 미술을 하겠다고 선언하니 부모님은 "응, 그래라~"하며 흔쾌히 허락하고 용돈도 넉넉히 줍니다. 그 덕에 그 시대의 수많은 화가와 달리 경제적 어려움이 없는 편이었습니다.

파리 국립미술학교 출신의 쇠라는 1880년 초부터 그림 작업에

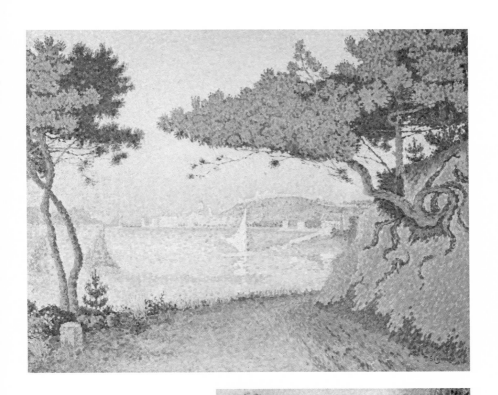

4. (위) 폴 시냐크, 골프 주앙 Golfe Juan,
 캔버스에 유채, 65.4×81.3cm,
 1896, 워체스터 미술관

5. (아래) 카미유 피사로, 빨래 너는 여인
 Femme étendant du linge, 캔버스에 유채,
 41×32.5cm, 1887, 오르세 미술관

정진합니다. 그는 과묵한 아웃사이더였습니다. 당시 주류 예술계에서 인정받지 못한 쇠라는 비슷한 처지의 젊은 화가들과 어울립니다. 이후 점묘법을 개발하고, 그림 〈그랑드자트 섬의 일요일 오후〉를 그린 후부터 삶이 달라졌지만요. 그쯤 쇠라는 시력이 급속도로 나빠질 만큼 점 찍기에 진심이었습니다.

쇠라는 언제 어디서든 단정한 정장 차림이었고 규칙적인 생활을 좋아하는 바른생활 사나이였습니다. 다른 화가들이 그에 대해 "수도사 납신다!"라고 말할 정도였지요. 쇠라는 자신의 그림 모델인 마들렌과 동거를 시작하고, 그녀가 아들 피에르를 낳습니다. 쇠라는 부모님에게 이 사실을 알려 마들렌과 결혼하겠다고 선언합니다. 그리고 며칠 후 병으로 쓰러져 갑자기 사망합니다. 그때가 1891년, 32살이었습니다. 창창한 나이, 탄탄대로인 앞길을 두고 비운의 화가로 요절한 겁니다. 고작 몇 개의 작품으로 19세기 프랑스 화단에 자극을 준 화가 치고는 너무나 허무한 최후였습니다. 사망 원인은 수막염, 폐렴, 디프테리아 중 하나로 추정되고 있습니다.

✦ 프랑스, 물 건너간 그림에 뒤늦은 후회

쇠라의 대표작 〈그랑드자트 섬의 일요일 오후〉는 지금 어디 있을까요? 쇠라의 고향 프랑스가 아닌 미국 시카고 미술관이 소장하고 있습니다. 사실 쇠라가 죽은 후 그의 유족은 프랑스 당국과 미술관에

그림을 보관해 달라고 거듭 요청했습니다. 하지만 돌아오는 것은 거절뿐이었습니다. 쇠라가 1886년 마지막 인상주의 전시에서 주목받은 건 확실하지만, 재미있는 신인, 잠재력을 가진 청년 정도의 평이 주를 이뤘습니다. 1874년, 모네의 〈인상, 해돋이〉로 눈 뜬 인상주의도 고작 10여 년 만에 식상하다는 소리가 나올 만큼 역동적인 시대였으니까요. 곳곳에서 참신한 신인이 고개를 들 때였습니다. 요절한 쇠라가 조명받지 못한 채 잊히는 건 이상하지 않은 일이었습니다.

쇠라의 대표작도 그가 죽은 뒤 9년 만에야 겨우 800프랑(약 9만 5,000원)에 팔렸습니다. 그림은 돌고 돌다가 수집가이자 미국 시카고 미술대학의 보관인이었던 프레드릭 클레이 바틀렛의 손에 들어옵니다. 지불금은 2만 프랑이었습니다. 안목 있던 바틀렛은 시카고 미술대학 미술관장에게 "운이 좋게도 프랑스 현대회화에서 최고라고 생각하는 그림을 얻었어!"라는 편지를 썼다고 합니다.

뒤늦게 가치를 알아챈 프랑스는 이를 다시 사들이기 위해 40만 달러를 부릅니다. 당연히 시카고 미술관은 고개를 젓습니다. 후회하며 땅을 쳐봐도 이미 엎질러진 물이었습니다. 이후 쇠라가 이 그림을 그리기 위해 만든 유화 습작이 1997년 소더비 경매에서 3,520만 달러(약 329억 원)에 팔립니다. 40만 달러는 정말 택도 없는 금액이었던 거지요. 또 이 그림의 예술 포스터는 클림트의 〈키스〉, 고흐의 〈별이 빛나는 밤〉, 샤갈Marc Chagall의 〈신부〉 다음으로 많이 팔릴 만큼 사랑받게 됩니다. 프랑스가 놓친 〈그랑드자트 섬의 일요일 오후〉는 현재

시카고의 대표 상징물로 자리 잡았습니다.

"미술은 조화다. 상반된 것과 유사한 것을
유추하여 조화를 만들어낸다."
— 조르주 쇠라

쇠라는 인상주의가 흩트려놓은 조형 질서를 다시 구축한 화가였
습니다. 인상주의의 무기인 '감각'이 신중한 계산, 입증 가능한 과학
과도 함께 갈 수 있다는 점을 증명한 혁신가였습니다. 그의 점묘법으
로 인해 인상주의는 진화했습니다. 색채의 한계를 넘어설 수 있었습
니다. 쇠라가 없었다면 인상주의 또한 '새로운'이라는 수식어를 달지
못한 채 잠깐 반짝인 뒤 사라졌을지도 모릅니다. 그렇게 신인상주의
가 등장하지 않았다면, 이 화풍에서 영감받은 야수주의와 추상회화
의 등장 또한 한참 늦어졌을지도 모릅니다.

표현주의 선구자:
빈센트 반 고흐

14

반 고흐 최애작?
별밤도 해바라기도 아닌 '이 사람들'

Vincent van Gogh 1853~1890

1884년 12월, 그 남자는 자주 울었다. 가끔은 옆 사람도 겨우 알아차릴 만큼 낮은 소리로 울먹였고, 때로는 모두가 들을 수 있을 만큼 소리 내 흐느꼈다. 언젠가는 손에 쥔 붓을 내던진 채 온몸을 들썩이며 훌쩍였다. 나는 그럴 때마다 엄마가 두른 앞치마를 꽉 쥐었다. 엄마는 괜찮다고 했다. 원래 상처가 많을수록 울 일도 많은 법이라고. 이 사람은 불쌍한 사람이지, 위험한 사람은 아니라고 했다.

그 남자가 우리 집 문을 두드린 건 2주 전 오후였다. 그는 대뜸 아빠에게 전할 말이 있노라고 했다. 깡마른 그는 지쳐 보였고 무언가에 쫓기는 듯 불안해 보였다. 붉은 머리에는 기름기가 가득했으며 수염은 제멋대로 나는 잡초처럼 지저분했다. 그는 문이 열리자 고개를 푹 숙인 뒤 엉거주춤하게 들어왔다. 그때 먼지와 갈대, 노을 냄새 비슷한 게 함께 찾아왔다. 부모님은 그 남자를 이미 알고 있었다. "화구

표현주의 선구자: 빈센트 반 고흐

를 들고 이 동네 논밭을 온종일 헤매며 다니는 사람이야." 엄마는 내게 귀띔했다.

그 남자는 우리 가족을 제대로 본 첫날부터 울었다. 우리 가족이 동그랗게 모여 감자를 먹는 걸 보더니, 눈물을 뚝뚝 흘렸다. "그루트 씨, 제발…." 그는 큰 손으로 자기 얼굴을 가리며 아빠의 이름을 불렀다. "제발 당신들을 그리게 해주시오." 울음을 끅끅 삼켜대며 내는 소리는 덤이었다. 아빠는 무슨 생각이었을까? 무뚝뚝한 아빠는 잠깐 뜸을 들이더니 고개를 끄덕였다. 그 남자는 그날부터 우리를 온종일 그려댔다. 가족을 따로 그리기도 했고, 한데 모아 그리기도 했다. 40장, 50장…. 연습용 스케치가 쌓였다. 그 남자는 그림을 그리는 내내 울었다. 특히 우리 가족의 손을 그릴 때면 틀림없이 눈물을 쏟았다. 노랗다 못해 누레진 할머니의 손, 나무껍질처럼 픽픽 갈라진 아빠의 손, 흙먼지가 스며든 엄마의 손, 손톱 아래 때가 잔뜩 낀 언니와 내 손을 볼 때마다 그의 목울대는 늘 뜨거워졌다.

그 남자는 격정적이었다. 때로는 안방에서 뛰쳐나가 우리 집을 통째로 그리기도 했다. 비가 쏟아져도 피하지 않았다. 나는 종종 그의 옆에서 우산을 씌워줘야 했다. 그 남자는 그렇게 몇 달간 우리 집을 들락날락했다. 우리 가족은 인내심이 많았다. 아빠는 종종 그 남자가 삶에 익숙하지 않아 보인다고 했다. 나는 그 남자가 점점 더 안타까워졌다. 그는 주로 빵과 치즈를 먹고 우유를 마셨다. 때로는 가슴팍에 구깃구깃한 편지지가 가득했다. 파이프 담배를 늘 달고 다녔다. 붓질

을 하다가도 땅거미가 지면 반드시 밤하늘을 쳐다봤다. "가끔 보면 별이 소용돌이치는 것 같아." 언젠가 그는 내게 이런 말도 했다.

삶에 서툴기만 했던 그 남자의 이름은 빈센트 반 고흐였습니다. 고흐는 이같이 긴 작업 끝에 그루트 가족을 모델로 한 그림 〈감자 먹는 사람들〉을 완성했습니다. 이는 고흐가 낳은 첫 걸작이자 표현주의의 탄생을 예고한 작품으로 평가됩니다.

✦ 언뜻 보면 쿰쿰한데 혼이 담겼다고?

석유램프 불빛 밑에 다섯 식구가 모였습니다. 시어머니, 남편과 아내, 이들의 두 딸 같습니다. 각자 맡은 고된 일을 끝낸 뒤 함께 모여 저녁을 먹는 모습입니다. 낡은 나무 탁자에는 찐 감자와 차가 차려져 있지요. 막 놓은 것인지 감자에서 김이 모락모락 피어납니다. 음식 앞의 사람들은 모두 지쳐 보입니다. 불빛이 약한 탓에 그림 속 명암이 뚜렷이 구분됩니다. 붓질이 거칠고 두꺼워서인지 분위기는 한층 더 무겁습니다. 고흐의 그림 〈감자 먹는 사람들〉(그림 1)입니다.

이 그림에서 특히 눈여겨볼 부분은 구성원들의 손입니다. 거칠고 마디마디마다 울퉁불퉁한 이들의 손은 꺾이고 스러진 많은 사연을 품은 듯합니다.

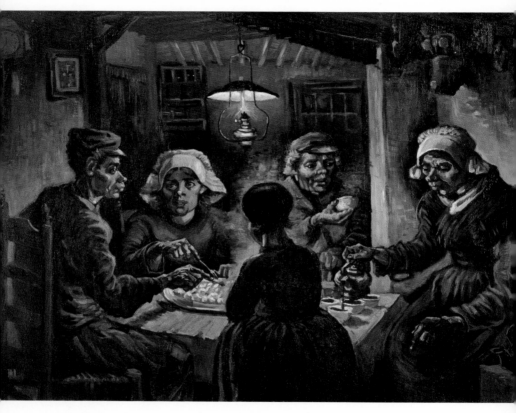

1. 빈센트 반 고흐, 감자 먹는 사람들 De Aardappeleters, 캔버스에 유채, 82×114cm, 1885, 반 고흐 미술관

"램프 불빛 아래에서 감자를 먹고 있는 사람들이 접시로 내민 손, 바로 그 손으로 땅을 팠다는 점을 확실히 보여주려고 했어. 그 손은 말이야. 손으로 하는 노동, 정직히 일해 얻은 식사를 암시하고 있어."

"감자 먹는 사람들을 그리느라 여념 없어. 두상 채색화 습작을 또 몇 점 그렸어. 특별히 손들의 모습이 많이 변했어. 무엇보다 그림 안에 생명을 불어넣기 위해 최선을 다하고 있어."

고흐가 작업 중 동생 테오에게 쓴 편지입니다. 그가 얼마나 이들의 손에 정성을 쏟았는지 알 수 있지요. 볼이 푹 파인 남편은 초점을 잃은 채 기계적으로 감자를 집습니다. 아내도 꿈과 희망은 오래전 잊은 양 생기 없는 표정으로 차를 따릅니다. 감자의 퍽퍽함과 삶의 팍팍함을 차로 달래려는 듯 찻잔을 한가득 채웁니다. 시어머니에게선 식욕을 달래려는 단순한 욕구만 강하게 느껴집니다. 그나마 언니가 생명력을 품고 있습니다. 하지만 그녀 또한 엄마가 살아온 길과 비슷한 길을 걸을 듯합니다. 이미 엄마의 옷차림과 비슷한 모습입니다. 동생은 등을 돌리고 있지만, 체구가 작고, 입은 옷이 그리 깨끗하지 않다는 점 등은 알아챌 수 있습니다. 어떤 표정을 짓고 있을지도 얼추 짐작이 갑니다.

화기애애한 저녁 식사 분위기는 아니지만 사람들은 모두 선해 보입니다. 특히 이들의 눈망울은 깊고 맑은, 순하디순한 소의 눈을 닮았습니다. 이들은 허영심이 한 톨도 끼어들지 못한 가난한 밥상을 보고

표현주의 선구자: 빈센트 반 고흐

있습니다. 배가 찰 때까지 감자를 성실하게 먹을 겁니다.

> "감자 먹는 사람들 속 무언가가 존재한다는 걸 확신하기 전까지는 이
> 그림을 너에게 보내지 않겠어. 진전되고 있어. 지금껏 네가 본 내 그
> 림과는 아주 다른 무언가가 있어. 그 점은 분명해."

고흐는 테오에게 이런 편지도 씁니다. 만약 고흐가 돌아올 수 있
다면, 그는 이 그림을 놓고 "내 인생을 바꾼 그림이었다."라고 분명하
게 말할 겁니다. 그만큼 그에게는 의미가 큰 작품이었습니다.

✦ 내가 보고 느낀 것을 표현해 주리다

사실 고흐의 〈감자 먹는 사람들〉을 보자마자 "정말 잘 그렸다!"고
감탄하기는 쉽지 않습니다. 그림 속 사람들에게선 기괴함마저 느껴
집니다. 공간의 색채는 칙칙한 만큼 분위기는 비루하고 암울합니다.
"진짜 저렇게까지 생긴 사람들이 있기는 해? 진짜 저렇게 초라한 곳
도 있기는 하고?"라는 의문도 들 수 있습니다. 당연합니다. 애초 고흐
는 〈감자 먹는 사람들〉을 사실적으로 묘사할 생각이 없었습니다. 그
는 이보다도 사실적으로 '표현'하는 데 중점을 뒀습니다.

고흐는 이 그림으로 표현주의를 일깨웁니다. 이는 쉽게 설명하자
면 기존의 사실주의보다 '더 사실적으로' 그리는 기법입니다.

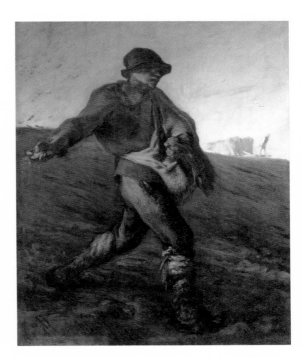

2. 장 프랑수아 밀레, 씨 뿌리는 사람
 Le Semeur, 캔버스에 유채,
 101×82.6cm, 1850,
 보스턴 미술관

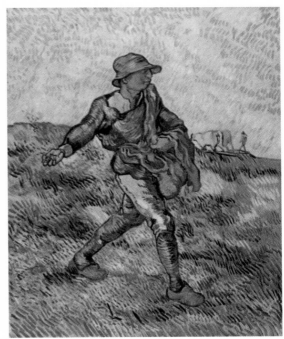

3. 빈센트 반 고흐, 씨 뿌리는 사람
 De zaaier (naar Millet, 캔버스에 유채,
 80.8×66cm, 1889,
 스타브로스 니아코스 컬렉션

장 프랑수아 밀레Jean François Millet 프랑스 화가(1814~1875). 파리 근교인 퐁텐블로 숲 외곽의 바르비종에서 머물며 활동한 풍경 화가들의 집단 바르비종Barbizon파의 창시자다. 주로 농민을 주제로 사실주의 화풍의 그림을 그렸다.

그림을 배우기 시작했을 때부터 고흐는 사실주의 기법의 대표 화가인 장 프랑수아 밀레*를 좋아했습니다. 밀레처럼 농촌의 모습을 최대한 사실적으로 보여주는 화가가 되고 싶었습니다. 소외당하는 농부와 광부를 보여주고자 이들을 있는 그대로 묘사하는 사실주의는 당시 사회상을 보여주는 데 효과적이기는 했습니다. 하지만 곧 한계가 드러났습니다. 고흐는 많은 이가 밀레의 그림으로 현실을 단단히 오해하고 있다는 걸 알아차립니다. "이야, 저 농민들 좀 봐. 평화롭고 좋잖아?" "저 사람들은 도시에선 못 볼 절경 속에서 살고 있었구면?" 등의 말이 돌고 있었던 겁니다. 고흐는 당황했습니다.

어떻게 바로잡을지 고민하던 그는 피사체의 겉모습보다 그 안에 담긴 혼을 부각해 그려보기로 합니다. 그 결과 '그림은 숭고해야 한다.'라며 19세기 초 유럽 전역에 퍼진 낭만주의, '그림은 객관적이어야 한다.'라며 19세기 초·중반에 등장한 사실주의, '그림은 감각을 담아야 한다.'라며 뒤이어 나타난 인상주의에 이어 '그림은 정신까지 표현해야 한다.'라는 표현주의 땅을 개척한 겁니다. 이는 위대한 한 걸음입니다. 고흐는 사실 그 이상의 '진실'을 보여주겠다는 일념으로 피사체를 과장하고 변형했습니다. 선, 형태, 색채도 마음대로 왜곡했습니다. 인상주의처럼 빛 때문에 그렇다는 설명도 없었습니다. 오직 '내가 그렇게 느껴서, 내가 그렇게 표현하고 싶어서'가 이유였습니다.

사람이면 당연히 사람처럼 그려야 한다는 틀을 깨버린 겁니다. 미술 화풍이 또다시 신新항로로 나아갈 수 있도록 닻을 힘껏 올려버린 셈입니다.

예컨대 모델로 선 이에게 깊은 우울감을 느낀다면, 그 사람이 설령 웃고 있다고 해도 슬픈 사람처럼 그리는 겁니다. 모델의 눈매가 유독 슬퍼 보인다면 그의 생김새와 상관없이 그 눈을 과장해 표현하는 겁니다. 나는 그렇게 느꼈다는 것을 이유로 들면서요. 15세기 르네상스 정신은 '신이 아닌 인간'이라고 이야기했죠? 고흐가 일깨운 표현주의 정신은 '인간보다 더 와닿는 인간'이라고 볼 수 있겠습니다.

✦ 혼을 담기 위해 이렇게까지 했습니다

> "내가 나를 농민 화가라고 하는 이유? 그건 사실이기 때문이야. 농민들을 그리면 고향에 온 듯한 느낌을 받아. 광부들, 직조공, 농민들의 집에서 많은 시간을 보낸 게 헛되지 않았다고 봐.
> 농민들의 삶을 종일 지켜보면 다른 어떤 일도 생각하지 못하고 그들의 삶에 빠져들게 돼."
> ─고흐, 테오에게 쓴 편지 중 일부

고흐의 〈감자 먹는 사람들〉(그림 1)을 표현주의적 관점으로 다시

4. 빈센트 반 고흐, 모자를 쓴 젊은
 농부의 초상, 캔버스에 유채,
 39×30.5cm, 1885, 벨기에 왕립미술관

5. 빈센트 반 고흐, 흰색 모자를 쓴
 농부 여인의 초상, 캔버스에 유채,
 47.5×35.5cm, 1885,
 스코틀랜드 국립 미술관

봅시다. 1884년, 고흐가 이 그림을 그리려고 한 해에 그는 때마침 사실주의의 딜레마를 마주한 뒤 고민을 이어가고 있었습니다. 이때 그루트 가족의 절절한 모습을 봅니다. "그래. 그림이 잘 나오든, 안 나오든 상관없이 이들의 혼을 듬뿍 담아보자."라고 다짐합니다. 고흐는 이들의 마음까지 그려내기 위해 가족을 한 명씩 떼어내 따로 여러 차례 그렸습니다. 근처 주민들도 연습 모델로 데려왔습니다. 이 과정에서 말도 많이 걸고, 함께 울고 웃기도 했습니다. 그렇게 각자가 가진 애환을 직접 느꼈습니다.

감자와 커피 주전자도 따로 화폭에 그려봤습니다. 그림에는 전혀 묘사되지 않는 그루트 가족의 집도 캔버스에 담아봤습니다. 그가 얼마나 이 작업에 진심이었는지 느껴지시나요? 등장 인물의 표정과 몸동작, 여러 물건의 배치까지 뜯어고치기를 반복했습니다. 본격적으로 작업에 나서기 전 이렇게 연습 목적으로 그린 그림만 56점으로 알려졌습니다.

가뭄에 쩍쩍 갈라진 땅을 참고해 그린 양 과장되게 황폐해진 손, 인물들의 부자연스러운 주름살, 토굴처럼 어두운 집, 벽시계와 액자 등 공간의 답답함을 더하는 빽빽한 벽 구조, 유독 많이 쓰인 회색톤 등은 모두 고흐가 의도적으로 '오버'해 그린 결과입니다. "하나도 안 아름답지? 이게 진짜 노동자의 삶이야!"라고 말하는 겁니다.

표현주의 선구자: 빈센트 반 고흐

✦ 그에게도 각별한 감자 먹는 사람들

고흐는 〈감자 먹는 사람들〉을 자식처럼 아꼈습니다. 테오에게 "이 그림은 금빛 액자에 끼워 넣으면 훨씬 좋을 거야. 벽에 건다면 잘 익은 밀의 강렬한 색조를 품은 벽지와 어울릴 거야."라며 직접 코칭 까지 할 정도였습니다. 그에게 이 그림은 축복이었습니다. 의도와 상 관없이 표현주의의 문을 열게 된 일도 그랬지만, 화가의 길을 가도 되겠다는 확신과 만족감을 채워준 작품이기 때문입니다. 그 시기, 고 흐는 자신의 가치를 증명할 수 있는 그림 한 점이 절실했습니다. 고 흐는 1880년에 본격적으로 붓을 들었습니다. 원래 아버지를 따라 목 회자의 길을 걸으려고 했던 그는 미술 화상으로도 일해봤습니다. 긴 시간 어디에도 뿌리를 내릴 수 없었습니다. 사람들과 잘 어울리지 못 했기 때문입니다. 고흐는 삶의 종착역으로 화가를 택했습니다. 그렇 게 제대로 붓을 든 지 5년, 〈감자 먹는 사람들〉을 완성했습니다. 삶에 서툰 고흐는 붓을 제대로 든 이후부터 이 그림을 완성하는 1880~1885년 사이 여러 불행을 겪었습니다.

특히 시엔Sien과의 만남과 헤어짐으로 큰 상처를 받았습니다. 1882년, 고흐는 네덜란드 헤이그에서 시엔을 처음 만났습니다. 그녀 는 알코올 중독에 성병 환자였습니다. 몸을 파는 게 직업이었습니다. 이미 다섯 살 난 딸이 있었고, 둘째를 임신한 상태였습니다. 시엔을 가여워한 고흐는 그녀를 자신의 좁은 방으로 데려왔습니다. 그쯤 테 오에게 "임신한 여인을 알게 됐어. 겨울에 길을 잃고 헤매고 있는 임

6. 빈센트 반 고흐, 슬픔Sorrow, 검은 분필, 44.5×27cm,
1882, 월솔 미술관

신한 여인…. 그녀는 빵을 먹고 있었어. 하루치 모델료를 다 주지 못
했지만, 집세를 내주고 내 빵을 나눠줬지. 그녀와 그녀 아이를 배고픔
과 추위에서 구할 수 있었단다."는 편지를 쓰지요. 얼마 지난 뒤 "그녀
도, 나도 불행한 사람이야. 그래서 함께 지내며 서로의 짐을 나눠서
지고 있어. 그게 바로 불행을 행복으로 바꿔주고, 참을 수 없는 일을

표현주의 선구자: 빈센트 반 고흐

참을 만하게 해주는 힘 아닐까?"라는 편지도 보냅니다. 고흐가 시엔을 마음으로 품었다는 점을 알 수 있습니다.

그림 모델을 고용할 돈이 없던 고흐는 시엔과 아이들을 꾸준히 그렸습니다. 꾸밀 필요 없이, 있는 그대로의 모습이 가장 아름답다고 말하고 싶은 듯 이들의 모습을 솔직히 담아냈습니다. 이게 고흐만의 애정 표현이었던 것 같습니다. 하지만 두 사람의 관계는 오래가지 못했습니다. 무엇보다 고흐의 가족이 이 둘의 사이를 못마땅히 여겼습니다. 특히 부모님은 두 사람이 하루빨리 찢어지길 대놓고 바랐습니다. 심지어 이번만큼은 동생 테오마저 형의 편을 들어주지 않았습니다. 고흐가 보란 듯 잘 살았다면 좋았을 테지만, 두 사람이 동거하는 집에서 뒤룩뒤룩 살이 찌는 건 가난뿐이었습니다. 결국 이들의 관계는 1년을 조금 넘긴 뒤 끝났습니다. 고흐는 시엔을 탓하고, 부모님을 미워하고, 세상을 증오했습니다. 그림에 대한 열정이 없었다면 극단적인 선택을 했을지도 모를 만큼 크게 좌절했습니다.

기진맥진해진 고흐는 부모님 집이 있는 네덜란드 뇌넌으로 갑니다. 헤이그에 더는 있고 싶지 않은데, 그렇다고 딱히 갈 곳도 없었기 때문입니다. 여기서 또 사고가 터졌습니다. 고흐를 짝사랑한 그 동네의 한 여인이 독을 먹고 발작을 일으킨 겁니다. 고흐가 자신을 멀리한다는 이유였습니다. 그 시대 작은 마을에선 굉장한 스캔들이었습니다. '나는 손만 대면 실패해. 내가 있는 곳에서는 늘 문제가 터지고 말이야…' 고흐가 실제로 이런 말을 했는지는 알 수 없지만, 이쯤 되

사적이고 지적인 미술관

면 누구라도 같은 생각을 할 겁니다. 고흐가 〈감자 먹는 사람들〉을 완성한 건 이처럼 휘청이고 있을 때였습니다. 그는 이 그림 덕분에 삶의 의지를 다시 불태울 수 있었습니다.

✦ **"고흐 그림에서는 사실감이 전혀 안 보여"**

아쉽게도 같은 시대 사람들은 〈감자 먹는 사람들〉을 깎아내렸습니다. 고흐는 들뜬 마음으로 이 그림의 석판화 버전을 절친한 화가 안톤 반 라파르트에게 보냈으나, 돌아온 건 비판뿐이었습니다. "자네는 그보다 더 잘할 수 있는데 왜 모든 것을 그처럼 피상적으로 보고 피상적으로 다루는가. 왜 움직임을 배우지 않는가. 사람들은 그저 포즈만 취하고 있을 뿐이야. 배경에 있는 여인의 귀여운 작은 손은 사실감이 전혀 없어. (…) 그처럼 그리면서 뻔뻔하게 밀레와 브르통의 이름을 들먹이다니. 제발! 예술이란 너무 숭고해서 그처럼 무심히 다루면 안 된다고 생각하네." 라파르트의 날카로운 답장이었지요.

믿는 구석이던 테오마저 떨떠름했습니다. 걸작의 탄생을 확신한 고흐는 이 그림을 다 그리기 전부터 테오에게 미리 홍보나 해두라며 설레발을 쳤습니다. 착한 테오는 돌직구를 날리지 못한 채 최소한의 도리만 다했습니다. 물론, 그 시대 주류들이 모인 프랑스 파리 화단에는 진출조차 못 했습니다. 그런데도 고흐는 〈감자 먹는 사람들〉을 그린 뒤부터는 불행에도 마냥 좌절하지 않습니다. "여태 그린 그림은

7. (위) 빈센트 반 고흐, 론 강의 별이 빛나는 밤La Nuit étoilée, 캔버스에 유채, 72×92cm, 1888, 오르세 미술관

8. (아래) 빈센트 반 고흐, 까마귀가 나는 밀밭Korenveld met kraaien, 캔버스에 유채, 50.2×103cm, 1890,
 반 고흐 미술관

다 습작이었고, 내 첫 작품은 바로 이거야!"라며 스스로 확신을 가지기 시작했습니다. 그는 불행에 푹 젖은 삶도, 혹평 일색인 그림도 최후의 가치에 대해선 신의 심판에 맡기기로 다짐합니다.

그림을 통해 고흐의 삶의 불꽃은 더욱 타오르기 시작했습니다. 그는 이후 뛰어난 화가들이 모인 프랑스 파리 땅을 밟았습니다. 인간관계에서 여러 번 큰 상처를 받은 그가 고갱과 로트레크 등 당시 신진 화가들과 소통하기 위해 다시 노력했습니다. 제대로 붓을 쥔 지고작 2년 만에 테오에게 "이제 팔 수 있는 수준의 그림을 그릴 날이 머지않았다."라며 득도한 양 자신했던 그는 일본 우키요에 등 새로운 화풍도 익혔습니다. 그 결과, 〈감자 먹는 사람들〉 이후 그가 그린 그림은 높은 확률로 걸작이 됩니다. 고흐의 작품을 놓고 "첫 5년(1880~1885)의 그림은 실력이 썩 좋지 않았는데, 죽기 직전까지의 남은 5년(1886~1890)간 작품은 좋았다."라는 평도 있습니다.

✦ **초기작 중 유일한 영혼의 작품**

1890년, 고흐는 파리에서 가까운 시골 마을 오베르 쉬르 우아즈에서 눈을 감았습니다. 끝내 불행에서 벗어나지 못한 채 세상을 등졌습니다. 실패한 화가로 삶을 마무리했으니까요. 살아생전 그는 딱 한 점의 그림만을 팝니다. 고흐가 죽은 그 해, 안나 보흐라는 인물이 〈아를의 붉은 포도밭〉(그림 9)을 400프랑(현재가 약 100만 원)에 사들인

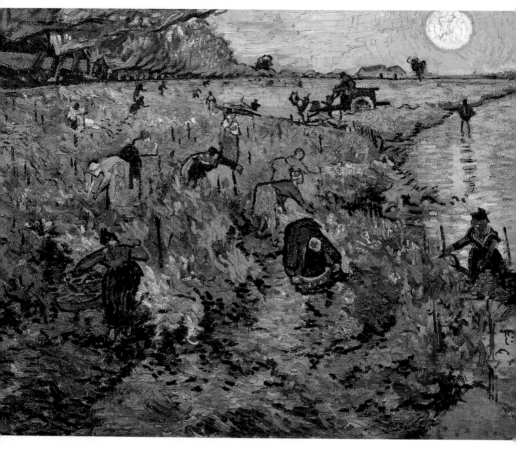

9. 빈센트 반 고흐, 아를의 붉은 포도밭La Vigne rouge, 캔버스에 유채, 75×93cm, 1888,
 푸시킨 국립 미술관

게 전부입니다. 지금이야 고흐의 그림 대부분이 명작으로 평가받지
만, 그가 생전에 "이건 걸작이야!"라고 칭한 자신의 그림은 겨우 4점

사적이고 지적인 미술관

뿐입니다. 〈침실〉, 〈해바라기〉, 〈룰랭 부인의 초상〉, 그리고 〈감자 먹는 사람들〉입니다. 앞에 있는 작품 3점은 1888~1889년 고흐가 프랑스 남부 지방 아를에 있을 때 그린 그림입니다. 〈감자 먹는 사람들〉만이 이 가운데 가장 초기작이면서, 그의 고향인 네덜란드에서 탄생한 작품입니다.

> "결국에 가서는 그 작품이 여전히 초라한 것이었다면? 네가 무릎을
> 굽히고 있는 농부들을 며칠 동안 그렸는데 사람들은 아직도 그 그림
> 이 틀렸다고 하지 않느냐. 몇 년이고 그려도 잘못된 것이라면?"
> "예술가란 거기에 도박을 거는 거예요."
> "도박을 걸 만한 보답이 나오니?"
> "보답이요? 무슨 보답을 말하는 건가요. 돈? 지위? 전 우리가 그간
> 좋은 작품과 나쁜 작품에 관해 이야기하는 줄 알았어요."
> ─ 어빙 스톤, 《빈센트 빈센트 빈센트 반 고흐》, 아버지와 고흐의 대화 일부 중

그래도 그림은 보이는 걸 그대로 그려야 하는 것 아니야? 고흐로 인해 이 고정관념은 끝장납니다. 그는 통렬하게 느끼는 대로 선과 형태, 색채를 과장하고 왜곡했습니다. 전통적 개념은 무시했습니다. 그의 손에서 그림은 끝내 초라해질 수 있었습니다. 하지만 그림 속에 스며든 혼은 묵직했습니다. 말 그대로 영혼의 작품이 탄생한 것이지요. 초기에는 떨떠름한 반응 일색이던 표현주의 그림은 곱씹을수록

여운을 남겼습니다. 가까운 미래에 표현주의 화풍은 불안과 고뇌 등 인간의 정신을 그리는 다리파, 색채에 상징적 의미를 부여하는 청기사파 등의 핵심 사조로 자리 잡습니다. 표현주의 특유의 과장 등은 현대 미술에서도 많이 추구되고 있습니다.

근대 회화 선구자:
폴 세잔

15

이 '사과' 때문에 세상이 뒤집혔다고?
도대체 왜?

Paul Cézanne 1839~1906

사과는 무슨 빌어먹을 놈의 사과인지, 괴로웠다. 목이 저리고 손등은 또 간지럽다. 다리를 계속 꼬고 있자니 쥐가 난다. 격렬하게 움직이고 싶다. 목을 크게 돌리고, 손등을 시원하게 긁고, 다리를 쭉 펴고 싶다. 에라 모르겠다는 심정으로 몸을 비틀려던 그때⋯ "어이, 숨도 크게 쉬지 말라니까? 자세가 또 흐트러졌잖소. 농담이 아니라, 정말 사과처럼 가만히 딱 있으란 말이오!" 아, 또 사과 타령⋯. 정말 울고 싶다!

누군가가 살면서 행한 가장 큰 실수가 무엇이냐고 묻는다면 이 순간을 말하겠다. 나보다 먼저 그의 모델이었던 한 말라깽이는 내게 아주 진한 블랙커피를 건넸다. "가기 전에 이거 꼭 마시고, 그 사람 앞에서 절대로 졸지 마세요⋯." 얼빠진 자식의 얼빠진 소리인 줄 알았지만, 중요한 조언이었다. 모델로 선 첫날에 의도치 않게 살짝 졸았는

데, 이 작자는 "나는 선생의 본질을 끄집어내려고 이렇게 애쓰는데, 선생은 어떻게 잠에 들 수 있소!"라며 붓을 내던졌다. 씩씩대며 뛰쳐나가려고 하기에 재빨리 사과하지 않을 수 없었다.

붓만 들면 예민해진다던 마네도 이 정도는 아니라는데, 가끔은 모델이 떠들고 움직일 수 있게 농담도 한다던데…. 이 작자는 그런 게 없었다. 매번 "나는 화가, 당신은 사과. 움직이지 말 것. 알겠소?"란 말만 하니 사과 노이로제에 걸릴 것 같았다. 나는 무려 115번이나 그의 모델이 돼 줬다. 애초 그의 짜증을 몇 번 들은 후부터는 중도 포기를 선언하고 싶었다. 그 곰 같이 큰 덩치로 "그럼 내가 여태 그린 건? 내가 여태 짠 구상은 어쩔 거요! 응?"이라며 멱살을 휘감을 것 같아 그러지도 못했다. 그의 부름에 또 작업실로 향하던 어느 날, 덜덜 떨며 걷던 중 길거리 과일 가판대에 쌓인 사과 더미를 봤다. 나는 그 녀석들을 끌어안고 "너희들은 그놈한테 걸리지 말아야 한다!"라며 펑펑 울었다. 누가 봤다면 틀림없이 나를 병원에 끌고 갔을 테다.

"손이 약간 어색하지 않소?" 화가에게서 그림을 건네받은 날, 이 말을 한 게 인생의 가장 큰 두 번째 실수였다. "아니, 그림은 다 좋은데 말이오. 손만 좀 너무 각도를 달리해서 그린 게 아닌가 싶기도 하고…." 그의 부릅뜬 눈을 본 나는 서둘러 뒷말을 덧붙였다. 그림은 굳이 따지자면 마음에 드는 편이었다. 분명 감각이 있었고 개성도 넘쳤다. 그만의 야성이 뚜렷했다. 하지만 세상에서 그림을 가장 잘 본다는 나마저도 고개를 갸웃하게 하는 면이 일부 있었다. 가령 초점과 형태

1. 폴 세잔, 화상 볼라르의 초상 Portrait d'Ambroise Vollard,
캔버스에 유채, 120.5×101.5cm, 1899, 프티 팔레

가 어색하고, 눈동자는 없고, 자세도 이상하고, 색감도, 배경도, 붓 터
치도…. 아, 말하다 보니 일부가 아니군.

　이 화가의 독특한 세계관은 분명 매력적이었고 내 모습이 담긴
이 그림은 그간 없던 형식의 초상화였다. 그러나 다른 이가 봤다면
내게 분명 "멍텅구리 같으니! 사기를 당했구먼."이라고 할 터였다. 이
생각을 하니 내 앞에 있는 화가의 명치를 힘껏 때리며 "내가 100번이
나 넘게 모델을 서 줬는데!"라고 따지고 싶어졌다. 다행히 내 2배는

돼 보이는 큰 덩치가 새삼 눈에 들어와 분노조절장애는 급속도로 나아졌다. 그래서 정말 마음에 안 드는 딱 하나, 가장 빨리 손 볼 수 있을 듯한 한 가지만 지적한 것이다. "손이 어색해. 손이 어색하다…. 그래, 좋소. 내일 또 이 시간에 나오시오. 내가 선생을 좋아해서 받아들이는 거요. 다른 이라면 어림없었소." 그래, 모델 한 번쯤은 더 서줄 수 있었다. "앞으로 또 100번 정도 나오면 될 거요. 그림을 아예 새로 그려야 하니까."

뭐라고? 잘못 들은 줄 알았다. "아니, 저 티끌만 한 곳만…." 그러자 그가 소리쳤다. "볼라르 선생! 사과를 실컷 다 그려놓고 오렌지 꼭지를 덧발라놓으면 그게 사과요? 이 그림은 이제부터 약간만 달라져도 선생의 초상화가 아니게 되는 거요. 선생의 본질이 훼손되니까! 그러니 당연히 처음부터 그려야지. 알만한 양반이 말이야, 쯧!" 아, 또 그놈의 사과…. 정말 울고 싶다.

틈만 나면 사과 타령을 한 이 고집불통 화가의 이름은 폴 세잔입니다. 화상 앙브루아즈 볼라르Ambroise Vollard는 이런 세잔의 모델로 나섰다가 된통 당했습니다. 그는 일기장에 "세잔이 작업하는 것을 직접 보지 못한 사람은 그의 작업 진행이 얼마나 더디고 고통스러운지 알지 못할 것이다."라며 분노를 표하기도 했습니다. 하지만 볼라르의 인내는 훗날 가문의 영광으로 돌아옵니다. 촌스러운 곰 같았던 이 화가가 근대 회화의 선구자가 돼 세상을 바꿨으니까요.

사적이고 지적인 미술관

✦ 세상에서 가장 어려운 정물화라고?

사과와 오렌지가 널브러져 있습니다. 흰 천과 접시, 화려한 술 단지, 알록달록한 식탁보도 보이지요. 앞쪽 접시에 담긴 과일은 나름의 형태가 있는 반면, 뒤에 몰려있는 과일은 대충 색깔만 칠해놓은 듯합니다. 흰 천과 접시는 잘 보면 마냥 하얗다고 말하기가 어렵습니다. 식탁보는 식탁에 딱 맞게 깔리지 않고 뭉쳐 있습니다. 그림은 아주 빼곡합니다. 숲과 바위로 빽빽하게 채워진 풍경화처럼 느껴집니다. 그런데도 묘하게 안정감이 있습니다.

세잔의 〈사과와 오렌지〉(그림 2)는 어렵습니다. 그간의 정물화와는 다르게 그려졌습니다. 언뜻 봐선 작품성을 느끼기도 쉽지 않습니다. 그런데도 이 그림이 서양 미술사의 기념비가 된 이유는 무엇일까요? 영원할 것 같던 진리, 원근법을 대놓고 파괴했기 때문입니다. 세잔은 인간의 눈과 카메라 렌즈는 다르다는 점을 인정한 최초의 화가였습니다. 인간은 카메라처럼 하나의 소실점으로 사물을 '사진 찍듯' 하나의 상으로 볼 수 없습니다. 이 말을 조금 더 풀어보겠습니다. 사진은 찍히는 순간의 초점과 각도를 영원히 안고 갑니다. 하지만 인간의 눈은 한 사물을 다양한 형태로 바라봅니다. 눈앞에 사과가 있다고 상상해 보세요. 이를 보는 두 눈동자는 내 의지와 상관없이 계속 움직입니다. 그럴 때마다 초점과 시야가 미세하게 바뀝니다. 눈을 조금만 크고 작게 떠도, 고개를 살짝만 까딱여도 변합니다. 아예 한쪽 눈을 번갈아 감은 채로 보면 놓인 위치까지 달라 보입니다.

근대 회화 선구자: 폴 세잔

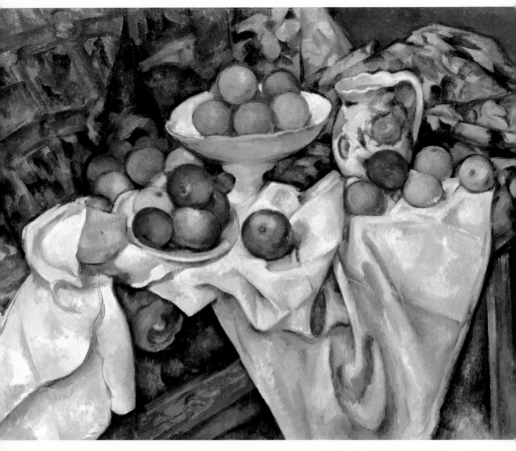

2. 폴 세잔, 사과와 오렌지 Pommes et oranges, 캔버스에 유채, 73×92cm, 1895~1900, 오르세 미술관

오랫동안 "그림이 사진 같다!"라는 말은 칭찬이었습니다. 그 시간, 그 장소에서 포착한 그 초점, 그 각도로 본 그대로를 담는 것. 당시 그림의 원칙은 이러한 현실의 한 조각에 대한 '순간 포착'이었습니다. 이는 르네상스 화가 마사초가 원근법을 건져 올린 후 근 450여 년간 그 어떤 천재도, 반항아도 손대지 못한 성역이었지요. 세잔이 이걸 깔아뭉갠 겁니다. 그는 그런 점에서 혁명가였습니다. 과학사로 치면 누구도 생각 못 한 공식 몇 개를 찾아낸 게 아니라(이 또한 대단한 일이지만), 아예 과학이라는 학문의 정의를 통째로 뒤흔든 겁니다.

〈사과와 오렌지〉를 다시 볼까요? 그림 속 정물들이 어지럽게 그려진 이유는 한 화폭에 여러 개의 시점이 담겨 있어서입니다. 가령 왼편의 사과 접시는 위에서 본 시점으로 그렸습니다. 비스듬히 기울어진 오렌지가 담긴 접시, 술 단지는 옆에서 본 것처럼 묘사했습니다. 테이블 모양도 어색합니다. 식탁보 밑 왼쪽 테이블 면이 반대편의 오른쪽 테이블 면과 높이가 안 맞습니다. 그러다 보니 마치 2개의 테이블이 있는 듯합니다.

사과와 오렌지도 마찬가지입니다. 어떤 과일은 전혀 그럴 자리가 아닌데도 당장 굴러떨어질 듯 아슬아슬합니다. 몇몇 과일은 생뚱맞은 위치인데 안정적으로 잘 놓여 있습니다. 일부는 그리다 만 것 같고, 몇 개는 시들고 있는지 푸르스름합니다. 과일의 위, 아래, 왼쪽, 오른쪽, 더 나아가 어제, 오늘, 내일, 작년, 지금, 내년의 시점을 각각 그렸기 때문입니다.

근대 회화 선구자: 폴 세잔

"나의 유일한 스승, 세잔은 우리 모두에게 아버지와 같은 존재였다."

— 파블로 피카소

세잔은 근대 회화의 길을 닦은 화가입니다. 그는 미술사의 판을 바꿨습니다. 이 말은 후대 화가 중 세잔의 영향을 받지 않은 이가 없다는 뜻입니다. 한때 인상주의에 발을 담근 세잔은 곧 회의를 느낍니다. 인상주의는 빛과 감각을 끌어들여 그림에서 색채를 해방했습니다. 잘 익은 사과를 더는 빨간색으로 그리지 않아도 됐습니다. "빛이 더 들어오니 더 밝게 보였어. 그래서 주황색으로 칠했어."라는 말이 통하는 세상을 만든 겁니다.

하지만 세잔은 색채의 해방에서 만족하지 않습니다. 그가 봤을 때 인상주의는 가야 할 길에서 중간에 멈춘 운동이었습니다. 세잔은 인상주의자들이 사물의 색채에만 사로잡혀 형태는 소홀히 여긴다고 생각했습니다. 세잔에게는 사물의 색채만큼 형태도 변화무쌍했기 때문입니다. 빛이 사물의 색채를 바꿨다면, 보는 방향과 각도는 사물의 형태를 바꿨습니다. 가령 사과라고 해서 무조건 동그랗게 보이는 게 아니었습니다. 어떻게 보느냐에 따라 사과는 넓적하게 보이기도 했고, 평평하게 보이기도 했습니다.

빛은 포개질수록 밝아집니다. 이에 따라 색채 해방의 종착지는

3. (위) 폴 세잔, 사과 바구니가 있는 정물 La Corbeille de pommes, 캔버스에 유채, 65×80cm, 1890~1894, 시카고 미술연구소

4. (아래) 폴 세잔, 사과가 있는 정물 Nature morte avec pommes, 캔버스에 유채, 35.2×46.2cm, 1890, 예르미타시 미술관

눈이 시리도록 밝은 흰색이라고 할 수 있겠습니다. 그렇다면 형태 해방의 종착지는 무엇일까요? 이 지점을 고민하던 세잔은 사물의 본질에 답이 있으리라 생각했습니다. 그는 사과를 비롯해 셀 수 없이 다양한 사물을 셀 수 없이 다양한 위치에서 바라봅니다. 그렇게 본질을 탐구했습니다. 자신도 모르게 고정관념이 밀려오면 고개를 강하게 저었습니다. 가령 사과를 볼 때 '씹으면 달콤한 즙이 나오는 빨간색의 동그란 열매'라는 인간 영역에서의 생각을 버리려고 온 힘을 쏟았습니다. 그냥 사과 그 자체를 보려고 애썼습니다.

세잔이 하필 사과에 집착하게 된 이유는 무엇일까요? 그 시절, 그의 집요함을 견딜 수 있으면서 비교적 쉽게 구할 수 있는 게 사과였기 때문입니다. 세잔의 끈질김은 모델을 도망가게 했고 살구, 복숭아 같은 말랑한 과일은 빨리 상했습니다. 접시와 가구는 종류가 너무 많았습니다. 오래 관찰할 수 있고, 웬만한 곳에는 다 가져다 놓을 수 있고, 막 대해도 말 한마디 하지 않는 사과는 가히 완벽한 사물이었지요.

세잔은 그림 〈사과와 오렌지〉에 5년 이상 매달렸습니다. 얼마나 진득하게 쳐다봤는지 짐작할 수 있는 기간입니다. 때로는 붓을 내려놓고 온종일 사과만 쳐다봤습니다. 쉽게 썩지 않는 사과가 시들고 썩을 때까지 응시했습니다. 사과 하나를 두는데도 여기가 아니면 안 되는 위치를 찾으려고 했습니다. 이런 그윽한 눈빛으로 접시, 술 단지, 식탁보, 테이블의 본질도 찾으려고 애썼습니다. 세잔은 끈질긴 연구 끝에 답을 내립니다. 그는 1904년에 화가 에밀 베르나르Emile Bernard

사적이고 지적인 미술관

에게 "나는 자연에서 구, 원뿔, 원기둥을 본다."라는 내용이 담긴 편지를 씁니다. "모든 형태는 구, 원기둥, 원뿔로 재구성할 수 있다!"라고 주장한 겁니다.

이 말도 조금 더 쉽게 풀어볼까요? 그가 여러 각도에서 본 다양한 사물의 모든 형상이 결국은 구, 원기둥, 원뿔의 형상으로 수렴했다는 뜻입니다. 모든 사물에 대해 고정관념을 벗겨내 본질만 남기고, 이를 가장 단순한 형태로 새롭게 구성하면 그게 예외 없이 구, 원기둥, 원뿔 중 하나였다는 이야기입니다. 그러니까 세잔은 선과 색으로 대상을 모방하는 데서 그치지 않고 선과 색으로 대상에 '새로운 형태'를 부여하는 일도 미술의 범주에 들어갈 수 있다는 사실을 깨우친 겁니다. 이는 급진적 발상이었습니다. 인상주의도 이해받기 힘든 시절에 이런 생각을 이해할 사람은 없었습니다. 현대에 들어서야 세잔의 말이 그림에서 형태를 해방한 선언문으로 인정받습니다.

✦ **그리고, 또 그리고 질리지도 않아?**

세잔이 말년에 그린 〈생 빅투아르 산〉(그림 5)입니다. "이게 풍경화야?" 하는 의문이 들 수도 있을 만큼 그림 자체가 범상치 않습니다. 산이 하나의 덩어리입니다. 하늘과 산이 모두 같은 범주의 파란색으로 칠해졌습니다. 산 아래 땅은 초록색과 금색의 조각들로 이뤄졌습니다. 집 몇 채와 나무 같은 걸 그린 듯하지만, 정확히 어디서 무엇을

어떻게 그렸는지는 짐작하기가 어렵습니다. 당연히 원근법도 없고, 명암법도 없습니다. 이 그림을 찬찬히 보면 원뿔과 원기둥 모양의 형상도 찾을 수 있습니다. 세잔은 사물의 외관 아닌 본질을 찾아 헤맸다고 했지요? 그런 그가 결국 화가는 사물을 재현해야 한다는 틀을 즈려밟고 "화가는 사물에 새로운 형태도 부여할 수 있어야 한다!"는 경지까지 올라선 겁니다. 즉, "네모로 보인다고 다 네모로 그릴 필요

5. 폴 세잔, 생 빅투아르 산Montagne Sainte-Victoire, 캔버스에 유채, 83.8×65.1cm, 1904~1906, 프린스턴 대학교 미술관

사적이고 지적인 미술관

는 없다. 그건 겉모습일 뿐 본질이 아니니까."라는 이야기입니다. 이
렇게까지 왜곡된 풍경화는 세잔 이전에는 존재하지 않았습니다.

"같은 소재라도 다른 각도에서 보면 아주 강력하고 흥미진진한 대상
이 돼. 그러니 앞으로 몇 달 간은 같은 자리에서 꼼짝하지 않고 관찰
할 거야. 오른쪽으로 보면 전에 못 본 게 나와. 왼쪽으로 보면 또 전

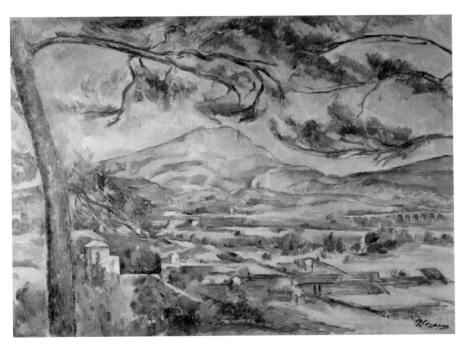

6. 폴 세잔, **생 빅투아르 산**Montagne Sainte-Victoire, **캔버스에 유채**, 67×92cm, 1887,
 코톨드 미술학교

근대 회화 선구자: 폴 세잔

에 놓친 게 나오곤 해."

세잔이 어느 날 계시를 받고 이 그림을 획 그려낸 게 아니었습니다. 그는 젊을 때부터 집요하게 이 산을 오르고 주변 동네를 산책했습니다. 어떤 날은 전망대에 올라 눈이 빠질 듯 쳐다봤습니다. 샛길부터 특정 나무의 위치까지 줄줄 외울 경지에 다다랐습니다. 동네 사람들이 세잔을 향해 산에 미쳐버렸다고 대놓고 말할 정도였습니다. 세잔은 그렇게 산의 본질을 연구했던 겁니다.

세잔은 1882년부터 생 빅투아르 산을 주제로 그림을 30점 넘게 그렸습니다. 그의 초기 작품(그림 6)은 비교적 평이합니다. 색도 다채롭고 나름대로 원근법도 있습니다. 이는 세잔의 말년작이 충동이 아닌 철저한 연습과 계산에 따라 그려졌다는 걸 증명합니다. "옛날 공식에 맞춰 그릴 수는 있지만, 그러면 더 이상의 발전은 없다."는 생각이었을 겁니다.

✦ 툴툴대는 둔재가 이렇게 될 줄은

세잔은 어떻게 혁명가가 될 수 있었을까요? 둔재였던 그는 어쩌다 19세기 최고의 화가로 남게 되었을까요? 이 질문의 답은 세잔이 품은 신과 같은 우직함과 자기 확신에 있습니다. 세잔은 1839년 프

랑스 남쪽 끝 엑상프로방스에서 태어났습니다. 그의 아버지는 은행가였습니다만, 그저 그런 평범한 직원이 아니었습니다. 무려 프랑스 곳곳에 지사를 둔 은행의 설립자였습니다. 다이아몬드 수저를 물고 태어난 셈입니다.

세잔은 어릴 적에 법을 공부했습니다. 사업가인 아버지에게 믿을 만한 법률인이 필요했기 때문입니다. 그는 그런 아버지 속도 모르고 생뚱맞게 그림에 관심을 둡니다. 왜인지는 정확히 알 수 없지만, 당시 프랑스에서 돈 있는 집안 자제가 미술에 심취하는 건 이상한 일이 아니었습니다. 22살에 법대까지 간 세잔이 자퇴하고 프랑스 파리로 향한 건 친구 에밀 졸라 때문이었지요. 시인이자 소설가, 비평가로 활동하며 《목로주점L'Assommoir》, 《나는 고발한다J'accuse》 등을 남긴 그 졸라가 맞습니다. 둘은 소꿉친구였습니다. 이탈리아 이민자 출신으로 가난하고 병약했던 졸라는 또래에게 괴롭힘을 당했습니다. 이를 본 세잔이 냄비 뚜껑만 한 손바닥을 휘두르며 녀석들을 혼내줬습니다. 그때부터 두 사람은 영혼의 단짝이었습니다. 그런 에밀 졸라가 파리 예술계에서 두각을 보이자 세잔은 여기에 자극을 받은 겁니다.

세잔은 비옥한 땅을 벗어나 광야로 나섭니다. 이때부터 그는 평생 견디는 삶을 삽니다. 막상 파리에 와보니 그림을 잘 그리는 사람이 너무 많았습니다. 자기가 우물 안 개구리였다는 걸 깨닫습니다. 하지만 아버지가 지원 따위는 꿈도 꾸지 말라고 엄포를 놓은 만큼, 팔자 좋게 연습에만 몰두할 수도 없었습니다. 세잔은 점점 예민해집니다.

근대 회화 선구자: 폴 세잔

졸라가 자신의 친구들을 소개해 주었지만, 특유의 큰 체구와 특이한 말투, 툴툴대는 성격과 거친 행동 탓(이 시기 세잔은 누군가가 우연히 자신의 팔이나 등을 건드리면 발끈해서 화를 냈다고 합니다)에 파리지앵Parisien 과 깊게 사귀지도 못했습니다.

세잔은 파리에 있는 내내 지겹도록 기본기를 갈고 닦습니다. 배움이 느리기도 했지만, 태생적으로 기교나 눈속임을 못 견디는 성격이었던 것 같습니다. 잔기술을 배울 여유도 없었습니다. 큰 야망을 품고 파리에 왔는데 변방에 처박힌 채 성공을 향해 내달리는 친구의 뒷모습만 바라봐야 했습니다.

세잔은 자신을 향해 쏟아지는 저주에 가까운 막말도 참아야 했습니다. 그는 1863년에는 낙선전落選展, 1870년대에는 피사로 등과 함께 인상주의전에 참가합니다. 결과는 '폭망'이었습니다. 당시 기성 화단의 핵심 표적 중 하나는 세잔이었습니다. 뚱한 이 남자가 처음부터 탐탁치 않았는데, 그림도 기괴했지요. 다른 인상주의자들의 그림은 밝기라도 하지, 세잔의 그림은 혼자 우울하고 어두웠습니다.

그때도 세잔은 인상주의에 대한 회의감이 있었습니다. 세잔은 색채 너머 형태의 표현 방식을 고민하고 있었습니다. 일단 이름을 알려야 하니 인상주의 전시에 나섰지만, 이들과 비슷한 그림은 도저히 그릴 수 없었던 겁니다. 하지만 세상은 세잔의 선구적인 시도를 받아들일 준비가 되지 않았습니다. 당연합니다. 인상주의를 놓고도 "뭣도 모르는 젊은 녀석들이 나댄다."라고 손가락질한 시대였습니다.

7. 폴 세잔, 빅토르 쇼케의 초상
 Portrait de Victor Chocquet,
 캔버스에 유채, 46×36cm,
 1876~1877, 개인소장

8. 폴 세잔, 앉아있는 빅토르 쇼케의 초상
 Portrait de Victor Chocquet assis,
 캔버스에 유채, 46×38cm,
 1877, 콜럼버스 미술관

"이상하게 생긴 머리 색깔은 임산부에게 충격을 줄 수 있고, 태아에 게는 황열병을 옮길 것이다."

—폴 세잔이 그린 〈빅토르 쇼케의 초상〉을 본 평론가 루이 르루아의 감상평

원색적인 비난에도 세잔은 본질을 탐구하는 자신의 방식을 포기하지 않습니다. "치매에 빠진 상태에서 그리는 백치"라는 말을 듣는 동안 그와 함께 비주류로 찍혔던 화가들은 하나둘 재평가를 받습니다. 다들 대세를 따라 주류로 올라서 유명해집니다. 세잔은 그럼에도 세상과 타협하지 않습니다. 세잔의 동료들은 그런 그가 답답하고 안타까웠습니다. 다들 방방 뛰는데 세잔만 제자리였습니다. 세잔이 근 20년간 파리에 머물며 얻은 건 조롱뿐이었습니다.

✦ **위대한 은둔 속 고개 드는 괴물**

1886년, 세잔은 고향에 다시 둥지를 틉니다. 그는 한적한 곳에 틀어박혀 계속 그림을 그립니다. 파리에서 이룬 것 없이 돌아왔지만, 붓을 놓지는 않습니다. 그해 세잔은 졸라와의 인연도 끊습니다. 졸라가 세잔에게 새로 쓴 소설 《작품 *L'Œuvre*》을 보낸 일이 발단이었습니다. 그 안에는 클로드라는 화가가 등장합니다. 화단에서 인정받지 못하고 망상의 세계에 빠졌다가 끝내 극단적 선택을 하는 인물입니다. 세잔은 졸라가 자신을 보고 클로드를 창조했을 것이라고 확신했습니

사적이고 지적인 미술관

다. 30년의 우정은 마침표를 찍었습니다. 세잔은 이후 평생 졸라를 만나지 않았습니다. 친구를 잃은 그에게 또 다른 아픈 이별이 찾아왔습니다. 같은 해 세잔은 아버지도 떠나보내야 했습니다.

당시 세잔은 50대를 바라보고 있었습니다. 온종일 하는 일이라곤 붓질밖에 없었습니다. 계속 사과를 그렸습니다. 지겹게 생 빅투아르 산을 그렸습니다. 형태의 해방, 사물의 본질…. 그는 이렇게 중얼거리며 초점과 각도, 거리를 바꾼 채 그리고 또 그렸습니다. 무능력한 아들, 희망 없는 친구, 조롱하는 화단, 남이 잘되는 걸 지켜만 봐야 하는 자신…. 세잔은 낙오자였습니다. 이쯤 되면 '나는 진짜 안 되는구나'라며 다른 일을 찾을 법합니다. 그런데도 그는 밀려오다 못해 만조가 된 고난을 품은 채 작품 활동을 이어갔습니다. 그 고난에 빠져 죽지 않고 헤엄치는 것을 택했습니다.

1895년, 견디는 삶을 살던 세잔은 드디어 빛을 봅니다. 당시 파리 미술계에서는 화상 중 프랑스계 미국인인 볼라르가 영향력을 키워가고 있었습니다. 어느 날 볼라르는 우연히 시골에 틀어박혀 이상한 그림을 그리는 화가가 있다는 소문을 들었습니다. 호기심이 생긴 볼라르는 직접 그 이상한 화가, 세잔의 작업실을 찾았습니다. 남다른 안목을 가졌던 그는 세잔의 그림을 보고 "오히려 좋은데?"라고 생각합니다. 이후 볼라르는 자신의 갤러리에서 세잔의 생애 첫 개인전을 열었습니다.

"이런 괴물이 어디에 있었어? 도대체 뭘 어떻게 그리면 이런 작

근대 회화 선구자: 폴 세잔

품이 나올 수 있는 거야?" 세잔이 은둔한 10여 년 사이 세상은 또 바뀐 상태였습니다. 세잔은 그제야 명성을 얻었습니다. 젊은 화가들 틈에서 그의 이름이 열병처럼 퍼져나갑니다. 인상주의에서 한 걸음 더 나아간 이 화풍에 열광합니다. 후배들은 세잔의 그림에서 완전한 해방감을 느꼈습니다. 인상주의 이후 더 이상의 진보는 없을 것이라고 낙담했던 이들은 세잔을 통해 "아니다. 우리도 더 나아갈 수 있다!"는 희망을 발견합니다. 세잔은 이들의 교주이자 혁명군의 총사령관이 됩니다. 차가웠던 평론가들은 세잔이야말로 가장 앞서 있는 화가라고 띄웠습니다. 이렇게 뒤늦게 재산도, 명예도 얻었으나 그는 명성을 만끽하지 않았습니다. 개인전이 성황리에 열리는 도중에도 세잔은 작업실에서 혼자 그림이나 그리고 있었습니다. 작품을 의뢰받을 때 말고는 거의 틀어박혀 있었습니다. 과거에는 실패자의 은둔이라고 손가락질 당했지만, 명성을 얻은 후부터는 선구자의 신비주의로 포장됐습니다.

✦ 피카소·마티스·칸딘스키도 고백한 "우린 세잔 키즈!"

20세기에 가장 큰 영향력을 발휘한 화가 한 명을 꼽자면 단연 피카소입니다. 피카소도 자신의 위대함을 너무 잘 알고 있었기에 건방졌고, 남을 스스럼없이 비판했습니다. 하지만 그런 그가 고개를 숙인 단 한 명의 화가가 있었습니다. 세잔입니다. "서툰 예술가는 베끼고,

위대한 미술가는 훔친다." 피카소의 말입니다. 그런 피카소는 세잔의 눈을 훔쳤다는 말이 있지요. 피카소가 아니고서도 20세기 이후 이름을 날린 화가 중 대부분은 '세잔 키즈'입니다.

세잔이 여러 방향에서 대상을 관찰하고 표현하던 버릇은 피카소가 이어받았습니다. 그는 여기서 더 나아가 대상을 조각조각 낸 뒤 캔버스 위에서 재창조했습니다. 입체파가 탄생한 겁니다. 피카소의 〈아비뇽의 처녀들〉은 세잔의 〈대수욕도〉(그림 9)를 본 뒤 그린 작품입니다. 피카소와 함께 입체파를 이끈 조르주 브라크Georges Braque 역시 "세잔의 작품을 보자 모든 게 뒤집혔다. 나는 모든 것을 처음부터 다시 생각해야 했다"고 했지요.

세잔의 과감한 색채 선정에 영감을 받은 앙리 마티스는 아예 색채 그 자체를 주인공으로 두는 야수파를 창시했습니다. 마티스는 세잔을 '회화의 신 같은 존재'라고 극찬합니다. 세잔이 세상을 구, 원뿔, 원기둥으로 규정한 건 칸딘스키와 몬드리안의 추상회화에 영향을 줍니다. 추상화의 시작이라고 볼 수 있는 데생과 색채의 분리를 시도한 화가도 세잔이 최초였습니다.

그 잘난 피카소가 세잔의 작품에 얼마나 푹 빠졌었는지 알려주는 일화가 있습니다. 한 상인이 어떤 그림을 내밀며 세잔의 작품이라고 비싼 값을 부르자, 피카소가 불같이 화를 냈다고 합니다. "내가 세잔을 모르는 줄 알아? 내가 그의 그림을 보기만 했다고 생각하면 오산이야. 난 그것들을 연구하느라 몇 년의 세월을 보냈단 말이야!" 일갈

9. 폴 세잔, 대수욕도Les Grandes Baigneuses, 캔버스에 유채, 208×249cm, 1906, 국립 독일 박물관

하며 그를 쫓아냈습니다. 어떤 검증 도구도 없이 단번에 위작임을 알
아차린 겁니다.

사적이고 지적인 미술관

✦ 죽을 때까지 그림을 놓지 않았다

평생 버티는 삶을 살았다고 하지만, 그런 세잔의 마음속에서도 오랜 기간 받은 상처는 쉽게 치유되지 않았나 봅니다. 원래도 사교성이 부족했던 그는 점점 더 사람들과 어울리는 일을 피했습니다. 성격은 더 예민해졌습니다. 찾아오는 이는 마다하지 않았지만, 혈기 왕성했던 어릴 적처럼 먼저 나서지는 않았습니다. 작품 활동을 하는 근 40년간 유채화 900여 점, 수채화 400여 점을 남겼습니다. 세잔은 그림을 실컷 다 그리고도 찰나라도 마음에 들지 않으면 잘라서 불태웠습니다.

세잔은 성공한 후에도 스스로를 '실패한 화가', '예리하지 못한 눈을 가진 시골 화가'로 여겼습니다. 무능력 탓에 자신이 본 그대로를 화폭에 옮겨 담을 수 없다고 개탄했습니다. 세잔은 1906년 10월 23일 눈을 감았습니다. 그는 죽기 일주일 전쯤 평소처럼 밖에서 그림을 그리다가 강한 비바람을 만나 의식을 잃고 쓰러졌습니다. 기절한 채 몇 시간 동안 비를 맞다가 세탁물 배달 마차에 실려 겨우 집으로 돌아왔습니다. 그런데 세잔은 바로 다음 날부터 아무 일도 없었다는 듯 또 밖에서 그림을 그렸습니다. 자연히 건강은 더 악화합니다. 세잔은 그렇게 마지막까지 붓을 든 채 세상을 떠났습니다. 사인死因은 폐렴이었습니다.

세잔이 1903년 볼라르에게 수줍게 건넸다는 말은 괜히 코끝을 시리게 합니다. 누군가는 걸어야 했던 그 길을 묵묵히 걸어온 그의

　　　　　　　　　근대 회화 선구자: 폴 세잔

삶을 곱씹게 합니다.

"나는 약간의 진경을 개척했소.

그렇지만, 왜 이렇게 많은 시간과 어려움을 겪어야 했던 거요?

예술은 순수한 마음을 완전히 바쳐야만

그 결실을 볼 수 있는 사제직 같은 거요…?"

사적이고 지적인 미술관

근대 조각 선구자:
오귀스트 로댕

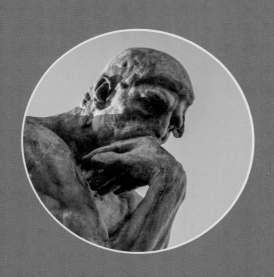

16

'생각하는 사람' 진짜 정체,
남모를 사정도 있었다

Auguste Rodin 1840~1917

"…그래서?"

1885년, 프랑스 파리의 어느 작업실. 한 조각가와 파리시 공무원이 마주 보고 있습니다. "네?" 조각가의 차가운 응수에 공무원은 당황합니다. "주문 취소라는 게 무슨 뜻인가." "선생님. 더는 작업을 안 하셔도 된다는 뜻입니다." 누구 마음대로…. 수염이 덥수룩한 이 조각가는 꿍얼대며 하는 일을 이어갑니다. 그는 이미 흙먼지투성이입니다. "몇 년 전 의뢰를 없던 일로 만든 건 정말 죄송합니다. 저희도 장식 미술 박물관의 건립 계획이 바뀔 줄은 상상도 못 했습니다." "괜찮아. 상관없소." "아니, 그래도…." "나는 계속 만들 거라니까." 이 말에 공무원은 침을 꿀꺽 삼킵니다.

"선생님. 다시 말씀드리지만, 저희는 돈을 드릴 수 없어요." "그따위 것 바라지도 않아. 앞으로는 나를 위해 이 작품을 빚을 거요. 더는

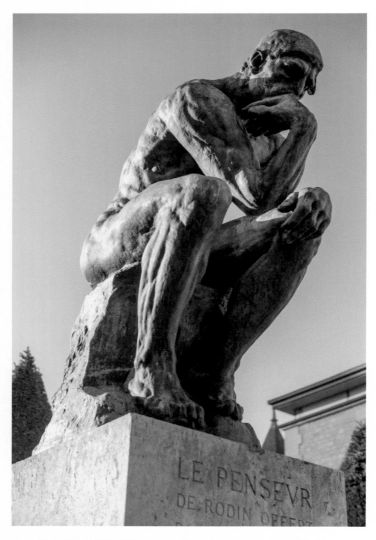

1. 오귀스트 로댕, 생각하는 사람 Le Penseur, 청동, 1.89×0.98×1.4m, 19세기경,
로댕 미술관 [ⒸThibsweb/Wikimedia Commons]

참견 마시오." "저는 계약 취소를 분명 전달했습니다. 나중에 다른 말 쓸하시면…." "카미유!" 조각가가 소리치자 한 여성이 다가옵니다. 흠 칫할 만큼 아름다운 외모의 그녀 또한 작업복을 입고 있었습니다. "스승님 말을 그대로 받아들이세요. 앞으로 어떤 요구도 하지 않을 테니 이만 돌아가 주세요." "아, 네…. 네!" 공무원은 홀린 듯 뒤로 물 러섭니다. "이 조각은 20년, 30년을 쏟아부어도 아깝지 않은 내 예술 의 총체인걸. 드디어, 온전히 내 것이 됐군." 조각가는 외려 만족스러 운 표정으로 작품을 매만집니다.

이 까칠한 조각가는 오귀스트 로댕입니다. 프랑스 파리시가 주문 을 번복한 조각은 대작 〈지옥의 문〉과 그 안에 있는 〈생각하는 사람〉 등입니다. 이름만 들어도 알 만한, 근대 조각 선구자가 만든 가장 위 대한 19세기 조각상으로 기록될 작품들이지요. 다행히 로댕이 보통 사람은 아닌지라, 의뢰 취소라는 폭탄을 맞고도 이 세상에 태어날 수 있었습니다. 자신을 위해, 조각계를 위해 20년 넘게 빚고 끝내 탄생 시킨 덕에 후세가 감상의 즐거움을 누리고 있습니다.

✦ 생각하는 사람, 지옥의 문 앞 단테라고?

어딘가 서글퍼 보이고 체념에 빠진 듯한 남성이 생각하는 중입니 다. 그의 옆을 지날 때 숨까지 죽여야 할 듯합니다. 이 남성은 쥐고 걸

친 것 하나 없이 턱을 오른팔에 괸 채 상념에 빠져 있습니다. 주먹이 입을 파고들어 갈 듯합니다. 그를 이룬 마지막 세포 하나까지 사색에 동원된 것 같습니다. 시인 릴케는 이 작품에 대해 "그는 말없이 생각에 잠긴 채 앉아있다. 모든 힘을 쏟아 사유하고 있다. 온몸이 머리가 됐고, 혈관에 흐르는 모든 피는 뇌가 됐다."고 평했습니다. 이 작품의 이름은 오귀스트 로댕의 〈생각하는 사람〉(그림 1)입니다. 제목 그대로 그저 한 인간을 표현했습니다. 신도 아니고, 영웅도 아니지요. 전능한 신, 기적이 함께하는 영웅이라면 애초 이런 모습을 보일 일이 없을 겁니다. 웅장함과 장엄함도 없습니다. 외려 쪼그라들 듯한 자세 때문인지, 걱정되고 안쓰러운 마음이 듭니다.

이 남성은 단테 알리기에리라는 의견이 설득력을 얻는데요. 단테는 《신곡》의 작가이자 주인공입니다. 로댕의 〈생각하는 사람〉을 감상하기 위해 먼저 알아야 할 그의 작품이 있습니다. 바로 〈지옥의 문〉(그림 2)입니다.

사실 〈생각하는 사람〉은 가로 4m, 세로 6.35m, 무게 7t짜리 작품인 〈지옥의 문〉의 '일부'에 불과합니다. 〈지옥의 문〉은 1880년, 로댕이 프랑스 정부로부터 준공 예정인 장식 미술 박물관의 문을 만들어 달라는 의뢰를 받고 만든 대작입니다. 당시 로댕은 《신곡》의 지옥·연옥·천국 등 3개 시리즈 중 하필 지옥 편에 꽂혀 있었습니다. 그래서 새 박물관의 입구를 지옥의 문으로 설계하는 발칙한 짓(?)을 행한 겁니다. 그러니까 〈생각하는 사람〉은 《신곡》 속 단테가 지옥의

사적이고 지적인 미술관

2. 오귀스트 로댕, 지옥의 문 La Porte de l'enfer, 조각, 청동, 6×4×1m, 1880~1917,
 소우마야 미술관 [ⓒJahuey/Wikimedia Commons]

문을 열기 직전 오만가지 생각에 잠긴 모습을 표현한 겁니다.

그럴 만합니다. 생각하는 사람 바로 밑에는 지옥의 온갖 장면이 새겨져 있습니다. 배고픔을 못 참고 자식을 잡아먹은 우골리노가 앙상한 뼈를 드러낸 채 기어갑니다. 불륜 관계였던 파올로와 프란체스카가 본드에 푹 담가진 듯 찰싹 붙어 있습니다. 이 밖에 200명이 넘는 서로 다른 크기의 사람들이 고통의 소용돌이에서 허우적댑니다. 《신곡》 속 지옥의 문에는 "나 이전에 창조된 건 영원한 것뿐이니, 나 또한 영원히 남으리라. 여기 들어오는 너희들은 모든 희망을 버려라."라는 위협적인 경고문도 쓰였습니다. 인간이라면 지옥의 문에 손을 대기 전 망설일 수밖에 없겠죠? 《신곡》에 등장하는 단테는 의지하는 스승이 떠났다고 펑펑 울고, 이 때문에 옛 연인에게 한 소리를 듣는 등(단테여, 베르길리우스께서 가셨다고 해서 울지 마세요. 아직은 울지 마세요. 다른 칼 때문에 그대는 마땅히 울어야 할 터이니.) 인간적인 면을 한껏 갖춘 캐릭터입니다. 신화 속 헤라클레스는 저승을 지키는 개 케르베로스를 잡기 위해 망설임 없이 저세상에 몸을 던진 적이 있습니다. 다만 그건 헤라클레스가 제우스의 아들, 영웅들의 영웅쯤 되니 할 수 있는 일이었지요. 단테가 저런 자세를 취하는 건 당연한 겁니다.

생각하는 사람의 원제는 '시인詩人'입니다. 이탈리아 시인 단테라는 주장 말고도 인간의 정신 속 지옥을 그린 샤를 보들레르 혹은 로댕 자신이 주인공이라는 주장도 일각에선 나옵니다.

✦ 조각 또한 더 솔직하게, 더 인간적으로

로댕은 근대 조각의 창시자입니다. 근대 조각의 핵심은 솔직함입니다. 흔치 않은 영웅 대신 어디서든 볼 수 있는 인간을 모델로 들여옵니다. 그리고 불완전한 인간의 상像을 그대로 표현합니다. 모델이 못생겼으면 못생긴 대로, 표정과 자세가 비루하면 비루한 대로 둡니다. '추함'을 보정 없이 쿨하게 내보입니다. 강조하고 싶은 게 있다면 인체 비례 따위 상관없이 더 크게 빚습니다. 르네상스 선구자인 조토가 회화를 신의 세상에서 인간의 세상으로 끌어내렸다면, 로댕은 조각을 신의 영역에서 인간의 영역으로 잡아당겼습니다. 로댕이 정말 그 수준이냐고요? 네. 적어도 조각계에선 그 정도 급입니다.

로댕이 등장하기 전 조각 대부분은 깨뜨릴 수 없는 공식에 따라 빚어졌습니다. 모델은 그리스·로마 신화의 신과 영웅, 성경 속 인물, 왕과 교황 등 권위자입니다. 이들 모두 꽃다운 얼굴과 8등신 몸매, 거룩한 자세를 하고 있습니다. 고대 그리스 말기의 〈밀로의 비너스(BC 2세기~BC 1세기)〉는 우아합니다. 르네상스 시대 미켈란젤로의 〈다비드(1501~1504)〉는 또 어떤가요? 정돈된 이목구비, 균형 잡힌 몸매가 돋보입니다. 미켈란젤로가 그보다 앞서 빚은 〈피에타(1498~1499)〉는 또 어떤지요. 성모 마리아의 외모가 눈부십니다. 아들인 그리스도만큼 젊게 연출된 점도 흥미롭습니다.

로댕의 조각과 이전 시대의 조각을 비교하면 차이는 더 뚜렷합니다. 로댕의 조각은 살아있는 인물이 영험한 벼락을 맞고 청동상으로

굳어진 듯합니다. 반면 이전 시대 조각은 치밀한 설계와 편집 끝에 연출된 분위기를 감추지 않고 뿜습니다. 둘은 느낌도, 성격도 다릅니다. 별난 현실주의로 무장한 로댕이 이상주의가 지배하는 조각계에 새 장르를 만든 겁니다. 로댕이 없었다면 조각의 영역은 '신세계의 맛'을 못 본 채 고전의 영역에 한참 더 묶였을 수도 있었을 겁니다. 이런 점에서 로댕이 조각계에 남긴 업적은, 마네 같은 인상주의 화가들이 미술계에 안긴 충격과 같다는 말을 합니다. 로댕은 조각의 땅, 인상주의 화가들은 미술의 땅을 넓혔기 때문입니다. 로댕 덕에 "조각은 아름다움 없이 아름다울 수 있다!"는 말이 설득력을 갖고, 마네와 모네 등 인상주의 무리로 인해 "그림은 예쁜 장면 없이 예쁠 수 있다!"는 말이 생명력을 얻었으니까요. 로댕은 조각계의 영역 확장을 사실상 홀로 이끌었습니다. 마네, 모네, 에드가 드가, 카미유 피사로 등 미술계에선 각자가 주연급인 한 군단이 움직였던 점과 비교되는 지점입니다. 당시 조각계에서 로댕이 독보적 혜안과 불굴의 맷집을 갖췄었다는 걸 짐작할 수 있습니다.

로댕은 조각의 구원자 역할도 합니다. 로댕이 등장하기 직전 조각계는 벼랑 끝에 몰려 있었습니다. 고대 시대부터 조각은 '건축의 일부'라는 인식이 강했습니다. 천상계에 있는 미켈란젤로급 조각가의 작품이 아니면 그 자체가 예술품으로 인정받기는 쉽지 않았습니다. 시간이 흐를수록 조각이 설 자리는 더 좁아집니다. 19세기 들어 조각은 사치품 그 이상도 그 이하도 아닌 취급을 받기도 합니다. 이

때 로댕이 등장했습니다. 불굴의 역작을 거듭 내놓아 대중의 관심을 끕니다. 그 결과 조각은 건축의 한 분야도, 군돈질의 사치품도 아닌 예술의 한 장르로 당당히 섭니다. 로댕이 죽은 후에도 그의 제자들을 중심으로 조각계에 활력이 생깁니다. 때마침 로댕이 제 역할을 하지 않았다면, 조각계는 꽤 긴 시간 어둠의 터널을 달렸을 수 있습니다.

✦ 폭풍 같은 논란에도 이어진 파격 행보

물론 로댕도 처음부터 박수를 받은 건 아닙니다. 혁신에는 늘 고통이 따릅니다. 로댕의 〈칼레의 시민〉(그림 3)은 논란을 부른 작품입니다. 제작에 영감을 준 일화는 이렇습니다. 영국과 프랑스의 백년전쟁(1337~1453) 당시 영국 왕 에드워드 3세는 프랑스 칼레 지방을 점령합니다. "칼레의 시민 중 대표 6명이 나와 죽는다면 다른 시민은 살려주지." 그는 선심 쓰듯 제안합니다. 누가 선뜻 나설 수 있을까요? 웅성대던 이때 칼레 최고의 부자인 외스타슈 드 생 피에르가 손을 듭니다. 뒤이어 칼레 시장, 법률가 등 상류층이 "함께 하겠소!"라며 따라나섭니다. 이들은 신발을 벗고 영국군 진지를 향합니다. 알아서 자기 목에 밧줄을 겁니다.

로댕은 이 숭고한 희생자들을 빚었습니다. 그런데 로댕의 조각을 본 사람들은 분노에 휩싸였습니다. 이 작품을 보고 "아름답다!"고 감탄하기는 힘들었던 탓입니다. 재탄생한 대표 시민 6명 중에는 입술

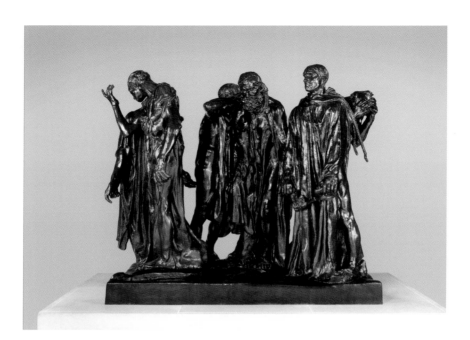

3. 오귀스트 로댕, 칼레의 시민Les Bourgeois de Calais, 청동, 1884~1895, 2.09×2.38×2.41m, 메트로폴리탄 미술관 [©Metropolitan Museum of Art/Wikimedia Commons]

을 꾹 다문 채 먼 산을 보는 이가 있습니다. 머리를 쥐어뜯는 이는 결정을 후회하는 듯합니다. 두려움의 먹구름이 짙게 깔려 있습니다. 사람들은 칼레의 영웅들이 성스럽게 빚어지길 바랐습니다. 이들 모두 위풍당당하게 서 있기를 기대했습니다. 로댕은 이들을 평범한 인간으로 묘사해, 외려 그런 사람들이 초인 같은 용기를 냈다는 점을 부각하고자 했습니다. 하지만 돌아오는 말은 "우리의 영웅들을 거지꼴로 만들었네!?"라는 비난뿐이었습니다.

사적이고 지적인 미술관

4. **오귀스트 로댕**, 발자크Monument à Balzac, 청동, 2.82×1.22×
 1.04m, 1892~1898, 벨기에 안트베르펜 박물관
 [ⓒAd Meskens/Wikimedia Commons]

　　로댕은 한술 더 뜹니다. 이 작품을 높은 단상 위에 두지 말라고
합니다. 당시 기념 조각상은 높은 곳에 올려둔 뒤 감상자가 우러러보
는 게 '국룰'이었는데요. 로댕은 보는 이가 칼레의 시민과 같은 눈높
이에서 감정을 이입하길 원한 겁니다. 사람들은 이쯤 되니 로댕의 정
신 상태를 의심합니다. 당국은 로댕의 요청을 당연히 불허합니다. 칼

　　　　　　　　　　　　　근대 조각 선구자: 오귀스트 로댕

오노레 드 발자크Honore de Balzac
프랑스 소설가(1799~1850). 프
랑스 사실주의 문학의 거장으
로 꼽힌다. 등장인물만 2,000명
이 넘는 《인간희극La Comédie
humaine》은 프랑스 문학사에서
독보적인 위치를 차지하고 있다.

레 시청 앞에 두려고 한 이 작품은 리슐리외
공원까지 밀려나 1.5m 높이 단상에 올려졌습
니다. 시간이 흐른 뒤에야 로댕의 의도가 받
아들여집니다. 1924년이 되어서야 기념상은
시청 앞에 제자리를 찾습니다. 그제야 단상도
낮아졌습니다.

로댕은 그 수난을 겪고도 비슷한 일을 또 합니다. 이번엔 로댕의
〈발자크〉가 구설에 오릅니다. 못생겼지요. 볼품없습니다. 머리가 엉
망입니다. 큰 외투를 대충 둘러 입은 것 말고는 별다른 소품도 안 보
입니다. 펜을 쥐지도 않았고, 책을 읽지도 않습니다. 로댕은 프랑스
출신의 위대한 작가, 오노레 드 발자크*를 야수같은 모습의 가난한
부랑자처럼 표현했습니다. 앞서 프랑스 파리시는 로댕에게 발자크를
최대한 멋있게 빚어달라고 부탁했지요. 로댕이 낑낑대며 들고 온 조
각상은 충격과 공포였습니다. 로댕은 "발자크의 모습을 생생하게 표
현하기 위해 그의 못생긴 얼굴을 있는 그대로 묘사했다."고 해명합니
다. 발자크를 떠받들던 파리시는 이 말에 더 열을 받습니다. 로댕은
발자크를 연구하기 위해 그의 편지와 초상화, 문학 작품, 발 사이즈까
지 외웠다고 억울해합니다. 하지만 파리시와 파리 문인협회는 모욕
적이라며 작품을 인수하지 않습니다. 파리 시민들이 발자크를 너무
나 사랑한 탓에, 이 작품은 로댕이 죽고 22년 후에야 빛을 봅니다. 한
편 파리시가 로댕을 타박하고 있을 때, 발자크의 제자들은 "밤새 글

을 쓰곤 외투를 걸친 채 창밖을 보던 스승님이 살아 돌아온 것 같은 데….”라며 난감해했다는 후문이 있습니다.

✦ 미켈란젤로와 나란히 설 수 있는 유일한 인간

로댕은 미켈란젤로와 같은 반열에 설 수 있는 유일한 조각가입니다. 인류 역사상 가장 위대한 조각가는 미켈란젤로지만, 가장 유명한 조각가는 로댕이란 말도 일리가 있습니다. 타고난 재능을 가진 두 사람은 황소고집과 광기 어린 집착까지 비슷했습니다. 그런 로댕의 출발은 평범했습니다. 때로는 비루했고, 많은 순간 처절했습니다. “매 순간 치열하고, 진실해야 합니다. 당신의 뜻이 기성 관념과 상반돼도 당신이 느낀 점을 말하는 데 주저하지 마세요. 처음에는 사람들이 당신을 이해하지 못할 수 있어요. 하지만 얼마 안 돼 여러 친구가 당신에게 올 겁니다.” 로댕이 남긴 말은 그의 생을 관통합니다.

1840년, 경찰서 말단 직원의 아들로 태어난 로댕이 눈 뜬 곳은 프랑스 파리의 작은 마을입니다. 로댕은 10살 무렵부터 그림에 관심을 가졌습니다. 그의 아버지가 “난 바보 같은 아들을 뒀다.”라고 말할 만큼 공부는 지지리도 못했다고 합니다. 로댕은 자의 반, 타의 반으로 14~17살까지 파리 장식 미술학교 프티 에콜Petite École에 가게 됩니다. 찰흙 만지기에 진심으로 임한 로댕은 졸업 이후 파리 국립 미술학교 에콜 데 보자르École des Beaux-Arts 입학을 목표로 둡니다. 하지만

3년 연속 탈락합니다. 그때쯤 의지하고 지낸 친누나도 천연두로 죽습니다. 그의 나이 겨우 25살이었습니다. 로댕은 생의 의지를 잃고 수도원에 들어갑니다. 진짜 수도사가 될 요량이었습니다. 하지만 로댕의 예술적 잠재력을 눈치챈 수도원장이 그를 쫓아내듯 밀어내 사회로 돌려보냅니다.

1864년, 로댕은 심기일전해 파리 살롱전에 작품을 냅니다. 야심차게 〈코가 깨진 남자(코가 망그러진 사나이)〉 조각상을 출품합니다. 또 탈락합니다. 너무 생생하고 지독하게 사실적이라 거부감이 든다는 이유였습니다. 로댕은 이후 1870년 보불전쟁에 끌려갑니다. 얼마 안 돼 제대한 뒤에는 유럽 각지를 여행합니다. 로댕은 특히 1875년 이탈리아 견학에서 벼락에 맞은 듯 충격을 받습니다. 미켈란젤로의 위대한 작품을 마주한 겁니다. 각성한 그는 1878년 〈청동시대〉 조각상을 빚습니다. 로댕 표 현실주의 예술의 시작이자, 근대 회화의 출발점이 된 조각상입니다. 〈코가 깨진 남자〉처럼 〈청동시대〉 또한 신화, 역사, 문학 등 어떤 소재와도 연결 짓지 않았습니다. 이상화도 하지 않았습니다. 로댕이 파리로 온 뒤 만든 이 작품은 사람보다 더 사람처럼 빚어졌습니다. 평론가 무리는 "이 디테일을 흙으로 빚어? 웃기고 있네. 살아있는 모델 몸에 흙을 발라 본을 떴을 테지!"라고 저격할 정도였습니다. 프랑스 정부도 긴가민가해 직접 진상 조사를 벌입니다. 로댕은 여러 수모 끝에 결백함을 보입니다. 당당히 살롱전에서 3등상을 받습니다. 조각상은 국가가 사들입니다. 드디어 유명해집니다.

사적이고 지적인 미술관

"괴짜긴 한데, 실력은 진짜다!"라는 말이 돕니다.

1880년. 당시 프랑스 미술부 차관인 에드몽 투르케Edmont Tourquet 가 로댕에게 장식 미술 박물관의 입구를 만들라는 의뢰를 합니다. 로 댕의 〈지옥의 문〉은 그렇게 만들어집니다. 로댕은 이 작품을 필생의 역작으로 만들고자 했습니다. 프랑스 정부가 주문을 취소했는데도 조각칼을 계속 쥡니다. 마감 시한이 없어져 "오히려 좋아!"라는 반응 을 보였다는 말도 있습니다. 로댕은 20년 넘게 이 작품에 매달렸습니 다. 그런데도 100% 완성작을 만들지 못합니다. 디테일에 대한 광기 가 폭발한 겁니다. 그 사이 〈아담과 이브〉, 〈칼레의 시민〉, 〈발자크〉 등도 내놓았습니다.

✦ 평생 이기적으로 살았지만 업적만큼은

로댕을 말할 때 빼놓을 수 없는 이가 있습니다. 바로 카미유 클로 델(Camille Claudel · 1864~1943)입니다. 그녀는 로댕의 제자이자 연 인, 동시대의 또 다른 천재 조각가입니다. 1883년, 로댕은 작업실에 서 조각가 지망생 클로델을 처음 봅니다. 〈지옥의 문〉 작업이 한창일 때입니다. 선의의 경쟁자였던 알프레드 부셰Alfred Bouche가 파리를 떠 나면서 아끼는 제자 클로델을 그에게 맡긴 겁니다. 당시 로댕은 43살, 클로델은 고작 19살이었습니다. 로댕과 클로델은 약속한 듯 연인이 됩니다. 로댕은 클로델의 빛나는 외모, 이보다도 더 눈부신 재

능을 사랑했습니다. 클로델은 로댕의 까칠함, 그 안에서 피어나는 나약하고 다정한 면을 힘껏 끌어안습니다. 로댕은 클로델을 〈지옥의 문〉 제작 조에 둡니다. 그가 가장 중요하게 여기는 손과 발 작업을 맡길만큼 믿었습니다. 로댕은 〈칼레의 시민〉을 빚을 때도 클로델를 조수로 데려갑니다. 로댕은 그런 클로델에게 "생기가 사라졌던 내가 기쁨의 불꽃을 피우며 타올랐다. 오직 너로 인해서였다."고 고백도 합니다. 로댕과 클로델은 종종 서로를 '나의 우상'이라고 불렀습니다.

그러나 둘의 관계는 비극으로 끝맺습니다. 로댕과 사랑을 속삭이며 그의 일을 도운 지 10년, 클로델은 문득 뒤를 돌아봅니다. 어릴 적엔 세상 모든 남자 조각가가 너를 질투할 거라는 말을 들을 정도의 실력이었습니다. 그만큼 미래가 창창했습니다. 반면 지금은… 로댕 비위 맞추기에 급급합니다. 자기 이름을 내걸고 만든 작품도 몇 없습니다. 로댕에 대한 애정은 점차 애증으로 바뀝니다. 이기적인 로댕은 그런 클로델을 더 불안하게 합니다. 사실 로댕은 클로델을 만나기 전부터 사실혼 관계의 연인이 있었습니다. 무명 시절부터 함께 한 재봉사 로즈 뵈레Rose Beuret입니다. 로댕과 클로델은 뵈레 때문에 싸우는 일이 잦아집니다. 로댕은 뵈레와 끝내겠다는 각서도 썼지만 결국 그뿐이었습니다. 클로델은 "어쩌면 로댕이 내 재능뿐 아니라 내 인생까지 먹어 치운 게 아닐까….".라며 자조했습니다.

그 시기에 일이 터집니다. 참고 참던 뵈레가 클로델을 찾아와 죽일 듯 머리채를 잡고 그녀의 조각을 내던지며 난리를 피웁니다. 클로

사적이고 지적인 미술관

델은 완전히 질려버립니다. 사람들을 모아 "나는 로댕의 아이를 뱄다. 그런데 내 뜻과 무관하게 유산할 수밖에 없었다."라고 폭로합니다. 화들짝 놀란 로댕은 거짓말이라며 부인합니다. 이렇게 둘은 갈라서게 됩니다. 클로델은 이후 로댕이 내 영감을 훔쳤다고 중얼대며 거리를 헤맵니다. 자신의 몇 안 되는 작품을 "로댕이 이마저도 곧 훔쳐 갈 거야!"라며 마구 부숩니다. 1913년, 결국 정신병원으로 보내진 그녀는 차가운 쇠침대에서 30년이나 살다가 쓸쓸하게 눈을 감습니다.

그러면 로댕은 어땠을까요? 로댕은 클로델과 헤어진 후에도 잘 나갑니다. 온갖 논란을 다 딛고 승승장구합니다. 클로델이 정신병원에 갈 때쯤에는 프랑스의 살아있는 국보 취급을 받았습니다. 심지어 결혼도 합니다. 1864년에 만난 뵈레와 1917년이 돼서야 정식 결혼식을 올립니다. 클로델과 그 난리를 피운 다음에도 영국 출신의 화가 그웬 존, 일본에서 온 무용수 하나코 등과 바람을 피운 후였습니다. 로댕과 뵈레의 결혼식에 온 사람들은 뵈레가 그간의 수모와 헌신을 인제야 보상받는다고 수군댔습니다. 하지만 꿈을 이룬 뵈레는 결혼한 후 2주 만에 죽습니다. 로댕은 죄책감에 몸부림치고 그의 건강 또한 급속도로 악화합니다. 로댕을 둘러싸던 보호 마법이 풀린 듯 온갖 병과 함께 치매도 찾아옵니다. 로댕은 결국 뵈레가 죽은 해에 생을 마감했습니다. 예상치 못한 갑작스러운 최후였습니다. "나는 신이다." 유언은 이 한마디였습니다.

로댕은 평생 이기적으로 살았습니다. 늘 자기가 먼저였습니다.

그의 자기중심적 삶은 지금도 비판 대상입니다. 하지만 로댕이 빚은 조각계의 업적은 누구도 부정할 수 없습니다. 로댕은 새로운 출발선이 되었습니다. 그는 조각에 인간의 생명을 불어넣었으며 시대의 감성을 눌러 담았습니다. 끼워팔기의 인식이 남아있던 조각을 하나의 예술 영역으로 독립시키는 데 앞장섰습니다. 말년에는 로댕을 보기 위해 미국, 일본 등에서도 오는 사람이 있을 만큼 업적은 확고했습니다. 로댕이 죽고난 후 그의 작업실은 로댕미술관으로 다시 문을 열었습니다. 〈생각하는 사람〉, 〈지옥의 문〉 등 로댕의 대표작을 볼 수 있는 이곳은 프랑스 파리의 대표적 명소로 자리매김했습니다.

사적이고 지적인 미술관

분리파 선구자:
구스타프 클림트

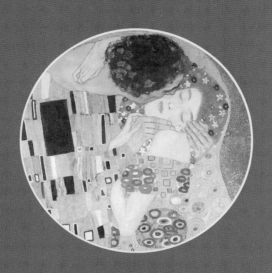

17

금빛으로 빛나는 애절한 키스,
주인공은 누구일까?

Gustav Klimt 1862~1918

"장관님. 이건 그림이 아니에요. 우리를 향한 도발, 진리에 대한 조롱입니다. 전시는커녕 불태워야 해요. 도가 지나칩니다!" 1900년 대 초 오스트리아 빈 대학교. 리터 폰 하르텔 당시 오스트리아 교육 부 장관이 문을 열고 들어오자마자 교수들의 불만 섞인 요구가 빗발 칩니다. "장관님. 도대체 이 미치광이 화가를 감싸는 이유가 뭡니까. 진리의 상아탑을 불경의 상아탑, 누드의 상아탑으로 만드실 겁니 까!?" 장관을 둘러싼 교수들이 고함칩니다.

"이 화가가 우리 대학과 우리 학문을 모욕하는 일을 묵과할 수 없 다는 데 동의하는 교수 87명의 성명서요. 이번에는 못 본 척 말고 총 장과 잘 상의해 보시오. 이 사업은 폐기 처분 감이야!" 원로 교수가 장관에게 두꺼운 종이 뭉치를 던지듯 안깁니다. 장관은 신경질적으 로 코를 긁습니다. '눈치껏 적당히 좀 하라니까, 이놈의 화가를 진

분리파 선구자: 구스타프 클림트

짜…!' 혼잣말하며 한숨을 길게 쉽니다. 원래 이렇게까지 파문이 생길 일은 아니었습니다. 밋밋한 빈 대학교 대강당에 천장화를 그리려고 했을 뿐인데… 이 화가를 부른 게 화근이었습니다. 가끔 상상 초월의 야한 그림을 그리는 통에 불안했지만 어쩔 수 없었습니다. 그의 실력만은 최고였기 때문입니다. 전통과 역사의 국립 대학교입니다. 어설픈 화가에게 맡기면 역풍이 불 게 분명했습니다.

　의뢰를 받아들인 화가는 '철학', '의학', '법학'을 주제로 붓을 듭니다. 그리고 〈철학〉의 스케치부터 그린 후 먼저 공개합니다. 이날 대학이 뒤집어집니다. 그림 속 벌거벗은 사람들이 고뇌에 둘러싸여 괴로워합니다. 불길함의 상징인 스핑크스가 외려 평온한 표정을 짓습니다. 대학 사람들은 빛나는 이성을 앞세워 진리를 찾는 학자의 모습을 그려줄 것으로 기대했습니다. 르네상스 화가 라파엘로의 〈아테네 학당〉 같은 작품을 상상한 겁니다. 그림을 본 이들은 충격을 받습니다. "우리가 뭐가 부족해서 저래?"라며 손가락질합니다.

　이쯤부터 뭔가 느낌이 싸하다는 말이 돌았습니다. 그때 그를 적극적으로 변호한 게 교육부 장관이었지요. "아직 주문한 그림이 2개 남았잖습니까. 좀 지켜봅시다." 진땀을 빼며 이 화가의 편을 들어줍니다. 하지만 두 번째 그림 〈의학〉(그림 1), 마지막 그림 〈법학〉(그림 2) 스케치도 문제작이 돼 도마 위에 오릅니다. 의학이 추구하는 삶을 미뤄두고 죽음을 부각했다는, 법학이 지향하는 정의를 표현하지 않고 죄악을 신랄하게 띄웠다는 논란에 휘말립니다. 이제 대학교수들 틈

　　　　　　　　　　　사적이고 지적인 미술관

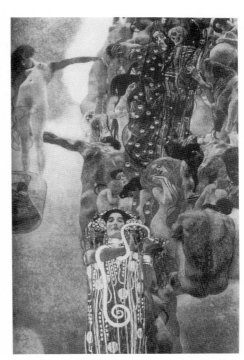

1. 구스타프 클림트, 의학Medicine,
 캔버스에 유채, 430×300cm, 1900~1907

2. 구스타프 클림트, 법학Jurisprudence,
 캔버스에 유채, 430×300cm, 1903

에선 "저 화가 학벌이 별로지 않아? 우리가 자기보다 잘났으니 열등감을 내보이는 거야?"라는 말까지 돕니다. 일각에선 이 화가를 옹호하는 목소리도 있었습니다. 진리 앞에서 자만하지 말라는 뜻이다부터 시작해 자기네들을 멋있게 그리지 않았다고 몽니를 부린다는 게 그들의 주장이었지만, 대세를 바꾸기엔 미약했습니다.

"제발 좀, 적당히 좀 해달라고 그렇게 말했거늘!" 장관이 이 화가의 작업실에 찾아가 책상을 쾅! 내려칩니다. "교수 87명의 성명이오. 나도 더는 어쩔 수 없소. 자네 그림은 천으로 가려질 처지에 놓였소. 이 세상 빛을 볼 수 없다는 뜻이야!" 장관이 성명서 뭉치를 거칠게 내려놓습니다. "장관님. 제가 이 구상에 매달린 게 몇 년인지 아시지 않습니까. 그런데 돌아오는 결과가 이것입니까?" 이 화가는 눈을 질끈 감았다가 뜹니다. "이 사람아. 나도 알아. 당신의 테크닉은 세계 최고 수준인 걸. 자네는 빈에서 가장 위대한 화가로 기록될 거야. 하지만 때로는 시대의 눈치도 볼 줄 알아야 한다고." 장관이 씩씩댑니다.

"어디까지 수준을 낮춰야 합니까? 그놈의 눈치를 본 게 그 정도란 말입니다! 앞으로… 앞으로는 절대 저에게 그 어떤 의뢰도 하지 마십시오. 이제 저는 정말로 제가 그리고 싶은 대로 그리겠습니다." 화가도 물러서거나 지지 않습니다. 장관은 무척 당황했습니다. 그가 이 정도의 파격 선언을 할 줄은 몰랐던 겁니다. "제가 할 말은 여기까지입니다." 화가는 고개를 돌렸습니다. 공간의 기류가 순식간에 뒤집혔습니다. 이들의 대화는 그것으로 끝이었습니다.

사적이고 지적인 미술관

이 화가의 이름은 구스타프 클림트입니다. 심혈을 기울인 작품이 홀대받는 일에 충격을 받은 클림트는 세 작품을 모두 회수합니다. "나는 검열을 너무 많이 받았다. 더는 이대로 있을 수 없다. 자유롭기를 바란다. 내 작품을 가로막는 그런 불쾌한, 하찮은 것들을 벗어버리고 자유를 회복하겠다."라는 말을 남긴 채 은둔의 화가로 삽니다. 거침없이 자기만의 그림을 만들어갑니다. 이 덕분에, 우리에겐 각성한 빈 분리파 선구자의 빛나는 역작을 볼 수 있는 축복이 주어졌습니다.

✦ 애절한 이 그림, 희대의 반항아 작품이라고?

한 쌍의 남녀가 포옹을 합니다. 남성이 여성의 뺨에 입을 댑니다. 양손으로 여성의 얼굴을 부드럽게 안고 있습니다. 두 눈을 감은 여성은 이 느낌을 음미합니다. 왼손으로 남성의 손을 쥐고, 오른손으로 그의 목덜미를 끌어안았습니다. 황금빛 덩굴이 걸린 여성의 발목은 입맞춤의 전율에 취한 듯 비틀어져 있습니다. 이들의 옷은 모두 금빛입니다. 배경에도 금빛 은하수가 한없이 깔렸습니다. 장소는 노란색과 보라색, 연두색 등의 수백 송이 꽃과 풀이 흩뿌려진 벼랑 위입니다.

남성의 창백한 얼굴과 손, 여성의 핏기 없는 모습은 극사실주의 기법으로 그려졌습니다. 그러나 정작 이들이 누구인지, 또 언제, 어디에서 이렇게 끌어안고 있는지에 대한 단서가 없습니다. 이 때문에 두 사람은 현실이 아닌 꿈 혹은 상상, 우주 같은 곳에 있는 것처럼 느껴

분리파 선구자: 구스타프 클림트

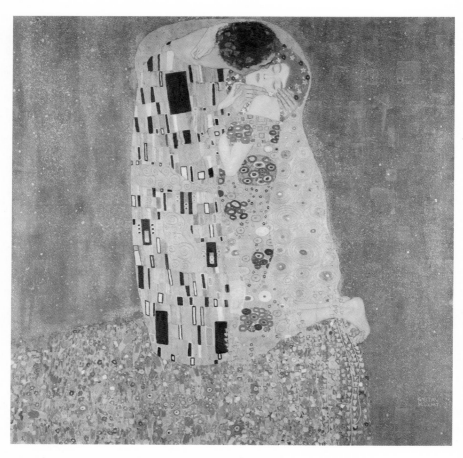

1. 구스타프 클림트, 키스Der Kuss–Liebespaar, 캔버스에 유채, 180×180cm, 1907~1908, 벨베데레

집니다. 입맞춤의 순간 이들의 눈 앞에 펼쳐진 환상 같기도 합니다. 남성이 걸친 검은색과 흰색, 회색 조의 네모 패턴과 여성을 감싼 빨간색과 파란색 톤 등 동그라미 패턴도 너무 정교한 나머지 비현실성을 더합니다.

감미로우면서 애절하고, 아름다운데도 서글퍼집니다. 첫사랑 같기도, 금지된 사랑 같기도 합니다. 영국 작가 에밀리 브론테Emily Bronte가 쓴 소설《폭풍의 언덕Wuthering Heights》의 한 구절도 떠오릅니다. '다시 한번 저 여자를 이 팔로 안아보자. 만약 그녀의 몸이 차면 북풍 때문에 내 몸이 차가워진 것으로 생각하고, 그녀가 움직이지 않는다면 잠들어 그런 것으로 생각하자.' 소설 속 남자 주인공이 싸늘해진 옛사랑을 끌어안으면서 하는 혼잣말입니다. 이 그림에는《천일야화》의 이야기꾼 셰에라자드도 놀랄 만큼 절절한 사연이 있을 듯도 합니다. 사랑의 시작과 끝을 암시하는 건지, 화사한 꽃밭과 아슬아슬한 절벽을 같이 그린 이유도 궁금해집니다. '키스'라는 이름으로 더 유명한 클림트의 그림, 〈키스-연인〉(그림 1)입니다.

✦ 주류에 맞서 분리를 택하다

클림트는 빈 분리파의 선구자입니다. 클림트는 1897년 오스트리아 빈에서 꾸려진 이 '문제아들' 모임의 초대 회장이었지요. 에로틱한 그림, 파격적인 화풍으로 명성(?)을 떨친 그였기에, "빈에서 당신만큼

분리파를 이끄는 데 제격인 사람이 없다!"며 추대받은 겁니다.

그렇다면 빈 분리파는 어떤 단체였을까요? 빈 분리파는 "인간의 내면을 제대로 그려보자!"는 목적으로 모인 예술가들의 결성체입니다. 함께 공유하는 특정한 예술 양식은 없습니다. 틀을 깬 자유로운 표현이면 싹 다 인정했습니다. 어쨌거나 규정, 규율 등 전통을 앞세우는 보수주의 화풍만 몰아내면 된다는 기조였습니다. 클림트는 '해외 미술과의 지속적인 접촉과 순수한 목적의 미술 구성, 공공단체들의 새로운 미술에 대한 관심 촉구'로 압축되는 선언문을 제시합니다. 고루함을 찬양하는 아카데미 중심 교육, 자유와 교류를 핍박하는 관 주도의 전시회 따위는 다 필요 없다는 겁니다.

"시대에는 예술을, 예술에는 자유를!"
— 빈 분리파 표어

그러니까 '분리分離'의 뜻을 그대로 품으면 됩니다. 낡고 판에 박힌 옛 화풍과는 분리되겠다는 선포입니다. 분리파Secession라는 말 자체는 '분리된 서민secessio plebis'이란 뜻의 라틴어에서 따온 겁니다. 로마사를 보면 귀족계급Partiscius의 지배에 불만을 가진 서민계급Plebis이 새로운 저항 집단을 꾸리는 행동 자체를 분리라고 표현했기 때문입니다.

이 중구난방처럼 느껴지는 빈 분리파가 미술사에 남긴 흔적은 깊

사적이고 지적인 미술관

고 진합니다. 무엇보다 미술의 대중화를 꼽을 수 있습니다. 그들은 1898년 1월, 잡지 '성스러운 봄Ver Sacrum'을 펴내 자신들의 자유로운 사상을 알립니다. 2개월 후인 3월부터는 전시회도 엽니다. 젊고 재능만 있다면 예외 없이 전시 기회가 주어졌습니다. 일본 미술전, 인상주의 미술전 등 해외의 주목받는 미술 화풍도 성실히 소개했습니다. 자기네들의 작품도 이웃 나라에 열심히 알렸습니다. 늘 주류였던 아카데미 인사들은 뒤로 밀어냈습니다.

분리파의 핵심 회원에는 건축가 오토 바그너*와 요제프 마리아 올브리히*, 클림트의 제자 에곤 실레*와 오스카 코코슈카* 등이 있었습니다.

무모해 보였던 빈 분리파는 화제 몰이에 성공합니다. 말도 많고 탈도 많은 문제아들 모임이었지만 실력과 감각에선 모두 어벤져스였습니다. 제1회 빈 분리파 전에 6만여 명이 다녀갔다는 말이 나올 만큼 대박이 터집니다. 어느 정도 부침은 있었지만, 이들은 그 자체로 신드롬이 됩니다. 그간 주류 미술은 이탈리아, 영국과 프랑스, 네덜란드 등 몇몇 나라를 중심으로 발전해 왔습니다. 특히 그 시

오토 바그너Otto Wagner 오스트리아 건축가(1841~1918). 유럽 건축사에서는 현대적 건축 디자인의 선구자로 알려져 있다. 간소하고 실용적인 건축 양식을 주장했다.

요제프 마리아 올브리히Joseph Maria Olbrich 오스트리아 건축가(1867~1908). 기하학적 형태와 직선, 평면을 활용해 20세기 건축계에 영향을 미쳤다.

에곤 실레Egon Schiele 오스트리아 화가(1890~1918). 클림트의 표현주의적 선을 더욱 발전시켰다. 인간의 육체, 성적인 욕망 등을 노골적으로 다뤄 20세기 초 빈에서 논란을 일으켰다.

오스카 코코슈카Oskar Kokoschka 오스트리아 화가(1886~1980). 주로 인물화를 그렸다. 특히 상대의 영혼까지 묘사하는 '심리적 초상화'에 뛰어났다.

절 오스트리아 빈은 예술의 변화를 따라가는데 유독 늦은 도시였습니다. 1900년대 초까지도 인구 200만 대도시인 빈 시민들은 마네, 모네, 세잔 등 회화계 혁명가들의 이름을 낯설어했습니다. 작곡가 구스타프 말러Gustav Mahler는 뒤처지는 빈을 놓고 "세계의 종말이 오면 나는 빈으로 돌아갈 거야. 그 도시는 모든 일이 20년 늦게 일어나거든!"이라고 말할 정도였습니다.

이런 불모지와 같은 빈에서 빈 분리파는 "많이 늦은 것 인정. 우리가 파리지앵만큼 우아하지 않은 것도 인정. 그런데도 주류에 한 방 먹일 수 있어."라는 점을 증명합니다. 사실 빈 분리파 전후로 모나코 분리파, 베를린 분리파 등 유럽 곳곳에서 분리파가 꾸려져 명맥을 이어갔습니다. 이들 또한 전통과의 분리가 핵심 기조였습니다. 빈 분리파의 성공은 이 집단들을 자극하는 나비 효과를 일으킵니다. 이들도 "심지어 쟤들조차 하는데 우리라고 못 할 게 뭐야? 어쩌면 우리야말로 파리를 앞지를 수도 있지!"라는 꿈을 꿉니다. 유럽 각지에서 갖은 예술적 도전이 폭발적으로 펼쳐집니다. 빈 분리파 덕에 빈 또한 음악의 도시를 넘어 진정한 예술의 도시로 거듭날 수 있었습니다.

이 과정에서 더 많은 대중이 미술을 접할 수 있게 되어 빈 분리파는 뜻하지 않게 대중미술의 고급화도 주도합니다. 역사상 손꼽히는 테크닉을 가진 '천재 중의 천재' 클림트가 수장입니다. 이미 그 실력이 하늘에 치달은 사람입니다. 개성이 넘치다 못해 뚝뚝 흐르는 에곤 실레와 코코슈카 등 '사기캐'가 일반 회원 정도였습니다. 빈 분리파

4. (위) 에곤 실레, 죽음과 소녀 Tod und Mädchen, 캔버스에 유채, 150×180cm, 1915, 벨베데레

5. (아래) 오스카 코코슈카, 바람의 신부 Die Windsbraut, 캔버스에 유채, 181×220cm, 1913~1914, 쿤스트뮤지엄 바젤

같은 영역 내 탁월하게 뛰어난
1인자를 보고 2인자로 열등감
이나 무기력함을 느끼는 현상
을 뜻한다. 2등의 심리를 표현
할 때 자주 쓰인다.

사람들의 그림 중 상당수는 주제에서 논란을
불렀지만, 그렇다고 작품성이 아예 없다고 폄
훼할 수 있는 작품은 많지 않았습니다. 이들
의 협력자와 경쟁자가 알게 모르게 느꼈을 압
박감이 상상이 되시나요?

어떤 이는 모차르트를 보는 살리에리가 된 듯, 이른바 살리에리
증후군*을 느꼈을 겁니다. 하지만 클림트 같은 괴물과 맞붙으며 대중
을 공략하다 보니 실력은 자연스럽게 좋아질 수밖에 없었던 것이지
요. 클림트가 이룬 성과를 보고 있자면, 가끔은 신이 파리 독주 체제
의 그 시절 유럽 도시 간 예술 밸런스를 맞추려고 그를 빈에 보낸 게
아닌가, 하는 생각도 듭니다.

✦ 경매가를 갱신한 눈부신 작품성

클림트의 또 다른 대표작 중 하나인 〈아델레 블로흐-바우어의
초상〉(그림 6)을 볼까요? 2006년 당시 미술품 경매 사상 최고가(약
1,620억 원)로 낙찰된 작품입니다. 무척 강렬하지요. 여성의 얼굴과
손, 어깨만 사실적으로 그려졌습니다. 창백한 피부의 여성은 여려 보
입니다. 다만 살짝 벌어진 채 튀어나온 입술과 훤히 드러난 쇄골, 목
과 손목 등에 걸친 화려한 장신구에서 자존심이 묻어납니다.

그림의 나머지 부분에는 온갖 장식과 패턴을 쏟아부었습니다.

"예쁘게 그리는 건 잘 모르겠고, 이 그림이 어디 걸려있든 제일 눈에 띄도록 만들어주겠다!"라고 작정한 마음이 생생히 와닿습니다. 화려함에 눈이 아플 정도지만 부담스럽지는 않습니다.

외려 그림에서 화가의 따뜻함을 느낄 수 있습니다. 그림 속 아델레는 왼손으로 오른손을 감싼 상태입니다. 그녀는 어릴 적 사고 후유증으로 오른손 중지를 심하게 다쳤는데, 클림트가 이를 알고 배려한 겁니다. 아델레의 남편은 당시 오스트리아의 설탕 재벌이었습니다. 클림트는 자신을 후원한 이 부부를 위해 그림을 그린 뒤 선물했습니다. 그 시절 빈의 부자들은 아내나 딸의 초상화를 남기는 게 유행이었기 때문입니다. 이 그림은 2015년에 상영된 영화 '우먼 인 골드The Woman in Gold'의 주인공이기도 합니다. 이 그림의 진짜 주인을 찾는 여정이 담긴 작품입니다. 금빛 여인이란 아돌프 히틀러가 이 작품을 몰수한 뒤 제멋대로 바꾼 이름이었지요.

클림트의 그림 〈유디트〉(그림 7)도 흥미롭습니다. 전쟁 상황에서 적장 홀로페르네스의 목을 베 고국을 구한 유디트를 퇴폐미 가득한 요부로 표현했습니다. 앞에서 만난 유디트의 그림들과는 사뭇 다른 분위기죠? 매혹적인 눈빛의 유디트가 자기 상반신을 거의 다 드러냈습니다. 금빛으로 반짝이는 옷과 장신구, 럭셔리한 나무 배경, 우아하게 들린 홀로페르네스의 목이 황홀감과 아찔함을 함께 안겨줍니다. 이 또한 당시 빈의 경직된 분위기 속에서 클림트만이 그릴 수 있는 외딴섬 같은 작품이었습니다. 이 그림도 아델레가 모델이었습니다.

6. 구스타프 클림트, 아델레 블로흐-바우어의 초상Adele Bloch-Bauer I, 캔버스에 유채, 140×140cm, 1907,
 뉴욕 노이에 갤러리

7. 구스타프 클림트, 유디트Judith I, 캔버스에 유채, 84×42cm, 1901년, 벨베데레

✦ 정점 찍고 반항, 그는 타고난 화가였다

클림트는 타고난 화가였습니다. 과장을 좀 하자면 붓을 쥔 순간부터 그림을 잘 그렸습니다. 구성도 잘 짰고, 센스도 좋았습니다. 이런 재능을 가진 화가는 미술사를 통틀어도 흔치 않습니다. 그저 여성과 금박, 살구색의 야한 그림만 좋아한 게 아니었던 겁니다.

클림트는 1862년 오스트리아 빈 근처의 바움가르텐에서 태어났습니다. 눈 떠보니 아버지가 금 세공사였지요. 그가 왜 그렇게 금색에 매달렸는지 짐작할 수 있는 가정 환경입니다. 어릴 적 아버지의 어깨 너머로 본 금빛에서 아름다움을 느꼈을 겁니다. 집안이 궁핍했던 탓에 클림트는 14살 무렵 일반 학교까지 그만둬야 했습니다. 이 와중에 친척 중 한 명이 클림트의 드로잉을 우연히 봅니다. 재능을 알아본 그의 도움 덕에 클림트는 1876년에 빈의 국립 응용미술학교에 입학합니다. 제대로 된 미술 교육을 접한 첫 순간입니다.

클림트는 빈의 고리타분한 미술 양식을 스펀지처럼 빨아들입니다. 1883년에 졸업한 클림트는 동생 에른스트 클림트, 동료 프란츠 마치 등과 공방을 차립니다. 주로 건물 벽면을 위한 사실적 화풍의 그림을 만들었습니다. 클림트는 20대 후반쯤부터 빈에 있는 그 누구보다 그림을 잘 그리는 경지에 오릅니다. 보통의 화가라면 평생을 쏟아야 겨우 쌓을 성과였습니다. 클림트는 그 세계에서 지루함을 느낀 듯합니다. 그 결과 빈 분리파가 꾸려졌습니다. 그가 행한 반항의 결과였습니다. 클림트는 점점 더 외설스러운 그림을 그립니다. 논란이 될

8. 구스타프 클림트, 다나에Danaë,
 캔버스에 유채, 77×83cm, 1907, 개인소장

9. 구스타프 클림트, 생명의 나무Lebensbaum,
 캔버스에 유채, 200×102cm,
 1910~1911, 비엔나 응용 미술관

게 뻔한 파격적인 작품을 들고 옵니다. 이런 그림들이 욕을 엄청나게 먹기는 했습니다만, 그의 독창성에 추종자 또한 수없이 따라붙었습니다. 이로 인해 분리파는 빈 내 최대 규모의 반항아 집단이 될 수 있었습니다. 클림트가 아닌 어설프게 실력 좋은 화가가 같은 행보를 보였다면, 빈 분리파의 수장은커녕 변태라며 매장됐을 겁니다.

그런 클림트는 1900년대 초 빈 대학교 천장화 파문으로 마지막 봉인을 풀어버립니다. 자신의 걸작이 고작 이런 대우를 받다니… 그는 그해 이후 더는 공공 작품을 의뢰받지 않습니다. 사실상 "앞으로는 정말로 내가 그리고 싶은 대로 그리겠다!"는 선언이었습니다. 클림트는 한풀이하는 사람처럼 금장식과 온갖 패턴, 기하학적 추상 양식을 쏟아붓습니다. 이 덕분에 〈키스〉, 〈유디트〉와 함께 〈다나에〉(그림 8), 〈생명의 나무〉(그림 9) 등 이른바 '황금 시기'를 열고 대작을 찍어냅니다.

✦ 매혹적인 그림, 모델의 정체는?

클림트는 은둔하며 살았지만, 그게 조용하고 얌전한 삶을 살았다는 뜻은 아닙니다. 클림트는 여성을 좋아했습니다. 그것도 아주 많이요. 그가 죽은 후 사생아를 낳은 여자들이 생계 부양비를 청구한 소송만 14건 이상입니다. 클림트가 여성들과 얼마나 자유롭게 관계를 맺었는지 알 수 있습니다. 자신의 그림만큼 삶도 에로틱했습니다. 평

생 결혼은 하지 않은 그에게 '빈의 카사노바', '희대의 바람둥이'라는 말이 끝까지 따라붙습니다. "클림트의 모델이 된 여성은 하나같이 그 양반과 그렇고 그런 사이더라."라는 추문이 돌 정도였습니다.

그렇다면 이쯤에서 궁금해지는 게 있지요? 클림트 필생의 역작인 〈키스〉의 모델은 누구냐는 겁니다. 주장은 엇갈립니다. 앞서 소개한 아델레는 클림트가 죽은 후 〈키스〉는 자신을 모델로 그린 것이라 주장합니다. 이 목소리에 무게를 두는 사람들은 그림 속 여성의 오른손이 제대로 펴지지 않았다는 점을 함께 주목합니다. 아델레의 초상화처럼, 이 그림에서도 그녀의 콤플렉스를 배려했다는 겁니다.

하지만 또 다른 여성인 에밀리 플뢰게Emilie Floege가 진짜 모델일 것이라는 의견도 상당합니다. 지금은 에밀리가 〈키스〉의 모델이었다는 게 정설처럼 여겨지기도 합니다. 그 이유는 에밀리는 클림트가 진심으로 사랑했던 여성이었기 때문입니다. "이 정도로 영혼을 담아 그렸다면 필시 에밀리다!"라는 주장입니다.

두 사람은 사돈 관계였습니다. 에밀리는 그의 동생인 에른스트의 아내의 여동생이었지요. 클림트는 플뢰게보다 12살 연상이었습니다. 클림트는 그런 에밀리를 때로는 친동생처럼, 가끔은 딸처럼 대하며 아꼈습니다. 17살 때 클림트를 만난 에밀리도 그를 그림자처럼 따랐습니다. 휴가와 사교모임 등 사적 일정 대부분에 동행하는 수준이었지요. 이 둘이 주고받은 엽서만 400여 통입니다. 그런 클림트가 에밀리와 관계가 멀어졌을 때가 있었는데, 그때 그녀를 그리워하며 자신

과 에밀리를 함께 그렸다는 겁니다.

클림트는 56세 나이로 눈을 감습니다. 스페인 독감 악화에 따른 폐렴과 뇌경색 때문입니다. 클림트는 투병 중에도 에밀리를 불러달라고 말할 만큼 둘은 각별했습니다. 사실 클림트는 그 유명세와 비교해 연구할 수 있는 자료가 많은 편은 아닙니다. 클림트는 자기 자신이나 작품에 관한 글을 쓰는 일에 '뱃멀미 같은 두려움이 다가온다'라며 기록을 거부했기 때문입니다. 클림트는 그 흔한 자화상도 없습니다. "나는 다른 사람들, 특히 여성에게 관심이 있습니다. 그보다 다른 형태에 대한 관심도 많습니다. 나는 내가 특별히 흥미로운 사람이라고 생각하지 않아요. 그저 온종일 인물과 풍경, 가끔은 초상을 그리는 화가일 뿐입니다." 그는 화가라면 한두 점은 남긴다는 자화상을 왜 그리지 않느냐는 물음에 이렇게 답변했습니다.

한편 클림트를 내세워 회화 운동으로 시작한 빈 분리파의 성과는 건축과 공예 영역에서도 찾을 수 있습니다. 찍어낸 듯 지을 수 있는 건물, 별 생각 없이 만들 수 있는 공예품에도 예술을 투영시킨 것이 이들의 가장 큰 공로 중 하나입니다. 고루하지만 않으면 된다는 식의 빈 분리파는 엄청난 포용력을 가졌었는데요. 이들의 이상은 그들만의 예술 타파, 즉 생활 속의 예술 실현이었습니다. 그러다 보니 회화보다 더 큰 영역으로, 회화보다 일상적인 영역으로 눈길을 줄 수밖에 없었습니다. 사람이 사는 곳과 사람이 쓰는 것, 건축과 공예로 무대를 넓힌 이유였습니다.

사적이고 지적인 미술관

18

어디선가 본 것 같은 이 정글,
사실 꿈에서 본 겁니다!

Henri Rousseau 1844~1910

"이 정글 그림? 당연히 가봤으니 그릴 수 있지! 넓적한 잎을 주렁주렁 단 낯선 식물, 긴 송곳니를 갖고 따라오는 야생 동물, 활활 타오르는 태양, 미지의 여인…. 그런 곳을 몸소 탐험했소. 퓨마와 같이 달려본 적 있나? 폭포에서 악어와 샤워해 본 적은? 하긴, 누구나 할 수 있는 경험은 아니지. 물론 정글에서 죽을 뻔한 적도 셀 수 없이 많소. 내 숙적은 재규어였소. 몇 날 며칠 내 그림자를 밟더라고. 눈만 마주치면 군침을 질질 흘리더군. 우린 치열한 사투 끝에 친해졌소. 서로 실력을 인정한 셈이지! 나는 녀석에게 '웰링턴'이라는 이름을 붙여줬어. 가까워지니 송곳니를 감추고 애교를 부리는데, 그 모습이 얼마나 귀여운지 믿을 수 없을 거요. 언젠가는 식인종도 만났지. 수십 명이 전부 다 백골 목걸이를 하고 있었소. 뒤통수를 맞고 쓰러졌던 나는 팔다리가 묶인 채 죽을 날을 기다렸는데… 아 글쎄! 그쪽 추장 딸이

나한테 홀딱 반했지 뭐요? 모두 곯아떨어졌을 때 살금살금 다가와 나를 풀어주더라고. 말은 통하지 않았지만, 눈빛을 읽을 수 있었소. 우린 그렇게 작별의 입맞춤을…. 잠깐. 우리가 무슨 말을 하다가 여기까지 왔지?"

신나게 말을 하던 이 화가가 머리를 긁적입니다. "선생님. 선생님의 그림 〈꿈〉(그림 1)에 대해 여쭤봤잖아요. 아울러 그림 속 정글들을 그렇게나 개성 있게 묘사할 수 있는 노하우도요." 그를 인터뷰하고 있는 기자가 웃으며 다시 묻습니다. 오른손이 작은 수첩 위에서 바쁘게 움직입니다. "그 시절 기억이 아직도 생생하니까! 혹시 멕시코 정글에 가본 적 있소? 기가 막힌다오. 다른 세상 같다니까. 나 때는 말이오. 특출난 병사들만 그런 곳에 파견 갈 수 있었소. 힘이 좋든, 총을 잘 쏘든, 한 분야에서만큼은 1등이어야 갈 수 있었다는 거요. 나? 나는 그러니까…. 참호를 기가 막히게 팠어. 아버지가 잘나가는 건축가였다오. 딱히 배운 적 없는데도 황무지를 귀족 침실처럼 만들었지! 역시 피는 못 속이는 법이야. 하하!"

"선생님. 그간 하신 말 전부 사실인가요? 외람되지만, 선생님의 정글 탐험 이야기가 그간 들은 내용과 약간 달라진 듯해서요." 기자가 조심스럽게 질문합니다. 이 화가는 놀란 듯 눈을 질끈 감았다가 다시 뜹니다. "우리…. 언제 이런 이야기를 한 적 있나?" 목을 가다듬은 화가가 질문을 건네곤 기자의 눈치를 봅니다. 유쾌한 어투는 사라지고 풀이 죽은 듯한 목소리입니다. "파블로 피카소가 연 선생님 초

　　　　　　사적이고 지적인 미술관

청 행사에서 했죠. 거나하게 취한 선생님이 그때 사람들을 불러 모아 정글 이야기를 하셨어요. 그런데요. 그땐 재규어한테 '웰링턴'이 아닌 '오클랜드'라는 이름을 붙여줬고, 친해진 뒤에도 긴장감을 늦출 수 없었다고 하셨어요. 참호 이야기는 없고, 저격수 제의를 받을 만큼 총을 잘 쐈다고…. 저희가 그 자리에서 친해졌잖아요. 그러다가 오늘 딱 기회가 돼 인터뷰를 요청한 것이고요."

"흠, 흠! 물론 기억하고말고. 내가 그때는 엄청나게 취했었지! 그래서 좀 헷갈렸나 보군. 음…. 어느 부분이 달랐다고? 하하!" 다 뻥이구나. 이쯤 되니 기자도 눈치챕니다. 하지만 이미 이 화가의 천진난만한 매력에 푹 빠졌습니다. 표정이 너무 순진합니다. 겉모습만 노인네일 뿐, 어린아이 같습니다. 허풍을 떠는데도 밉지 않습니다. 사실, 원래 특이한 사람인 걸 알았기에 충격도 없었습니다. 기사 쓰기는 포기하고 놀다 가기로 마음 먹습니다. 그의 요란스러운 거짓말과 함께요. "선생님은 참 재밌어요. 그래서요? 정글 이야기 좀 더 해보세요. 이 특이한 정글 그림 이야기를 해주셔도 좋고요."

등장부터 심상치 않지요? 이 귀여운 거짓말쟁이 남성의 이름은 앙리 루소입니다. 그간 다룬, 앞으로 등장할 화가 중 별종으로는 단연 1등 자리를 넘볼 화가입니다. 하지만 루소는 마냥 특이하기만 한 사람은 아니었습니다. 근성이 있는, 게다가 나름의 철학까지 있던 사람이었습니다. 이런 괴짜가 회화계에서 놀면 꼭 사고를 칩니다. 무엇이

1. 앙리 루소, 꿈Le Rêve., 캔버스에 유채, 204.5×298.5cm, 1910, 뉴욕 현대미술관

되든 하나 터뜨립니다. 루소도 그랬습니다. 왜 저러나 싶던 그는 근대 초현실주의의 선구자로 자리매김합니다.

✦ 이 정글, 현실이 아니라고?

하얀 달빛 아래 깔린 원시림, 정글입니다. 온갖 종류의 녹색이 눈길을 끕니다. 열대림은 초록색으로 빈틈없이 빽빽합니다. 실제로 이 그림이 쓰인 녹색류 물감만 50여 개입니다. 오크, 라일락, 유칼립투스, 산세비에리아, 바나나 나무 등 각자의 초록 기운을 품은 식물들은 꽃과 잎, 열매를 달고 빳빳하게 섰습니다. 그 사이사이 기묘한 생명체가 등장합니다. 왼쪽 위에 금색과 은색 털을 가진 새가 있지요. 귤색 열매가 달린 나무에도 새 한 마리가 앉아 있습니다. 거기서 왼쪽 밑을 보면 코끼리가 수풀 사이에서 고개를 쑥 내밉니다. 오른쪽으로 내려가면 사자 한 쌍이 눈을 동그랗게 뜬 채 코를 킁킁댑니다. 주황색 뱀은 구불대며 춤추듯 몸을 비틉니다. 잘 보면 사자 뒤에 피리를 든 원주민이 서 있습니다. 알록달록한 치마를 입고 있네요. 그 위를 보면 검은색 원숭이 한 마리가 나무에 매달렸습니다.

그리고 한 여인. 이곳과 어울리지 않는 여인이 붉은색 소파에 누워있습니다. 희미하지만 웃고 있는 듯합니다. 벌거벗은 채 두 다리를 포갰습니다. 그 자세가 이탈리아 화가 티치아노의 〈우르비노의 비너스〉(그림 2)와 비슷합니다. 사실 이 그림이 묘사하는 곳은 루소의 옛

2. **티치아노, 우르비노의 비너스**Venere di Urbino, **캔버스에 유채, 119.2×165.5cm, 1538,
우피치 미술관**

사랑인 야드비가Yadwigha의 꿈속입니다. '야드비가는 깊은 잠에 빠져
꿈을 꾸고 있습니다. 땅꾼이 피리를 부는 소리를 들었지요. 달은 꽃들
과 푸릇한 나무를 비춥니다. 뱀은 피리의 아름다운 소리를 즐깁니다.'
루소가 작품 제목 옆에 손수 쓴 시입니다. 즉, 여인이 소파 위에 누운
것까지만 진짜입니다. 주변 정글과 동물 등은 환상 속 풍경입니다. 이
정글은 실제로 존재하는 공간이 아닙니다. 앙리 루소의 작품 〈꿈〉(그
림 1)입니다.

사적이고 지적인 미술관

"이국의 낯선 식물을 볼 때면

나는 꿈을 꾸는 듯한 기분이 든다."

─앙리 루소

앙리 루소는 근대 초현실주의를 다룰 때 빼놓을 수 없는 화가입니다. 1924년 '초현실주의 선언'을 발표한 초현실주의 꿈나무들이 "우리들의 아버지!"라고 가리킨 사람이 루소입니다. 초현실주의 회화란, 현실을 뛰어넘은 무의식의 초超현실을 그리는 화풍입니다. 재미있는 상상부터 춥고 배고플 때 본 허상, 술에 취해 비틀대다 마주한 환상, 어젯밤에 꾼 끝내주는 꿈 등을 이성의 간섭없이 그대로 표현하는 겁니다. 가령 꿈에서 볼링공만 한 파란색 오렌지를 봤고, 이게 뇌리에 박혔으면 실제로 그렇게 생긴 오렌지가 있든, 없든 그냥 그리는 겁니다. "이봐, 이런 오렌지가 세상에 어디 있어?"라는 말이 들리면 "내가 꿈에서 봤는데?"라고 받아치면 문제 없는 것이지요.

루소가 근대 초현실주의자의 아버지가 된 이유는 여기에 있습니다. 정글을 줄기차게 그린 루소는 사실 정글에 가본 적이 없었습니다. 진짜로 발 한번 디딘 적도 없었습니다. 그는 프랑스를 벗어난 적 없는 화가였습니다. 야생 사자나 코끼리도 보지 못했습니다. 원주민과 어떤 교감도 한 적 없었습니다. 루소가 그린 건 환상 속의 정글입니

다. 그냥 자기 상상대로 표현한 겁니다. 루소는 정글을 그리기 위해 프랑스 파리 식물원과 잡지, 어린이 그림책 등을 참고했습니다. 정글 속 동물은 파리 만국박람회에 전시된 박제 동물을 보고 표현했습니다. 그게 다였습니다.

당연히 이렇게 '깔끔한' 정글은 존재할 수 없습니다. 전라의 여인과 빨간 소파가 생뚱맞게 등장할 일도 없습니다. 사자가 이 좋은 먹잇감 앞에서 토끼 눈을 뜬 채 멈칫하고 있지도 않을 겁니다. 루소의 그림에는 현실적인 면도 있지만, 그보다는 몽상적인 부분이 더 많습니다. 그의 작품이 정글이 디즈니 애니메이션 '라이온 킹'에 나올 법한 만화 속 세상처럼 느껴지는 건 이 때문입니다. 그 시대 평범한 화가가 정글을 그리기로 마음먹었다면 ▷일단 정글에 직접 가서 ▷거기에 사는 동식물을 꼼꼼하게 관찰한 뒤 ▷표현 기법이야 어쨌든 흙냄새 폴폴 나는 현실적인 그림을 만들었을 겁니다.

그런데 루소의 이런 기행奇行은 결과적으로 새로운 세계의 열쇠가 됩니다. 루소가 활짝 연 이 세상에 발을 디뎌보니 이성의 검열, 관습의 참견 따위 없는 완전한 '프리덤', 신세계였습니다. "저 정글이 늙다리 화가의 상상이야? 어디 신화나 성경의 한 구절 아니야? 자기 머릿속 환상을 저렇게 뭐라도 되는 양 그린다고?" 이런 말이 저절로 나올 만큼, 초현실주의가 덮치기 전 이성의 시대에선 루소는 조롱의 대상이었지요. 그간 회화는 실재하거나, 적어도 실재할 만한 걸 그리는 게 상식이었습니다. 신화나 종교 등 극히 일부 주제에만 상상력을 발

휘할 수 있었지요. 그런데도 어느 그림이나 예수 얼굴은 비슷하듯 그 한계는 뚜렷했습니다.

루소를 시작으로 이성의 사슬을 벗어던진 초현실주의 화가들은 실재하지 않는 것을 실재하는 양 그려봅니다. "성경에 등장하는 곳은 아니고 그냥 내가 상상해 본 세상인데…. 근데 내가 이런 걸 그려도 돼?", "어휴, 그리스·로마 신화는 무슨. 내가 꿈속에서 본 괴물이야. 재밌을 것 같은데, 내가 뭐라고 이걸 그려….'라는 생각을 뒤로 밀어 냅니다. 더 나아가 능청스럽게 평범한 사람들을 하늘에 막 띄워보고, 멀쩡한 시계를 끈적하게 녹여도 봅니다.

추상회화와 초현실주의는 모델 없이 그림을 그릴 수 있다는 데서 공통점이 있습니다. 두 화풍 모두 진짜 두 눈보다 '마음의 눈'에 기댔 습니다. 다만 추상회화가 화폭에 딱히 대상을 그리지 않았다면(이들 은 '느낌'에 따라 선을 죽죽 긋고 색을 채우는 것으로도 만족할 수 있었습니다), 초현실주의는 시치미 뚝 떼고 조금 더 구체적인 대상을 그리려고 한 점에서 차이가 있습니다.

✦ 꿈속 같은 초현실주의 특유의 감성

루소의 또 다른 대표작 〈잠자는 집시〉(그림 3)입니다. 초현실주의 회화만이 갖는 특유의 감성을 잘 보여주는 작품입니다. 집시 여인이 모래사막에 누운 채 잠들었습니다. 동양풍 옷을 입었는데 딱히 비싸

근대 초현실주의 선구자: 앙리 루소

3. 앙리 루소, 잠자는 집시 La Bohémienne endormie, 캔버스에 유채, 129.5×200.7cm, 1897, 뉴욕 현대미술관

보이지는 않습니다. 한 손에 투박한 지팡이를 쥐고 있습니다. 이불도, 신발도 없습니다. 만돌린과 질항아리 물병이 다입니다. 그 옆에는 사자 한 마리가 있습니다. 사람 한둘은 가볍게 찢는 사자인데, 이 여인을 잡아먹을 생각은 없는 듯합니다. 외려 잠든 여인을 걱정하는 것처럼 보이기도 합니다. 살아있는지 알아보려는 듯 얼굴 쪽에 코를 댄

사적이고 지적인 미술관

상태입니다. '제아무리 사나운 육식동물이라 해도, 지쳐 잠든 먹이 앞에서는 망설인다'는 부제 덕에 더욱 유순하게 느껴집니다. 사막 뒤로 강이 흐릅니다. 그 너머로 민둥산이 줄지어 서 있습니다. 푸른 하늘 위로 흰 보름달이 창백한 빛을 내려보냅니다. 짐작하겠지만 루소는 사막에도 가본 적이 없습니다. 이 또한 머릿속 상상을 그리고 싶은 대로 그렸을 뿐입니다.

감상자는 상식이 무너진 루소의 꿈속으로 쑥 들어온 셈인데요. 몽롱한 이 기분이 썩 나쁘지 않습니다. 오히려 신비로운 기운 한가운데 서 있는 느낌이 듭니다. 초현실주의 회화가 아니고선 푹 젖을 수 없는 독특한 감정입니다. 프랑스 시인 장 콕토도 이 그림을 본 뒤 "본능적인 감각이 이끄는 대로 자유분방하게 그린 환상적인 그림이다!"라고 칭송했습니다. 루소 본인도 이 그림이 뿜어내는 신비한 오라aura에 크게 만족했습니다. 고향 라발의 시장에게 직접 편지를 써 이 그림을 1,800프랑에 팔겠다며 선심 쓰듯 제안합니다. 전설의 화가 폴 세잔과 파블로 피카소가 한 달 생활비로 125~150프랑쯤 쓰던 시대였습니다. 당연히 아무런 답장도 못 받았습니다.

✦ 지금껏 이런 화가는 없었다

이 양반은 도대체 뭐 하는 사람이야…? 이쯤 되면 루소라는 사람 자체가 궁금해집니다. 끝없는 허풍, 무한히 샘솟는 자신감을 보면 어

쨌거나 어릴 적부터 엘리트 코스를 밟았다는 생각이 들지요? 그러나 아니었습니다. 사실 루소는 40대가 된 후에야 제대로 붓을 쥔 늦깎이 화가입니다. 돈도 없고, 집안도 그저 그랬습니다. 심지어 사고를 치고 법정에 들락날락하는 등 비행非行 기질도 있었습니다. 그런데도 루소를 아낀 사람들은 "그가 불쌍하다.", "한심하긴 한데 밉지는 않다."라며 감싸줬습니다. 어떤 삶을 살았길래 그랬을까요?

루소는 1844년 프랑스 북부의 소도시인 라발에서 태어났습니다. 어린 루소는 아버지가 투기로 전 재산을 날린 뒤 가난을 처절하게 맛봅니다. 돈도, 여유도 없던 루소는 고등학교를 때려치우고 배관공이었던 아버지의 뒷바라지로 푼돈을 법니다. 루소가 좋게 말해 허풍쟁이, 나쁘게 표현하며 사기꾼 기질을 품게 된 이유는 이런 유년 시절과 관련이 있습니다. 가난과 정규 교육을 못 받은 콤플렉스 탓에 자기 포장을 했을 가능성이 큽니다.

한 푼이라도 더 벌고자 취업 전선에 뛰어든 루소는 한 변호사 사무실에서 심부름꾼으로 일하게 됩니다. 그런데 그만 남의 물건에 손을 대고 맙니다. 충동을 못 이기고 슬쩍한 겁니다. 당시 그는 군 면제였는데요. 이 일이 커질까 봐 지레 겁을 먹고 자원입대합니다. 당연히 군 생활 중 멕시코로 파견 간 적은 없고, 군악대에서 클라리넷 연주자로 근무했다고 합니다. 루소는 아버지가 세상을 뜨자 가족 부양을 위해 제대합니다. 1868년 가족을 데리고 파리에 와 파리시 세관원이 됩니다. 말이 세관원이지, 파리로 들어오는 물품에 세금을 매기는 게

사적이고 지적인 미술관

전부였습니다. 돈도 없고 힘도 없는 말단직이었던 겁니다. 루소는 파리의 소시민이 돼 그럭저럭 살아갈 수 있었습니다. 그런데 그 삶에 도저히 만족할 수 없었나 봅니다. 이제 그는 위대한 항해에 나섭니다.

✦ 조롱과 비난에도 일요 화가, 꺾이지 않았다

위대한 항해라지만, 시작은 돛단배 수준이었습니다. 루소는 40살 무렵부터 붓을 듭니다. 스스로 미술에 재능이 있다고 믿었습니다. 고등학생 시절 다른 과목 성적은 보통이었지만 미술상은 받은 적이 있기 때문입니다. 루소는 1886년 당시 신진 화가의 등용문인 '앵데팡당'*에 그림을 냅니다. 매해 출품하지만 루소 그림에 관심을 두는 이는 없었습니다.

당연합니다. 루소는 그림을 제대로 배운 적이 없어 모든 면에서 서툴렀습니다. 색도 특이했고, 원근법도 어색했습니다. '실없이 웃음이 나온다', '3프랑으로 기분 전환하기 좋은 그림'이 고상한 비판일 정도였습니다. 사람들은 루소를 세관원이라는 뜻의 '두아니에'라고 놀립니다. 일요일에만 붓을 드는 아마추어라며 '일요 화가'라는 별명을 붙여 조롱합니다. 루소는 좌절했을까요? 그럴 리 없지요. 루소는 20년 넘는 경력의 세관원직을 내려놓고 49살부터 전업 화가

앵데팡당 Independant 프랑스 관전展에 반발해 1884년부터 개최한 심사 없는 미술 전시회. 신인상주의, 입체주의 등의 모체가 돼 19세기 말부터 20세기 초까지 미술 대중화에 영향을 끼쳤다. 폴 세잔, 앙리 마티스, 빈센트 반 고흐 등도 참여한 바 있다.

근대 초현실주의 선구자: 앙리 루소

가 됩니다. 그림 좀 그만 그리라고 모욕을 줬더니 "응, 더 열심히 할 게!"라고 화답한 셈입니다.

루소는 앵데팡당 등에 계속 작품을 냅니다. 이 덕분에 유명해지기는 했지만, 어딘가 좀 이상한 유명세였습니다. 못 만든 영화가 외려 밈이 돼 주목받는 일이 종종 있지요. 루소의 그림이 그랬습니다. 앵데팡당 관계자 중에는 머리를 싸매며 "또 이 인간이야. 제발 그림 좀 그만 내라고 해!"라고 울부짖는 사람까지 있었습니다. 가끔 그런 루소에게 초상화를 부탁하는 이도 있었습니다. 화가는 화가였거든요. 하지만 루소의 인물화는 실제 모델과 닮지 않은 것으로 유명했습니다. 주문자도 완성작을 본 뒤 "정말 미친 화가였네?"라며 받기를 거부하거나 찢어서 버리기 일쑤였습니다.

루소는 불꽃 남자였습니다. 포기를 모르는 사나이였습니다. 온갖 악평을 견딥니다. 이쯤 되면 타격을 입기나 했었는지 모르겠습니다. 그는 1900년대 초부터 집중적으로 정글을 그립니다. 왜 정글에 꽂혔는지는 정확히 밝혀지지 않았습니다. 프랑스의 멕시코 원정에서 살아남은 군인들의 이야기를 듣고 흥미가 생긴 게 아닐지 추측할 뿐입니다. 자신이 처한 유쾌하지 않은 현실과는 동떨어진 정글을 그리며 현실도피를 꾀했다는 말도 있습니다.

그런데 이게 무슨 일인지, 루소는 1905년에 드디어 전시 자격을 따냅니다. 마침내 비평가들이 루소의 작품을 눈여겨본 겁니다. '원시인의 그림 같다'라던 악평 대신 '소박함이 있다'라는 호평, '손을 안

4. **앙리 루소, 호랑이와 버팔로의 싸움**Combat de tigre et de buffle, **캔버스에 유채, 46×55cm, 1908~1909, 예르미타시 미술관**

대고 그린다는 소문이 있는데, 그림을 어떻게 그리는지 궁금하다'라 는 조롱 대신 '어린아이의 눈을 통해 그린 그림'이라는 칭찬이 나옵 니다. 고흐, 세잔의 그림도 재평가받는 시대였던 만큼, 이 이상한 양 반의 괴작도 재조명해 보자는 분위기가 형성된 것입니다. 그랬더니 그의 환상 속 세계에 매료되었습니다. 세잔을 발굴한 화상 볼라르가

루소의 그림을 삽니다. 이러면 '게임 끝'이었습니다. 루소는 그제야 이렇게 될 줄 알았다는 양 흐뭇하게 웃습니다.

✦ 피카소, '루소의 밤' 열고서 경악한 사연

루소 추종자 중 가장 잘 알려진 사람이 피카소입니다. 두 사람과 관련한 일화가 있습니다. 돈이 없던 청년 피카소가 길거리 좌판에서 그림을 덧그릴 수 있는 재활용 캔버스를 찾고 있었습니다. 이때 루소의 옛 그림을 봅니다. 루소가 초상화를 그려줬는데 당사자에게 퇴짜 맞은 그림이었거나, 앵데팡당에 낸 무수한 그림 중 하나였을 겁니다. 혁명가는 혁명가를 알아보는 법입니다. '전시장의 때가 묻지 않은 순수한 작품이다…!' 피카소는 이 그림이 품은 파격에 혼을 쏙 빼앗깁니다. 수소문 끝에 루소를 찾습니다. 40살가량 나이 차가 나는 할아버지와 손자뻘의 두 화가는 우정을 꽃피웁니다.

피카소는 1908년에 루소를 위한 연회도 엽니다. 이른바 '루소의 밤'입니다. 자신의 파리 작업실에 루소의 그림을 걸어두고 친구들을 초대합니다. 작업실은 루소의 그림 속 정글처럼 갖은 녹색 잎으로 꾸민 상태였습니다. 그리고 왕을 등장하게 합니다. 루소는 왕관을 쓴 채 그를 위한 의자에 앉았습니다. "우리 둘은 이 시대의 가장 위대한 화가들이지요. 피카소는 이집트 스타일에서 최고고, 나는 현대 스타일에서 최고입니다!" 기분 좋게 취한 루소의 한마디에 현장은 웃음으로

5. 앙리 루소, 나 자신, 초상, 풍경 Moi-même, portrait-paysage, 캔버스에 유채,
146×113cm, 1890, 프라하 국립 미술관

가득해집니다. 괴짜 늙은이의 귀여운 허풍으로 본 겁니다. 피카소와
몇몇만이 눈을 동그랗게 뜬 채 고개를 끄덕였습니다. '이 사람, 자기
가 뭘 하고 있는지 정확히 알고 있었구나!'라고 생각하면서요.

✦ "예술 그 자체가 피해를 봅니다!"

하지만 루소의 시간은 오래가지 못했습니다. 루소는 피카소가 주최한 '루소의 밤' 2년 뒤인 1910년에 병을 얻습니다. 그 해 66세 나이로 결국 눈을 뜨지 못합니다. 이제 막 유명해질 수 있었는데, 파란만장한 삶과 견줘볼 때 끝은 허무했습니다. 당시 알아주는 이가 많지 않았던 처지여서 장례식에 온 사람도 겨우 7명이었습니다.

한창 그림을 내지르던 루소가 한번은 사기 사건에 휘말려 재판을 받은 적이 있다고 합니다. 루소가 그때 재판관과 나눈 대화가 재미있습니다. "판사님! 제가 유죄 판결을 받으면 가장 피해를 보는 건 제가 아닙니다." "그게 무슨 말이오? 그러면 누가 제일 피해를 본다는 거요?" "예술이요. 예술 그 자체가 피해를 보게 됩니다!" 훗날 그의 말이 어느 정도 사실이 된 점도 흥미롭습니다. 루소는 회화 무대를 현실에서 환상, 나아가 과거와 현재의 한 장면에서 다른 차원 내지 미래의 한 시점으로 넓히는 데 공을 세웠습니다. 아울러 루소의 초현실주의 회화에서 볼 수 있는 기하학적 구성은 입체파와 추상회화, 단순화된 형태는 팝아트에까지 영향을 미치게 됩니다.

✦

야수주의 선구자:
앙리 마티스

19

헐크색 피부 갖게 된 이 여성,
그놈의 남편 때문에!

Henri Matisse 1869~1954

"이게 나예요?" 구겨진 내 표정과 떨리는 목소리를 듣고도 화가
는 실실 웃기만 했다. 그림을 받아든 나는 진심으로 이 작자의 턱을
날리려고 했다. 아무리 내 남편이라지만 이번 장난은 지나쳤다. "인물
화를 그릴까 해. 당신이 모델이 돼주시게." 남편이 수줍게 말한 그 날,
도도하게 응했지만 내심 뿌듯했다. 확실히 내가 요즘 옷을 잘 차려입
긴 했지. "그때 당신이 쓴 모자랑 입은 옷 말이오. 그 모습으로 나와줄
수 있소?" 빙고! 역시 그랬다. 남편은 내 패션에 감명을 받아 그림에
담지 않고는 배길 수 없는 모양이었다.

　"좋아요. 기다려 봐요!" 설렜다. 우아한 옷, 부터 나는 장갑, 기품
있는 부채에 크고 화려한 모자가 포인트! 콧노래를 불렀다. "이 정도
면 돼요?" "최고야." 보는 눈은 있어선…. "나는 당신이 단정해서 참
좋소." 남편은 작업 도중 나를 한껏 띄워줬다. "그렇지. 이 자세는 프

　　　　　　　　　　　야수주의 선구자: 앙리 마티스

로 모델도 버티기가 쉽지 않소. 역시 당신은 타고났군." 이쯤 되니 남편이 뭘 잘못 먹었거나, 내가 곧 알아차릴 수밖에 없는 큰 잘못을 했나 싶었다. "몸은 약간 옆으로, 얼굴은 나를 보고. 부채를 활짝 펴시오. 눈은 무심하게, 아주 좋아!" 원하는 표정, 요구하는 자세에 응해줄 때마다 남편은 눈을 찡긋했다. 기분이 썩 괜찮았다. 얼마나 잘 그리려고 저렇게 지극정성일까. 결과물에 대한 기대감이 쑥쑥 커졌다.

하지만 그 기분은 오래가지 않았다. 남편이 그린 그림을 본 뒤 나는 표정 관리를 할 수 없었다. 이 인간이 내 이마와 코에 녹색, 목에는 빨간색 물감을 흠뻑 찍어놨다. 차림새는 괴상하다 못해 참담했다. 수백 년 전 원시 부족이 행사를 앞두고 전통 분장을 한 듯했다. 고작 이런 걸 보려고 그 고생을 한 게 아니었다.

"장난해요? 이게 나라고요? 내가 이렇게 엉망인가요?" 화가 나서 묻자 이 인간은 뭐가 그렇게 즐거운지 웃음을 감추지 못했다. "장난치지 말고 진짜 나를 보여줘요. 어서!" 실실대던 남편은 이내 더 큰소리로 웃음을 터뜨렸다. "진짜 당신? 진짜 당신은 바로 내 앞에 있잖소. 그림은 당신이 될 수 없는 거요. 그림은 그림일 뿐이야." 그가 내 어깨에 손을 얹고 말했다. 끝까지 장난질이었다. 나는 그의 손을 뿌리쳤다. 단단히 화가 났다. 나는 이 남자와 일주일 넘게 말 한마디 하지 않았다.

앙리 마티스는 그날 이후 아내 아멜리의 화를 풀어주기 위해 고

378

1. 앙리 마티스, 모자를 쓴 여인Femme au chapeau, 캔버스에 유채, 80.5×59.6cm, 1905, 샌프란시스코 현대미술관

생했습니다. 가정의 불화(?)를 일으킨 문제의 작품은 〈모자를 쓴 여
인〉(그림 1)입니다. 아내의 반응은 약과였습니다. 이 그림을 본 사람
은 하나 같이 입에 담기도 힘든 험한 말을 쏟아냈습니다. 그나마 점
잖은 말이 이랬습니다. "이렇게 생긴 여자가 어디 있담? 야수가 따로
없군!"

✦ 사람 피부에 초록색이 이렇게 많다고?

　1905년 프랑스에서 마티스가 아내 아멜리를 그린 그림입니다.
눈빛에서 마티스에 대한 기대감과 무심함이 함께 느껴집니다. 갈색
의 머리카락을 단정히 말아 올리고 진한 눈썹과 깊은 눈동자, 빨간
입술을 보니 화장도 꽤 신경 썼습니다. 크고 화려한 모자를 쓰고 우
아한 드레스를 입었습니다. 한 손에 든 부채를 펼친 채 의자에 앉았
습니다. 그런데 그림 속 이 여성과 똑같이 생긴 사람이 정말 있을까
요? 붓질은 거칠고, 색상은 부자연스럽습니다. 얼굴이 초록색, 분홍
색, 노란색, 민트색입니다. 목은 주황색과 노란색이고요. 물감으로 대
강 찍어 발라 놓은 것 같습니다. 모자도 과일 바구니가 엎어진 양 색
감이 다채롭습니다. 그리다 만 듯한 드레스와 장갑, 부채 모두 네다섯
개 물감으로 엉성하게 칠한 느낌입니다. 사람도, 사물도 세부적인 묘
사는 절제된 상태입니다.

　배경도 부자연스럽습니다. 스케치북 위로 색종이를 거칠게 뜯어

　　　　　　　　　　　사적이고 지적인 미술관

붙인 듯합니다. 서로 다른 빛을 품은 구름이나 솜사탕이 두둥실 떠다니는 것 같습니다. 풍부한 색감만 보면 인물화가 아니라 자연이 가득 담긴 풍경화 느낌도 납니다.

✦ 색채, 해방을 넘어 폭발로

"눈으로 본 것과 전혀 다르게 칠해도 상관없다."

— 앙리 마티스

마티스는 야수주의 선구자입니다. 야수주의의 다른 이름은 포비즘fauvisme으로, 프랑스어로 'fauve'는 '야수의, 맹수의'라는 뜻입니다. 우리가 생각하는 그 야수野獸가 맞습니다. 야수주의는 빨강·노랑·초록·파랑 등 원색을 무기로 전통적 색의 체계를 부수는 기법입니다.

마티스는 현실의 색채를 화폭에 곧이곧대로 옮겨 담는 일에 "왜?"라고 반문한 화가입니다. 마티스는 더는 그 진리를 따를 필요가 없다고 생각합니다. 이보다는 화가의 생각, 감정, 경험을 색깔에 녹여내는 게 중요하다고 판단한 것입니다. 가령 구름의 흰색을 더는 흰색으로 표현하지 않습니다. 바다의 파란색을 더 이상 파란색으로 묘사하지 않고요. 내 눈에 어떻게 보이든 상관하지 않는 겁니다. 그냥 기분에 따라 구름은 빨간색, 바다는 노란색, 흙은 파란색으로 무작정 칠

합니다. 아예 구름에 빨간색과 초록색을 덕지덕지 바르기도 합니다.
바다도 노란색과 초록색으로 휙 그려버립니다.

　"하늘은 하늘색, 바다는 바다색, 나무는 나무색! 눈에 보이는 대
로 안 그리고 왜 색깔을 휘젓는데?"라고 질문할 수 있습니다. 마티스
는 "그렇게만 그려야 한다는 법이 있어? 그림은 그림일 뿐이야!"라고
대답했겠지요. 야수는 본능에 충실합니다. 하고 싶은 대로 하는 존재
입니다. 그간 법과 관례는 아무 상관 없습니다. 마티스는 미술계의 헌
법 같았던 그림 속 색채는 현실의 색채를 따라야 한다는 원칙을 화로
에 집어 던졌습니다. 마티스의 인물화를 보고 "미쳤군. 이게 어떻게
사람이야?"라고 불만을 표한 여성에게 마티스가 직접 건넨 말이 야
수주의의 정신을 요약합니다. 그는 웃으며 이렇게 속삭였다고 합니
다. "부인. 이건 사람이 아니고 그림이올시다." 실제로 보이는 것과는
상관없이 색깔을 어떻게 칠하는지는 '내 마음'이라는 겁니다.

　"내가 토마토를 파랗게 본 유일한 사람이라는 사실이 유감스럽다."
　—앙리 마티스

　그런 점에서 마티스는 표현주의의 선구자인 고흐와 고갱, 근대
회화의 선구자인 세잔의 영향을 듬뿍 받았습니다. 마티스가 궁극적
으로 지향한 건 색채 '폭발'입니다. 마티스에 앞서 인상주의자들이 빛
을 내걸고 색채 '해방'에 나선 것을 기억하나요? 사물을 내리쬐는 빛

의 강도 등에 따라 사물 색도 묘하게 달라질 수 있다는 게 이들의 발견이었지요. 고흐와 고갱, 세잔은 여기서 더 나아가 빛이라는 평계를 대지 않고도 사물 색을 바꿔 그려도 된다는 점을 몸소 보여줬습니다.

세 거장에게 힌트를 얻은 마티스는 이들의 가르침을 따라 한 걸음 더 나아갑니다. 가령 사과를 보고 "빛이니 각도니 다 필요 없고 사과를 그냥 파란색으로 칠해도 좋겠는데? 아예 보색補色을 모아서 같이 칠해버려도 재밌겠어!"라는 생각까지 해버린 겁니다. 이는 위대한 발상입니다. 해방된 색채의 바짓가랑이를 잡고 있던 마지막 요소, '기준점'까지 털어냈기 때문입니다. 이 말을 이해하기 쉽게 풀어보겠습니다. 인상주의와 고흐, 세잔 공부를 나름 열심히 했다는 화가들마저도 "맞아. 사과가 꼭 빨간색일 필요는 없지. 빛의 양에 따라 갈색일 수도, 주황색일 수도 있어." 딱 여기까지만 생각하던 시기였습니다. 선배들의 힌트를 보고도 "아무리 그래도 사과를 파란색으로 칠하는 건 오버지?"라는 태도였던 겁니다. 색채 혁명을 이어받는 듯하면서, 자신들도 모르게 또다시 사과와 비슷한 색채를 칠하고 있었습니다.

이는 일종의 관성으로, 색채 변형의 기준점을 '보이는 색'에 둔 겁니다. 오렌지색이 변해봐야 기준인 노란색에서 더 밝아지거나, 어두워지거나 둘 중 하나지, 따위의 고정관념을 떨치지 못했던 것입니다. 겨우 해방됐던 색채는 이 관성(기준점) 때문에 또다시 세상의 눈치를 보고 있었습니다. 각성한 마티스 덕에 그제야 색채는 아무 형상에나 내려앉을 수 있었습니다. 그 자리에서 마음껏 폭발할 수 있었지요. 마

　　　　　　　　　　　야수주의 선구자: 앙리 마티스

티스가 "비슷한 애들끼리 붙어있지 말고 흩어져 봐. 어이, 파란색과 초록색. 또 바다랑 섬 풍경화로 가려고 하지? 빨간색. 또 꽃 정물화에 자리 깔려고 하는 거지? 너희들 모두 인물화로 가봐. 생소해도 뭐 어때? 너희들은 인물 그 자체가 아니잖아. 그냥 물감일 뿐이야!"라고 외친 격입니다.

✦ "도나텔로가 야수에게 둘러싸인 꼴이군!"

학계에선 현대 미술의 첫 번째 사조로 야수주의를 꼽습니다. 화가가 '재현의 틀'을 완전히 벗어던진 채 마음껏 개성을 발휘하게 됐기 때문입니다. 지금에서야 이런 귀한 대접을 받지만, 당시 마티스의 시도는 당연히 논란의 중심에 섭니다. 야수주의라는 말에도 인상주의처럼 조롱이 스며있었지요. 마티스는 동료 앙드레 드랭, 알베르 마르케 등과 함께 1905년 가을 프랑스 파리에서 열린 미술 전시회 '살롱 도톤'*에 출품합니다. 나름 이름난 미술 평론가 루이 보셀Louis Vauxcelles이 이 전시회에 옵니다. 가을에 열리는 살롱 도톤은 봄에 개최되는 '앵데팡당'과 함께 신진 화가들의 등용문 역할을 했기 때문입니다.

보셀은 마티스와 그의 친구들 작품이 걸린 7번 전시실에 들어옵니다. 그 전에 보셀은 심호흡을 합니다. '위험한 미치광이들의 전시실'이라는 소문을 미리 들었던 탓입니다. 발

살롱 도톤Salon d'Automne 매년 가을에 개최되는 프랑스의 미술전 중 하나. 1903년부터 열린 이 전시회는 비교적 진보적인 성향이 강했다.

사적이고 지적인 미술관

을 딛자마자 눈을 사로잡은 게 마티스의 그림 〈모자를 쓴 여인〉이었습니다. 보셸의 눈에는 제멋대로 색을 칠한 그림일 뿐이었습니다. 문제는 이런 그림이 전시실에 몇 점 더 있었다는 겁니다. 미술 경향이 계속 바뀌고 있다지

만 이건 너무했다 싶었습니다. 보셸은 눈을 둘 곳을 찾다가 전시실 한가운데 르네상스 양식의 우아한 흉상이 있는 걸 봅니다.

"참나. 도나텔로°가 야수에게 둘러싸인 꼴이군!"

야수주의라는 말은 바로 여기, 보셸의 한탄에서 탄생합니다. 또 다른 평론가 카미유 모클레르는 마티스의 〈모자를 쓴 여인〉을 보고 "대중의 얼굴에 던진 물감통"이라고 혹평키도 했습니다. 단 한 명. 한 명만은 〈모자를 쓴 여인〉을 본 직후 야수주의의 파괴력에 온몸을 떨었다는 설이 있습니다. 앙리 루소를 알아본 그 남자, 또 파블로 피카소입니다. 피카소가 아직 폭발적 인기를 얻기 전이었습니다. 그는 곡예사 가족의 공연을 보고 느낀 충격을 고스란히 옮겨 담은 자신의 작품을 살롱 도톤에 낼 생각이었습니다. 이 그림이야말로 살롱 도톤의 최고 화제작이 될 것이라고 자신했지요.

피카소는 포장한 그림을 들고 살롱 도톤 전시장에 갑니다. 그림을 출품하기에 앞서 미리 들어온 작품들을 쓱 훑어봅니다. 의기양양한 피카소의 얼굴을 사색으로 만든 그림이 〈모자를 쓴 여인〉이었습니다. 굳어버린 피카소는 작품의 포장도 풀지 않은 채 그대로 들고

거트루드 스타인Gertrude Stein
미국의 시인 겸 소설가, 미술애
호가(1874~1946). 생애 대부분
을 프랑스에서 보내며 앙리 마
티스, 파블로 피카소, 어니스트
헤밍웨이 등과 교류했다. 예술
에 안목이 있어 젊은 화가와 작
가를 잘 발굴했다.

밖으로 나가버립니다. "이봐, 작품 안 내? 어디 가!"라는 친구 말에 "나는 부족해. 나는 많이 부족한 인간이었어…."라며 참여 뜻을 접었다고 합니다.

말도 많고 탈도 많은 그림이었지만, 선구안을 갖고 이 작품을 산 사람도 있습니다. 바로 미술 평론가 레오 스타인입니다. 피카소와 헤밍웨이를 발굴해낸 그 시대 예술가의 대모 거트루드 스타인*의 오빠였습니다. 레오도 처음에는 이 그림을 보고 "여태 내가 본 그림 중 가장 형편없는 물감 얼룩이야!"라며 신랄하게 공격했습니다. 그런데 실컷 욕을 퍼부은 그날 밤, 자려고 누워보니 이상하게 그 그림이 계속 떠오르는 겁니다. 레오는 결국 또 7번 전시실로 가 그림을 봅니다. 당시 젊은 화가들은 "레오가 그 이상한 그림을 엄청 진지하게도 보네!"라며 비웃었습니다. 레오는 홀린 듯 그 그림을 삽니다. 뭐라고 설명할 수 없지만, 이 작품이 미술계의 새로운 바람이 될 것으로 직감한 겁니다. 그의 안목은 틀리지 않았습니다.

✦ 폭발한 색채에 유영하며 마술사가 되다

마티스가 '색채의 마술사'로 능력을 가감 없이 발휘한 작품이 〈붉은 방〉(그림 2)입니다. 빨간색이 폭발하고 있는 이 방은 실제로는 빨

2. (위) 앙리 마티스, 붉은 방La Desserte rouge, 캔버스에 유채,
 180.5×221cm, 1908, 예르미타시 미술관

3. (아래) 앙리 마티스, 금붕어와 조각상Goldfish and Sculpture, 캔버스에 유채,
 116.2×100.5cm, 1912, 뉴욕 현대미술관

간색 방이 아니었습니다. 마티스가 그저 빨간색으로 채우고 싶어서 칠했을 뿐입니다. 여성의 상의와 하의는 각각 검은색과 흰색, 창밖은 진한 녹색으로 장식했습니다. 접시에 놓인 과일, 주스처럼 보이는 액체, 꽃송이 모두 원색으로 채웠습니다. 방 안은 부드러운 꽃과 줄기 모양으로 가득합니다. 모든 대상이 심플합니다. 음영도, 명암도 없습니다. 원근법도 없습니다. 강렬한 원색을 썼으나 그림 자체는 온화합니다. 동화책 속 삽화 같은 따뜻함입니다.

마티스의 그림 〈금붕어와 조각상〉(그림 3)을 볼까요? 이번에는 파란색을 방 전체에 덕지덕지 칠해놨습니다. 빨간색으로 그린 저 곤봉 같은 게 금붕어입니다. 조각상, 어항, 꽃병과 받침대 모두 단색으로 꾸몄습니다. 물감을 몇 종류 쓰지 않았으니 팔레트도 휑했을 듯합니다. 하지만 그림은 이와 상관없이 색감으로 가득한 느낌입니다.

✦ 병원서 그림 맛을 본 뒤 일생 과업으로

야수주의 선구자인 마티스는 삶도 야수처럼 격정적이었을까요? 그는 의외로 야수 같은 삶을 살지 않았습니다. 마티스는 신사의 생을 꾸려갔습니다. 점잖고 단정했습니다. 작업할 때도 정장을 입었습니다. 피카소처럼 여자관계가 복잡하지도 않았습니다. 마티스는 1869년 프랑스 북부 르 카토 캉브레지에서 태어났습니다. 동네에는 염색공장이 다닥다닥 붙어 있었습니다. 알록달록한 색에 빠진 큰 천

들이 널린 골목길이 놀이터였습니다. 훗날 마티스의 화풍에 대한 복선 같은 풍경이었겠지요.

그런 마티스는 어린 시절 추억을 잊고 법학도가 될 뻔했습니다. 마티스가 색채를 다시 접하게 된 건 우연에 가까웠습니다. 법 공부를 하던 그는 21살 때 맹장염에 걸려 병원 생활을 합니다. 어머니가 병실에서 지루해할 아들을 위해 그림 도구를 건네줍니다. 재미 삼아 그림을 그리기 시작했는데 생각보다 재미있었습니다. 평생 못 느낀 즐거움에 젖습니다. 훗날 거장이 된 마티스는 그 시절에 대해 '낙원과 같은 것을 발견했다'고 회고했다지요.

그림에 푹 빠진 마티스는 내 운명은 화가라고 선언합니다. 가족의 반대를 뒤로 하고 미술 세계에 몸을 던집니다. 곧장 파리의 사립 미술학교에 들어가 그림 공부를 합니다. 국립미술학교에는 합격하지 못했지만, 마티스의 재능을 본 귀스타브 모로Gustave Moreau가 그를 성심껏 가르칩니다. 훗날 낭만적 상징주의 선구자로 칭송받는 모로는 마티스에게 자유롭고 개성 있는 그림을 그리라고 조언합니다. 전통에 대한 강박관념을 버리라고 강조합니다. 모로가 없었다면 마티스의 회화관은 크게 달라졌을지도 모릅니다.

마티스는 회화 기술을 차곡차곡 쌓아 올립니다. 1896년 프랑스 국민미술협회가 연 전시회에 작품 4점을 출품하고, 이 가운데 1점을 나라가 사들일 정도의 실력을 갖춥니다. 그런 마티스가 1900년쯤부터 세잔의 그림을 본격적으로 연구하며 색채의 대담한 사용을 실험

야수주의 선구자: 앙리 마티스

합니다. 사실 그때는 모두가 세잔을 따라 하던 시절이었습니다. 이들과의 차별화를 꿈꾼 마티스는 화려한 색감을 품은 아프리카 전통 미술에서 돌파구를 찾습니다. 아프리카의 강렬하고 이국적인 작품은 또 다른 신세계였습니다. 마티스는 세잔 풍 회화와 아프리카 미술을 모두 체화합니다. 그 결과 1905년, 문제작 〈모자를 쓴 여인〉을 내놓게 된 겁니다.

✦ 사실은 따뜻한 치유의 화가

마티스는 그날부터 영원히 야수주의 선구자로 칭해집니다. 그런데 정작 본인은 야수주의라는 말을 별로 좋아하지 않았다고 합니다. 이 말의 탄생 배경도 그렇지만, 마티스가 짐승 같은 그림을 그린 기간은 길지 않았기 때문입니다. 사나움이 느껴지던 마티스의 그림 분위기는 5년여 만에 따뜻해집니다. 색감의 폭발 자체는 같았으나 그림은 보다 온화해집니다. 때마침 1차 세계 대전 전운이 감돌며 온 세상에 긴장감이 가득했던 시대입니다. 마티스는 그쯤 "나는 치유를 선물하는 안락의자 같은 그림을 그리고 싶다."고 말했습니다.

마티스의 〈생의 기쁨〉(그림 4)을 함께 봅시다. 색채는 통념과 배치되지만, 언뜻 봐도 전기장판에 들어간 것처럼 따뜻함이 퍼집니다. 실제로는 볼 수 없는 붉고 노란 나무와 들판, 자주색 바다가 환상적인 분위기를 연출합니다. 서로 다른 크기와 피부색의 사람들은 마음

4. **앙리 마티스, 생의 기쁨**La Joie de vivre, **캔버스에 유채, 176.5×240.7cm, 1905~1906,**
 반스 파운데이션

껏 늘어지고 뛰어놀고 있습니다. 유토피아적 느낌입니다. 그림은 누
드화적 면을 갖췄지만, 야하다는 생각은 별로 들지 않습니다. 포근하
고 따뜻합니다. 어쩌면 야수 같은 그림으로 보는 이의 감정을 최고조
로 끌어올려 봤기에 이 정도 수준을 갖춘 치유의 그림도 그릴 수 있
는 게 아닌가 하는 생각도 듭니다.

　72세의 마티스는 십이지장암에 걸려 더는 붓을 들 수 없게 됩니
다. 그러나 그의 사전에 포기란 없었습니다. 붓이 잡히지 않으니 가위

　　　　　　　　　　　　야수주의 선구자: 앙리 마티스

와 색종이를 듭니다. 그는 가위와 색종이를 조각칼과 석고상처럼 봅니다. 얼추 밑그림을 그린 후 가위로 색종이를 오려 거기에 붙입니다. 석고상은 조각칼을 통해 새 생명을 얻습니다. 마티스는 흔한 색종이도 가위질에 따라 새로운 예술이 될 수 있다고 믿었습니다. 마티스의 이 기법은 새로운 수요를 만들었습니다. 벽지, 책과 음반 표지, 음악회와 전시회 포스터가 색종이 기법에 영향을 받게 됩니다. 마티스는 마지막까지 혁신의 불꽃을 쥐었던 겁니다.

1954년 11월, 어떻게든 작품 활동을 이어가던 마티스는 85세 나이에 프랑스에서 심장마비로 눈을 감습니다. 록펠러가의 후원으로 프랑스에 마티스 박물관이 세워지기 2년 전이었습니다. 마티스를 필생의 라이벌로 여긴 피카소는 이 소식을 듣고 다음과 같이 말했지요.

"나를 지독히도 괴롭히던 마티스가 사라졌다. (…)
내 그림의 뼈대를 형성하는 데 가장 큰 영향을 준 사람이었다.
그는, 내 영원한 멘토이자 라이벌이었다."

— 파블로 피카소

추상회화 선구자(1):
바실리 칸딘스키

20

화폭 위에 음악을 담은
잘생긴 법학 교수님

Wassily Kandinsky 1866~1944

"교수님. 혹시 불편하신 곳이라도…?" 1896년, 러시아 모스크바에서 열린 인상주의 회화 전시회. 안내원이 한 남성에게 다가가 말을 겁니다. 그럴 수밖에 없었습니다. 말쑥한 이 신사가 모네의 그림 〈건초 더미〉 앞에서 망부석처럼 굳어있던 겁니다. 돗자리를 주면 바로 깔고 앉아 살림이라도 차릴 기세였습니다. 깔끔한 가르마와 커다란 안경, 잘 닦인 구두…. 이 남성은 평생 책만 끼고 살았을 듯한 범생이 스타일입니다. 그런 사람이 한 그림 앞에서 남의 곁눈질도 보이지 않는 듯 입을 벌린 채 멈춘 것입니다. "교수님, 괜찮으신 것 맞아?" 신사와 함께 온 청년들이 귓속말을 주고받습니다. "슬쩍 말을 걸어봤는데, 아예 미동도 없으셨어. 아무래도 누군가에게 말은 해야 할 것 같은데…." 한 청년이 걱정스러운 목소리로 말합니다. 그는 돌아서서 전시 관계자를 찾습니다. "우리 법학과 교수님이 지금 그림 앞에서 몸이

굳으셨어요. 가서 봐주실래요?"라는 그 청년의 말을 듣고 온 안내원은 자기 세계에 빠진 이 신사에 당황합니다.

"저기, 교수님?" 안내원이 계속 말을 걸자 그는 그제서야 고개를 돌립니다. "그, 그러면 즐거운 관람 되세요." 안내원이 가슴을 쓸어내리며 종종걸음으로 돌아서던 순간…. 이번에는 이 신사가 말을 겁니다. "그런데 말이오. 이 그림, 알고 있었소?" "네?" "건초 더미를 그렸다는 점을 한눈에 알아봤소?" "저는 제목을 보고…." 안내원은 두서없는 질문을 받고 움찔합니다. 이 신사가 있어야 할 곳은 전시회가 아니라 다른 곳이 아닐까 하는 생각이 듭니다. "묘사는 없고 빛에 비친 인상만 있으니…. 나도 그렇소. 제목을 보기 전까지는 이 그림이 무엇을 그린 건지 몰랐소. 그런데 말이야. 대상을 저따위로 내팽개치고 색채만으로도 이런 그림을 그릴 수 있는 것. 이거야말로 정말 경이로운 일 아니오?"

신사의 떨리는 목소리를 들은 안내원은 그를 올려다봅니다. 그는 감동에 푹 젖어 있습니다. 촉촉한 두 눈에서 곧 눈물이 떨어질 듯합니다. "내가 그림을 잡아둔 게 아니오. 그림이 나를 잡아둔 거였소." 종일 모네의 그림 앞에 있던 이 신사는 겨우 자리를 뜹니다. 안내원은 이 신사를 유심히 봅니다. 그의 눈빛이 예사롭지 않습니다. 꼭 무언가 저지를 것 같은 느낌이었습니다.

"이 그림은 나를 붙잡았다. 내 기억에 절대적 영감을 줬다. 놀람

사적이고 지적인 미술관

1. 바실리 칸딘스키, 구성 8 Composition VIII, 캔버스에 유채, 140×201cm, 1923, 솔로몬 R. 구겐하임 미술관

과 혼란스러움에 젖어들었다. 이 그림은 내게 동화 같은 힘과 화려함을 선사했다." 모네의 그림 앞에서 기묘한 분위기를 풍기고 간 남자의 이름은 바실리 칸딘스키입니다. 법대 교수였던 칸딘스키는 이날 갑자기 화가가 되겠다고 결심합니다. 30대를 갓 넘긴 나이였습니다. 그간 배운 법학 이론은 뒷방에 쌓아둡니다. 새로운 길을 걷게 된 결과, 그조차도 상상하지 못한 삶을 삽니다. '추상회화 선구자'의 생입니다.

✦ 느낌은 알겠는데, 뭘 그린 거라고?

갖은 형태와 색채가 흩뿌려져 있습니다. 특히 눈길을 끄는 건 화폭 왼쪽 위에 있는 크고 검은 원입니다. 이 원은 나머지 작은 원의 태양인 양 기준점 역할을 합니다. 뾰족한 삼각형, 날카로운 직선과는 강한 대조를 이루고 있습니다. 노란색과 주황색 등 밝은색, 짙은 빨간색과 파란색 등 어두운색도 대립합니다. 도형만큼 선도 마구 그어졌습니다. 검은색 수직선과 수평선, 둥근 곡선은 팽팽히 기싸움을 하는 듯합니다.

그림을 지긋이 보고 있으면 활기가 샘솟습니다. 자꾸 무언가를 상상하도록 그림이 등을 떠밉니다. 누군가는 어린 시절 형형색색 크레파스를 갖고 놀던 때, 누군가는 학창 시절 꿈꿔본 '마법의 성' 같은 환상 세계를 떠올립니다. 통통 튀는 원과 쭉쭉 뻗어 나가는 선을 보

사적이고 지적인 미술관

다 보면 리듬감도 느껴집니다. 머릿속에서 경쾌하고 숨 가쁜 여러 음악이 재생됩니다.

느낌은 알겠는데… 도대체 뭘 그린 걸까요? 왼쪽에 크게 있는 검은 원 하나, 그 옆에 나란히 선 산꼭대기 같은 밑변 없는 삼각형 두 개만 있었다면 그림의 분위기는 차분했을 것 같습니다. "좀 특이하긴 해도…. 해와 산이 있는 고요한 풍경을 그렸구나!"라는 생각도 할 수 있었을 겁니다. 하지만 형형색색의 원과 반원, 정체 모를 삼각형과 사각형, 온갖 선과 색깔이 말 그대로 '끼얹어진' 탓에 "그림 참 역동적이네! 근데 그리고 싶은 게 뭐야? 그래서 어쩌라고?"라는 생각도 듭니다. 칸딘스키의 작품 〈구성 8〉(그림 1)입니다.

✦ 회화, 이젠 심오한 세계로 풍덩

"형태는 잘 알아볼 수 없어도, 즉 대상이 없다고 해도,
색채만으로 감동을 줄 수 있다."

— 바실리 칸딘스키

칸딘스키는 추상회화 시대를 연 선구자입니다. 그로 인해 예술계는 돌아올 수 없는 강을 건넙니다. 칸딘스키는 이런 업적으로 인해 호불호가 가장 큰 화가 중 하나가 됩니다. 추상회화란 '눈으로는 볼

수 없는 무언가를 그리는' 기법입니다. 다시 말해, 내 '두 눈' 앞에 있는 대상을 그리는 게 아닌 '마음의 눈'으로 보는 환상을 그리는 겁니다. 화폭에 굳이 형태를 담을 필요도 없습니다. 기분, 느낌, 감정만 죽죽 그어내도 충분하다는 겁니다.

가령 잘 익은 사과를 추상회화로 그린다고 상상해 볼까요? 눈을 감고 빨간색, 울퉁불퉁한 표면, 작고 둥근 형태…. 전달받은 사과의 첫인상을 곱씹습니다. 이제 눈을 뜨고 사과의 냄새를 맡아봅니다. 통통 두드리고 살살 문질러봅니다. 살짝 베어 물어 맛도 봅니다. 자, 붓을 들고 이 사과의 겉모습보다도 '마음의 눈'으로 느낀 모든 것을 쏟아부어 보세요. '사과의 새콤달콤한 냄새를 그리려면 통통 튀는 색을 써야겠어. 사과 특유의 쌉싸름한 맛을 담으려면 날카로운 선도 빼놓을 수 없어….' 이러다 보면 결국 사과의 온전한 모습은 온데간데없고 출처와 의미를 알 수 없는 선과 도형, 온갖 색채만 캔버스에 뿌려지게 됩니다.

칸딘스키는 이런 점에서 세잔의 키즈 중 한 명이었습니다. 세잔은 사과가 꼭 빨간색일 필요가 없다는 사실을 그림으로 구현한 화가입니다. '그림은 있는 그대로를 재현하는 행위'라는 룰에 처음으로 돌직구를 날린 겁니다. 진리에 금이 가기 시작합니다. 자타공인 세잔 키즈인 마티스와 피카소가 이를 놓치지 않습니다. 마티스는 야수주의를 통해 "사과? 빨간색 근처에도 가지 마. 파란색이든, 검은색이든 네가 느낀 대로 칠해!"라고 말합니다. 피카소는 입체주의를 통해 "사과?

둥글게도 그리지 마. 세모든, 네모든 네가 느낀 대로 그려!"라고 설파합니다. 이 두 화가로 인해 그림이 재현이라는 진리는 너덜너덜해집니다. 이런 상황에서 칸딘스키가 해머를 들고 와 진리를 아예 박살 내버린 겁니다. 칸딘스키는 사과를 어떻게 들들 볶을지 고민하지 않습니다. 그냥 사과 자체를 없애버립니다. "사과를 사과로 그리지 마. 아니, 아예 눈앞에 사과가 있어야 그릴 수 있다는 생각부터 지워버려!"라고 다그친 셈입니다.

회화란 '대상' 없이 그 자체로 홀로 설 수 있어야 한다는 게 칸딘스키의 신념이었지요. 생각, 즉 아이디어만으로도 그릴 수 있어야 한다고 생각합니다. 더 나아가 대상 없이 점, 선, 면과 이를 아우르는 색만으로도 보는 이에게 감동을 전할 수 있어야 한다고 봤습니다. 칸딘스키로 인해 회화는 대상에서조차 해방을 맞이합니다. 이렇게 "회화란 죽이 되든 밥이 되든, 일단 무언가를 재현하기는 해야 하는 것"이라는 불문율마저 무너집니다.

✦ 넘어진 그림에 "오, 아름다워"

칸딘스키는 어쩌다 이런 급진적 발상을 했을까요? 칸딘스키가 1913년에 펴낸 《회상록》에서 밝힌 3년 전 일화에 힌트가 있습니다. 그는 당시 독일 무르나우에서 생활했습니다. 추상회화에 발은 담갔지만, 무언가 채워지지 않는 갈증을 겪던 시기였습니다. 그런 칸딘스

키는 어느 날 야외 스케치를 마치고 작업실에 왔을 때 평생 겪지 못한 경험을 합니다. 한 번도 보지 못한 아름다운 그림을 본 겁니다. 어떤 대상을 그린 게 아니었습니다. 오직 밝은색 면으로 구성된 작품이었습니다. 칸딘스키는 '대체 이건 누구 그림이야? 어쩜 저렇게 아름다울 수 있지?'라며 감탄합니다.

그런데 알고 보니 이 그림은 다른 화가의 새로운 작품이 아니었습니다. 그저 자신의 그림이 옆으로 넘어진 것이었지요. 다음 날 칸딘스키는 그 감동을 또 느껴보려고 그림을 왼쪽, 오른쪽, 거꾸로 막 세워봅니다. 하지만 그 그림 속에 그려진 대상을 인식하자 그게 자꾸 감동을 밀어내는 느낌을 받습니다. 칸딘스키는 이때 이렇게 생각합니다. "형체를 알아볼 필요 없이 선과 도형, 색 조합만으로도 아름다움을 느낄 수 있구나!"

1910년대 당시 유럽을 긴장에 빠뜨린 1차 세계 대전이 칸딘스키의 급진성을 부추겼다는 말도 있습니다. 총칼은 아름다움을 봐주지 않습니다. 고대 시대의 찬란한 유물도 포탄에 부서지고 무너집니다. 그토록 칭송받던 전통 예술품이 허무하게 망가지자 화가들은 무력감을 느낍니다. 전설적인 작품들이 흔한 돌멩이처럼 취급받는 일을 보고 이건 정말 너무하다며 좌절합니다. 그리고 생각합니다. "모두가 무릎 꿇을 만큼 절대적인 예술 작품이란 아직 이 세상에 존재하지 않는구나…." 당시 추상회화를 연구하던 칸딘스키도 마찬가지 감정이었겠지요. 그는 절망감과 함께 마음 한쪽에선 새로운 시도에 박차를 가

사적이고 지적인 미술관

해야겠다는 용기도 꽃피웁니다. '보이지 않는 것을 그릴 수 있어. 그렇다면 화가는 앞으로 무엇을 그려야 하는가.' 칸딘스키는 고민하며 영감을 줄 소재를 찾습니다. 그리고 답을 내립니다. "그래, 음악을 그려보자!"라고요.

칸딘스키의 〈구성 8〉(그림 1)을 다시 꺼내 볼까요? 두둥실 떠 있는 몇몇 원은 음표 같습니다. 흰색과 검은색 사각형은 피아노 건반 느낌이 납니다. 죽죽 그어진 선은 음표를 그려 넣는 오선五線을 떠올리게 합니다. 사실 칸딘스키의 〈구성 8〉은 요한 제바스티안 바흐의 토카타와 푸가*를 듣고 그림으로 나타낸 겁니다. 뭘 보고 그린 게 아니라 '뭘 듣고' 그린 겁니다. 칸딘스키는 음악을 그림에 접목한 후 "음악이 최고의 선생님"이라고 칭송했습니다. 구성을 의미하는 영어 단어 'Composition'에는 작곡이란 뜻도 있습니다. 누군가는 〈구성 8〉을 보고 "오케스트라를 듣는 것 같았다."라고 하고, 더 예민한 누군가는 아예 "묘한 떨림을 느꼈다."라고 하는 건 이 때문일 겁니다.

'이제 모델 섭외 없이 언제든 그릴 수 있어. 그렇다면 화가는 어떻게 해야 기복 없이 그림을 다 성공작으로 만들 수 있을까?' 칸딘스키는 이 고민의 답도 〈구성 8〉을 통해 내놓았습니다. 운과 컨디션에 기댄 비효율적 방식에서 벗어나 '추상 공식'을 만든 뒤 이를 적용합니다. 가령 칸딘스키는 ▷노란색은 지상의 따뜻한 색, 트럼펫과 같은

요한 제바스티안 바흐 Johann Sebastian Bach 독일의 작곡가 (1685~1750). 바로크 음악을 대표하는 많은 곡을 남겨 '음악의 아버지'로 불린다.

토카타와 푸가 BWV 565·현존하는 오르간 곡 중에서 가장 유명한 작품으로 꼽힌다. 오르간 특유의 풍부한 울림을 잘 살린 곡으로 평가받는다.

고음 ▷파란색은 하늘의 차가운 색, 플루트·첼로, 파이프 오르간의 저음 ▷검은색은 음향이 없는 가장 약한 울림, 미래와 희망 없는 영원한 침묵과 죽음 ▷흰색은 무음, 가능성으로 가득한 침묵과 젊음 등으로 정의합니다. 사람들이 공감하든 말든 "이제 내 그림은 다 그래! 예외는 없고, 그러니까 기복도 없어. 알겠어?"라며 밀어붙인 것으로 이해할 수 있겠습니다.

사실 그 시기 대부분 화가는 그림마다 실력의 편차가 컸습니다. 어쩔 수 없었습니다. 모델과 장소 섭외부터 작업 일시와 시간 조율, 포즈와 사물 배치 등 외풍外風에 시달렸습니다. 붓을 들기도 전부터 기진맥진하기 일쑤였습니다. 그런가 하면, 모든 것을 100% 준비해도 그날 컨디션이 꽝이라면 그림은 망작이 됩니다. 예외 없이 다 그랬습니다. 모네도 그랬고, 세잔도 그랬습니다. 마티스와 피카소도 가끔은 믿을 수 없을 수준의 망작을 내놓았습니다. 칸딘스키가 현대 시대의 변수 없는 '공장제 미술' 기반을 닦은 겁니다. 이런 점들로 인해 〈구성 8〉은 칸딘스키식 추상회화의 특징을 가장 잘 보여주는 작품 중 하나로 꼽힙니다. 색채와 형태에 대한 철학과 심리적 효과 등을 계산해 배치한 사실상 첫 작품이라는 평을 받습니다.

　칸딘스키는 음악 애호가였습니다. 칸딘스키는 추상회화의 궁극적 목표를 '교향곡 완전히 그리기'로 둘 만큼 음악에 진심이었습니다. 칸딘스키의 음악 사랑은 그림 〈인상 3〉(그림 2)을 통해 알 수 있습니다. 피아노는 검은색, 관중은 그 아래 빨간색과 파란색, 주황색 등으로 표현했습니다. 음악이 뿜어내는 열기와 관중의 환호는 노란색으로 가득 채웠습니다. 왼쪽 위에 바다 앞 꽃밭처럼 보이는 건 음악을 색채로 표현한 겁니다. 오스트리아 출신의 작곡가 아놀드 쇤베르크의 콘서트에서 깊이 감동한 칸딘스키가 집으로 돌아와 그린 작품입니다.

　칸딘스키가 독일 작곡가인 리하르트 바그너Richard Wagner의 '로엔그린'을 듣고 그린 그림이 〈즉흥 19〉(그림 3)입니다. 화폭 대부분은 파란색이 차지합니다. 빨간색과 노란색, 주홍색과 보라색 등이 왼쪽 위를 중심으로 마구 칠해졌습니다. 사람과 나무로 짐작되는 무언가가 짙은 검은색 선으로 그려졌습니다. 칸딘스키는 음악을 들으면서 느낀 화려한 색채를 캔버스에 과감히 흩뿌렸습니다. 그러고는 이런 말을 합니다. "세상은 건반이고 정신은 피아노, 화가는 피아노를 연주하며 영혼을 울리는 손이다."

　이쯤에서 누군가는 칸딘스키의 네이밍 센스가 불친절하다는 생각을 할 수 있겠습니다. 안 그래도 이해하기 힘든 그림인데 제목까지 성의 없다고요. 칸딘스키의 주요 작품은 ▷인상 ▷즉흥 ▷구성으로

2. 바실리 칸딘스키, 인상 3Impression Ⅲ –Concert, 캔버스에 유채, 78.5×100.5cm,
 1911, 렌바호하우스 시립미술관

3. 바실리 칸딘스키, 즉흥 19Improvisation 19, 캔버스에 유채, 120×141.5cm,
 1911, 렌바호하우스 시립미술관

제목이 나뉩니다. 음악을 처음 접했을 때 받은 그 느낌을 담았다면 '인상', 우발적으로 즉시 표현했다면 '즉흥', 시간을 두고 천천히 그렸다면 '구성'입니다.

✦ 본캐는 점잖은 법학자, 어쩌다가?

칸딘스키가 처음부터 별종은 아니었습니다. 1866년 러시아 모스크바에서 태어난 칸딘스키는 곧장 법학자의 길을 걷습니다. 그는 모스크바 대학에서 법과 경제학을 전공했는데요, 어린 나이지만 전문성을 인정받아 대학교수가 됩니다. 칸딘스키는 그렇게 학자의 삶을 삽니다. 예술 활동은 취미 삼아 켜온 첼로와 바이올린 연주가 전부라고 해도 과언이 아니었습니다.

그런 칸딘스키의 삶은 그가 30대를 맞은 1896년에 송두리째 흔들립니다. 그 시기에 모네의 〈건초 더미〉 연작을 본 겁니다. 빛의 마법에 충격을 받은 그는 이전과 같은 삶을 살 수 없게 됩니다. 화가가 되기로 결심하고 바로 독일 뮌헨으로 건너가 그림을 배웁니다. 그는 행운아였습니다. 법과 경제학을 스펀지처럼 빨아들인 것처럼 미술에도 재능이 있었던 겁니다.

칸딘스키가 붓을 들자마자 추상회화에 몸을 내던진 건 아니었습니다. 비교적 혼란스럽지 않은 그림도 꽤 그렸습니다. 대표적인 게 그의 초기 대표작인 〈푸른 산〉(그림 4)입니다. 한가운데 푸른 산이 보입

니다. 양옆에는 단풍에 물든 노란색과 빨간색의 나무가 있습니다. 아래에선 말을 탄 사람들이 유유히 지나갑니다. 무엇을 그렸고, 어떻게 그렸는지 확실히 알 수 있는 그림입니다.

칸딘스키는 〈청기사〉(그림 5) 같은 그림도 그렸습니다. 이 또한 형태를 뚜렷하게 알아볼 수 있습니다. 두꺼운 붓질과 강렬한 색감으로 채워졌습니다. 추상이라기 보다는 당대 유행하던 인상주의, 주목받던 야수주의에 가깝습니다.

✦ 한 번은 들어봤을 청기사파의 등장

칸딘스키의 수식어로 따라오는 말이 '청기사파'입니다. 칸딘스키가 1911년 프란츠 마르크Franz Marc, 아우구스트 마케August Macke 등 뜻이 맞는 화가들과 결성한 추상회화 연합체입니다. 앞서 칸딘스키는 1904~1908년까지 파트너인 가브리엘레 뮌터와 유럽 곳곳을 여행했습니다. 세잔의 사과가 혁명을 일으키고 피카소와 마티스 등이 그 불씨에 손을 뻗던 때입니다. 인상주의로는 부족함을 느낀 칸딘스키도 여행 중 세상을 뒤흔들 수 있는 자신만의 방식을 연구합니다. 그 결과 추상회화를 열쇠로 잡은 겁니다.

청기사파는 추상회화의 취지와 가능성을 인정한 모임입니다. 칸딘스키는 자신의 좋아하는 기사, 마르크가 즐겨 그린 말, 두 사람 다 애착을 느낀 청색을 섞어 '청기사파'라는 이름을 붙였다고 밝힌 적이

4. 바실리 칸딘스키,
 푸른 산The blue mountain,
 캔버스에 유채,
 106×96.6cm,
 1908~1909,
 솔로몬 R. 구겐하임 미술관

5. 바실리 칸딘스키,
 청기사The Blue Rider,
 캔버스에 유채,
 52.1×54.6cm,
 1903, 개인소장

있습니다. 엄밀히 말하면 두 사람은 추상회화를 받아들이는 정도는 각자 달랐지만, 예술을 통해 내면을 표현하고자 하는 욕구는 같았습니다. 청기사파 소속 예술가들의 공동 집필작인 '청기사 연감年鑑'은 추상회화를 당시 유럽 내 가장 흥미로운 미술 사조로 만드는 데 큰 공을 세웁니다. 가만히 두면 알아서 폭풍 성장할 가능성을 품은 연합체였습니다. 하지만 1차 세계 대전이 발발한 후 해산할 수밖에 없었습니다. 마르크와 마케 모두 목숨을 잃었기 때문입니다.

칸딘스키는 전쟁으로 동료 대부분을 하늘로 보냈습니다. 하지만 이와 별개로 추상회화에는 더욱 자신감을 얻습니다. 청기사파에 대한 대중의 호응이 나쁘지만은 않았으니까요. 1차 세계 대전으로 인한 화약 냄새가 날리던 당시 모스크바 미술 아카데미 교수를 지낸 칸딘스키는 1922~1933년 독일 데사우의 바우하우스에 둥지를 틉니다. 바우하우스는 교수진으로 칸딘스키 외에 화가 겸 음악가 라이오넬 파이닝거, 조각가 게르하르트 마르크스, 화가 파울 클레 등 초특급 드림팀이 있는 어마어마한 장인 교육기관이었습니다.

재직하고 있던 1923년에 문제작 〈구성 8〉을 그립니다. 또 1926년에는 《점, 선, 면Punkt und Linie zu Fläche》이라는 논문을 냅니다. 우리가 직관적으로 볼 수 있는 표상의 세상은 점, 선, 면으로 구성돼 있다고 주장하는 글입니다. 추상회화의 필연성을 설명한 겁니다. 앞서 설명한 노란색은 고음 표현, 파란색은 저음 표현 등의 추상 공식도 이쪽에서 더욱 체계화합니다.

칸딘스키는 독일 나치의 표적이 되기도 했습니다. 아돌프 히틀러가 이끄는 나치는 1933년 바우하우스를 폐교합니다. 질서와 규율을 중시한 히틀러의 눈에 진보 예술을 꿈꾸는 바우하우스는 눈엣가시였습니다. 히틀러는 또 '퇴폐 미술전'이라는 전시회를 열고 나치의 지향과 어긋나는 그림들을 보여줍니다. 칸딘스키의 그림도 당연히 그 명단에 올랐습니다. 그의 그림이 나치의 그늘에서 소리소문없이 사라지는 일도 있었습니다.

칸딘스키는 결국 프랑스 파리로 넘어갑니다. 히틀러가 그를 퇴폐 미술가로 찍어둔 탓에 활동에는 제약이 있었습니다. 나치가 그의 그림을 퇴폐 미술전에서 공개 처형한 후부터는 예전만큼 정열적으로 움직이지는 못했습니다. 다만 작품 활동은 이어갑니다. 죽기 직전까지 그림을 그렸습니다. 결과적으로 칸딘스키를 깎아내리려 한 나치는 실패했습니다. 칸딘스키의 추상 회화는 천천히, 그러나 확실히 유럽 전역으로 퍼졌으니까요.

칸딘스키는 파란만장한 삶을 살았습니다. 잘나가는 법학자의 인생부터 칭송과 조롱을 함께 받은 화가의 인생까지 모두 겪은 그는 1944년 78세 나이로 삶을 마감합니다. 몸은 늙었어도 정신은 다채로운 상상력, 멈춤 없는 도전 정신으로 가득한 상태였습니다.

"예술가는 눈뿐만 아니라 영혼도 훈련해야 한다." 칸딘스키의 이 말은 지금도 추상회화 뜻을 따르는 후배들의 마음에 새겨지고 있습

니다. 바우하우스 출신인 조각가 막스 빌은 칸딘스키에 대해 이렇게 말했지요. "칸딘스키는 청년들의 의혹을 없애주는 게 아니라 그들에게 확실한 판단력을 길러줬다. 끊임없는 자기비판을 환기하게 시킨 인물이었다"고요.

사적이고 지적인 미술관

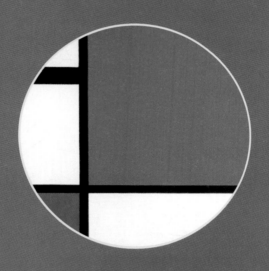

21

"이건 나도 그리겠다!"
아니, 아마 그리다 도망칠걸?

Piet Mondrian 1872~1944

"진짜 그렇게 있을 거요?" "네." "햇빛을 가득 품은 정원 풍경이 끝내주는데도?" "관심 없습니다." "자연을 이렇게나 싫어하는 화가는 또 처음이군." "칸딘스키 선생님. 자연은 불쾌하고 지저분합니다. 특히 자연을 구성하는 무질서한 곡선들을 보면 숨이 턱 막혀요." 바실리 칸딘스키는 이 꽉 막힌 화가의 고집을 꺾지 못합니다. 애초 칸딘스키는 '이 사람이라면 말이 통하겠다!' 싶어 그를 직접 집으로 초대했습니다. 이 화가의 그림도 자기 그림처럼 선과 색이 가득했습니다. 일반적인 작품과는 달랐기에 이 자는 내 동지다…! 싶었던 거지요. 칸딘스키는 추상 회화의 세계로 향하는 외로운 항해 중이었습니다. 그런 그에게 이 남자의 등장은 잃어버린 형제를 만난 기분이었지요. 들뜬 칸딘스키는 이 화가가 오기 직전까지 집을 깔끔하게 청소했습니다. 특히 정원의 풀과 나무를 다듬는 데 온 힘을 쏟았습니다. '좋아, 이 사

람을 거실 의자에 앉히자. 창밖으로 기가 막힌 정원 풍경을 볼 수 있을 거야.' 칸딘스키는 정성껏 가꾼 정원을 감상하며 추상회화를 논할 생각에 설렜습니다.

"어서 오시게. 반갑네, 반가워!" 약속의 날, 칸딘스키는 이 화가가 문을 열고 들어오자 활짝 웃었습니다. 평소의 깐깐한 표정은 꽁꽁 묶어놨습니다. "초대해 주셔서 영광입니다. 선생님." 이 화가는 뻣뻣하게 고개를 숙였습니다. 얼핏 봐도 붙임성이 있는 성격은 아니었습니다. "여기, 여기로!" 칸딘스키는 그를 거실로 이끌었습니다. "이 의자에 앉게. 잠깐만 기다려주겠나? 내가 차를 꺼내옴세." 칸딘스키는 그를 반강제로 앉힌 뒤 주방에서 찻잔 세트를 챙겨왔습니다.

그런데…. "이보게. 의자를 왜 돌렸는가?" 칸딘스키는 이 화가가 의자 방향을 굳이 정원을 아예 볼 수 없는 쪽으로 돌린 것을 봅니다. "아니, 정원 풍경 좀 즐기라고 일부러 거기에 놔뒀는데…." "선생님. 죄송합니다. 저는 자연을 별로 좋아하지 않습니다." 그가 딱딱하게 답합니다. 죄송한 표정은 아니었습니다. "이봐. 사방이 평화로운 녹색 천지인데? 명상도 하고, 예술도 논하기에 딱 좋은 풍경 아닌가?" "네, 아닙니다." 얘 뭐야…. 나랑 같은 과 아니었어? "자연의 모습은 제멋대로예요. 나무와 풀은 아무렇게나 쭉쭉 뻗어 있지요. 그 곡선과 사선이 자아내는 혼돈을 참을 수 없어요. 그뿐인가요. 날씨가 조금만 더워져도, 살짝만 추워져도 색깔과 모양을 바꾸는데, 그 변덕은 눈 뜨고 봐주기가 힘들 지경입니다." "그러니까, 자네는 자연도 싫고 녹색도

싫다?" "그렇습니다." 칸딘스키는 이 화가의 답을 듣고 이내 웃음을 터뜨립니다. 아, 이런 기분이구나! 평생 별종으로 산 그가 처음으로 '닮았지만 다른' 또 다른 별종을 마주한 겁니다.

두 사람은 추상회화를 그린다는 점만 같을 뿐, 내다보는 지향점은 정반대에 가까웠습니다. 칸딘스키를 감싸던 당혹감은 눈 녹듯 사라졌습니다. 그 대신 호기심이 스멀스멀 피어오릅니다. "그래. 더 이야기해 보게. 차는 괜찮지? 차 한 잔 드시게. 정원은 내가 실컷 볼 테니 알아서 하고." 이 화가는 그 말을 듣고 나서야 살짝 미소를 짓습니다.

자기만의 세계관이 단단한 이 화가의 이름은 피터르 몬드리안입니다. 칸딘스키와의 일화에서 보듯 이 사람도 예사롭지 않지요? 칸딘스키처럼 몬드리안도 추상회화의 선구자입니다. 다만 칸딘스키가 '뜨거운 추상' 세계를 열었다면, 몬드리안은 '차가운 추상'에 깃발을 꽂았습니다.

✦ 그냥 죽죽 그은 그림이 아니라고?

수직선과 수평선의 그림인 몬드리안의 〈빨강, 파랑, 노랑의 구성〉(그림 1)입니다. 극단적인 추상화입니다. 빨강, 파랑, 노랑 등 원색으로 채워진 면과 검은색 선, 흰색 바탕이 전부입니다. 대각선도, 꼬불대는 선도 없습니다. 그리드(grid·격자 형식의 무늬)가 떠오르지 않나

1. 피터르 몬드리안, 빨강, 파랑, 노랑의 구성 Composition with Red, Blue, and Yellow, 캔버스에 유채, 46×46cm,
 1930, 취리히 미술관

요? 단순한 색채, 안정적 비율이 이 작품의 핵심입니다. 그러다 보니 당연히 작품은 깔끔하고 편안합니다. 큰 충격보다도 은은한 존재감을 뿜어냅니다. 톡 쏘는 재미는 없지만 질리지 않을 그림입니다. 그림보다 가구 같기도 합니다. 계속 봐도 눈과 마음 모두 자극을 받지 않아 어디에 걸어놔도 어색하지 않을 작품입니다.

어떤 이는 "이 정도는 나도 그리겠다."라고 생각할 수 있습니다. "이 그림이야말로 '딱 입시 미술 수준'도 안 되겠다."는 말도 나올 수 있겠습니다. 누군가는 그나마 다채롭기라도 한 칸딘스키의 추상화가 선녀 같았다고 그리워할 겁니다. 이 그림은 왜 유명해졌을까요? 그 사연을 아는 이는 생각보다 많지 않습니다.

✦ 깐깐하고 딱딱한 '차가운 추상'의 제국

"질서 속에서 조화롭고 율동적인 천재성을 만드는 일이
예술가의 능력이다."
— 피터르 몬드리안

몬드리안은 또 다른 추상회화의 선구자입니다. 칸딘스키가 '뜨거운 추상'을 지휘할 때 조용히 '차가운 추상' 제국을 세운 장본인입니다. 차가운 추상은 깐깐한 규칙 속에서 만들어진 딱딱한 추상화라고

할 수 있겠습니다. 선의 굵기, 면의 크기, 색상의 톤, 구성과 배치에서 한 치의 오차도 허용하지 않습니다. 가령 마주하는 두 선은 반드시 직각이어야 하고요. 곡선, 방향이 모호한 사선은 용납할 수 없습니다. 화폭 속 직사각형도 황금비(golden ratio · 그리스 수학자 피타고라스가 정한 1대 1.618, 미적으로 완벽한 비율)를 따라야 합니다. 색도 마음대로 칠하지 못합니다. 주로 빨강, 파랑, 노랑 등 삼원색과 흰색, 회색, 검은색 등 무채색을 씁니다. 녹색이든, 보라색이든 삼원색과 무채색의 울타리를 넘어서는 색은 뒷방 신세입니다. 그림을 그릴 때는 감정을 계속 억눌러야 합니다. 화폭에 환희, 흥분, 분노 같은 감정이 묻어나면 안 됩니다.

　이 정도면 강박입니다. 차가운 추상을 향해 걷는 길은 고행이었습니다. '이 기법도 쓰지 말고, 저 기법도 쓰지 않는' 조건으로 선과 삼원색만 툭 던져둔 채 최고의 그림을 그리라는 주문과 같은 겁니다. 고흐나 뭉크 등 폭발적인 감정에 기댄 표현주의 화가라면 진작에 괴성을 지르며 도망쳤을 겁니다. 차가운 추상의 길을 택하면 선 하나를 긋는 데 한세월이 걸립니다. 색 하나를 채울 때도 수백 번씩 고민할 수밖에 없습니다. 한 치의 오차 없는 선과 면의 구성을 생각하다 보면 머리가 터질 지경이었겠지요. 어느 지독한 대학교수가 과제를 내며 'ㄷ'과 'ㅇ' 없이 쓰되 그 안에 생각과 느낌, 감동을 온전히 담아야 한다고 지시한 일과 비슷한 겁니다. 몬드리안의 단순해 보이는 그림들은 사실 이런 뼈를 깎는 고통에서 탄생했습니다. 그의 그림 속 선

의 위치, 면의 크기가 조금만 달라져도 확 깨는 건 이 때문입니다.

그렇다면 몬드리안은 왜 스스로 고통에 뛰어들었을까요? 누가 몽둥이를 들고 쫓아와 억지로 시킨 일도 아니었습니다. 심지어 몬드리안은 일반적인 방식(?)으로 붓을 들면 보통 그림을 꽤 잘 그리는 화가였습니다. 이를 위해 20세기 초에 나름대로 인기를 끈 신지학神智學을 짚고 넘어가야 합니다. 몬드리안은 1909년 5월 신지학협회에 가입한 후 이 종교 같은 학문, 학문 같은 종교에 푹 빠졌습니다. 신지학은 모든 사물에 '보편적인 본질'이 있다고 가르쳤습니다. 예컨대 제각각 생김새를 갖는 건물들을 단순화하면 수직선과 수평선, 면이라는 본질로 이뤄졌다는 겁니다. 생김새가 모두 다른 사람들도 몸속에는 크게 다르지 않을 모양의 심장을 품고 있는 것처럼요.

몬드리안은 세상의 모든 사물이 결국은 수직선과 수평선, 면을 품고 있을 것이라고 믿었습니다. 몬드리안이 볼 때 곡선과 사선, 대각선은 외압에 따른 변형 내지 뒤틀림의 결과였습니다. 그가 수직선과 수평선을 뺀 모든 선의 종류를 싫어한 이유입니다.

그런가 하면, 신지학은 빨강, 파랑, 노랑 등 삼원색만이 사물의 본질을 표현할 수 있는 유일한 색이라고 규정했습니다. 이 삼원색을 섞어야 만들 수 있는 색은 본질을 감추는 색일 뿐이었습니다. 몬드리안이 파랑과 노랑을 섞어야 나오는 녹색에 질색한 까닭입니다. 신지학의 가르침에 푹 빠진 몬드리안은 화가라면 사물의 본질을 그려야 한다고 믿게 됩니다. 가령 건물을 그린다면 웅장한 겉모습도, 벽돌과 철

근 등 속 모습도 아닌 건물의 본질, 건물의 영혼을 담아야 한다고 생각했습니다. 바다를 그린다면 장엄한 표면도, 물고기와 해초가 나풀대는 바닷속도 아닌 바다의 본질, 바다의 영혼을 표현해야 한다고 생각했습니다.

몬드리안은 그렇게 대상의 겉모습은 아예 미뤄두고 대상의 영혼만 담는 작업을 시작합니다. 칸딘스키와 몬드리안은 '대상 재현'으로 요약되는 전통적 회화관을 무대에서 걷어찬 위대한 추상 화가라는 점에서 같은 길을 걸었습니다. 하지만 칸딘스키는 대상의 영혼을 담기보다 대상을 보고 느낀 뒤 찾아오는 '자신의 감정'을 그리는데 충실했습니다. 칸딘스키 표標 '뜨거운 추상'은 감정이 물씬 담긴 촉촉한 추상화입니다. 율동감과 폭발하듯 흘러넘치는 역동성이 핵심입니다.

반면 몬드리안 표 '차가운 추상'은 감정 따위는 한 방울도 섞지 않은 건조한 추상화입니다. 오직 질서와 규칙뿐입니다. 대상의 영혼을 그리는 데 방해되는 모든 것을 미련 없이 내다 버립니다. 감정을 가라앉힌 채 천착穿鑿에 천착을 거듭하다 보니 시간도 오래 걸립니다. 몬드리안은 그런 점에서 해방, 폭발이 아닌 절제까지 예술의 영역으로 끌어들인 화가라는 평도 받습니다. 무표정의 배우가 연기하는 영화도 칸 영화제 황금종려상을 받을 수 있다는 점을 보여준 겁니다.

이쯤 되면 몬드리안이 자연을 왜 그렇게 싫어했는지도 짐작이 가지요? 사시사철 모습을 바꿔대는 자연의 특성은 대상의 영혼을 찾으려는 그의 작업에 방해만 됐기 때문입니다. "이제 좀 감 잡았는데 나

사적이고 지적인 미술관

뭇잎 색깔이 또 달라졌어. 젠장!" 눈을 시뻘겋게 뜬 그가 분개하는 모습은 쉽게 상상할 수 있습니다.

✦ 나무의 '영혼'을 그리기까지

몬드리안이 처음부터 극단적인 추상화를 그린 건 아니었습니다. 몬드리안이 1908년부터 그린 나무 연작을 살펴볼까요? '몬드리안 스타일'의 변화를 뚜렷하게 보여주는 재미있는 작품들입니다. 첫 그림(그림 2)은 분명 나무입니다. 나무줄기까지 정성껏 표현했습니다. 두 번째 그림(그림 3)은 나무라는 건 겨우 알아볼 수 있겠는데 확실히 좀 이상합니다. 생기가 하나도 없는 게 꼭 나무의 영정 사진 같습니다. 세 번째 그림(그림 4)은 더 심각해집니다. 나무가 거미줄 같은 선으로 산산이 조각났습니다. 곧장 "이건 근사한 나무군!"이라고 말할 수 있는 사람이 얼마나 될지 모르겠습니다.

그리고 다음 그림(그림 5)으로 넘어가면 말문이 막힙니다. 이게 나무라고? 점점 더 영적 모습으로 변해가던 나무의 형태는 마침내 흔적도 없이 사라집니다. 이게 바로 당시 몬드리안이 엿본 나무의 본질이자 나무의 영혼이었습니다.

추상회화 선구자(2): 피터르 몬드리안

2. (위) 피터르 몬드리안, 붉은 나무 Evening; Red Tree, 캔버스에 유채, 70×99cm, 1908~1910,
 헤이그 시립미술관

3. (아래) 피터르 몬드리안, 회색 나무 Gray Tree, 캔버스에 유채, 79.7×109.1cm, 1911, 헤이그 시립미술관

4. (위) 피터르 몬드리안, 꽃 핀 사과나무 Blossoming Apple Tree, 캔버스에 유채, 78.5×107.5cm, 1912, 헤이그 시립미술관

5. (아래) 피터르 몬드리안, 구성 11 Composition No. 11, 88×115cm, 1913, 크뢸러 뮐러 미술관

✦ "이거구나!" 피카소 작품 보고 탄성

그의 일화와 작품을 보니 이 양반도 보통은 아니라는 생각이 들지요? 그렇습니다. 몬드리안은 정말 보통이 아니었습니다. 고지식한 데다 한 번 꽂히면 물불을 가리지 않았습니다. 고통에 익숙했습니다. 답답하리만큼 깨달음을 찾아 떠도는 화가였습니다. 중세에 살았다면 순례자의 삶을 살았을 겁니다. 몬드리안은 1872년 네덜란드 아메르스포르트에서 태어났습니다. 화가였던 삼촌 덕에 어릴 적부터 그림을 그럴듯하게 그립니다. 아예 1892~1897년까지 암스테르담 왕립 미술 아카데미에서 교육까지 받습니다. 실력을 인정받아 한때 초등학교 교사 일도 했습니다.

몬드리안도 처음에는 자연미를 중시했습니다. 삼촌의 가르침 덕이었습니다(그의 대표작을 보면 아이러니하죠?). 직업 화가가 되기 위해 교편을 내려놓은 몬드리안은 직후 신지학에 심취합니다. 그런 그는 1911년께 파블로 피카소의 그림을 보고 신지학의 가르침만큼이나 큰 충격을 받습니다. "뭐야? 대상을 손톱만큼도 재현할 필요가 없었잖아?" 몬드리안은 곧장 프랑스 파리로 건너가 피카소와 조르주 브라크 등 '입체파 괴물'들의 그림을 뚫어지게 봅니다. 몬드리안은 이제 자연주의의 가르침을 완전히 버립니다. 앞서 몬드리안의 나무 연작에서 봤듯, 그의 회화관은 송두리째 바뀌었습니다.

하지만 이게 끝이 아니었습니다. 몬드리안은 1차 세계 대전 탓에 다시 네덜란드에 둥지를 틉니다. 여기서 또 다른 각성의 기회를 마주하게 됩니다. 몬드리안은 그곳에서 테오 반 되스버그*, 게리트 리트벨트Gerrit Rietveld 등 예술가와 함께 '데 스틸'(De stijl · 영어로 The Style)이라는 추상 그룹을 조직합니다. 이들은 같은 이름의 미술 잡지를 펴내 '영원불멸의 아름다움이란 단순하고 규칙적이어야 한다'라는 주장을 폅니다.

이 시기에 몬드리안은 반 되스버그의 영향을 크게 받습니다. 당시 반 되스버그가 몬드리안에게 회화 작업 중 자의식을 없애는 법, 즉 감정을 배제하는 법을 재차 설파했기 때문입니다. 몬드리안에게 "야 이 자식아, 미술은 원래 장식 목적의 예술이라니까? 감정이 들어가면 금방 질릴 수밖에 없어!"라고 몰아쳤습니다.

반 되스버그는 사실상 '데 스틸'의 리더였습니다. 몬드리안은 그런 반 되스버그를 전적으로 존중했습니다. 들어보니 진짜 맞는 말 같기도 했습니다. 몬드리안은 고집불통이었지만, 신지학에 완전히 심취한 사례가 있듯 한 번 받아들이면 황소처럼 돌진했습니다. 이렇게 몬드리안의 전매특허인 '차가운 추상'의 마지막 단추가 달립니다. 몬드리안하면 떠오르는 〈빨강, 파랑, 노랑의 구성〉 같은 그림들

테오 반 되스버그Theo van Doesburg 네덜란드 출신의 화가, 건축가(1883~1931). 독학으로 미술을 공부했다. 대상을 가장 단순한 형태로 표현하는 동시에 조화와 균형을 유지할 수 있는 방법을 연구했다. 바우하우스에서 교편을 잡은 적이 있다.

은 '데 스틸' 활동 이후 제대로 꽃을 피웁니다.

두 사람 다 보통내기는 아니었던 만큼 박 터지게 싸운 적도 있습니다. 몬드리안이 반 되스버그의 추상화를 보고 딴지를 건 겁니다. "왜 그림에 대각선을 쓰냐?"라는 이유였습니다. 술에 취해 시비 건 게 아니라, 진짜 궁서체의 돌직구였습니다. 반 되스버그가 황당한 표정으로 몬드리안을 쳐다봅니다. 몬드리안은 "모든 사물의 본질은 수직선과 수평선인 거 몰라?"라며 쏘아붙입니다.

반 되스버그는 타협의 필요성을 말합니다. 솔직히 모든 그림을 어떻게 수직선과 수평선만으로 그릴 수 있느냐는 겁니다. 대각선으로 역동성을 표현할 수 있다고도 해봅니다. 대상을 그린 것도 아니고, 네가 싫어하는 녹색을 쓴 것도 아니잖아…. 반 되스버그도 쉽게 물러나지 않습니다. 둘은 정말 진지하게 싸웠습니다. 결국 몬드리안이 "그래. 내가 양보한다!"라며 선심을 씁니다. "45도 각도만 그릴 수 있게끔 하자. 다른 선은 안 돼. 오케이?" 반 되스버그는 몬드리안의 이 말에 고개를 젓습니다. "너는…. 너는 진짜 제정신이 아니야." 두 사람은 이렇게 결별합니다. 몬드리안도 이후 '데 스틸'에서 탈퇴합니다.

✦ 아무리 차가워도 부기우기는 못 참지

평생 고행자로 살았을 듯한 이 냉혈 인간의 혼을 쏙 빼놓은 게 있는데요. 바로 재즈 음악 부기우기boogie woogie와 춤입니다. 몬드리안은

6. 피터르 몬드리안, 브로드웨이 부기우기 Broadway Boogie-Woogie, 캔버스에 유채, 127×127cm, 1942~1943, 뉴욕 현대미술관

2차 세계 대전 여파로 이번에는 미국 뉴욕으로 갑니다. 정신 차려보니 몸은 폭삭 늙었습니다. 그런 몬드리안은 뉴욕 곳곳에서 즐길 수 있는 '부기우기'와 춤, 가로와 세로로 반듯하게 만들어진 거리를 보고

추상회화 선구자(2): 피터르 몬드리안

활력을 되찾습니다.

몬드리안이 그 감정을 살려 그린 게 〈브로드웨이 부기우기〉(그림 6)입니다. 무수한 노란색 직사각형과 정사각형, 소수의 회색 정사각형과 직사각형이 눈길을 끕니다. 부기우기와 춤을 즐기는 사람들, 뉴욕 맨해튼의 고층 빌딩과 잘 닦인 도로 등이 그대로 느껴집니다. 보고 있노라면 멜로디를 마구 두드리는 오른손, 한 마디에 8개의 음을 맹렬하게 쳐야 하는 왼손이 불러내는 부기우기 리듬이 느껴지는 듯도 합니다. 뉴욕 고층 빌딩에 올라 시가지 풍경을 본다면 꼭 이 그림 같은 풍경이 기다리고 있을 것 같습니다.

특히 주목되는 건 몬드리안이 드디어 고집을 꺾은 겁니다. 평생 고수하던 검은색 수직선과 수평선을 버렸습니다. 미국 음악과 뉴욕의 활기가 차가운 추상의 대가마저 녹였습니다. 몬드리안을 잘 아는 사람이면 "사람이 안 하던 짓을 하면…"이라며 진심으로 걱정했을 겁니다.

✦ **몬드리안 스타일, 세계인의 일상으로**

슬프게도 몬드리안은 변화의 맛을 오래 만끽하지 못합니다. 몬드리안은 뉴욕으로 이주한 지 4년 만인 1944년 폐렴에 걸려 눈을 감습니다. 72세였습니다. 그가 60대가 된 후에야 평가를 받기 시작한 점을 감안하면, 영광의 순간은 야속하리만큼 짧았습니다. 몬드리안의

7. 피터르 몬드리안, 승리의 부기우기Victory Boogie Woogie, 캔버스에 유채,
 127.5×127.5cm, 1944, 헤이그 시립미술관

마지막 작품으로 알려진 〈승리의 부기우기〉〈그림 7〉는 미완성으로 남
았습니다. 이는 연합군의 2차 세계 대전 승리를 염원하며 작업하던
최후의 역작이었습니다.

 몬드리안 스타일은 전 세계에 퍼져있습니다. 자타공인 핫 아이템
입니다. 20세기 최고의 디자이너로 꼽히는 프랑스 출신의 이브 생로
랑은 1965년 몬드리안의 〈빨강, 파랑, 노랑의 구성〉을 생각하며 옷
을 디자인합니다. 이 패션이 바로 몬드리안 룩입니다. 모더니즘 건축

의 아버지로 칭해지는 스위스 태생 건축가 르코르뷔지에Le Corbusier는 몬드리안에게 영감을 얻어 실용적 건축 세계를 엽니다. 르코르뷔지에는 이후 현대적인 아파트 모델을 가장 먼저 도입한 인물로 군림합니다. 국내 기업 삼성도 여러 반도체 공장 벽에 몬드리안 작품 특유의 색상과 패턴을 칠해두고 있습니다. 이 밖에도 몬드리안 스타일의 전자 기기, 몬드리안 스타일의 식기, 몬드리안 스타일의 가구 등 그의 흔적은 우리 일상 곳곳에서 쉽게 찾을 수 있습니다.

"나는 플러스(+)와 마이너스(-)로 바다를 본다."
— 피터르 몬드리안

몬드리안이 뉴욕에 조금 더 빨리 왔다면, 다른 개성 있는 도시들도 갈 수 있었다면, 어쨌거나 그가 작품 활동을 조금만이라도 더 할 수 있었다면…. 지금도 많은 미술 평론가들은 이 부분을 아쉬워합니다. 변화의 즐거움을 느낀 몬드리안이 더 다양한 각도, 더 많은 색채의 그림을 내놓았을 수도 있지요. 그랬다면 지금 우리의 패션, 우리의 건축, 나아가 우리의 일상까지도 지금보다 더 다채로웠을지 모를 일입니다.

사적이고 지적인 미술관

액션페인팅 선구자:
잭슨 폴록

22

스파게티 면발 아니야?
1,315억에 팔린 그림, 충격적 이유

Jackson Pollock 1912~1956

"피카소, 이 개자식!" 1947년, 미국 뉴욕의 작업실. 한 사내가 그림을 그리다 말고 갑자기 욕설을 퍼붓습니다. 붓을 내팽개치고 머리카락을 쥐어뜯습니다. "이따위 그림으론 그놈을 못 이겨. 이마저도 그 자식이 휘젓고 간 양식이야. 젠장, 혼자서 다 해 처먹고 있어!" 화가의 눈이 새빨갛습니다. 며칠 밤을 지새운 듯합니다. 분을 못 이기고 이젤을 걷어찹니다. 캔버스가 땅에 툭 떨어집니다. 야심차게 선보인 첫 전시회의 악몽이 다시 밀려옵니다. "이 사람도 피카소 따라쟁이야? 그 인간 기법을 베낀 느낌인데?" "피카소의 영향력이 엄청나군. 먼 미국 땅에서도 피카소 흉내를 내는 이가 있어!" 피카소, 피카소, 그놈의 피카소! 이 화가는 자기 말고 피카소만 찾는 목소리에 피가 역류했습니다. "이 자식아. 그놈이 잡배처럼 안 건든 게 없어서 그렇게 보이는 거야!" 귀를 잡아당겨 외치고 싶었습니다. 전시는 나름대

로 성과를 거뒀지만, 그런 건 눈에 들어오지도 않았습니다. "넌 발버둥 쳐봐야 피카소 손바닥 안이야." 그날 이후 꿈만 꾸면 누군가 속삭이는 것 같았습니다.

"또 망쳤어." 그는 휘청거립니다. 이젤에서 떨어져 바닥 위로 드러누운 캔버스를 봅니다. 우스웠습니다. 땅에 내리깔린 그림은 이제 뭘 뜻하는지 알아볼 수도 없었습니다. 얼룩덜룩한 장판 같았습니다. 씩씩대는 이 화가의 손끝에 맺힌 묽은 페인트 한 방울이 캔버스로 떨어집니다. 그렇게 두 방울, 세 방울…. 내려앉은 페인트는 제멋대로 자리를 잡습니다. 어…? 그의 표정이 묘해지더니 이윽고 내던졌던 붓을 찾아 거칠게 쥡니다. 붓을 페인트 통에 푹 담근 뒤 건져 올립니다. 색을 가득 품은 붓을 캔버스에 댑니다. 붓끝에 맺힌 페인트가 소나기처럼 후드득 쏟아집니다. 그의 동공이 커집니다. 자리에서 벌떡 일어섭니다. 무언가에 홀려 춤을 추듯 캔버스 주변을 뜁니다. 내키는 대로 페인트를 마구 끼얹었습니다. 이마저도 부족한지, 페인트 통을 훅 듭니다. 캔버스에 아예 들이붓습니다. 땀으로 푹 젖은 이 화가는 캔버스를 멍하게 봅니다. 숨이 가빠집니다. "여보!" 잃어버린 결혼반지를 찾은 마냥 고함칩니다. 아내가 허둥지둥 들어옵니다. 그는 아내의 두 어깨를 쥐고 애타게 묻습니다. "이런 거, 이런 건 본 적 없지? 이것도 그림 맞지?"

화가 잭슨 폴록은 절망에 젖어있던 그때 새로운 회화의 가능성을

봅니다. 이날 눈 뜬 '액션 페인팅'은 미술계에 회복할 수 없는 충격을 줍니다. 그렇게 미술은 돌아올 수 있는 지도를 몽땅 불태운 채 현대의 땅으로 갑니다. 미술의 무대는 유럽에서 미국으로 옮겨집니다.

✦ 이 난장판 그림이 1,315억 원에 팔렸다고?

"나는 내 감정을 그려보이지 않았다.
그저 표현할 뿐이다."
— 잭슨 폴록

어지럽습니다. 회색과 노란색, 갈색과 검은색 등 페인트가 온통 뿌려졌습니다. 모델은커녕 외곽선도 없습니다. 형형색색 거미줄이 한 소쿠리 쏟아진 듯도 하고, 인공위성에서나 볼 수 있을 법한 우주의 단면 같기도 합니다. 물감을 가득 채운 그림판도 떠오릅니다. 쨰려보면 이걸 만드느라 뛰어다녔을 화가의 거친 숨소리만 들리는 것 같습니다. 잭슨 폴록의 1948년 작품 〈넘버 5(No. 5)〉(그림 1)입니다. 이게 그림이야? 어린애가 휘갈긴 낙서 아니야? 이런 생각이 들 법하지요. 실제로 1949년 예술가 오소리오가 이 작품을 1,500달러에 사 왔을 때 "왜 이 따위 것에 돈을 써?"라는 지인들의 잔소리를 귀에 피가 나도록 들었다고 합니다.

1. 잭슨 폴록, 넘버 5No. 5, 섬유판에 유채, 120×240cm, 1948, 개인 소장

그런데 반전이 있습니다. 2006년 11월, 멕시코 출신의 금융인 마르티네즈가 이 스파게티 면발 같은 그림을 1억 4,000만 달러(당시 환율 기준 약 1,315억 원)를 내고 삽니다. 같은 해 6월 클림트의 〈아델레 블로흐-바우어의 초상〉이 1억 3,500만 달러에 팔렸는데요. 5개월 만에 형체도 알아볼 수 없는 작품이 미술품 경매 최고가를 찍은 겁니다. 미술계는 충격과 공포에 빠졌습니다. 폴록이 이런 파란을 일으키기 전의 시장에서는 고전주의부터 인상주의, 그게 아니라면 직업에 긴 시간이 걸렸고, 한눈에 봐도 예쁘다고 느껴지는 작품만 비싸게 팔리는 게 당연했기 때문입니다.

✦ 회화, Making을 넘어 Doing으로

폴록은 액션 페인팅의 선구자입니다. 액션 페인팅은 그림을 그리는 행위(액션)에서부터 예술적 의미를 두는 경향입니다. 그간 작품 활동에서 화가의 동작, 캔버스를 차츰 채워가는 드로잉과 채색은 완성을 위한 하나의 '과정'이었습니다. 액션 페인팅은 그 순간까지 예술의 한 범주로 보겠다는 겁니다. 예술의 범위를 파격적으로 넓힌 셈입니다. 〈수련〉 연작을 작업하고 있는 모네를 상상해 볼까요? 그는 빛에 미친 화가였으니 연못 근처 해가 가장 잘 드는 곳에 캔버스를 들고 왔겠지요. 빛 때문에 얼굴을 오만상 찡그리며 붓을 죽죽 그을 겁니다. 빛이 아주 마음에 들 때는 춤추듯 기분 좋게 휘갈길 겁니다. 그 결과,

언뜻 보면 수련은커녕 뭘 그렸는지 짐작도 할 수 없는 특이한 무언가가 담기기도 합니다.

그런데 그 시절부터 액션 페인팅이라는 개념이 있었다면, 모네가 빛에 끌려 범상치 않은 붓질을 하는 행위, 즉 그 '액션'부터 예술은 이미 시작되었다고 했을 겁니다. 누군가 모네의 열정적인 움직임을 비디오카메라에 담았다면 그 영상도 예술품이 됐을 테지요. 액션 페인팅의 시선으로 보면 끝내 캔버스에 담기는 그림은 그간 선보인 액션의 마지막 퍼포먼스일 뿐, 이 자체가 예술의 전부는 아닙니다. 그간에는 화가가 들고 온 결과물에만 주목하고, 화가가 그사이 무슨 짓(?)을 벌여 이 결과물을 뽑아냈는지는 별 관심이 없었지요. 액션 페인팅이 "미술은 제작making이 아니야. 행동doing이야!"라며 고정관념을 깨뜨린 겁니다. 이런 점에서 액션 페인팅은 개념 미술, 행위 예술에도 영향을 줬다는 말이 나옵니다.

그렇다면 액션 페인팅을 벌일 때 예술성을 더할 방법은 무엇일까요? 바로 액션의 독창성입니다. 폴록은 미술사에 남을 만큼 참신하고, 추종자를 이끌 만큼 파격적인 액션을 보인 덕에 액션 페인팅 창시자가 된 겁니다. 사실 폴록 이전에도 액션 페인팅의 가능성을 본 화가들이 있었습니다. 하지만 이들은 폴록과 같이 캔버스를 눕히고 그 위에서 춤을 추는 등의 대담함을 보이지 못했습니다. 그래서 역사에 남을 기회를 놓쳤습니다. 폴록이 선보인 액션은 '드리핑(dripping·흘리기)'입니다. 먼저 벽화만큼 큰 캔버스나 섬유판을 땅에 둡니다. 그

사적이고 지적인 미술관

위를 날뛰며 색채를 마구 떨어뜨립니다. 붓을 물감을 칠하는 도구가 아닌 '물감을 옮기는 도구'로 씁니다. 아예 붓을 내려놓고 나무 막대기를 들고, 공업용 페인트 통을 질질 끌고 옵니다. 모래, 유리 조각 따위가 담긴 바구니도 옆에 둡니다. 막대기를 페인트 통과 바구니에 푹 담근 후 난리 블루스를 춥니다. 신발로 미친 듯 밟고, 농구공도 튀겨 봅니다. 그렇게 나온 결과물은 알아볼 수 없는 무언가입니다.

액션 페인팅이라는 말은 스타 비평가 해롤드 로젠버그Harold Rosenberg가 처음 만들었습니다. 폴록이 캔버스와 섬유판에 대고 하는 짓을 보고 감동해서 지은 말입니다. 그는 "폴록의 고민과 행동, 그 안에서 발현되는 힘을 봐! 그가 완성한 그림은 이런 '액션' 끝에 생겨나는 흔적에 불과해."라는 말도 남겼습니다. 폴록 편에 선 비평가들은 그가 미술사상 최초로 캔버스를 땅바닥과 평평하게 두고 작업한 점에 의미를 둡니다. 처음으로 캔버스를 이젤에서 해방했으며, 작업에 중력을 끌어들였다고 극찬합니다. 이제 폴록으로 인해 예쁜 그림, 뜻은 알 수 없지만 왠지 고결해 보이는 그림만 살아남는 시대는 끝장납니다. 1956년 〈타임Time〉지는 19세기 말 영국을 충격에 빠뜨린 연쇄살인범 '살인마 잭(잭 더 리퍼·Jack the Ripper)'에서 따온 '추락자 잭(잭 더 드리퍼·Jack the Dripper)'이란 별명을 폴록에게 답니다. 그간의 미술을 싹 다 죽였다는 뜻입니다. 폴록에게 대고 유치한 관심종자라고 조롱하는 이도 당연히 많았습니다. 하지만 이들도 폴록이 변화를 향해 꿈틀대는 미술계의 혁명가란 점을 부정하지는 못했습니다.

✦ 졸부 취급받던 미국, 문화예술의 중심지로

폴록은 미국을 현대 미술 중심지로 만든 주인공입니다. 미국은 2차 세계 대전(1939~1945) 이후 명실상부한 최강국에 오릅니다. 경제력, 군사력에서 압도적 1위를 찍은 미국에도 딱 하나 약점이 있었습니다. 문화력입니다. 당시 유럽은 미국을 돈만 많은 졸부 정도로 취급합니다. 나치의 핍박 탓에 마르셀 뒤샹*, 마르크 샤갈, 살바도르 달리, 바실리 칸딘스키 등 유럽 거장들이 미국 땅을 밟았지만 이들에겐 미국의 피가 없었습니다. 미국 부자들이 돈을 쏟아부어 유럽의 온갖 명화들을 사 온다 한들, 잠깐의 만족일 뿐이었습니다. 1886년 미국 뉴욕에서 최초로 인상파 전시를 한 화상 뒤랑 뤼엘은 친구에게 쓴 편지에 "미국인을 야만인이라고 생각하지 말아주게."라고 당부할 정도였습니다. 미국은 유럽의 조소에 부들부들합니다. 무엇보다 스페인 출신 그놈, 피카소의 높은 콧대를 누르고 싶었습니다. 그 시기에 미국은 때마침 생태처럼 펄떡대는 폴록을 발견합니다. 미국 태생, 근육질의 애주가, 직설적인 입과 거침없는 행동 등 카우보이 기질을 갖는 폴록은 야심 가득한 미국 정신의 정수 같았습니다.

마르셀 뒤샹Marcel Duchamp 프랑스 화가(1887~1968). 다다이즘dadaism의 핵심 인물로 미의 개념을 새롭게 정의했다는 평이 있다. 기성품에 새로운 의미를 부여하는 레디메이드 개념을 창안했다.

폴록의 액션 페인팅에서 희망을 품은 미국은 폴록이 끄집어낸 이 경향을 미국발發 독자적인 양식으로 굳히고자 폴록을 밀어줍니다. 미국 출신의 전설적 미술품 컬렉터 페기 구겐하임*도 폴록 편에 섭니다. 폴록은 이들

의 기대에 부응합니다. 미국과 폴록은 동행합니다. 일각에서 폴록을 놓고 '미국의 기획 화가'라고 말하는 이유기도 합니다. 날개를 단 폴록은 액션페인팅을 거듭 선보이며 예술계를 계속 흔듭니다. 액션 페인팅에 관한 논란이 끊이질 않았지만, 마니아도 늘어납니다.

특히 미국 갑부들이 좋아했습니다. 우후죽순 세워지는 고층 빌딩 벽에 걸어둘 '크고 무언가 심오해 보이는 그림'으로 딱 맞았습니다. 실제로 요동치는 힘도 느껴지고, 나름 철학적이기도 했지요. 미국은 폴록의 활약을 등에 업은 채 드디어 신흥 문화강국이 됩니다. 1949년 〈라이프Life〉 지는 아예 '잭슨 폴록, 그는 미국에서 가장 위대한 생존 화가인가.'라는 헤드라인을 뽑아 한껏 띄웠습니다. 한 예술가에 대해 여러 장을 할애해 보도하는 전례 없는 일을 벌인 겁니다. 지각 변동을 이끈 혁명가가 된 폴록은 피카소에 견줄 만큼 대스타로 뜹니다. 폴록의 액션 페인팅은 이 자체로도 예술사에 큰 족적을 남긴 겁니다.

✦ "혼돈, 조화의 결여"…"아니라고, 빌어먹을!"

폴록의 또 다른 대표작 〈가을의 리듬〉(그림 2)입니다. 가을 분위기가 느껴지나요? 흰색과 갈색, 회색과 검은색 등 가을을 떠올리게 하는 색이 잔뜩 칠해졌습니다. 선들이 만났다고 흩어지고, 달리다가

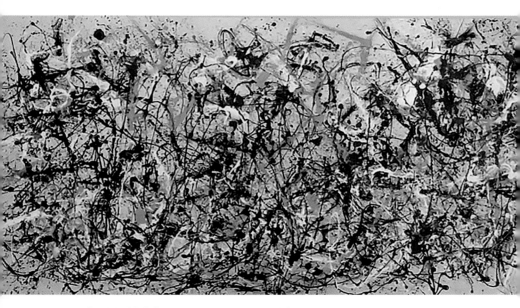

2. 잭슨 폴록, 가을의 리듬Autumn Rhythm(Number 30), 캔버스에 유채, 226.7×528cm, 1950,
메트로폴리탄 미술관

멈추고, 곧게 뻗어가다가 무너집니다. 가을의 리듬을 타는 선들 사이
에서 길을 찾고 잃고 헤매면서 정취를 느낄 수 있습니다. 폴록이 이
그림을 그릴 때도 얼마나 휘적댔을지는 쉽게 상상이 갑니다. 폴록은
다만 아무 생각 없이 그린 그림이라는 식의 지적만큼은 참지 않습니
다. 그는 "나는 우연을 부정한다. 따라서 우연에 기대지도 않는다."라
며 억울해합니다. 언뜻 보면 무지성으로 캔버스에 올라 졸랑댄 듯하
지만, 사실은 매 순간 영감과 직관을 받들어 움직였다는 뜻입니다. 진

사적이고 지적인 미술관

짜 짐승처럼 뛰어다녔다면 캔버스가 온전하겠느냐는 겁니다. 폴록은 "그림은 그 자체로 생명력을 갖고 있다. 나는 이를 드러나게 도와주는 일을 할 뿐"이라고 강조합니다.

> "혼돈. 조화의 결여. 구조적 조직화의 전적인 결여. 기법의 완벽한 부
> 재. 그리고 다시 한번 혼돈."

폴록의 액션 페인팅이 1950년 베니스 비엔날레에서 모습을 보였을 때, 〈타임〉지는 한 평론가의 말을 인용해 이렇게 보도합니다. 이를 본 폴록은 타임지 편집자에게 짜증이 가득 담긴 전문을 씁니다. "혼돈이 아니라고, 빌어먹을No chaos, Damn it!"

✦ '촌놈' 폴록도 한때는 피카소 키즈

폴록은 1912년, 미국 서부 와이오밍주에서 태어났습니다. 와이오밍은 야생의 냄새가 물씬 나는 곳이었습니다. 옐로스톤 국립공원을 품을 만큼 자연도 수려합니다. 이곳에서 산 옛 서부 인디언은 다채로운 빛깔의 모래로 여러 추상 이미지를 만들었는데요. 폴록이 어릴 적 와이오밍에서 본 이들의 작품과 대자연은 훗날 그의 작품 활동에 큰 영향을 줍니다. 1929년 뉴욕에서 그림을 배우기 시작한 폴록은 멕시코의 벽화 운동을 이끈 화가 시케이로스의 조수가 됩니다. 종

3. 잭슨 폴록, 암늑대The She-Wolf, 캔버스에 유채 등, 106.4×170.2cm, 1943, 뉴욕 현대미술관

종 시케이로스는 깡통에 담은 물감을 이젤에 걸린 캔버스에 붓곤 했는데요. 폴록은 이 장면도 머릿속에 꾹꾹 담아둡니다. 그 시절 폴록은 피카소 키즈 중 한 명이었습니다. 피카소의 〈게르니카〉를 보고 변형된 사람이나 동물의 그림을 그리는 데 주력했습니다. 하지만 무비판적 모방의 결과가 그렇듯 큰 성과를 내지 못합니다.

그런 폴록의 잠재력을 극대화해준 이가 미국 정부, 그리고 20세기 대표 컬렉터 페기 구겐하임입니다. 미국은 대공황기 중 뉴딜사업 일환으로 '연방 미술 프로젝트'를 벌입니다. 1935~1943년, 일 없는 미술인을 대거 뽑아 전국 20만여 개에 이르는 공공미술품을 만들게 합니다. 폴록도 일자리를 얻어 벽화를 그립니다. 벽화의 대가에게 벽

사적이고 지적인 미술관

화를 배운 사람이니만큼 괜찮은 평을 받습니다. 차츰 그의 이름이 사람들 사이에서 오르내립니다. 폴록은 단순했습니다. 그림이 한두 점 팔리니 자신감이 뿜뿜 솟아 더 대담하게 그립니다. 그 결과 피카소를 잡을 스타 탄생에 목마른 미국 눈에 들고, 구겐하임의 레이더에도 잡힌 겁니다. 폴록은 1943년 구겐하임의 도움으로 첫 개인전을 엽니다. 그녀의 후광 덕에 나름대로 주목받았지만, 그림은 한 점도 못 팝니다. 기대를 한껏 품은 폴록은 크게 실망합니다. 자신을 몰라주는 세상, 항상 앞서가는 피카소를 원망하고 저주합니다. 1947년 작업실에서 우연히 액션 페인팅의 단서를 보기 전까지는.

액션 페인팅을 선보인 후부터 폴록의 삶은 요동칩니다. 논란이 폭발적으로 일었지만, 전례 없는 파격성 덕에 제대로 주목받았습니다. 그때부터 미술계에서는 폴록과 액션 페인팅 이야기만 나왔습니다. 예술계의 지각 변동을 꿈꾸고 있던 스타 평론가들이 그의 편에 섭니다. 폴록은 단숨에 미국을 대표하는 젊은 화가가 됩니다.

✦ **짧은 영광, 긴 불안… 끝은 음주운전 사고**

폴록의 시대는 길지 않았습니다. 폴록은 긴 영광을 누리기에는 불안정한 화가였습니다. '큰 손' 구겐하임과 폴록의 첫 만남 당시 일화가 이를 잘 보여줍니다. 구겐하임은 약속 시간에 맞춰 폴록의 작업실에 도착했지만, 아무도 없습니다. 한참 기다려도 폴록이 오지 않습

4. 잭슨 폴록, 심연The Deep, 캔버스에 유채 등, 220.4×150.7cm,
1953, 퐁피두 센터

니다. 구겐하임이 자리를 박차고 나설 무렵에서야 그는 술에 잔뜩 취
해 흐느적대고 술 냄새를 풍기며 들어옵니다. 격분한 구겐하임은 "이
애송이가 나를 기다리게 해!"라고 욕을 퍼부었습니다. 구겐하임은 마

사적이고 지적인 미술관

르셀 뒤샹의 끈질긴 설득 끝에서야 폴록에게 마음을 엽니다. 그러나 그의 무례함은 한두 번이 아니었습니다. 폴록은 그런 인간이었습니다. 수시로 싸움을 벌이고 술에 취하면 길가에 잠들기 일쑤였습니다. 아무 데나 노상 방뇨를 했습니다. 배를 쫄쫄 굶어가며 공부하던 어릴 때는 빵도 훔쳐먹고, 차에 기름을 넣고 도망쳤습니다. 폴록은 이런 혼미함으로 진작부터 모든 걸 망칠 뻔했습니다.

그런 폴록은 세계에서 가장 유명한 예술가가 된 후에도 피폐한 삶을 이어갑니다. 피카소의 벽을 마주했던 그는 이제 스스로 쌓아 올린 벽을 마주합니다. 미술계는 그가 또 다른 충격을 보여주길 원합니다. 이를 의식하고 있던 폴록은 1951년에 캔버스를 다시 세워봅니다. 붓과 나이프를 든 채 전통적 방식을 뿌리에 둔 새로운 시도를 해봅니다. 반응은 괜찮았습니다. 그러나 폴록 자신이 만족하지 못했습니다. 스스로를 속이는 것 같았습니다. 어떻게 그려도 과거의 액션 페인팅을 넘어서는 감격이 올라오지 않았습니다. 폴록은 절망합니다. 술을 더 퍼마십니다. 인기를 얻은 후 억눌러 온 조울증과 강박증, 폭력성이 다시 눈을 뜹니다. 그림을 아예 그릴 수 없는 상태로 망가집니다. 폴록은 1956년 8월 11일, 음주운전으로 생을 마감합니다. 44살, 젊은 나이였습니다. 그날도 아무 일도 못하고 술만 마신 그는 무기력하게 운전대를 쥐었습니다. 뉴욕 교외를 달리던 차는 가로수를 힘껏 들이받습니다. 차가 뒤집힐 때 폴록은 한때 피카소와 나란히 선 그 영광을 떠올렸을 겁니다. 눈을 감기 직전에는 그 영광마저 집

어삼킨 절망감에 젖었을 테지요. '그래도, 최소한 해야 할 땐 최선을 다했다.' 폴록은 생의 끝 순간 이렇게 스스로를 위로했을지도 모르겠습니다. 폴록의 파격적 작품, 그리고 그의 반항기와 비극적 생애는 처참한 사고 이후에도 끝없이 조명됩니다. 그는 개성을 중요시하는 20세기 문화의 아이콘으로 우뚝 섭니다.

팝아트 선구자:
리처드 해밀턴

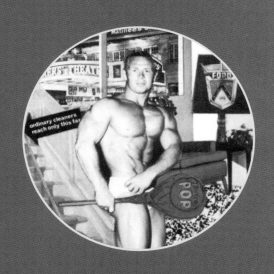

23

몸 좋은 보디빌더,
거대 막대사탕 들고 '의문의 포즈'

Richard Hamilton 1922~2011

제기랄, 그놈의 잡지가 또 가득 쌓여 있다. 정말 제정신이 아니었다. "어이!" "잡지는 사 왔어?" 이 사내는 나보다 잡지를 먼저 찾았다. 나는 그의 작업실 소파로 미국 잡지 몇 권을 던졌다. 그는 그제야 방긋 웃었다. 그는 얼마 전부터 신문, 잡지에 매달렸다. 특히 잡지에 환장했다. 정확히는 그 안 삽화에 푹 빠졌다. 붓과 캔버스, 물감으로 가득했던 작업실은 이제 잡지로 꽉 찼다. 무슨 수상한 모임에서 설교를 듣고 온 후부터 이 모양이었다. "화가면 화가답게 행동하는 게 어때? 그림 타령을 해야지, 왜 만날 잡지 타령인가?" "자네도 뭘 모르는군." "참나. 그림은 아예 접으려고? 잡지사 기자라도 하려고 해?" "요즘 시대의 예술은 이 잡지 안에 있었어. 그걸 깨달았어." 하! 황당함에 헛기침이 나왔다. 이곳 영국은 아직도 낭만주의와 표현주의를 포기하지 않고 있다. 가만히 보면 속이 막 뜨거워지는 그런 화풍이다. 저 멀

팝아트 선구자: 리처드 해밀턴

리서 요즘 뜬다는 미국은 추상회화를 밀고 있다. 솔직히 자기들도 무슨 뜻인지 잘 모를 그런 기법이다.

이 인간은 소파에 누워 내가 사 들고 온 잡지를 뒤적였다. "잡지야말로 대중의 모든 욕망이 담겨있단 말이지. 재밌네, 재밌어….'라며 혼잣말을 했다. "지금 그럴 때가 아니고…." "됐고, 가위나 가져와 보셔." 그는 멀뚱하게 서 있는 나를 향해 팔을 휘적였다. "앙리 마티스의 혼이라도 들어왔나. 색종이도 같이 갖다줘?" "빨리! 재밌는 생각이 떠올랐어. 잘라야 할 건 여기에 있어." 그는 내 조롱을 받아치곤 잡지를 흔들었다. 그가 펼친 페이지에는 커다란 남성 보디빌더가 근육을 과시하고 있다. 나는 마지못해 가위를 건네줬다. 그는 잡지에서 이 보디빌더를 싹둑 잘라냈다. "어딨더라…." 그는 잡지 더미를 뒤적였다. 너덜대는 잡지를 몇 권 꺼내왔다. "유치원 학예회에 나가려고? 내 딸 친구가 여기 있었구먼." 나는 빈정댔다. 그는 종이를 후루룩 넘기곤 "여기 있다!"며 기뻐했다. 종이에서 요염한 포즈의 여성 모델을 떼어냈다. "그다음은 털코트 사진을 잘라서 옷 입히기라도 할 건가?" 그는 내 독설을 또 무시했다.

그렇게 잡지만 수십 권을 뒤적였다. 손에 침을 발라가며 넘겨댔다. 잡지 속 TV, 녹음기, 진공청소기 따위를 마구잡이로 잘랐다. 그러더니 벌떡 일어섰다. 그간 잡지에서 자른 모든 것을 바닥에 늘어놨다. "이번에는 퍼즐이야? 갓난쟁이 내 아들도 데려와야겠네. 근데 난 지금 누구랑 얘기하고 있는 거야?" 나는 투덜대며 소파에 등을 기댔다.

사적이고 지적인 미술관

그는 말없이 잡지에서 자른 사진을 뒤섞었다. "이봐, 괜찮은 거야?" 나는 그에게 넌지시 물었다. "친구. 오늘은 이만 가줄 수 있어? 기막힌 영감이 찾아왔어. 미안해. 정말 미안하네." 그가 헐떡이듯 말했다. "자네 미쳤나, 정말?" 나는 저항할 틈도 없이 그에게 떠밀렸다. 집 밖으로 던져지듯 나왔다. 문이 쾅 닫혔다. 그는 정말, 정말로 제정신이 아니었다.

이날 리처드 해밀턴은 잘린 잡지 사진을 '재미있는 영감'에 따라 배치해 봅니다. 그런데 이게 작품이 됩니다. 무려 팝아트 조상님으로 재탄생합니다. ▷예술은 고상해야 한다 ▷예술은 인상 쓰고 감상해야 한다 ▷예술은 미술관·박물관에서 각 잡고 봐야 한다는 말은 이제 진리의 왕좌에서 내려옵니다.

✦ 잡지 싹둑싹둑… 이게 예술이라고?

육감적인 한 쌍입니다. 탄탄한 몸의 남성은 근육을 자랑합니다. 소파에 앉은 반라 여성은 머리를 매만집니다. 집안 곳곳에서 TV, 녹음기, 진공청소기, 햄 통조림 따위가 보이지요. 포드 자동차 로고도 있습니다. 벽에는 만화 포스터를 걸었습니다. 창밖으로 영화관도 볼 수 있습니다. 작품은 직관적입니다. 적어도 무엇이 어디 있는지는 바로 알 수 있습니다. 비슷한 시기의 칸딘스키와 몬드리안, 잭슨 폴록

1. 리처드 해밀턴, 도대체 무엇이 오늘날의 가정을 이토록 색다르고 매력 있게 만드는가?
Just what is it that makes today's homes so different, so appealing?, 콜라주, 26×25cm, 1956, 튀빙겐 미술관

등이 이끈 추상회화와는 또 다릅니다. 이 작품은 나름의 해석도 해볼 만합니다. 중산층 가정집입니다. 남성의 몸은 우락부락합니다. 탄탄한 근육은 그 시대 쿨 가이의 필수품입니다. 그런 이가 막대 사탕을 테니스 라켓처럼 들고 있어 우스꽝스럽습니다. 육감적인 여성은 가까이에서 보니 정체 모를 모자와 액세서리를 뽐내고 있습니다. 이 또한 별난 광경입니다. 다시 보니 TV와 전화기, 진공청소기 등 모두 대량생산체제에서 쏟아지는 핫 아이템입니다. 집도 굳이 영화관 옆을 택했다는 의심이 듭니다.

풍요 속 자아도취에 빠진 두 사람은 어느새 주변 액자, 가구와 다를 바 없는 상품으로 전락합니다. 그 시절 유행을 좇아가는 중산층 부부를 풍자한 겁니다. 촛불은 신의 눈, 오렌지는 부의 상징, 녹색은 여유로움의 색…. 스무고개 풀듯 다가서야 하는 옛 그림과 비교하면 해석이 골치 아플 정도는 아니지요. 재미도 있습니다. 리처드 해밀턴의 작품 〈도대체 무엇이 오늘날의 가정을 이토록 색다르고 매력 있게 만드는가?〉(그림 1)입니다.

이 작품은 품는 주제만큼 제작 기법도 흥미롭습니다. 비교적 쉽게 만들었습니다. 모네나 고흐 작품은 흉내도 못 내겠는데, 이 정도면 도전은 할 수 있겠다는 생각이 듭니다. 신문, 잡지에서 각각 잘라 붙인 게 대부분입니다. '풀로 붙인다'는 뜻의 콜라주collage 기법입니다. 그러니까 남성과 여성, 포드 로고와 녹음기 모두 잡지 기사와 광고에 있는 사진입니다. 창조의 고통에 몸부림치며 연필이나 붓을 들고 만

팝아트 선구자: 리처드 해밀턴

든 게 아니라는 뜻입니다. 작품 속에는 대단한 무언가도 없지요. 익명의 사람과 일상 용품 등 대중적인 요소뿐입니다. 제우스, 예수 등 신이 없습니다. 헤라클레스나 시저 같은 신화나 역사 속 인물도, 만개한 꽃 같은 예쁜 사물도 없습니다. 이쯤 되면 "그간의 '예술 법칙'을 따른 게 하나도 없잖아! 이게 무슨 예술이야?"라는 의문도 듭니다.

✦ 엘비스 프레슬리와 피카소 사이에 서열은 없다

"젊고, 덧없고, 섹시하고, 위트있고, 허울 좋고, 매력적이고, 대중적이고, 확장할 수 있고, 싼 가격으로 대량 생산할 수 있는 비즈니스. 20세기에 도시 생활을 하는 예술가는 대중문화의 소비자기에, 잠재적으로 대중문화의 기여자가 될 수밖에 없다."

— 리처드 해밀턴이 정의한 팝아트

팝아트는 파퓰러 아트Popular Art(대중예술)의 줄임말입니다. 해밀턴 덕에 팝아트란 용어가 나왔습니다. 해밀턴의 작품 속 근육질 남성이 든 막대사탕이 보이지요? 'POP(팝)'이 선명하게 박혀있는데요. 미술 비평가 로렌스 앨러웨이가 이를 보고 작품을 팝아트라고 칭한 겁니다. 팝아트의 핵심은 '대중성'이고 그 재료는 광고, 보도사진, 영화, 만화 등 대중문화입니다. 창조의 고뇌도 덜합니다. 좋아 보이면 그것

만 가위로 쏙 잘라 갖다 쓰는 식입니다. 똑같은 재료를 대량으로 얻을 수 있습니다. 광고, 포스터 등은 찍어내면 계속 나옵니다. 마음만 먹으면 무한대로 찍어낼 수도 있는 겁니다.

그 시절로 보면 파격적인 시도입니다. 미술은 그저 재밌어도 충분하고, 작품 활동은 골방에 박혀 하세월 매달리지 않아도 된다는 걸 보여줬거든요. 예술은 멋지고도 속물적인, 때로는 천박해 보이기까지 하는 일상 재료를 가지고도 쉽게 꽃 피울 수 있다는 점 또한 증명합니다. 이와 관련해 해밀턴은 "엘비스 프레슬리와 피카소 사이에 서열은 없다."라고도 주장하지요. 애초 예술의 영역에선 내가 잘났고 네가 못났고 구분할 수 없다는 뜻입니다.

시간을 거슬러 오르면, 먼 이집트 미술부터 그 시절 유행하던 추상표현주의까지, 예술의 지향점은 늘 아름다움이었습니다. 주제와 소재, 기법이 크게 바뀔지언정 '미술은 고상해야 한다', '예술은 고된 창작 과정 끝에 태어난다'라는 말은 진리였습니다. 하다못해 동네 들꽃이든, 마음속 심연深淵이라도 좇아 아름다움에 대한 성의를 보여야 했습니다. 그래야 잘난 미술의 범주에 낄 수 있었습니다. 그런데 무슨 이미 완성돼서 나온 광고 쪼가리를 또 자르고 붙이고…. "미술이 장난이야?"라는 욕을 듣기 딱 좋았습니다.

팝아트는 미디어가 날뛰고, 대량생산체제가 일상화되는 현대 사회를 맞아 고개를 든 기법입니다. 광고 등 대중문화 산업은 제2차 세계 대전(1939~1945) 이후 껑충 성장합니다. 승전국 중 상당수가 '전

쟁 특수' 호황을 누렸고, 덕분에 대중의 씀씀이가 커진 덕입니다. 이쯤부터 미술계도 지각 변동을 겪습니다. 먹고 사는 걱정을 덜게 된 대중도 슬슬 미술에 관심을 둡니다. 대중은 자신을 정의할 수 있는 미술을 원합니다. 더욱 새롭고, 보다 트렌디한 미술을 찾아 헤맵니다. 이런 가운데, 해밀턴이 1956년 영국에서 열린 '이것이 내일이다This is Tomorrow' 전시 중 팝아트 〈도대체 무엇이 오늘날의 가정을…〉을 선보인 겁니다. "이거다!" 현대 사회의 대중은 해밀턴의 이 작품을 보고 팝아트에 주목합니다. 팝아트는 이러쿵저러쿵해도 그 시절 가장 힙한 예술임은 틀림없었거든요. 근엄함이 아닌 경쾌함, 무거움과 진지함보다 가벼움과 상업성, 이상한 기호 대신 누구든 알아볼 수 있는(심지어 우리 집에도 있는!) 컬러풀한 이미지는 말 그대로 대중적인popular 미술이었습니다. 지루한 교훈, 진부한 가르침도 없었습니다. 재치 있는 환호, 위트 있는 풍자뿐이었습니다. 잡지를 잘라 만든 만큼 접근성도 낮았습니다. 대중이 거리낌 없이 즐길 수 있는 예술이었습니다. 비평가들이 "미술 모독이다!"라고 소리쳐도 상관없었습니다. 대중 눈에 이들은 어차피 무슨 뜻인지도 모를 추상회화 따위나 띄우던 양반들이었으니까요.

그간 예술은 왕과 귀족 등 '높은 사람'들의 영역이었지요. 이들은 체면 때문인지, 뭐든 '있어 보이는' 그림을 쫓아다녔습니다. 하지만 대중은 그들과 달리 고루하지 않습니다. 옛날 예술에서 억지로 재미를 찾으려고 하지 않습니다. 너무 복잡하면 짜증 나고, 너무 웅장하면

사적이고 지적인 미술관

비싸기만 해서 부담스러울 뿐이었습니다. 실제로 그 시절 대중들에게는 부상하는 추상회화 또한 기득권이 만든 또 하나의 가짜 신화라는 인식이 강했습니다.

여기서 그 근엄한 영국이 웬 팝아트? 미국 화가 앤디 워홀이 팝아트 전도사 아니야? 같은 의문이 들 수 있습니다. 팝아트가 눈 뜬 곳은 미국이 아닌 영국입니다. 다만 팝아트가 꽃을 피운 곳은 대서양 건너 미국이 맞습니다. 미국은 워홀부터 키스 해링, 로이 리히텐슈타인 등 걸출한 팝 아티스트를 키웠습니다. 메릴린 먼로, 엘비스 프레슬리, 캠벨 수프, 햄버거와 핫도그 등 팝아트를 상징하는 이미지도 만들었습니다. 팝아트가 자기에게 가장 잘 맞는 곳을 자연스럽게 찾아간 겁니다. 제2차 세계 대전 뒤 초강대국이 된 미국이야말로 대중오락과 대량 생산품이 넘실대던 나라였기 때문입니다. 40대 초반 케네디도 고상한 방식 대신 TV 이미지 정치를 통해 대통령에 당선된 곳입니다. 대중은 자신감에 가득 찼습니다. 역동적이었습니다. 대중의 소비를 먹고 사는 팝아트가 정착지로 삼기에 더할 나위 없는 신대륙인 셈입니다.

✦ 믹 재거 찍힌 굴욕샷에 번뜩

1967년, 영국 록밴드 롤링스톤스 소속의 믹 재거와 유명 화상 로버트 프레이저를 언론이 작정하고 다룬 사건이 있었습니다. 이들은

2-1. (위) 리처드 해밀턴, 스윈징 런던 67(d) Swingeing London 67 (d), 캔버스에 유채 등,
 67.3×84.4cm, 1968~1969, 모던 아트 뮤지엄 오브 포트워스

2-2. (아래) 리처드 해밀턴, 스윈징 런던 67(f) Swingeing London 67 (f), 스크린 프린트 등,
 67.3×85.1cm, 1968~1969, 런던 테이트

불법 약물 소지 혐의를 받고 미심쩍은 파티에서 체포됐지요. 초특급 스타, 최고로 잘 나가던 아트 딜러가 경찰 호송차에 탄 건 단연 화제였습니다. 이때 한 기자가 카메라를 높이 들어 단독 보도사진을 냅니다. 민트색 양복을 입은 이가 재거, 그 옆 사람이 프레이저입니다. 재거는 수갑 찬 손으로 얼굴을 가렸습니다. 카메라가 싫었거나, 플래시에 눈이 부셨기 때문일 겁니다. 수갑에 같이 묶인 이가 프레이저입니다.

해밀턴은 이 장면으로 팝아트의 정석을 보여줍니다. 먼저 해밀턴은 대량생산된 재거와 프레이저의 굴욕(?) 보도사진을 마구 갖고 옵니다. 신문, 잡지 등 구할 수 있는 곳은 차고 넘쳤습니다. 자신의 아트 딜러기도 했던 프레이저의 사무실까지 찾아가 쌓인 종이들을 싹 다 긁어왔습니다. 해밀턴은 이 사진을 온갖 기법으로 변주합니다. 페인팅, 드로잉, 동판화, 실크스크린 등으로 재창조합니다. 아예 만화 캐릭터처럼 그려봅니다. 수갑 부분만 금속으로 바꿔보고, 호송차 창문 밖에 새로운 풍경도 넣어봅니다. 온갖 신문 속 이들을 다룬 기사를 오려내 콜라주도 해봅니다. 해밀턴은 이를 〈스윙징Swingeing(야단치는) 런던〉 연작이라고 이름 붙였습니다.

해밀턴이 말한 팝아트의 정의를 되짚어볼까요. 그는 팝아트가 그간 미술의 차이로 ▷대량생산성 ▷대중성 ▷위트 등을 꼽았지요. 해밀턴은 재거와 프레이저가 담긴 보도사진을 다채롭게 재창조하면서 팝아트의 확장성과 대량생산성을 뽐냅니다. 슈퍼스타 재거가 벌인

팝아트 선구자: 리처드 해밀턴

The BEATLES

10000001

3. 리처드 해밀턴, 비틀스의 9번째 정규 앨범 'The Beatles' 커버. 1968년 발매.

약물 스캔들을 예술 소재로 삼으면서 팝아트의 대중성도 과시합니다. 1960년대 활기찬 영국을 표현할 때 쓰던 '스윙잉Swinging 런던'을 비틀고 풍자한 제목으로 팝아트 특유의 위트까지 자랑합니다.

이번에는 영국 록밴드 비틀스의 9번째 앨범을 보겠습니다. 1968년에 나온 이 앨범 커버는 흰색 배경에 '더 비틀스The Beatles'란 글자만 써 있습니다. 별명도 '화이트 앨범White Album'입니다. 이 앨범은 판매와 동시에 독특한 디자인으로 시선몰이를 합니다. 당연히 곡

도 좋았습니다. 미국음반산업협회에 따르면 '더 비틀스' 앨범의 판매량은 1,900만 장입니다. 해밀턴이 이 파격적인 앨범 커버를 창조했습니다. 앞서 해밀턴은 비틀스의 멤버 폴 매카트니와 친해집니다. 매카트니가 해밀턴의 문제작 〈스윙잉 런던〉에 감동한 덕입니다. 매카트니가 제안해 비틀스 앨범 커버와 포스터를 디자인한 해밀턴은 이번 건을 통해 팝아트의 심플함을 보여줍니다. 세상이 바뀐 것을, 이제 작업실에 박혀 종일 붓질한 끝에 나오는 예술만 예술이 아니라는 것을 재차 증명해 버립니다.

윌리엄 터너 William Turner 영국 화가(1775~1851). 근대 회화의 거장이자 영국 근대 미술의 아버지로 통한다. 특히 수채화가 가질 수 있는 표현의 정점을 보여줬다는 평을 받는다.

프랜시스 베이컨 Francis Bacon 영국 화가(1909~1992). 20세기 유럽 회화사에서 가장 강렬하고 논란을 일으키는 이미지의 창출자로 칭해진다. 종교화에서 주로 사용되는 삼면화 형식을 자주 활용했다.

✦ 영국 토박이, 자유분방 미국까지 뒤흔들고

해밀턴은 영국 런던 토박이입니다. 통통 튀는 해밀턴이 카리스마 폭발의 윌리엄 터너*, 프랜시스 베이컨*과 같은 국적을 가진 것부터 재미있는 일입니다. 해밀턴은 1922년 런던에서 태어났습니다. 아버지는 자동차 대리점의 운전사였습니다. 넉넉하지는 않은 집안이었지요. 그는 어린 시절부터 미술에 흥미를 보였는데, 소질도 있었습니다. 해밀턴은 "나는 10살쯤부터 그림 그리는 일에 관심을 가졌다. 도서관에서 미술 수업이 열린다는 전단을 보았지만, 담당 선생님은 '이 수업

은 어른들의 수업이고, 너는 어려서 참여할 수 없다'고 했다. 그러나 그는 내 그림을 보고 다음 주부터 나오라고 했다."고 회상합니다. 재능을 꽃피운 해밀턴은 16살에 왕립 아카데미로 갑니다. 그런데 얼마 안 돼 2차 세계 대전이 터져 아카데미도 문을 닫습니다. 그는 1946년, 전쟁이 끝나고 나서야 다시 아카데미로 갈 수 있게 됩니다. 하지만 해밀턴은 곧 학교 규정을 지키지 않았다는 이유로 퇴학당합니다. 해밀턴은 이와 관련해 "완전 미치광이가 (아카데미를) 운영했다. 승마바지를 입은 그는 채찍을 들고 거닐었다. 무서웠다."고 토로했습니다.

이후 여러 곳을 돌며 배움을 이어가던 해밀턴은 곧 터닝 포인트를 맞이합니다. 1952년, 영국의 전위적 미술 단체 '인디펜던트 그룹Independent Group'에 합류한 겁니다. 런던 현대예술원ICA 멤버 주축의 이 그룹은 광고, 영화부터 팝 음악, 공상과학소설까지 대중문화에 대해 폭넓게 연구했습니다. 해밀턴은 이곳에서 특히 에두아르도 파올로치*와 가까워집니다. 해밀턴이 팝아트의 아버지라면 파올로치는 할아버지쯤 되겠습니다. 그간의 예술과 팝아트 사이 가교 구실을 한 인물입니다. 해밀턴은 그런 파올로치에게 싹둑 오려낸 광고를 활용한 콜라주의 영감을 얻습니다. 이 밖에 산업 기술 문명에 관심을 둔 건축가 겸 디자이너 존 빌커John Voelcker, 미술가 겸 사회학자 존 맥헤일John McHale 등과도 교류하며 시야를 넓힙니다. 그리고 대망의 1956년, 인디펜던트 활

에두아르도 파올로치 Eduardo Paolozzi 영국 조각가(1924~2005). 극사실주의와 아르브 뤼art brut(생소한 예술)에 영향을 받았다. 기계와 로봇 등에 관심을 갖고 SF적 이미지를 입체화한 듯한 작품을 즐겨 만들었다.

사적이고 지적인 미술관

동의 결산과도 같던 '이것이 내일이다' 전시에서 해밀턴은 〈도대체 무엇이 오늘날의 가정을…〉을 내걸어 팝아트 시대를 엽니다.

✦ "그 작품? 그건 좀 지겨워졌어"

1962년, 아내 테리가 교통사고로 사망한 뒤 상실감에 휩싸인 해밀턴은 무한한 잠재력의 땅, 미국으로 갑니다. 새로운 활력이 절실한 시기에 이사를 택한 겁니다. 해밀턴은 이곳에서 마르셀 뒤샹과 친해집니다. 뒤샹은 어떤 면에선 그보다 더한 인간이었습니다. 감격한 해밀턴은 고향에도 뒤샹의 존재를 알리고 싶었습니다. 해밀턴은 런던 테이트 갤러리에서 뒤샹의 전시를 기획합니다. 해밀턴은 그렇게 팝아트의 선구자면서 개념미술, 더 나아가 현대미술의 촉진자 역할도 합니다. 해밀턴은 여러 예술기관에서 교편도 잡았습니다. 런던 왕립 예술 아카데미와 센트럴 세인트 마틴, 뉴캐슬의 킹스 칼리지 등입니다. 그는 제자 양성에 진심이었습니다. 해밀턴의 제자 중에는 피터 블레이크Peter Blake, 데이비드 호크니David Hockney도 있습니다. 제자 리타 도나Rita Donagh와는 연애 끝에 재혼(!)도 합니다. 해밀턴은 팝아트를 활용해 정치적 작품도 다수 만듭니다.

대중성이 큰 팝아트를 계몽의 도구로 쓸 수 있을지 실험한 듯합니다. 그저 격정적 감정이 들면 어떻게든 표현해야 하는 성격이었을지도요. 해밀턴의 작품 〈시민〉(그림 4)이 대표 사례입니다. 예수 그리

4. **리처드 해밀턴, 시민**The Citizen, **캔버스에 유채, 206.5×210cm,**
 1981~1983, 런던 테이트

스도로 보이는 한 남성이 감방에 있습니다. 벽에는 갈색 물감이 낭자
합니다. 당시 해밀턴은 1980년대에 한 TV 다큐멘터리를 인상 깊게
봤습니다. 북아일랜드 메이즈 교도소에서 발생한 IRA(임시 아일랜드
공화국군 · Provisional Irish Republican Army) 죄수들의 투쟁을 다룬 프
로그램이었지요. 아일랜드 독립운동을 벌이다가 잡혀 죄수가 된 이
들은 영국 내각에 자신들을 범죄자가 아닌 정치범으로 대우하라고
요구합니다. ▷죄수복을 입지 않은 권리 ▷노역에 동원되지 않은 권
리 등을 내겁니다. 이들은 단식합니다. 각종 생리현상을 감방에서 처
리합니다. 배설물을 감방 벽에 바르는 투쟁까지 서슴지 않습니다.

5. **리처드 해밀턴, 충격과 공포**Shock and Awe,
잉크젯 프린트 등, 200×100cm, 2008

그러니까, 해밀턴이 작품 속에 풀어놓은 갈색 물감은 배설물을 표현한 겁니다. 해밀턴은 TV에서 본 IRA 죄수들의 '불결 투쟁'이 안타까웠습니다. TV에 실린 이미지를 더 힙하게, 더 대중적으로 풀어낸 겁니다.

해밀턴은 2003년에는 〈충격과 공포〉(그림 5)라는 작품도 공개합니다. 2003년 영국과 미국 등 서방군의 이라크 바그다드 대공습을 다룬 겁니다. 토니 블레어 당시 영국 총리가 카우보이 셔츠를 입은 채 총을 쥐고 있지요. 해밀턴의 팝아트는 이러한 이슈가 대중에게 닿는 데 지대한 역할을 하게 됩니다.

팝아트 선구자: 리처드 해밀턴

말년을 맞은 해밀턴은 조판 미술과 후진 양성에 힘을 쏟습니다. 그는 2011년, 89살 나이로 영국 옥스퍼드 근처에 있는 자택에서 조용히 생을 마쳤습니다. 해밀턴이 생전에 한 인터뷰 중 지금도 회자되는 대목이 있습니다. "작가님. 그러니까. 〈도대체 무엇이 오늘날의 가정을…〉 이 작품 말인데요." 인터뷰어의 이 물음에 해밀턴은 더 들을 가치도 없다는 듯 툭 내뱉습니다. "그 작품 말이야? 난 그게 좀 지겨워졌어. 그저 작은 돈벌이를 해주는 정도지."라고요. 매 순간 유행의 최전선에 서야 하는 팝 아티스트라서 할 수 있는 현명한 대답이었습니다. 현재 전세계에서 가장 유명한 현대 미술가로 거론되는 데미안 허스트Damien Hirst는 그런 해밀턴에 대해 "역시 최고!"라고 찬사를 보냈습니다.

사적이고 지적인 미술관

마지막 러브레터

"나는 과거의 내가 아니다(Non sum qualis eram)."

— 호라티우스(BC 65~BC 8 · 로마의 시인)

미술사조의 선구자격 인물들의 공통점이 있습니다. 바로 그들에게는 과거를 그리워하지 않을 용기가 있었다는 것입니다. 이들의 고개는 늘 앞을 향해 있었습니다. 검증된 과거 양식을 그대로 답습하면 중간은 갈 수 있다는 유혹을 뿌리쳤습니다. 기성 화단에는 욕을 먹고, 대중에겐 조롱받고, 살롱전에서는 낙선하고, 그림은 잘 팔리지도 않는 온갖 수모 속에서도 뜻을 굽히지 않았습니다.

그렇게 견디고 버텼더니 어떤 일이 일어났을까요? 마네는 미술 역사상 가장 많은 욕을 먹은 화가였습니다. 〈풀밭 위의 점심 식사〉와 〈올랭피아〉로 문제작 2연타를 친 덕에 최고의 문제아로 자리매김했

습니다. 그런 그는 끝내 인상주의의 아버지로, 세상에서 가장 유명한 예술가 중 하나가 됩니다. 세잔은 주변인들에게 놀림의 대상이었습니다. 재능 없는 미련한 둔재라며 모두가 고개를 저었습니다. 그런 그는 결국 근대 화가들의 스승으로 위대한 예술가의 반열에 섰습니다. 말단 공무원이었던 루소는 40살을 넘기고서야 전업 화가로 활동했습니다. 모두가 그의 아집을 비웃었습니다. 그런 그는 피카소도 인정한, 최고의 4차원 예술가로 미술사에 큰 획을 그었습니다. 마찬가지로 괴짜라며 손가락질받던 쿠르베, 폼만 잡는다고 지적당한 모네, 야한 그림을 그린다고 비난받던 클림트 또한 진짜 혁명가, 빛의 마술사, 황금의 화가가 돼 미술사의 주역을 차지했습니다. 이들 모두 처음에는 고집불통이란 소리를 들었지만, 끝내 자신이 옳았음을 작품으로 증명했습니다.

이런 투쟁의 미술사는 지적 유희를 주는 것은 물론, 우리 삶에도 시사점을 안겨줍니다. 그것이 무엇이든 확신만 있다면, 선례가 있는데 왜 따르지 않느냐는 말에 더 초연해도 좋지 않을까요? 의지만 있다면 시키는 대로 하지 않고 꼭 이상한 일을 벌인다는 지적에 더 무뎌져도 괜찮지 않을까요? 지금은 비웃음을 사지만, 끝내 거부할 수 없는 미래를 내가 앞당기고야 말겠다는 마음으로요.

"미술 기사? 보는 사람이 많지 않을 텐데?"
"200자 원고지 40~70매짜리의 긴 기사를 누가 읽겠어?"

사적이고 지적인 미술관

"기사체가 아닌 기사를 쓰겠다고? 독자가 어색해할 것 같은데?"

저에게는 연재물 '후암동 미술관'이 도전이었습니다. 각 1만 자를 넘나드는 분량으로 단편소설 쓰듯 기사를 쓰겠다는 말에 친한 동료와 지인 모두가 걱정했습니다. 괜히 고생하지 말라는 진심 어린 염려였습니다. 실은 저 또한 두려웠습니다. 검증된 과거 양식이 아닌 만큼, 참고할 선례도 없었습니다. 하지만 지금은 어떨까요? 많은 고정 독자분이 생겼습니다. 감사한 기회를 얻어 《사적이고 지적인 미술관》이라는 멋진 책도 출간하게 되었습니다. 많은 언론사가 '후암동 미술관'을 벤치마킹해 연재물을 기획하고 있습니다. 과거를 그리워하지 않을 용기를 쥐어 짜낸 덕에, 여러 즐거운 순간을 마주하고 있습니다.

✦ 미술의 이유

"공부는 세상의 해상도를 높이는 일"이라는 말을 좋아합니다. 흰 종이에 놓인 검은색 잉크에 불과했던 외국어 원서를 읽을 수 있고, 백색소음 같던 뉴스 진행자의 기업합병 소식을 이해할 수 있고, 왜 저렇게 뛰어다니는지 알 수 없던 스포츠의 규칙을 외울 수 있는 일. 이로써 더 고화질의 세상을 볼 수 있다는 이야기입니다.

비슷한 결에서 저는 "미술은 인생의 해상도를 높이는 일"이라는 말을 즐겨 씁니다. 바로크 양식을 보고 좋아하는 연극 무대를 즐기는 일, 로코코 양식을 접한 후 유럽풍 골동품 가게를 둘러보는 일, 인상

주의를 공부한 뒤 바닷가에서 해돋이를 보는 일, 표현주의를 이해한 다음 요동치는 별과 흔들리는 밀밭을 보는 일. 많은 순간을 더 풍부한 감정으로 바라볼 수 있습니다. 때때로는 여러 그림이 떠오르고, 그 화가의 정신도 함께 따라오곤 합니다. 그저 스쳐 지나갈 수 있던 어떤 장면들은 가끔 눈시울을 뜨겁게도 만듭니다.

이 책을 읽은 독자분들의 삶이 더욱 풍요롭기를 바랍니다. 더욱 아름답기를 기원합니다. 마지막 러브레터까지 읽어주셔서 정말로 고맙습니다.

끝으로 이 책이 탄생하기까지의 모든 과정을 믿고 응원해준 홍승완 국장, 천예선 팀장에게 감사함을 표합니다. 새로운 도전에 기꺼이 손을 내밀어준 RHK 출판사에도 감사 인사를 전합니다. 늘 영감을 실어주는 아내, 박혜민에게도 최고의 감사함을 드립니다.

사적이고 지적인 미술관

1. 조토 디 본도네
마이클 리비 저, 《조토에서 세잔까지: 서양회화사》, 시공아트(2005)
Angelo Tartuferi 저, C. Pescio 편 《Giotto》, Giunti Editore(2008)
단테 저, 박상진 역, 《신곡》, 민음사(2007)
조반니 보카치오 저, 박상진 역, 《데카메론》, 민음사(2012)
윌리엄 서머싯 몸 저, 송무 역, 《달과 6펜스》, 민음사(2000)

2. 마사초
조르조 바사리 저, 이근배 역, 《르네상스 미술가 평전》, 한길사(2018)
Alessandro Salucci 저, 《Masaccio e la cappella Brancacci. Note storiche e teologiche》, Polistampa(2014)

3. 얀 반 에이크
엘리자베트 베로르게 저, 이주영 역, 《반 에이크의 자화상》, 뮤진트리(2010)
스티븐 파딩 편, 박미훈 역, 《501 위대한 화가》, 마로니에북스(2009)

4. 히에로니무스 보스
월터 S. 기브슨 저, 김숙 역, 《히에로니무스 보스》, 시공아트(2001)
세스 노터봄 저, 금경숙 역, 《히에로니무스 보스의 수수께끼》, 뮤진트리(2020)
Kurt Falk 저, 《The Unknown Hieronymus Bosch》, North Atlantic Books(2008)

5. 카라바조
《유딧서》
로돌포 파파 저, 김효정 역, 《카라바조》, 마로니에북스(2009)

로사 조르지 저, 하지은 역,《카라바조: 빛과 어둠의 대가》, 마로니에북스(2008)
김상근 저,《카라바조, 이중성의 살인미학》, 21세기북스(2016)
스티븐 파딩 편, 박미훈 역,《501 위대한 화가》, 마로니에북스(2009)

6. 장 앙투안 바토
토마스 R. 호프만 저, 안상원 역,《어떻게 이해할까? 로코코》, 미술문화(2008)
닐스 요켈 저, 노성두 역,《연극 속 세상을 훔쳐본 화가 앙투안 바토》, 랜덤하우스코리
아(2006)

7. 자크 루이 다비드
데이비드 어윈 저, 정무정 역,《신고전주의》, 한길아트(2004)
우정아 저,《명작, 역사를 만나다》, 아트북스(2012)
이상섭 저,《영미 비평사 1: 르네상스와 신고전주의 비평》, 민음사(1996)
김성진 편,《인물로 보는 서양 미술사: 신고전주의 미술》, 서림당(2016)

8. 테오도르 제리코
줄리언 반스 저, 공진호 역,《줄리언 반스의 아주 사적인 미술 산책》, 다산책방(2019)
H. 사비니, A. 코레아르 공저, 심홍 역,《메두사호의 조난》, 리에종(2016)

9. 귀스타브 쿠르베
오광수, 박서보 감수,《쿠르베》, 재원(2004)
김현화 저,《현대미술의 여정》, 한길사(2019)
스티븐 파딩 편, 박미훈 역,《501 위대한 화가》, 마로니에북스(2009)
Gustave Courbet 저, Petra Ten-Doesschate Chu 편,《Letters of Gustave Courbet》, University of Chicago Press(1992)

10. 윤두서
박은순 저,《공재 윤두서》, 돌베개(2010)
송미숙 글, 오세정 그림,《윤두서》, 다림(2019)
전준엽 저,《데칼코마니 미술관》, 중앙북스(2021)

사적이고 지적인 미술관

김백균, 《윤두서의 채애도와 문인정신》, 한국초등미술교육학회(2022)

11. 에두아르 마네

미셸 푸코 저, 오트르망 역, 《마네의 회화》, 그린비(2016)

베로니크 부뤼에 오베르토 저, 하지은 역, 《인상주의》, 북커스(2021)

하요 뒤히팅 저, 이주영 역, 《어떻게 이해할까? 인상주의》, 미술문화(2007)

Ann Sumner 역, 《Edouard Manet》, Sirius Entertainment(2021)

12. 클로드 모네

허나영 저, 《모네: 빛과 색으로 완성한 회화의 혁명》, arte(2019)

나카노 교코 저, 이연식 역, 《미술관 옆 카페에서 읽는 인상주의》, 이봄(2015)

수 로우 저, 신윤하 역, 《마네와 모네 그들이 만난 순간》, 마로니에북스(2011)

클레어 A. P. 윌스든 저, 이시은 역, 《인상주의 예술이 가득한 정원》, 재승출판(2019)

Christoph Heinrich 저, 《CLAUDE MONET》, TASCHEN

13. 조르주 쇠라

안느 디스텔 저, 정진국/이은진 역, 《조르쥬 피에르 쇠라》, 열화당(1993)

에른스트 곰브리치 저, 백승길/이종승 역, 《서양 미술사》, 예경(2017)

제임스 H 루빈 저, 하지은 역, 《그림이 들려주는 이야기》, 마로니에북스(2017)

14. 빈센트 반 고흐

빈센트 반 고흐 저, 신성림 편, 《반 고흐, 영혼의 편지》, 위즈덤하우스(2017)

빈센트 반 고흐 저, 신성림 편, 《반 고흐, 영혼의 편지 2》, 위즈덤하우스(2019)

마틴 베일리 저, 이한이 역, 《반 고흐, 프로방스에서 보낸 편지》, 허밍버드(2022)

파올라 라펠리 저, 하지은 역, 《반 고흐 미술관》, 마로니에북스(2007)

어빙 스톤 저, 최승자 역, 《빈센트 빈센트 빈센트 반 고흐》, 까치(2007)

15. 폴 세잔

캐럴라인 랜츠너 저, 김세진 역, 《폴 세잔》, 알에이치코리아(2014)

미셸 오 저, 이종인 역, 《세잔: 사과 하나로 시작된 현대미술》, 시공사(1996)

페터 한트케 저, 배수아 역,《세잔의 산, 생트빅투아르의 가르침》, 아트북스(2020)

김태진 저,《아트 인문학》, 카시오페아(2021)

Rewald, John / Cezanne, Paul / Kay, Marguerite 저,《Paul Cezanne, Letters》, Da Capo Press(1995)

16. 오귀스트 로댕

단테 저, 박상진 역,《신곡》, 민음사(2007)

오귀스트 로댕 저, 김문수 역,《로댕의 생각》, 돋을새김(2016)

라르스 뢰퍼 저, 정연진 역,《오귀스트 로댕》, 예경(2008)

카미유 클로델 저, 김이선 역,《카미유 클로델》, 마음산책(2010)

17. 구스타프 클림트

전원경 저,《클림트》, arte(2018)

패트릭 베이드 저, 엄미정 역,《구스타프 클림트》, 북커스(2021)

니나 크랜젤 저, 엄양선 역,《구스타프 클림트》, 예경(2007)

에른스트 곰브리치 저, 백승길/이종승 역,《서양 미술사》, 예경(2017)

에밀리 브론테 저, 김종길 역,《폭풍의 언덕》, 민음사(2005)

18. 앙리 루소

코르넬리아 슈타베노프 저, 이영주 역,《앙리 루소》, 마로니에북스(2006)

안젤라 벤첼 저, 노성두 역,《앙리 루소: 붓으로 꿈의 세계를 그린 화가》, 랜덤하우스 코리아(2006)

서정욱 저,《1일 1미술 1교양 2: 사실주의~20세기 미술》, 큐리어스(2020)

19. 앙리 마티스

폴크마 에서스 저, 김병화 역,《앙리 마티스》, 마로니에북스(2022)

사라 휘트필드 저, 이대일 역,《야수파》, 열화당(1990)

조용준 저,《프로방스에서 죽다 1》, 도도(2021)

Karl Buchberg 저,《Henri Matisse: The Cut-Outs》, Blueyed Press(2014)

20. 바실리 칸딘스키

바실리 칸딘스키 저, 권영필 역, 《예술에서의 정신적인 것에 대하여》, 열화당(2019)

바실리 칸딘스키 저, 차봉희 역, 《점, 선, 면: 회화적인 요소의 분석을 위하여》, 열화당(2019)

김광우 저, 《칸딘스키와 클레》, 미술문화(2015)

지빌레 엥겔스 저, 홍진경 역, 《칸딘스키와 청기사파》, 예경(2007)

에른스트 곰브리치 저, 백승길/이종승 역, 《서양 미술사》, 예경(2017)

21. 피터르 몬드리안

피터르 몬드리안 저, 전혜숙 역, 《몬드리안의 방: 신조형주의 새로운 삶을 위한 예술》, 열화당(2008)

정은미 글, 이현 미술놀이, 《몬드리안: 질서와 조화와 균형의 미》, 다림(2017)

김태진 저, 《아트 인문학》, 카시오페아(2021)

22. 잭슨 폴록

캐럴라인 랜츠너 역, 고성도 역, 《잭슨 폴록》, 알에이치코리아(2014)

크리스토퍼 마스터스 글, 앤디 튜이 그림, 《위대한 현대미술가들 A to Z》, 시그마북스(2015)

 Ellen G. Landau 저, 《Jackson Pollock》, Harry N Abrams Inc(1989)

23. 리처드 해밀턴

스티븐 파딩 편, 박미훈 역, 《501 위대한 화가》, 마로니에북스(2009)

조주연 저, 《현대미술 강의》, 글항아리(2017)

사적이고 지적인 미술관

1판 1쇄 발행 2023년 6월 30일
1판 3쇄 발행 2024년 9월 9일

지은이 이원율

발행인 양원석 **책임편집** 이수빈
디자인 신자용, 김미선 **영업마케팅** 양정길, 윤송, 김지현, 한혜원, 정다은

펴낸 곳 ㈜알에이치코리아
주소 서울시 금천구 가산디지털2로 53, 20층 (가산동, 한라시그마밸리)
편집문의 02-6443-8867 **도서문의** 02-6443-8800
홈페이지 http://rhk.co.kr
등록 2004년 1월 15일 제2-3726호

ISBN 978-89-255-7636-7 (03600)